CorelDRAW®

INTRODUCTION

코렐드로로
catalogue 만들기에 대하여

현재는 정보화 시대로 컴퓨터와 인터넷의 도움을 받아 더 빠르고 신속하게 변화하는 시대를 맞이하게 되었습니다. 시대는 항상 변화를 추구하고 어제 생각해 왔던 문화들이 오늘 또 다시 새롭게 변화하고 있습니다. 이렇게 쉽게 앞날을 예측할 수 없는 시대에 우리가 할 수 있는 일이 어떤 것인지 또 무엇을 할 수 있는지에 대해서 잠시 생각해 봅니다.

저는 2004년 [코렐드로로 명함 만들기]에 이어서 또 다시 [코렐드로로 catalogue 만들기]를 만들게 되었습니다. 명함이 개인사업이나 영업을 할 때 없어서는 안 될 중요한 매개체라고 한다면 catalogue는 기업 홍보 또는 기업이 생산하는 제품을 소개하는 매개체라고 할 수 있습니다.

catalogue 작업이 편집 디자인 작업 중에 난이도가 높은 편이지만 코렐드로로 쉽게 편집할 수 있는 catalogue 디자인을 선택해서 초보자라도 쉽게 따라할 수 있게 설명하였습니다. 먼저 catalogue 편집을 할 때 레이아웃을 잡고 기업 로고를 만들고, 표지에 사용할 사진을 선택해서 이미지를 편집합니다. 이미지 배열과 폰트를 만들어서 배열하는 방법을 누구나 알 수 있게 쉽게 설명하였습니다.

이 책에서 코렐드로로 catalogue를 디자인하는 과정을 보신다면 코렐드로의 경이로움을 또다시 실감할 수 있을 것입니다.

코렐드로는 일반 컴퓨터 IBM PC라 불리는 컴퓨터로 작업할 수 있기에 누구나 쉽게 사용할 수 있는 크나큰 장점을 가지고 있습니다. 문서 편집 프로그램을 접하신 분들은 그리기 툴만 조금 배우신다면 정말 며칠 내에 마스터 할 수 있을 정도로 코렐드로 소프트웨어는 정말 쉽게 만들어진 프로그램입니다. 그리고 어떤 형태로 어떤 구도로도 편집이 가능하게 만들 수 있습니다. 벡터 지향 프로그램으로 벡터 형식의 개체는 마음대로 원하는 형태로 만들어낼 수가 있습니다.

그 밖에 여러 가지 장점을 고루 갖추고 있지만 실제로 사용하여 보지 못한다면 그 편리함은 느끼지 못할 것입니다. 판단은 독자 여러분들이 하시겠지만 본서가 코렐드로를 배우고 싶어 하시는 분들에게 많은 도움이 되었으면 좋겠습니다.

2010년 10월

허용회

ORDER

Corel PHOTO-PAINT

438

1 **마스크**)
마스크에 활용성에 대해서 알아 봅니다. 440

2 **종속 복제 도구**)
종속 복제 도구로 이미지를 부분적으로 지워서 자연스럽게 만듭니다. 446

3 **이미지에 색상 채우기**)
도구 상자에 나와 있는 페인트 도구로 이미지에 색상을 채웁니다. 450

4 **개체창으로 이미지 합성하기**)
개체창으로 여러개의 개체를 만들어서 이미지를 합성시킵니다. 456

5 **메 뉴 → 이미지**)
메 뉴-)이미지로 이미지의 속성을 바꾸어 줍니다. 462

6 **메 뉴 → 조 절**)
메뉴-)조절로 이미지의 색상을 조절하거나 바꾸어 줄수 있습니다. 467

7 **메 뉴 → 효 과**)
메 뉴-)효 과로 이미지의 형태를 바꾸어 줍니다. 480

Corel **9** DRAW

이것만은 알고 시작하자

코렐드로로 편집 디자인을 하기 전에 기본적이고 필수적으로 알아 두어야 될 기능들을 모았습니다. 코렐드로의 방대한 기능 중에 특히 많이 쓰이는 기능인 노드편집, 텍스트 편집, 투명도구 활용, 계조 채움, 배열→변형, 배열→정렬/분배, 모양 조절, 파워 클립, 비트맵 색상 마스크 등으로 이 기능만 알고 있어도 편집 디자인을 무리 없이 수행할 수 있습니다.

노드점이 형성된 개체의 형태를 변경하고 여러 가지 색상을 채워서 디자인합니다. 계조 채움으로 단일 색상의 한계를 넘어서 밝은 색에서 어두운 색으로 또는 어두운 색에서 밝은 색으로 그라디언트 색상을 만들어 봅니다. 직사각형의 비트맵 이미지를 파워 클립으로 자유형 이미지를 만들어 보고 비트맵 색상 마스크로 부분적으로 색상을 투명하게 만들어 봅니다.

이처럼 코렐드로의 편리한 특수 기능을 여러 가지로 활용해서 보다 업그레이드된 디자인을 만들어 봅니다.

CONTENTS

1 이것만은 알고 시작하자

노드 편집

벡터 이미지와 비트맵 이미지의 노드점을 이용해서 개체의 형태를 변경시켜 봅니다. 개체가 만들어질 때 기본적으로 생성되는 노드점을 [모양 도구]로 추가시키거나 삭제하여 개체의 형태를 변경시킬 수 있습니다. 그리고 노드점과 노드점을 이어 주는 외곽선을 직선 또는 곡선으로 만들어서 개체를 다양한 형태로 만들어낼 수 있습니다.

벡터 이미지 노드 편집하기

노드와 노드가 만나서 만들어지는 벡터 이미지를 편집해 봅니다. [모양 도구]로 노드를 추가시키거나 삭제하여 개체를 여러 가지 형태로 만들어낼 수 있습니다. 노드를 이동시키거나 외곽선을 곡선으로 만들어 노드의 특성에 대해서 알아봅니다.

● 외곽선 노드 편집하기

일직선상의 외곽선을 기본적으로 두 개의 노드점을 생성하고 있는데 [모양 도구]를 이용해서 일직선을 곡선으로 만들 수도 있고, 노드점을 추가해서 형태를 변경시킬 수도 있습니다.

[베이지어]도구를 이용해서 일직선의 외곽선을 만들어 봅니다.

노드점이 두 개인 외곽선이 만들어집니다.

외곽선 위에 [모양 도구] 마우스 포인트로 더블 클릭시 노드점이 추가
됩니다.

노드점 이동시키기

외곽선 위에 [모양 도구] 마우스 포인트로 추가된 노드점을 왼쪽 하단으
로 잡아당겨 봅니다.

외곽선 곡선으로 ●

| 추가(A) |
| 삭제(D) |
| 직선으로(L) |
| 곡선으로(C) |
| 첨점(P) |
| 부드럽게(S) |
| 대칭형(Y) |
| 자동 닫기(U) |
| 연결(J) |
| 결합 해제(B) |
| 하위 경로 반전(R) |
| 탄성 모드(E) |
| 등록 정보(I) Alt+Enter |

[모양 도구] 마우스 포인트로 마우스 오른쪽 버튼을 누르면 외곽선 정보 창
이 나오는데 여기서 [곡선으로]를 선택합니다.

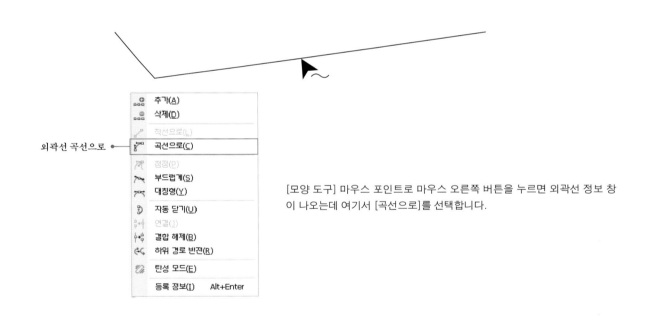

외곽선 이동시키기

곡선으로 변환된 외곽선을 [모양 도구] 마우스 포인트로 잡아당겨보면
외곽선이 곡선형태로 변경됩니다.

제어점 알아보기

외곽선이 곡선으로 변환되었을 때 노드점에서 이어지는 제어점이 만들어집니다. 곡선으로 변경된 외곽선을 다시
[모양 도구]마우스 포인트로 제어점이 이동시키면 또 다시 외곽선의 형태가 변경됩니다.

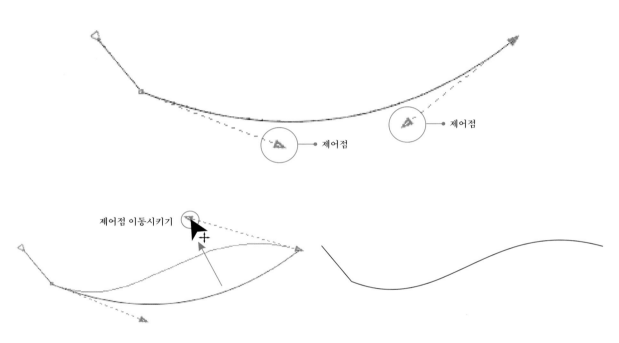

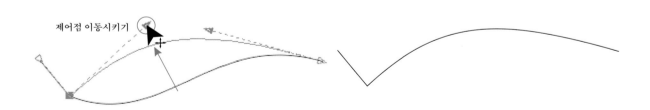

[모양 도구]마우스 포인트로 외곽선의 오른쪽에 있는 제어점을 윗쪽으
로 이동시켜 봅니다.

이번에는 [모양 도구]마우스 포인트로 외곽선의 왼쪽에 있는 제어점을
윗쪽으로 이동시켜 봅니다.

● 다각형 개체 노드 편집하기

노드점이 닫혀 있는 다각형 개체를 [모양 도구]를 이용해서 편집해 봅니다. 여러개의 노드점을 동시에 선택해서 위치를 이동시킬 수도 있으며 노드 추가 또는 삭제시켜서 모양을 변경시킬 수도 있습니다.

▲ 사각형 개체 노드 편집하기

[도구 상자]에 [사각형 도구]를 선택해서 마우스 포인트를 오른쪽 아래 방향으로 클릭 드래그합니다.

기본적으로 만들어지는 사각형 개체는 [모양 도구]로 노드점을 이동시켜서 모서리를 둥글게 만들어낼 수 있습니다.

사각형 개체의 오른쪽 하단에 있는 노드점을 [모양 도구]마우스 포인트를 이용해서 왼쪽으로 이동시켜 봅니다.

🔺 사각형 개체를 곡선화시켜서 노드 편집하기

사각형 개체를 선택한 상태에서 [메뉴 표시줄]→[배열]→[곡선으로 변환]을 적용시켜서 노드 추가 또는 삭제 시켜 봅니다. [곡선으로 변환]시 사각형 개체를 다양한 형태를 만들어낼 수 있는 상태로 변환됩니다.

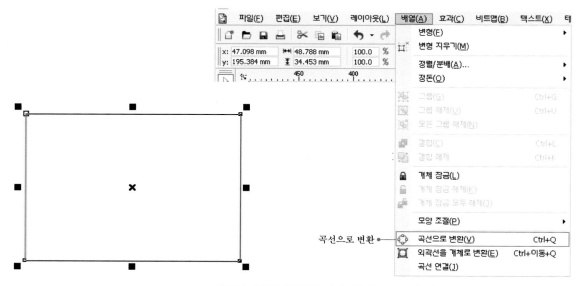

사각형 개체를 선택한 상태에서 [메뉴 표시줄]→[배열]→[곡선으로 변환]을 클릭합니다.

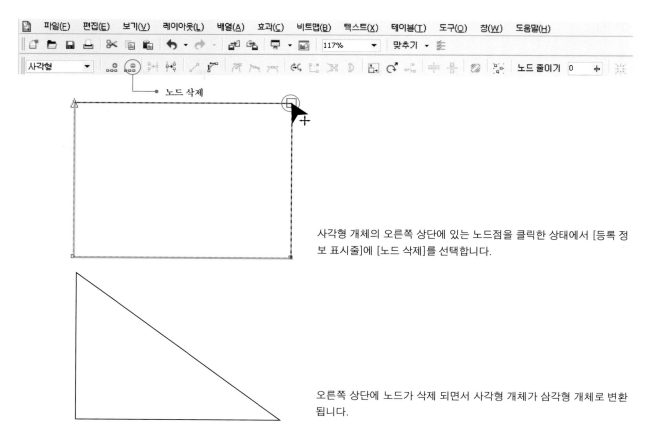

사각형 개체의 오른쪽 상단에 있는 노드점을 클릭한 상태에서 [등록 정보 표시줄]에 [노드 삭제]를 선택합니다.

오른쪽 상단에 노드가 삭제 되면서 사각형 개체가 삼각형 개체로 변환됩니다.

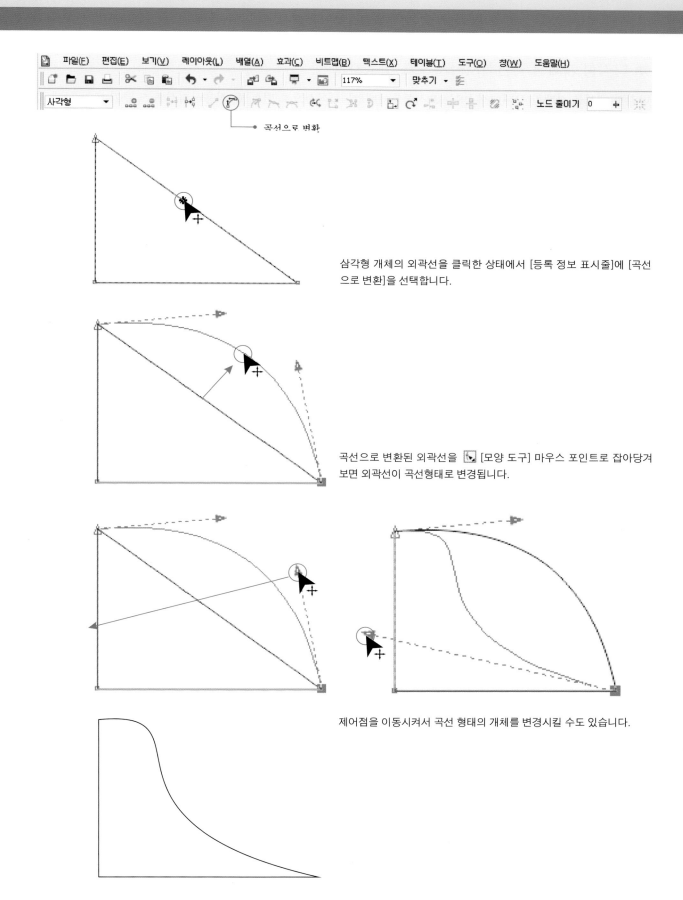

삼각형 개체의 외곽선을 클릭한 상태에서 [등록 정보 표시줄]에 [곡선으로 변환]을 선택합니다.

곡선으로 변환된 외곽선을 [모양 도구] 마우스 포인트로 잡아당겨 보면 외곽선이 곡선형태로 변경됩니다.

제어점을 이동시켜서 곡선 형태의 개체를 변경시킬 수도 있습니다.

◢ 다각형 개체를 곡선화시켜서 노드 이동시키기

다각형 개체를 선택한 상태에서 [메뉴 표시줄]→[배열]→[곡선으로 변환]을 적용시켜서 노드 추가 또는 삭제 시켜 봅니다. [곡선으로 변환] 시 다각형 개체를 다양한 형태를 만들어 낼 수 있는 상태로 변환됩니다.

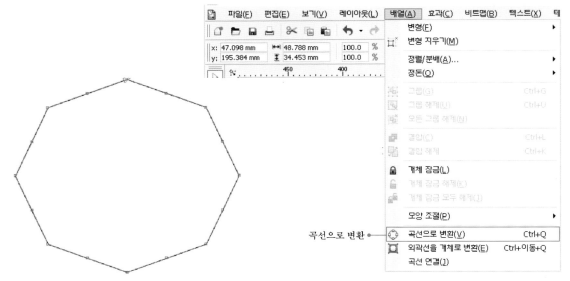

다각형 개체를 선택한 상태에서 [메뉴 표시줄]→[배열]→[곡선으로 변환]을 클릭합니다.

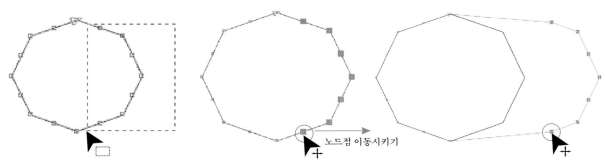

다각형 개체를 선택한 상태에서 마우스 포인트로 선택할 노드들을 클릭 드래그 해줍니다. 선택된 노드들을 오른쪽으로 이동시켜 봅니다.

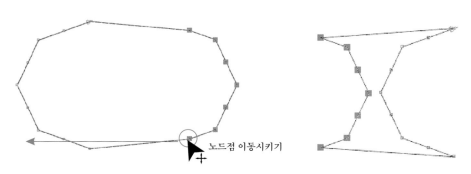

다시 선택된 노드들을 반대방향으로 이동시켜서 개체의 형태를 변경시켜 봅니다.

비트맵 이미지 노드 편집하기

비트맵 이미지를 불어왔을 때 만들어지는 4개의 노드점을 [모양 도구]를 이용해서 이미지의 형태를 변경시켜 봅니다. 노드를 이동시키거나 추가 또는 삭제하여 편집해 봅니다.

CorelDRAW	Image−>Practice−>p0001.jpg

EX.1 비트맵 이미지 부분적으로 삭제 하기

비트맵 이미지의 노드를 이동시켜서 이미지를 잘라내 봅니다. 대각선 쪽에 있는 노드점을 안쪽으로 잡아 당겨서 이미지를 부분적으로 삭제시켜 봅니다.

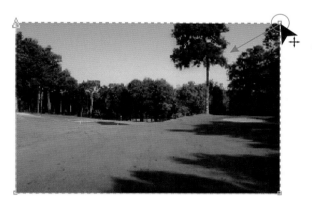

이미지에 오른쪽 상단에 있는 노드점을 선택한 상태에서 [모양 도구] 마우스 포인트를 이용해 안쪽으로 이동시켜 놓습니다.

다시 이미지에 왼쪽 하단에 있는 노드점을 선택한 상태에서 [모양 도구] 마우스 포인트를 이용해 안쪽으로 이동시킵니다.

CorelDRAW Image->Practice->p0002.jpg

EX.2 2개의 노드 이동시키기

비트맵 이미지의 노드를 이동시켜서 이미지를 잘라내 봅니다. 윗쪽이나
아래쪽 또는 오른쪽이나 왼쪽에 2개의 노드를 이동시켜 이미지를 부분적
으로 삭제시켜 봅니다.

[모양 도구]를 선택한 상태에서 아래쪽에 2개의 노
드점을 마우스 포인트로 클릭 드래그해서 선택합니다.

선택 되어진 2개의 노드점을 (Ctrl) 키를 누른 상태에서
윗쪽으로 올립니다.

[모양 도구]를 선택한 상태에서 윗쪽에 2개의 노드 점을 마우스 포인트로 클릭 드래그해서 선택합니다.

선택되어진 2개의 노드점을 Ctrl 키를 누른 상태에서 아래쪽으로 내립니다.

CorelDRAW Image->Practice->p0003.jpg p0004.jpg

EX.3 노드와 노드가 연결되어지는 부분을 곡선화시키기

노드와 노드가 연결되어지는 부분에 곡선을 주어 이미지를 편집해 봅니다. 왼쪽 상단과 오른쪽 하단쪽에 노드점을 삭제하고 연결되는 부분을 둥글게 만들어 봅니다.

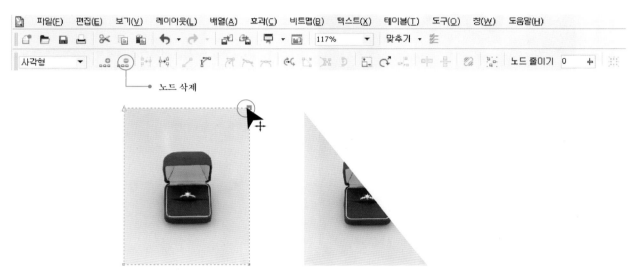

이미지의 오른쪽 상단에 있는 노드점을 클릭한 상태에서 [등록 정보 표시줄]에 [노드 삭제]를 선택합니다.

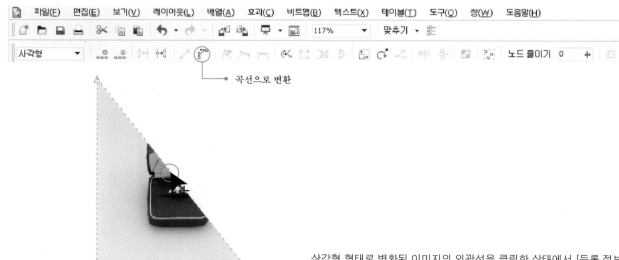

삼각형 형태로 변환된 이미지의 외곽선을 클릭한 상태에서 [등록 정보 표시줄]에 [곡선으로 변환]를 선택합니다.

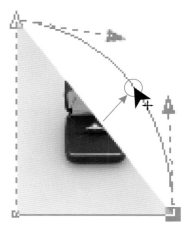

곡선으로 변환된 외곽선을 [모양 도구] 마우스 포인트로 잡아당겨 곡선 형태로 변경시킵니다.

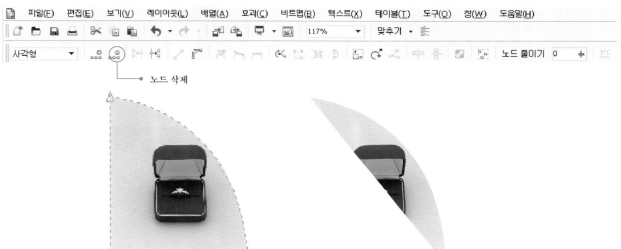

● 노드 삭제

이미지의 왼쪽 하단에 있는 노드점을 클릭한 상태에서 [등록 정보 표시줄]에 [노드 삭제]를 선택합니다.

● 곡선으로 변환

외곽선을 클릭한 상태에서 [등록 정보 표시줄]에 [곡선으로 변환]를 선택합니다.

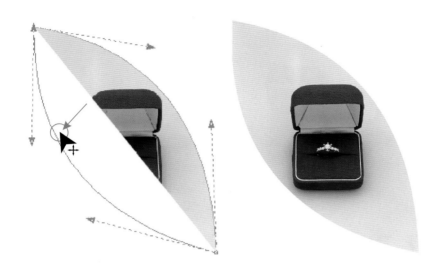

곡선으로 변환된 외곽선을 [모양 도구] 마우스 포인트로 잡아 당
겨 곡선 형태로 변경시킵니다.

노드 편집된 이미지를 p0003.jpg이미지 위에 배열시켜 놓습니다.

Ctrl + C Ctrl + V
이미지 개체를 하나 더 만들기

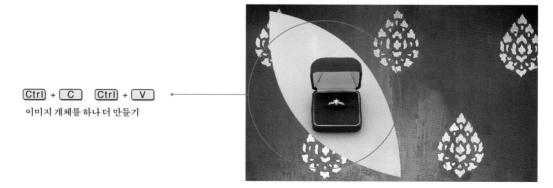

이미지를 선택해서 Ctrl + C Ctrl + V 키로 개체를 하나 더 만들
어 놓습니다.

● 수평으로 반사

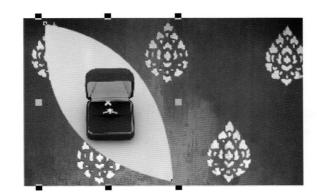

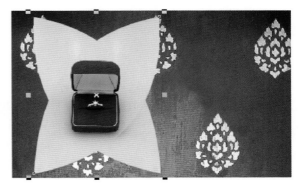

복사시켜 놓은 이미지를 선택한 상태에서 [등록 정보 표시줄]에 [수평으로 반사]를 클릭하여 이미지를 반사시켜 놓습니다.

반사된 이미지를 위 보기와 같이 오른쪽으로 이동시켜 놓습니다.

CorelDRAW Image–>Practice–>p0005.jpg p0006.jpg

EX.4 노드를 추가시켜서 이미지 편집하기

이미지에 노드를 추가시켜서 개체의 형태를 변경시킵니다. 추가된 노드를 이동시켜서 이미지의 영역을 부분적으로 삭제시켜 봅니다.

파일(F) 편집(E) 보기(V) 레이아웃(L) 배열(A) 효과(C) 비트맵(B) 텍스트(X) 테이블(T) 도구(O) 창(W) 도움말(H)

106% 맞추기

사각형

● 노드 추가

옆 보기와 같이 [모양 도구] 마우스 포인트를 이용해서 이미지 왼쪽에 두 개 오른쪽 두 개의 노드를 추가시켜 놓습니다.

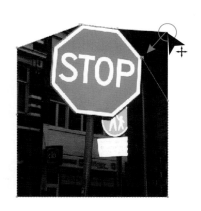

[모양 도구] 마우스 포인트를 이용해서 노드를 이미지 안쪽으로 이동시킵니다.

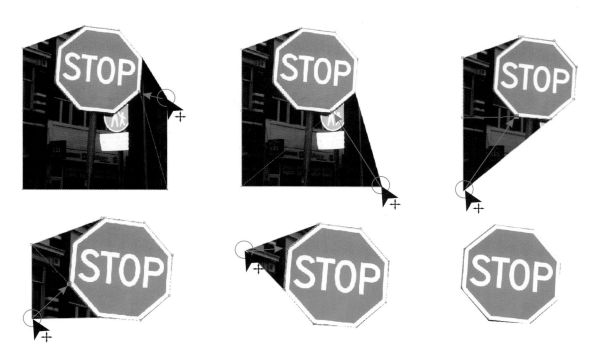

[모양 도구] 마우스 포인트를 이용해서 노드를 이미지 안쪽으로 이동시킵니다.

[모양 도구]로 노드 편집된 이미지를 위 보기와 같이 p0003.jpg이미지 위에 배열시킵니다.

2

이것만은 알고 시작하자

텍스트 편집

[도구상자]→ 가 [텍스트 도구]에 대해서 알아봅니다. 텍스트에는 [도안 텍스트]와 [단락 텍스트] 두 개의 특성이 분류됩니다. [도안 텍스트]는 텍스트를 독립적으로 사용할 수 있게 사용할 수 있으며 필요에 따라서 [단락 텍스트]로 변환시킬 수도 있습니다. [단락 텍스트]또한 [도안 텍스트]로 변환시킬 수도 있으며 주로 장문 텍스트 작업을 할 때 사용 됩니다.

[도안 텍스트] 편집하기

[도구상자]→ 가 [텍스트 도구]로 텍스트를 만들어 봅니다. 텍스트의 크기 및 글꼴을 여러 가지 형태로 바꾸어 보고 줄, 문자, 단어 간격를 조절해 봅니다.

● 도안텍스트 만들기

도안 텍 스트

도안 텍스트 편집하기

[도구 상자]→ 가 [텍스트 도구]를 선택해서 '도안 텍스트 편집하기' 텍스트를 만들어 봅니다.

파일(F) 편집(E) 보기(V) 레이아웃(L) 배열(A) 효과(C) 비트맵(B) 텍스트(X) 테이블(T) 도구(O) 창(W) 도움말(H)

50% 맞추기

x: 267.518 mm ↔ 0.0 mm 0.0 굴림 24 pt
y: 181.736 mm ↕ 0.0 mm

굴림체 24pt

도안 텍스트 편집하기

처음 텍스트를 만들 때 기본적으로 굴림체, 24pt로 설정 되어집니다.

🔺 텍스트의 크기와 글꼴을 바꾸어 보기

기본 크기와 글꼴로 만들어진 텍스트를 선택한 상태에서 [등록 정보 표시줄]에 [글꼴 목록]으로 텍스트의 글꼴을
바꾸어 주고 [글꼴 크기]로 텍스트의 크기를 바꾸어 봅니다.

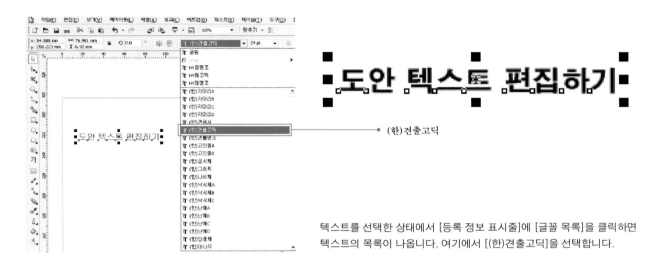

텍스트를 선택한 상태에서 [등록 정보 표시줄]에 [글꼴 목록]을 클릭하면
텍스트의 목록이 나옵니다. 여기에서 [(한)견출고딕]을 선택합니다.

같은 방법으로 텍스트를 선택하고 [등록 정보 표시줄]에 [글꼴 목록]을 이용해서 텍스트의 글꼴을 여러 가지 형
태로 만들어 봅니다.

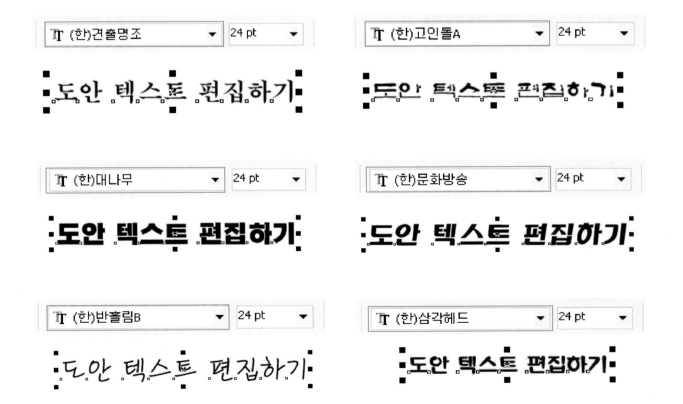

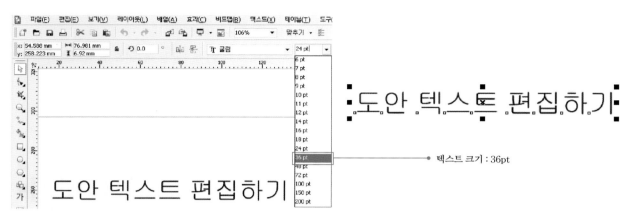

텍스트 크기 : 36pt

텍스트를 선택한 상태에서 [등록 정보 표시줄]에 [글꼴 크기]을 클릭하면 크기 목록이 나옵니다. 여기에서 [36pt]을 선택합니다.

같은 방법으로 텍스트를 선택하고 [등록 정보 표시줄]에 [글꼴 크기]을 이용해서 텍스트의 크기을 여러 가지 사이즈로 만들어 봅니다.

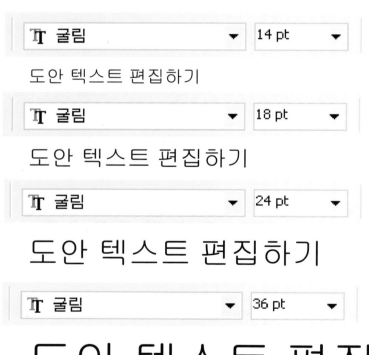

Ⓣ 굴림 ▼ 14 pt ▼

도안 텍스트 편집하기

Ⓣ 굴림 ▼ 18 pt ▼

도안 텍스트 편집하기

Ⓣ 굴림 ▼ 24 pt ▼

도안 텍스트 편집하기

Ⓣ 굴림 ▼ 36 pt ▼

도안 텍스트 편집하기

Ⓣ 굴림 ▼ 48 pt ▼

도안 텍스트 편집하기

텍스트 정렬 알아보기

[도안 텍스트]를 3줄로 만들어 놓은 상태에서 [등록 정보 표시줄]에 [텍스트 정렬]을 설정해 봅니다. 왼쪽, 오른쪽, 가운데, 양끝, 등간격을 설정해서 텍스트가 변경되는 특성을 알아 봅니다.

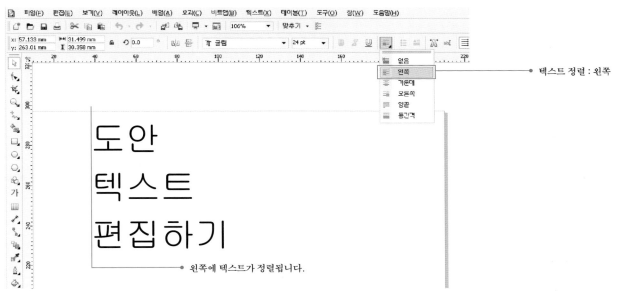

텍스트 정렬 : 왼쪽

왼쪽에 텍스트가 정렬됩니다.

텍스트를 선택한 상태에서 [등록 정보 표시줄]에 [텍스트 정렬]을 [왼쪽]으로 설정하면 텍스트가 왼쪽에 정렬됩니다.

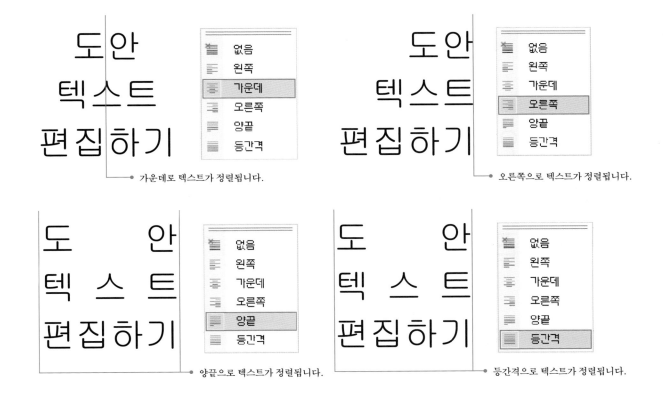

가운데로 텍스트가 정렬됩니다.

오른쪽으로 텍스트가 정렬됩니다.

양끝으로 텍스트가 정렬됩니다.

등간격으로 텍스트가 정렬됩니다.

◣ [도안 텍스트] 제어점 알아보기

[도안 텍스트]를 선택한 상태에서 📍[모양 도구]를 선택하면 텍스트에 제어점이 나타납니다. 이 제어점을 마우스 포이트로 텍스트 간격을 조절해 봅니다.

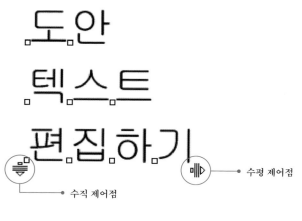

수평 제어점

수직 제어점

텍스트를 선택한 상태에서 📍[모양 도구]를 클릭하면 수직 제어점과 수평 제어점이 나타납니다.

📍[모양 도구]마우스 포인트로 수평 제어점을 오른쪽으로 잡아당겨 봅니다.

📍[모양 도구]마우스 포인트로 수직 제어점을 아래쪽으로 잡아당겨 봅니다.

◢ [단락 형식 지정]으로 텍스트 간격 제어하기

[도안 텍스트]를 선택한 상태에서 [메뉴 표시줄]→[배열]→[단락 형식 지정]를 클릭하면 [단락 형식 지정]창이
나옵니다. 여기에서 줄, 문자, 단어에 수치를 입력하여 텍스트의 간격을 제어합니다.

텍스트를 선택한 상태에서 [메뉴 표시줄]→[배열]→[단락 형식 지정]창을 불러옵
니다.

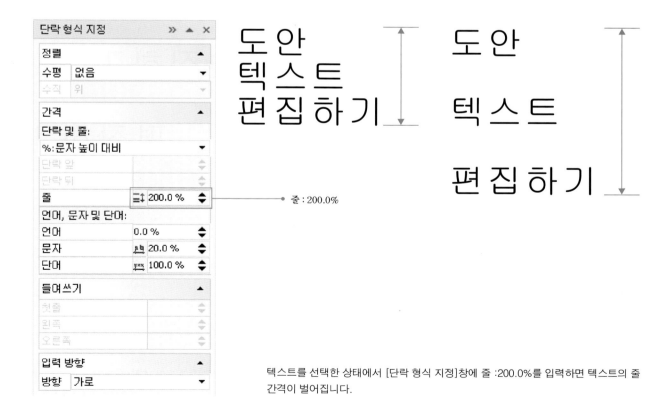

텍스트를 선택한 상태에서 [단락 형식 지정]창에 줄 :200.0%를 입력하면 텍스트의 줄
간격이 벌어집니다.

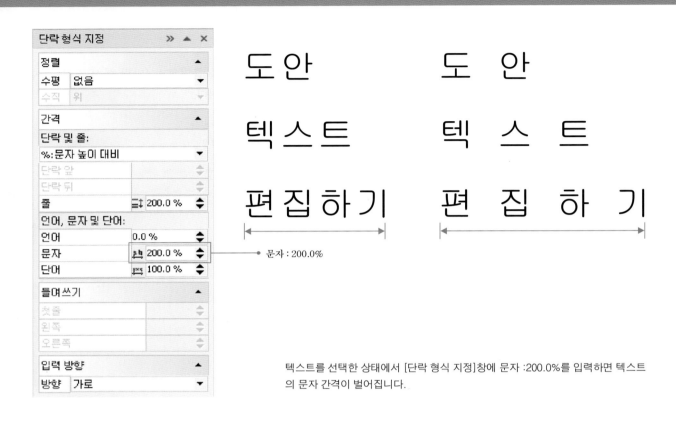

텍스트를 선택한 상태에서 [단락 형식 지정]창에 문자 :200.0%를 입력하면 텍스트의 문자 간격이 벌어집니다.

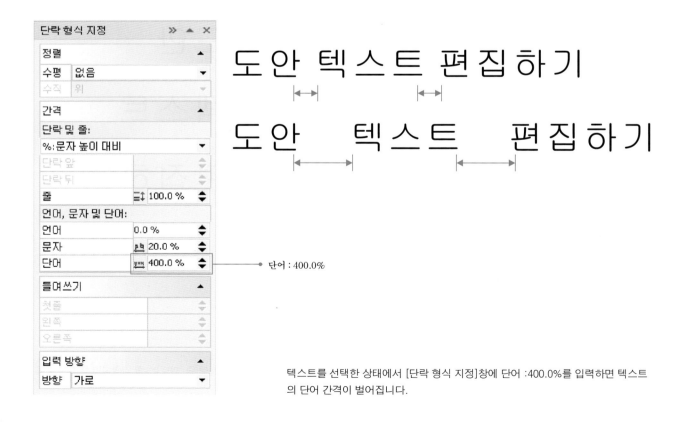

텍스트를 선택한 상태에서 [단락 형식 지정]창에 단어 :400.0%를 입력하면 텍스트의 단어 간격이 벌어집니다.

[단락 텍스트] 편집하기

[도구상자]→ 가 [텍스트 도구]로 텍스트를 만들어 봅니다. 가 [텍스트 도구]마우스 포인트로 페이지 위에 클릭 드래그하는 방식으로 사각박스를 만들고 그 안에 텍스트를 만들어 놓습니다.

● 단락텍스트 만들기

가 [텍스트 도구]를 선택해서 마우스 마우스 포인트를 오른쪽 하단으로 클릭 드래 그해서 사각박스를 만들어 놓습니다.

사각박스 안에 텍스트를 만들어 놓습니다.

처음 텍스트를 만들때 기본적으로 굴림체, 12pt로 설정 되어집니다.

텍스트의 크기와 글꼴을 바꾸어 보기

기본 크기와 글꼴로 만들어진 텍스트를 선택한 상태에서 [등록 정보 표시줄]에 [글꼴 목록]으로 텍스트의 글꼴을 바꾸어 주고 [글꼴 크기]로 텍스트의 크기를 바꾸어 봅니다.

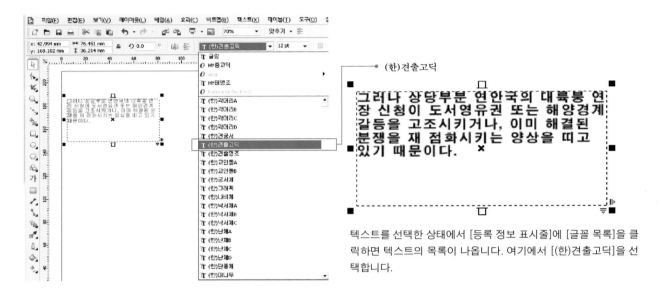

텍스트를 선택한 상태에서 [등록 정보 표시줄]에 [글꼴 목록]을 클릭하면 텍스트의 목록이 나옵니다. 여기에서 [(한)견출고딕]을 선택합니다.

같은 방법으로 텍스트를 선택하고 [등록 정보 표시줄]에 [글꼴 목록]을 이용해서 텍스트의 글꼴을 여러 가지 형태로 만들어 봅니다.

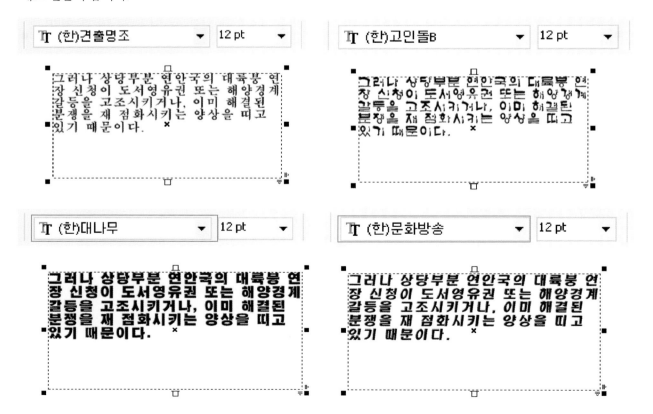

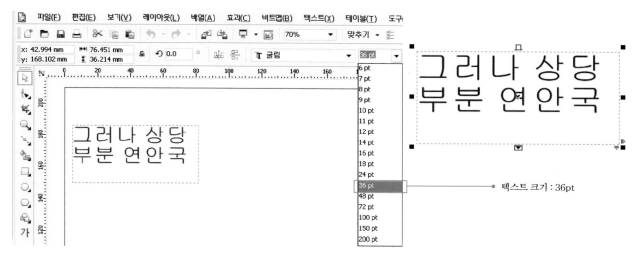

텍스트를 선택한 상태에서 [등록 정보 표시줄]에 [글꼴 크기]을 클릭하면 크기 목록이 나옵니다. 여기에서 [36pt]을 선택합니다.

글꼴 크기가 커져서 사각박스 영역 밖으로 텍스트가 가려진 상태입니다. 가 [텍스트 도구]를 선택한 상태에서 오른쪽과 아래쪽 노드점을 이동시켜서 텍스트 영역을 증가시켜 줍니다.

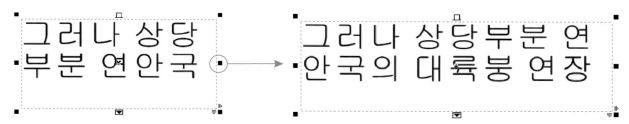

가 [텍스트 도구]마우스 포인트를 이용해서 오른쪽 노드점을 오른쪽으로 이동시켜 줍니다.

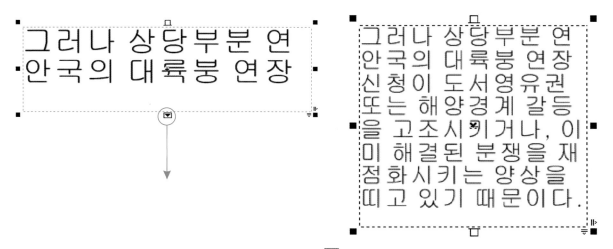

가 [텍스트 도구]마우스 포인트를 이용해서 아래쪽 노드점을 아래쪽으로 이동시켜 줍니다.

📐 텍스트 정렬 알아보기

[단락 텍스트]를 만들어 놓은 상태에서 [등록 정보 표시줄]에 [텍스트 정렬]을 설정해 봅니다. 왼쪽, 오른쪽, 가운데, 양끝, 등간격을 설정해서 텍스트가 변경되는 특성을 알아봅니다.

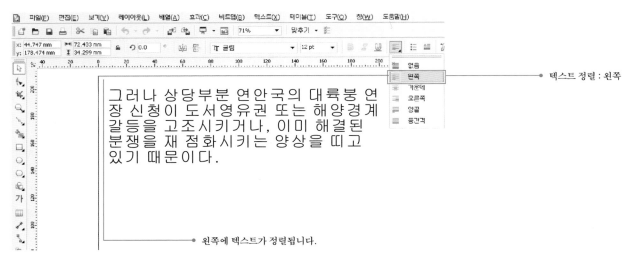

● 텍스트 정렬 : 왼쪽

● 왼쪽에 텍스트가 정렬됩니다.

텍스트를 선택한 상태에서 [등록 정보 표시줄]에 [텍스트 정렬]을 [왼쪽]으로 설정하면 텍스트가 왼쪽에 정렬됩니다.

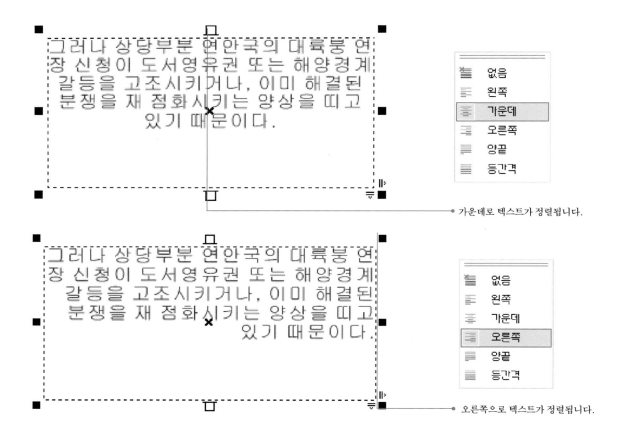

● 가운데로 텍스트가 정렬됩니다.

● 오른쪽으로 텍스트가 정렬됩니다.

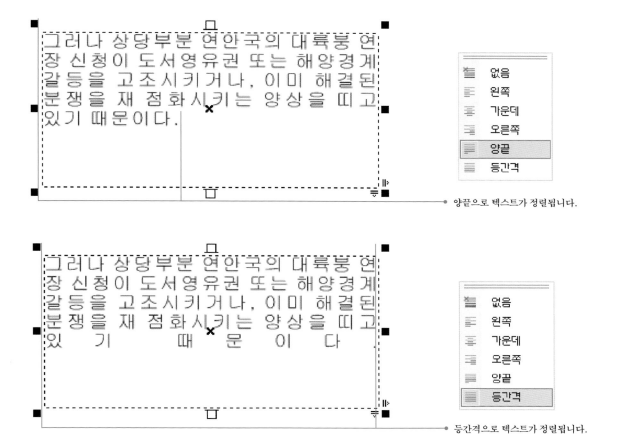

그러나 상당부분 연안국의 대륙붕 연장 신청이 도서영유권 또는 해양경계 갈등을 고조시키거나, 이미 해결된 분쟁을 재 점화시키는 양상을 띠고 있기 때문이다.

- 없음
- 왼쪽
- 가운데
- 오른쪽
- **양끝**
- 등간격

→ 양끝으로 텍스트가 정렬됩니다.

그러나 상당부분 연안국의 대륙붕 연장 신청이 도서영유권 또는 해양경계 갈등을 고조시키거나, 이미 해결된 분쟁을 재 점화시키는 양상을 띠고 있 기 때 문 이 다.

- 없음
- 왼쪽
- 가운데
- 오른쪽
- 양끝
- **등간격**

→ 등간격으로 텍스트가 정렬됩니다.

[단락 형식 지정]으로 텍스트 간격 제어하기

[도안 텍스트]를 선택한 상태에서 [메뉴 표시줄]→[배열]→[단락 형식 지정]를 클릭하면 [단락 형식 지정]창이
나옵니다. 여기에서 줄, 문자, 단어에 수치를 입력하여 텍스트의 간격을 제어합니다.

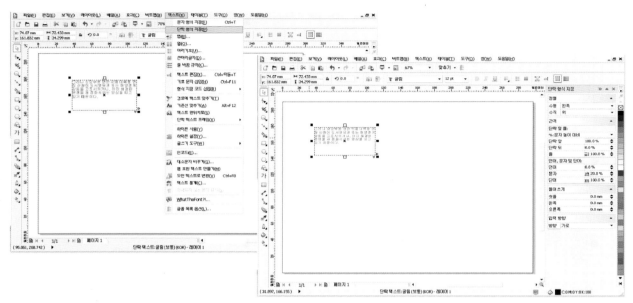

텍스트를 선택한 상태에서 [메뉴 표시줄]→[배열]→[단락 형식 지정]창을 불러옵니다.

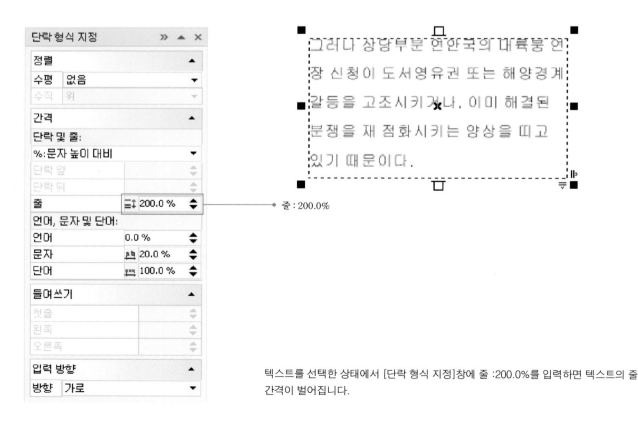

줄 : 200.0%

텍스트를 선택한 상태에서 [단락 형식 지정]창에 줄 :200.0%를 입력하면 텍스트의 줄
간격이 벌어집니다.

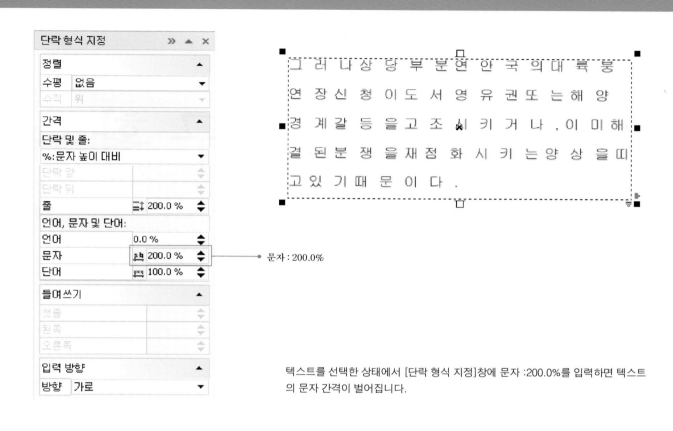

문자 : 200.0%

텍스트를 선택한 상태에서 [단락 형식 지정]창에 문자 :200.0%를 입력하면 텍스트의 문자 간격이 벌어집니다.

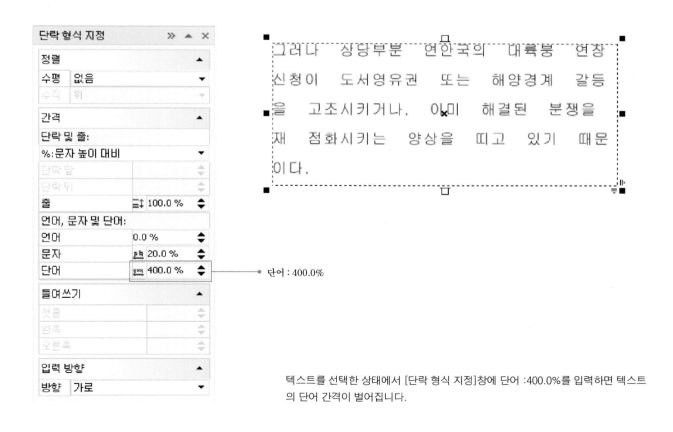

단어 : 400.0%

텍스트를 선택한 상태에서 [단락 형식 지정]창에 단어 :400.0%를 입력하면 텍스트의 단어 간격이 벌어집니다.

3 투명도구 활용

이것만은 알고 시작하자

비트맵 이미지를 투명 효과를 주어 디자인 효과를 만들어 냅니다. [도구상자]→[투명 도구]를 선택해서 개체에 이미지 영역을 부분적으로 드러냅니다. 또한 투명 효과를 준 이미지 밑에 벡터 이미지를 결합하여 혼합된 이미지를 만들어 낼 수도 있습니다.

투명도구 활용

비트맵 이미지를 선택한 상태에서 [도구 상자]→[투명 도구]를 적용시키면 [등록 정보 표시줄]에 투명 효과를 적용시킬 수 있는 메뉴가 나타납니다. 이미지에 주로 많이 쓰이는 [단일]효과와 [선형]효과를 적용시켜 봅니다.

● [도구 상자] →[투명 도구]

개체를 선택한 상태에서 [도구 상자]→[투명 도구]를 클릭합니다.

● 투명 효과를 낼 수 있는 유형

CorelDRAW Image->Practice->p0007.jpg

EX.5 [단일]효과 적용시키기

비트맵 이미지를 [투명 도구]에 [단일]효과를 주어 색상을 흐릿하게 만들어 봅니다. [등록 정보 표시줄]에 나타나는 [투명 시작]에 수치를 입력해서 색상의 농도를 조절하여 봅니다.

[도구 상자] -> [투명 도구] -> [단일]

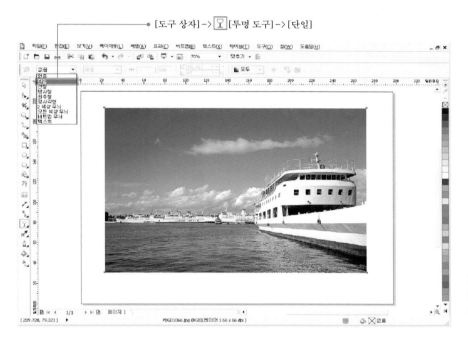

개체를 선택한 상태에서 [도구 상자]→[투명 도구]→[단일]을 클릭합니다.

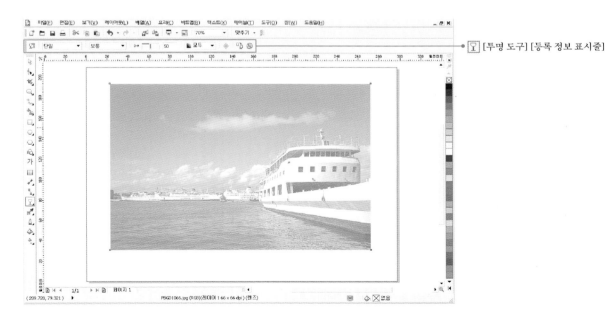

[투명 도구] [등록 정보 표시줄]

[투명 도구]→[등록 정보 표시줄]에 [투명 시작]을 조절해서 이미지를 흐릿하게 만들어 봅니다.

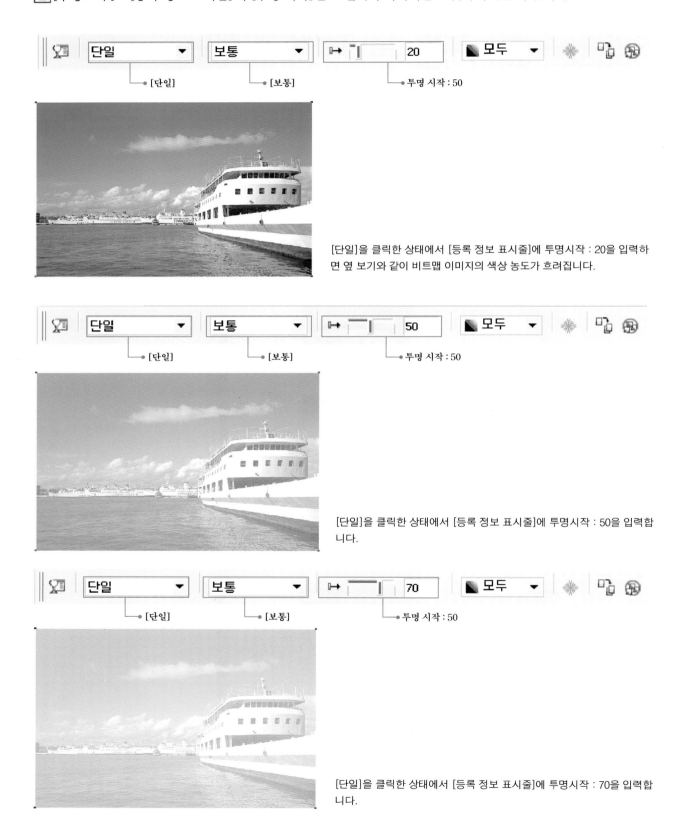

[단일]을 클릭한 상태에서 [등록 정보 표시줄]에 투명시작 : 20을 입력하면 옆 보기와 같이 비트맵 이미지의 색상 농도가 흐려집니다.

[단일]을 클릭한 상태에서 [등록 정보 표시줄]에 투명시작 : 50을 입력합니다.

[단일]을 클릭한 상태에서 [등록 정보 표시줄]에 투명시작 : 70을 입력합니다.

CorelDRAW Image->Practice->p0008.jpg

EX.6 투명 적용된 이미지와 배경 이미지 혼합시키기

단일 투명 적용된 이미지와 배경 이미지를 결합시키 혼합된 이미지 디자인을 만들어 봅니다. 배경 이미지의 색상과 혼합된 이미지로 투명 효과를 활용해 봅니다.

단일 ▼	보통 ▼	⊢┐ 30	◣ 모두 ▼	❋ 🗗 🔘

[단일] [보통] 투명 시작 : 30

p0007.jpg이미지를 투명 시작:30 적용시키고 p0008.jpg이미지 위에 올려놓습니다.

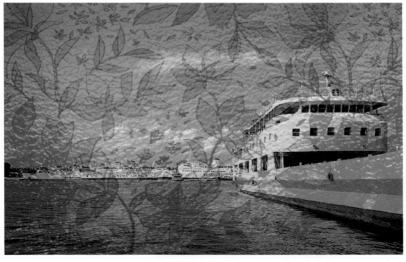

p0007.jpg이미지와 p0008.jpg가 혼합된 디자인 이미지가 만들어집니다.

EX.7 [선형]효과 적용시키기

비트맵 이미지를 [투명 도구]에 [선형]효과를 주어 색상을 흐릿하게 만들어 봅니다. 이미지를 선택한 상태에서 마우스 포인트로 클릭 드래그 해주면 이미지가 부분적으로 흐려지게 만들어 낼 수 있습니다.

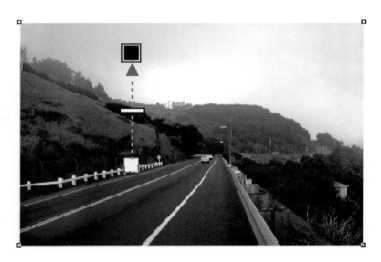

이미지를 선택한 상태에서 [투명 도구]마우스 포인트로 아래에서 윗쪽으로 클릭 드래그해 줍니다.

[선형] [보통] 투명 중점 : 100

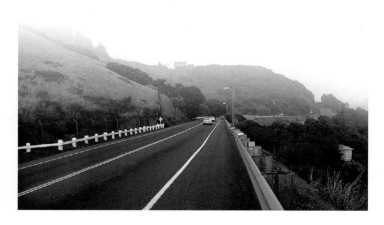

투명 적용된 상태에서 [등록 정보 표시줄]에 [선형], [보통], 투명 중점:100으로 설정되어집니다.

EX.8 투명 적용된 이미지와 하늘 이미지 합성시키기

선형 투명으로 이미지를 부분적으로 흐릿하게 만들어 놓고 하늘 이미지를 합성시켜 봅니다. 이미지의 필요한 부분만을 이용해서 디자인 이미지를 만듭니다.

 [선형] [보통] 투명 중점 : 100

p0007.jpg이미지를 선형 투명 적용시키고 p0008.jpg이미지 위에 올려서 이미지를 합성시켜 봅니다.

p0007.jpg이미지에 새로운 하늘 이미지가 합성되어 디자인 이미지를 만들어 봅니다.

CorelDRAW Image->Practice->p0011.jpg

EX.9 투명 적용된 이미지와 벡터 이미지 합성시키기

선형 투명으로 이미지의 윗 부분을 흐릿하게 만들어 놓고 단색 색상인 벡터 이미지와 합성시켜 디자인 이미지를 만들어 봅니다. 합성된 벡터 이미지 위에 텍스트를 만들어 배열해 봅니다.

선형 ▼	보통 ▼	100	90.0 ▲▼ ° 29 ▲▼ %	모두 ▼

 [선형] [보통] 투명 중점 : 100

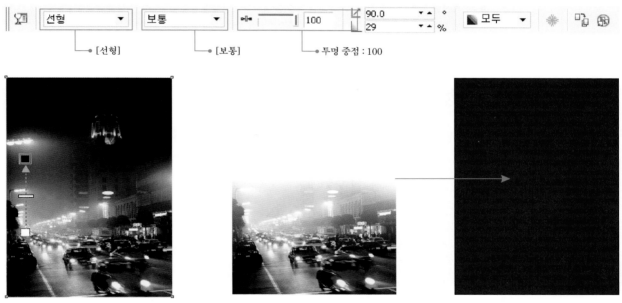

p0008.jpg이미지의 윗 부분을 선형 투명 적용으로 흐릿하게 만들어 놓고 벡터 이미지 위에 배열 시켜 놓습니다.

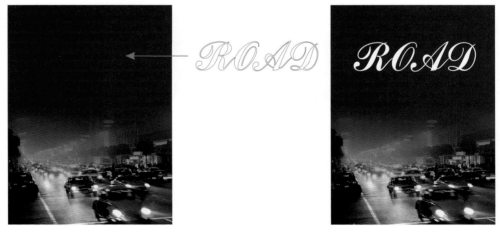

합성된 이미지 위에 'ROAD' 텍스트를 만들어 배열시켜 놓습니다.

4)

이것만은 알고 시작하자

계조 채움

■ [계조 채움]은 단색으로만 표현할 수 벡터이미지의 한계를 넘어서 색상 또는 음영의
그라이언트 방식으로 표현할 수 있는 도구입니다. 하나의 개체에 두 가지 이상의 색상을
효과적으로 채워 봅니다.

계조 채움 활용

다각형의 개체를 만들어 놓은 상태에서 [도구 상자]→■[계조 채움]을 클릭하여■[계조 채움]창을 불러옵니다.
■ [계조 채움]창에 유형, 각도, 색상 블렌드를 설정하여 개체안에 색상을 채워 넣습니다.

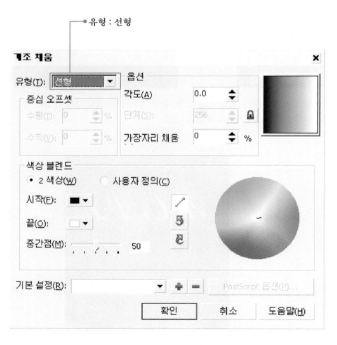

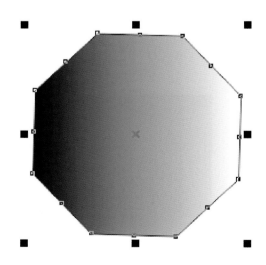

다각형 개체를 선택한 상태에서 [도구 상자]→ ■[계조 채움]을 클릭해
서 ■[계조 채움]창을 불러옵니다. 계조 유형을 [선형]으로 설정하고 확
인 버튼을 누릅니다.

● [계조 채움] 유형 알아보기

■ [계조 채움]창에 유형을 클릭하면 선형, 방사형, 원추형, 정사각형에 계조 유형이 나타납니다. 다각형에 개체를 선택해서 유형 별로 색상을 채워 봅니다.

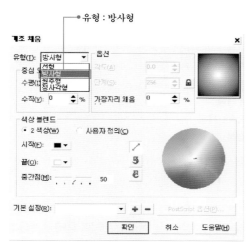

다각형 개체를 선택한 상태에서 ■[계조 채움]창에 방사형을 클릭해 봅니다.

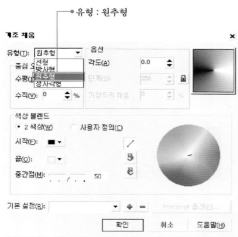

다각형 개체를 선택한 상태에서 ■[계조 채움]창에 원추형을 클릭해 봅니다.

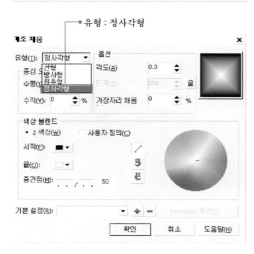

다각형 개체를 선택한 상태에서 ■[계조 채움]창에 정사각형을 클릭해 봅니다.

● [계조 채움]으로 개체에 여러 가지 색상 채워 보기

[사각형 도구]로 직사각형 개체를 만들어 놓고 [계조 채움]으로 여러 가지 색상을 채워 봅니다. [계조 채움]창에서 색상 블렌드를 이용해서 2가지 이상의 색상을 채웁니다.

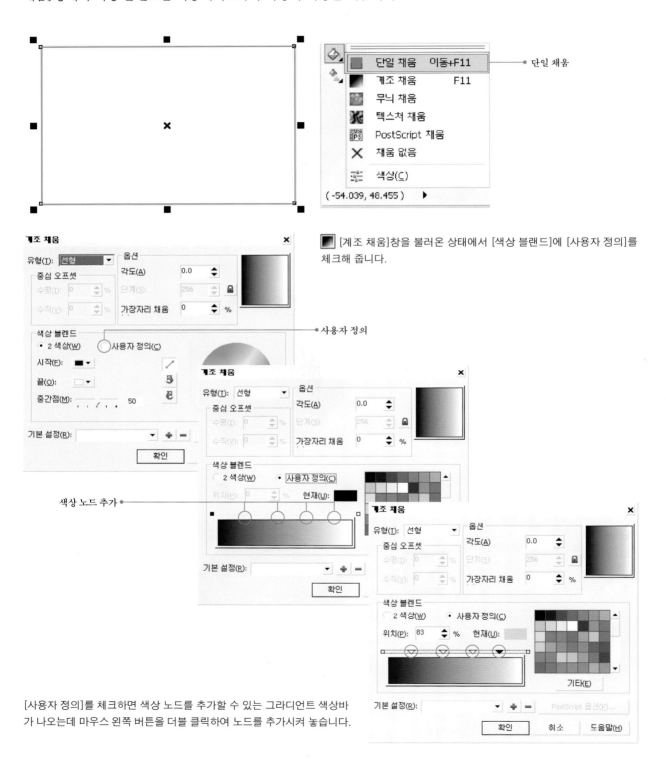

[계조 채움]창을 불러온 상태에서 [색상 블랜드]에 [사용자 정의]를 체크해 줍니다.

[사용자 정의]를 체크하면 색상 노드를 추가할 수 있는 그라디언트 색상바가 나오는데 마우스 왼쪽 버튼을 더블 클릭하여 노드를 추가시켜 놓습니다.

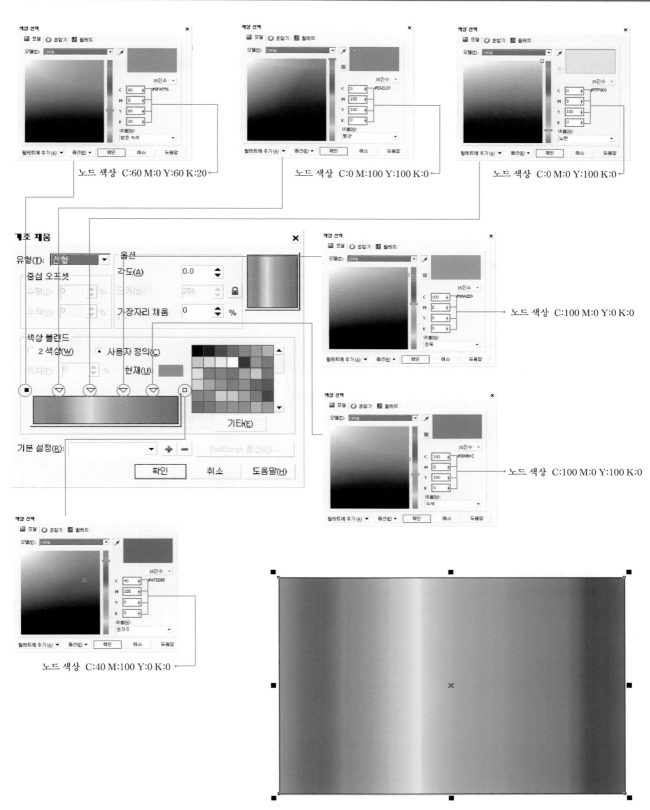

노드 색상 C:60 M:0 Y:60 K:20

노드 색상 C:0 M:100 Y:100 K:0

노드 색상 C:0 M:0 Y:100 K:0

노드 색상 C:100 M:0 Y:0 K:0

노드 색상 C:100 M:0 Y:100 K:0

노드 색상 C:40 M:100 Y:0 K:0

그라디언트 색상바에 추가된 노드를 하나씩 선택해서 서로 다른 색상을 채워
봅니다.

🔺 계조 채움으로 단추 만들기

계조 채움으로 만든 개체를 합성시켜서 단추 모양의 형태를 만들어 봅니다. 선형 채움으로 개체에 색상을 채워 서
복사해 놓고 다시 반사시켜서 음영의 효과를 활용해 봅니다.

정원에 개체를 만들어 놓고 ■[계조 채움]창을 불러옵니다.유형을 선형
으로 설정하고 왼쪽 노드와 오른쪽 노드에 색상을 채워 넣습니다.

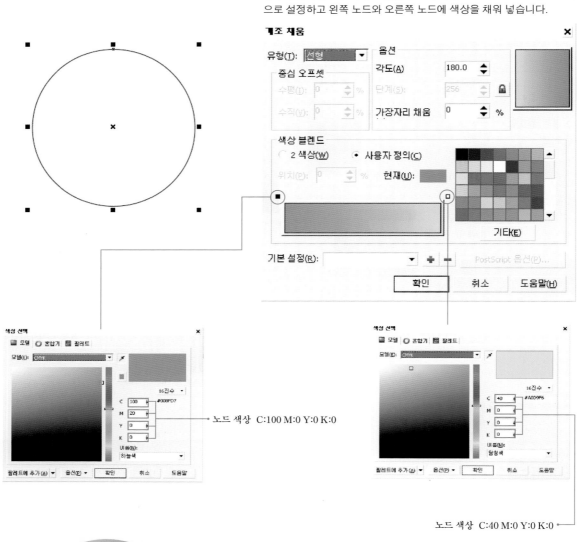

노드 색상 C:100 M:0 Y:0 K:0

노드 색상 C:40 M:0 Y:0 K:0

오른쪽에서 왼쪽으로 흐려지는 파랑색 개체를
만들어 놓습니다.

Ctrl + C Ctrl + V
원형 개체를 하나 더 만들기

원형 개체를 선택해서 Ctrl + C Ctrl + V 키로 개체를 하나 더 만들어 놓습니다.

Shift 키로 개체 축소 시키기

복사 된 원형 개체를 선택해서 Shift 키로 축소시켜 놓습니다.

| x: 351.927 mm | ↔ 38.874 mm | 90.6 % | 🔒 | ↻ 180.0 ° |
| y: 66.039 mm | ↕ 38.874 mm | 90.6 % | | |

개체 수평으로 반사시키기

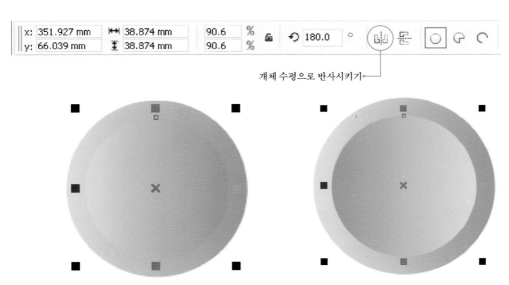

축소된 원형 개체를 선택한 상태에서 [등록 정보 표시줄]에 [수평으로 반사]를 클릭해 줍니다.

같은 방법으로 다른 여러 가지 색상을 채우면서 버튼 모양의 개체를 만들어 봅니다. 편집 작업을 할 때 텍스트 앞쪽에 배열시켜 디자인 작업을 합니다.

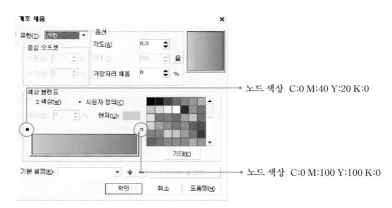

노드 색상 C:0 M:40 Y:20 K:0

노드 색상 C:0 M:100 Y:100 K:0

[계조 채움]창에서 색상 블렌드에 왼쪽 노드 색상을 C:0 M:40 Y:20 K:0 오른쪽 노드 색상을 C:0 M:100 Y:100 K:0으로 채워 줍니다.

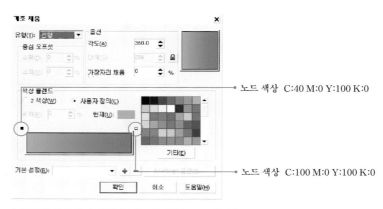

노드 색상 C:40 M:0 Y:100 K:0

노드 색상 C:100 M:0 Y:100 K:0

[계조 채움]창에서 색상 블렌드에 왼쪽 노드 색상을 C:40 M:0 Y:100 K:0 오른쪽 노드 색상을 C:100 M:0 Y:100 K:0으로 채워 줍니다.

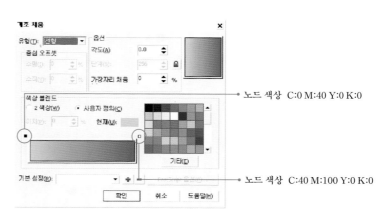

노드 색상 C:0 M:40 Y:0 K:0

노드 색상 C:40 M:100 Y:0 K:0

[계조 채움]창에서 색상 블렌드에 왼쪽 노드 색상을 C:0 M:40 Y:0 K:0 오른쪽 노드 색상을 C:0 M:100 Y:0 K:0으로 채워 줍니다.

4줄에 [도안 텍스트]를 만들어서 텍스트 앞쪽에 버튼 개체를 배열시켜 봅니다. 버튼 개체의 사이즈를 조절해서 편집해 봅니다.

● 탕 수 육　　　● 왕 새 우 까 스
● 양 장 피　　　● 오 징 어 까 스
● 계 란 탕　　　● 함 박 스 테 이 크
● 당 면 잡 채　　● 치 즈 돈 까 스

● 돼 지 고 기　　● 불 닭 피 자
● 카 나 디 안 햄　● 골 드 피 자
● 페 파 로 니　　● 크 러 스 트 피 자
● 영 덕 대 게　　● 바 이 트 피 자

● 후 라 이 드　　● 부 추 추 가
● 양 념 치 킨　　● 쌈 무 추 가
● 매 운 맛 양 념　● 소 스 추 가
● 살 로 만 불 닭　● 서 비 스 메 뉴

계조 채움으로 배경 버튼 만들기

계조 채움으로 만든 개체를 합성시켜서 배경 버튼 모양의 형태를 만들어 봅니다. 선형 채움으로 개체에 색상을 채워서 복사해 놓고 다시 반사시켜서 음영의 효과를 활용해 봅니다.

직사각형 개체를 만들어 놓고 ▧[계조 채움]창을 불러옵니다.유형을 선형으로 설정하고 왼쪽 노드와 오른쪽 노드에 색상을 채워 넣습니다.

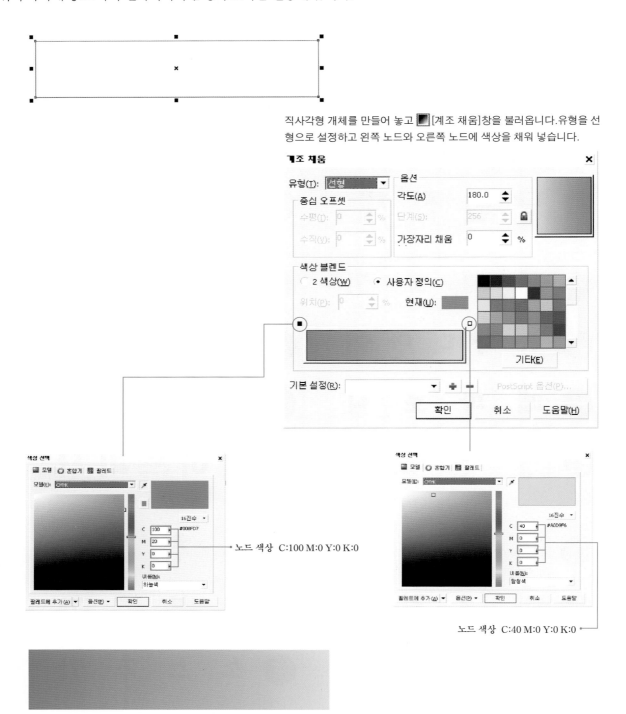

노드 색상 C:100 M:0 Y:0 K:0

노드 색상 C:40 M:0 Y:0 K:0

오른쪽에서 왼쪽으로 흐려지는 파랑색 개체를 만들어 놓습니다.

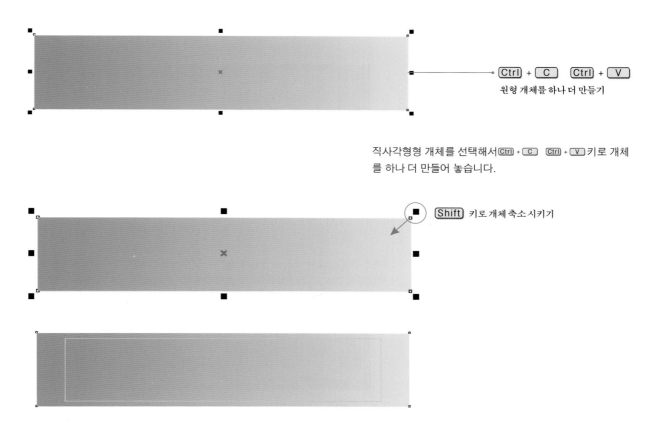

Ctrl + C Ctrl + V
원형 개체를 하나 더 만들기

직사각형형 개체를 선택해서 Ctrl + C Ctrl + V 키로 개체
를 하나 더 만들어 놓습니다.

● Shift 키로 개체 축소시키기

복사된 직사각형 개체를 선택해서 Shift 키로 축소시켜 놓
습니다.

| x: 351.927 mm | ↔ 38.874 mm | 90.6 % | 🔓 | ↻ 180.0 ° |
| y: 66.039 mm | ↕ 38.874 mm | 90.6 % | | |

개체 수평으로 반사시키기

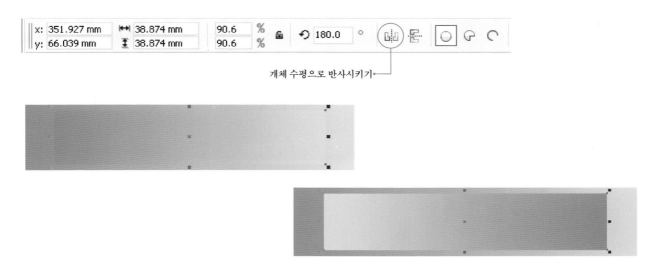

축소된 직사각형 개체를 선택한 상태에서 [등록 정보 표시
줄]에 [수평으로 반사]를 클릭해 줍니다.

같은 방법으로 다른 여러 가지 색상을 채우면서 배경 버튼 모양의 개체를 만들어 봅니다. 편집 작업을 할 때 텍스트 앞쪽에 배열시켜 디자인 작업을 합니다.

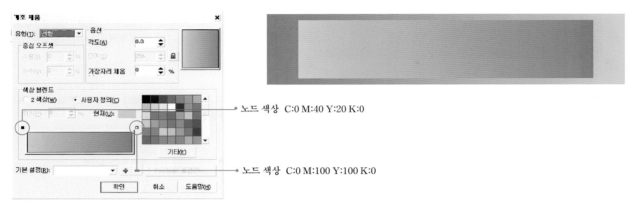

노드 색상 C:0 M:40 Y:20 K:0

노드 색상 C:0 M:100 Y:100 K:0

[계조 채움]창에서 색상 블렌드에 왼쪽 노드 색상을 C:0 M:40 Y:20 K:0 오른쪽 노드 색상을 C:0 M:100 Y:100 K:0으로 채워 줍니다.

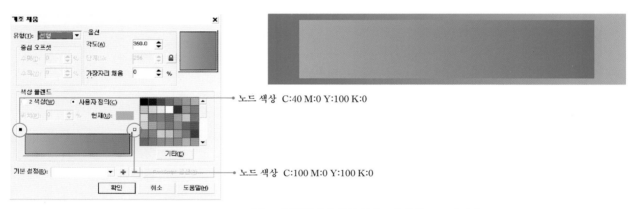

노드 색상 C:40 M:0 Y:100 K:0

노드 색상 C:100 M:0 Y:100 K:0

[계조 채움]창에서 색상 블렌드에 왼쪽 노드 색상을 C:40 M:0 Y:100 K:0 오른쪽 노드 색상을 C:100 M:0 Y:100 K:0으로 채워 줍니다.

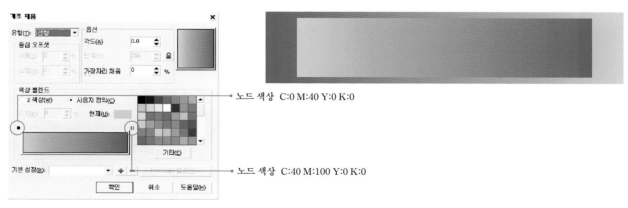

노드 색상 C:0 M:40 Y:0 K:0

노드 색상 C:40 M:100 Y:0 K:0

[계조 채움]창에서 색상 블렌드에 왼쪽 노드 색상을 C:0 M:40 Y:0 K:0 오른쪽 노드 색상을 C:0 M:100 Y:0 K:0으로 채워 줍니다.

4줄에 [도안 텍스트]를 만들어서 배경 버튼 개체 위에 텍스트를 배치해 봅니다. 텍스트를 흰색으로 채워 넣고 개체의 정중앙에 배열시킵니다.

탕 수 육	왕 새 우 까 스
양 장 피	오 징 어 까 스
계 란 탕	함 박 스 테 이 크
당 면 잡 채	치 즈 돈 까 스

돼 지 고 기	불 닭 피 자
카 나 디 안 햄	골 드 피 자
페 파 로 니	크 러 스 트 피 자
영 덕 대 게	바 이 트 피 자

후 라 이 드	부 추 추 가
양 념 치 킨	쌈 무 추 가
매 운 맛 양 념	소 스 추 가
살 로 만 불 닭	서 비 스 메 뉴

CorelDRAW Image->Practice->p0012.jpg

EX.10 계조 채움으로 만든 개체와 투명 이미지 합성시키기

■[계조 채움]으로 만든 개체와 ⬙[투명 도구]로 만든 비트맵 개체를 합성
시켜 봅니다. 여러 가지 색상이 혼합된 개체에 부분적으로 흐려진 이미지를
혼합하여 새로운 이미지를 만들어 봅니다.

직사각형 개체를 만들어 놓고 ■[계조 채움]창을 불러옵니다. 유
형을 선형으로 설정하고 [옵션]에 [각도]를 90.0으로 설정합니다.

유형 : 선형 각도 : 90.0

노드 색상 C:100 M:0 Y:60 K:0

노드 색상 C:0 M:100 Y:100 K:0

노드 색상 C:60 M:0 Y:60 K:20

노드 색상 C:0 M:0 Y:100 K:0

노드 색상 C:100 M:100 Y:0 K:0

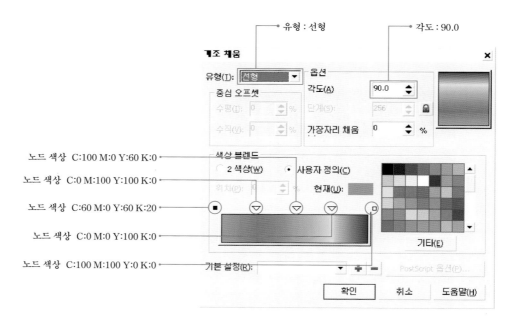

■[계조 채움]창에서 [색상 블렌드]에 노드를 추가시키고 각각 다른
색상을 채워 넣습니다.

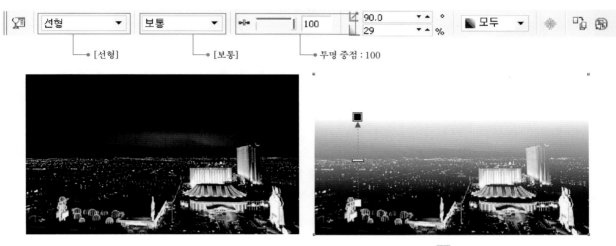

- [선형]
- [보통]
- 투명 중점 : 100

이미지를 선택한 상태에서 [투명 도구]마우스 포인트로 아래에서 윗쪽으로 클릭 드래그해 줍니다.

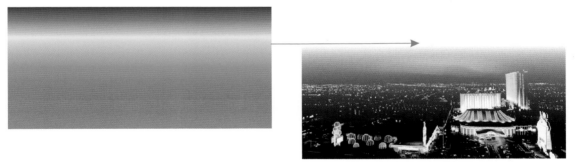

[계조 채움]으로 만든 개체를 비트맵 이미지 위에 배열시켜 놓습니다.

[계조 채움]으로 만든 개체와 [투명]적용된 이미지가 혼합되서 새로운 이미지가 만들어집니다.

5. 이것만은 알고 시작하자)

배열 → 변형

[메뉴 표시줄]→[배열]→[변형]으로 개체 크기를 변경하고 새롭게 개체를 복사해서 편집 작업을 할 때 보다 유용하게 사용해 봅니다. [변형] 목록에는 위치, 회전, 배율과 반사, 크기, 기울이기가 있는데 주로 사용되는 위치와 크기를 활용해 봅니다.

[변형→위치 활용하기]

▣[사각형 도구]를 사용해서 직사각형 개체를 만들어 놓고 [메뉴 표시줄]→[배열]→[변형]→[위치]를 클릭해서 [변형]에 [위치]창을 불러옵니다. 개체를 원하는 위치에 이동시키거나 복사시킬 때 유용하게 쓰이는 기능입니다.

▣[사각형 도구]를 선택해서 마우스 포인트로 오른쪽 아래로 클릭 드래그해 줍니다.

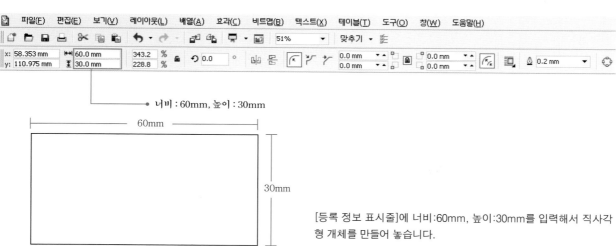

● 너비 : 60mm, 높이 : 30mm

60mm

30mm

[등록 정보 표시줄]에 너비:60mm, 높이:30mm를 입력해서 직사각형 개체를 만들어 놓습니다.

● 직사각형 개체 위치 이동시키기

직사각형 개체를 선택한 상태에서 [메뉴 표시줄]→[배열]→[변형]→[위치]를 클릭하여 [변형]→[위치]창을 불러옵니다.

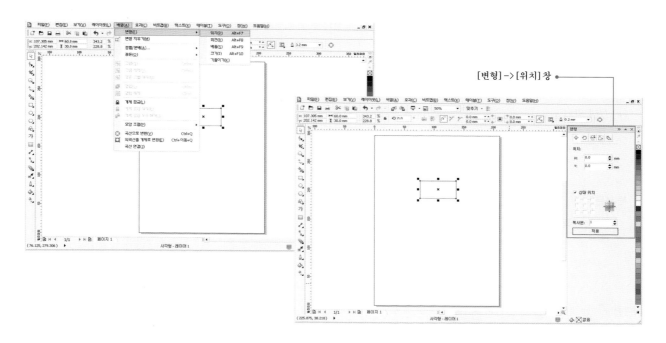

[변형]→[위치]창

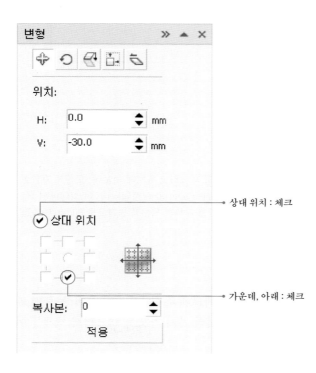

상대 위치 : 체크

가운데, 아래 : 체크

30mm 위치 이동

[위치]창에서 상대 위치를 체크하고 위치에 가운데, 아래 방향을 체크해 주면 자동적으로 V:−30mm가 설정됩니다. 이상태에서 [적용]버튼을 누르면 직사각형 개체가 아래 방향으로 30mm 이동됩니다.

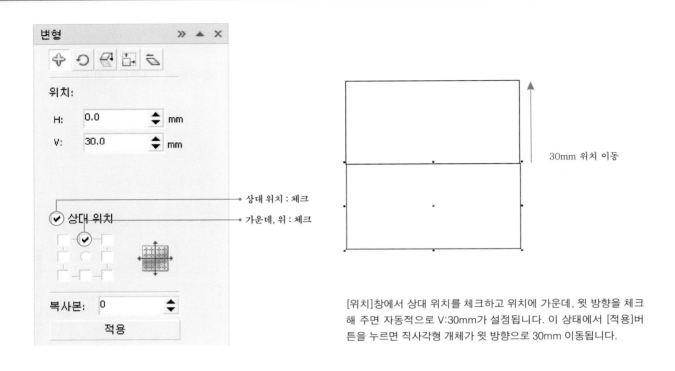

[위치]창에서 상대 위치를 체크하고 위치에 가운데, 윗 방향을 체크해 주면 자동적으로 V:30mm가 설정됩니다. 이 상태에서 [적용]버튼을 누르면 직사각형 개체가 윗 방향으로 30mm 이동됩니다.

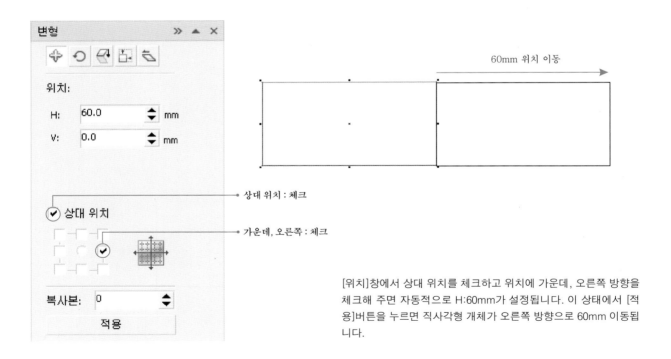

[위치]창에서 상대 위치를 체크하고 위치에 가운데, 오른쪽 방향을 체크해 주면 자동적으로 H:60mm가 설정됩니다. 이 상태에서 [적용]버튼을 누르면 직사각형 개체가 오른쪽 방향으로 60mm 이동됩니다.

[위치]창에서 H, V에 이동할 수치를 따로 입력하고 [상대 위치]에 위치를 체크해 줘서 [적용]버튼을 누르면 개체가 입력한 수치에 따라 이동됩니다. 수치를 따로 입력하고 이동할 위치를 여러 가지 각도로 체크해서 개체를 여러 방향으로 이동시켜 봅니다.

● [위치]창으로 개체 복사시키기

[위치]창에 [복사본]에 수치를 입력하여 동일한 개체를 이동시키면서 복사해 봅니다. [위치]에 수치를 따로 입력해서 복사시킬 수도 있으며 여러개의 개체를 한꺼번에 복사시킬 수도 있습니다.

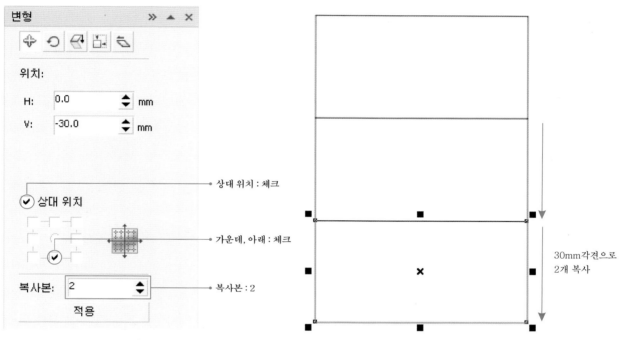

[위치]창에서 상대 위치를 체크하고 위치에 가운데, 아래 방향을 체크해 주면 자동적으로 V:−30mm가 설정됩니다. 이 상태에서 [복사본]:2를 설정하고 [적용]버튼을 누르면 아래 방향으로 2개의 개체가 만들어집니다.

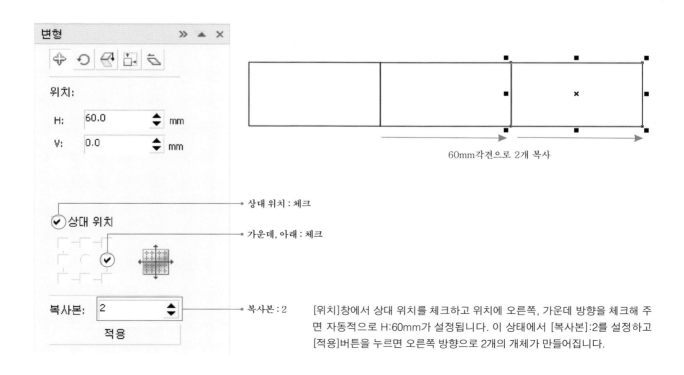

[위치]창에서 상대 위치를 체크하고 위치에 오른쪽, 가운데 방향을 체크해 주면 자동적으로 H:60mm가 설정됩니다. 이 상태에서 [복사본]:2를 설정하고 [적용]버튼을 누르면 오른쪽 방향으로 2개의 개체가 만들어집니다.

◤ [위치]창으로 표 만들기

직사각형 개체에 일직선상의 외곽선을 만들어 놓고 아래 방향으로 개체를 복사시켜 표를 만들어 봅니다. [변형]→[위치]창을 이용해서 같은 간격으로 외곽선을 여러 개 만들어 봅니다.

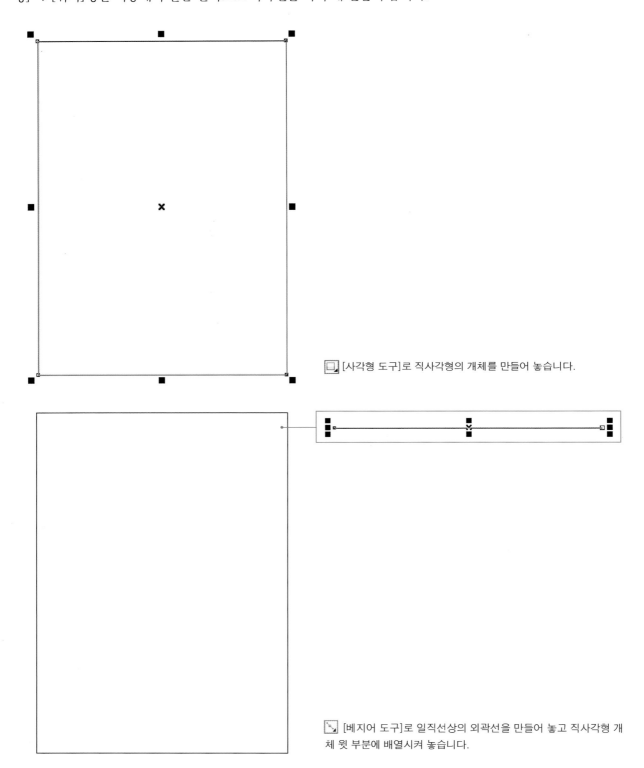

▢ [사각형 도구]로 직사각형의 개체를 만들어 놓습니다.

◩ [베지어 도구]로 일직선상의 외곽선을 만들어 놓고 직사각형 개체 윗 부분에 배열시켜 놓습니다.

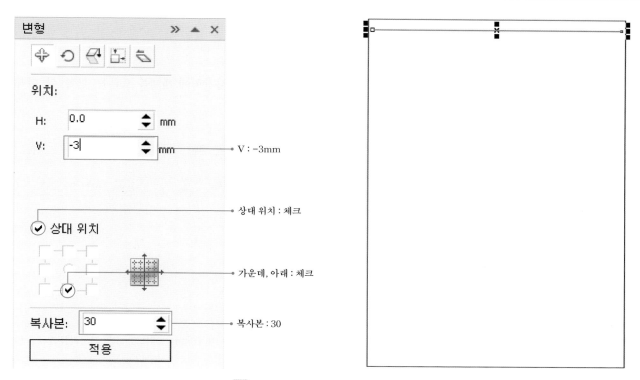

[베지어 도구]로 만들어진 외곽선을 클릭한 상태에서 [변형]→[위치]창에 V:−3mm, 상대위치:체크, 가운데 아래:체크, 복사본:30을 설정하고 [적용]버튼을 누릅니다.

아래와 같이 외곽선 간격이 3mm로 동일하게 30개가 복사되어집니다. 표를 만들 때 [위치]창을 활용해서 보다 편리하게 편집 작업을 하여 봅니다.

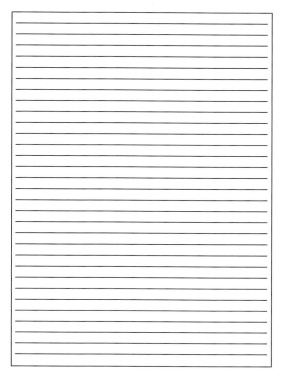

변형→크기 활용하기

[변형]→[크기]창으로 개체의 크기를 보다 효율적으로 조절해 봅니다. 직사각형에 개체를 오른쪽, 왼쪽, 위, 아래 방향으로 사이즈를 변경합니다.

너비 : 60mm, 높이 : 30mm

[사각형 도구]로 너비:60mm, 높이:30mm인 직사각형 개체를 만들어 놓습니다.

● 직사각형 개체 크기 조절하기

직사각형 개체를 선택한 상태에서 [메뉴 표시줄]→[배열]→[변형]→[위치]를 클릭하여 [변형]→[크기]창을 불러옵니다.

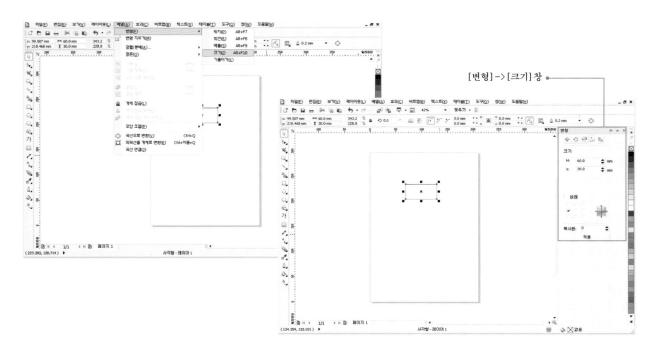

[변형]→[크기] 창

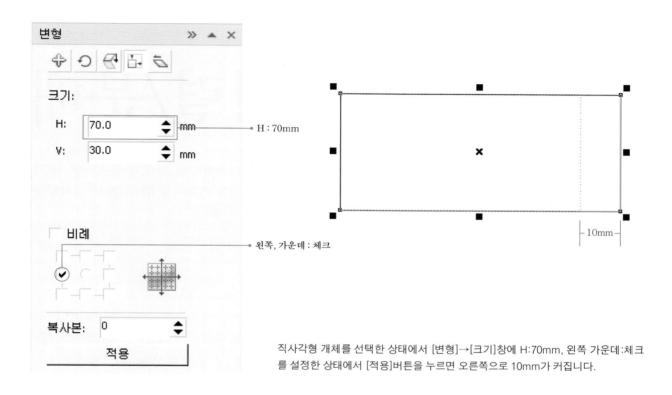

직사각형 개체를 선택한 상태에서 [변형]→[크기]창에 H:70mm, 왼쪽 가운데:체크를 설정한 상태에서 [적용]버튼을 누르면 오른쪽으로 10mm가 커집니다.

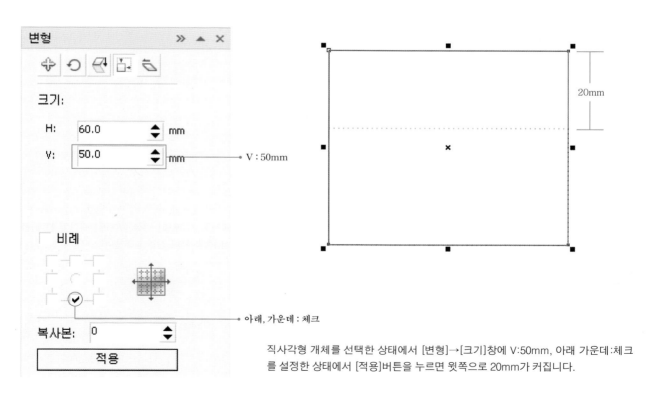

직사각형 개체를 선택한 상태에서 [변형]→[크기]창에 V:50mm, 아래 가운데:체크를 설정한 상태에서 [적용]버튼을 누르면 윗쪽으로 20mm가 커집니다.

6 배열 → 정렬/분배

이것만은 알고 시작하자

[메뉴 표시줄]→[배열]→[정렬/분배]로 개체를 페이지에 중심, 수직, 수평에 이동시킬 수 있으며 두 개체를 선택해서 개체를 중심으로 위치를 이동시킬 수 있습니다. [정렬/분배]로 개체를 이동시켜서 효율적으로 편집 작업해 봅니다.

정렬/분배 활용하기

[메뉴 표시줄]→[배열]→[정렬/분배]→[정렬/분배]를 클릭해서 [정렬/분배]창을 불러옵니다. [정렬/분배]창에는 개체들을 정렬시킬 수 있는 [정렬]창과 개체들의 간격을 조율할 수 있는데 [분배]창이 있습니다. [정렬/분배]를 활용해서 여러 개의 개체들을 효율적으로 정돈해 봅니다.

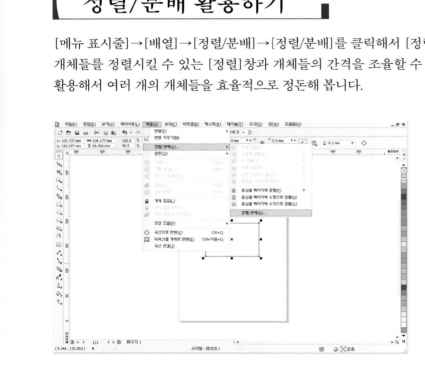

[메뉴 표시줄]→[배열]→[정렬/분배]→[정렬/분배]를 클릭해서 [정렬/분배]창을 불러옵니다.

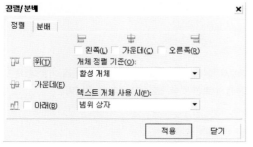

● [정렬/분배]로 페이지 위에 직사각형 개체 이동시키기

직사각형 개체를 만들어 놓은 상태에서 [메뉴 표시줄]→[배열]→[정렬/분배]로 [중심을 페이지에 정렬], [중심을 페이지에 수평으로 정렬], [중심을 페이지에 수직으로 정렬]시켜 봅니다.

직사각형 개체를 선택한 상태에서 [메뉴 표시줄]→[배열]→[정렬/분배]→[중심을 페이지에 정렬]를 클릭합니다.

중심을 페이지에 정렬

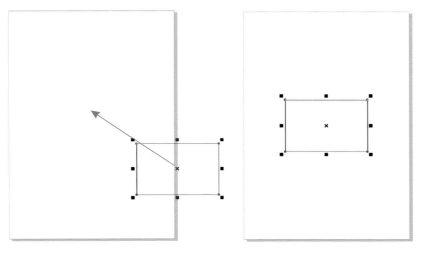

직사각형 개체의 위치가 페이지 정중앙에 이동되어집니다.

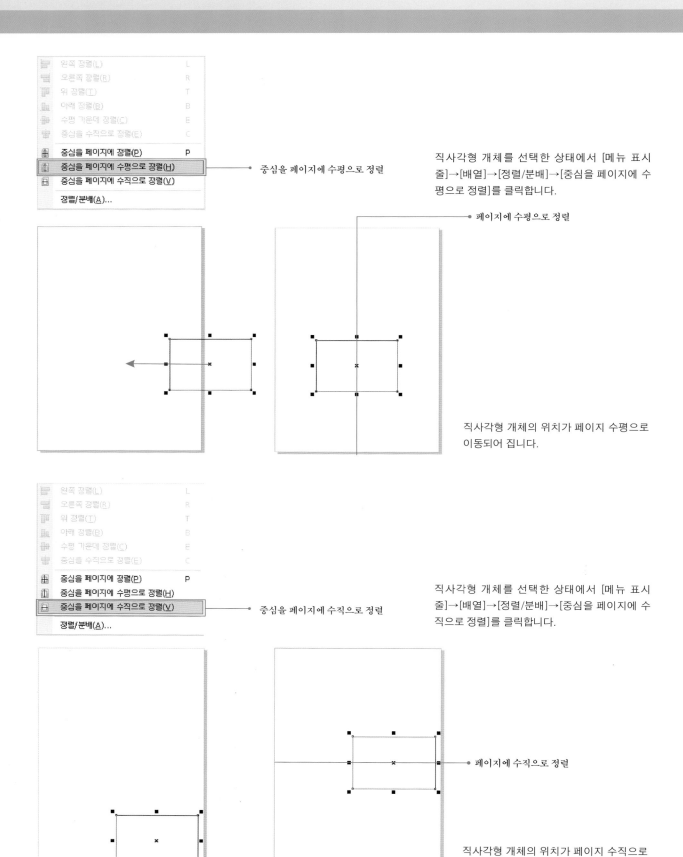

중심을 페이지에 수평으로 정렬

직사각형 개체를 선택한 상태에서 [메뉴 표시
줄]→[배열]→[정렬/분배]→[중심을 페이지에 수
평으로 정렬]를 클릭합니다.

페이지에 수평으로 정렬

직사각형 개체의 위치가 페이지 수평으로
이동되어 집니다.

중심을 페이지에 수직으로 정렬

직사각형 개체를 선택한 상태에서 [메뉴 표시
줄]→[배열]→[정렬/분배]→[중심을 페이지에 수
직으로 정렬]를 클릭합니다.

페이지에 수직으로 정렬

직사각형 개체의 위치가 페이지 수직으로
이동되어집니다.

● [정렬/분배]로 개체 위에 개체 이동시키기

직사각형 개체 2개를 만들어 놓은 상태에서[메뉴 표시줄]→[배열]→[정렬/분배]로 개체를 중심으로 이동시켜 봅니다. [정렬/분배]창으로 개체의 오른쪽, 왼쪽, 위, 아래 방향으로 이동시켜 봅니다.

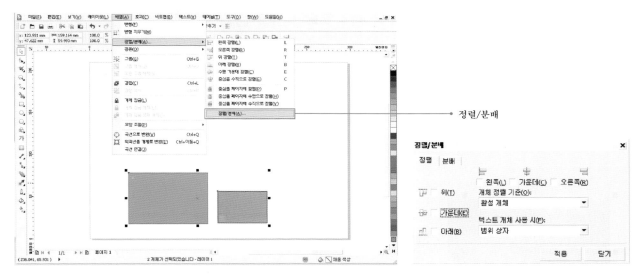

직사각형 개체를 2개 만들어 놓은 상태에서 [메뉴 표시줄]→[배열]→[정렬/분배]에 [정렬/분배]창을 불러옵니다.

[정렬/분배]로 개체 위에 개체를 이동시킬 때 나중에 선택되어진 개체 기준으로 먼저 선택한 개체가 이동되어집니다. 이동시킬 개체를 먼저 선택하고 Shift 키를 누른 상태에서 기준이 되는 개체를 선택합니다.

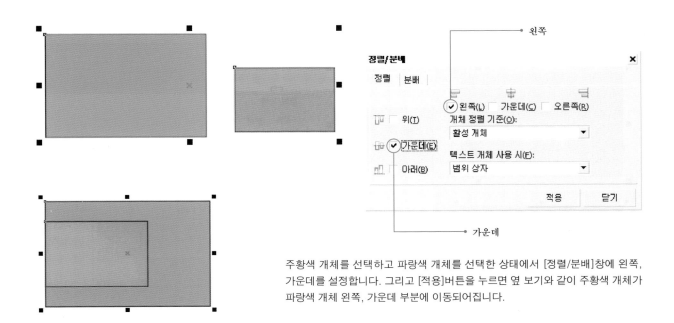

주황색 개체를 선택하고 파랑색 개체를 선택한 상태에서 [정렬/분배]창에 왼쪽, 가운데를 설정합니다. 그리고 [적용]버튼을 누르면 옆 보기와 같이 주황색 개체가 파랑색 개체 왼쪽, 가운데 부분에 이동되어집니다.

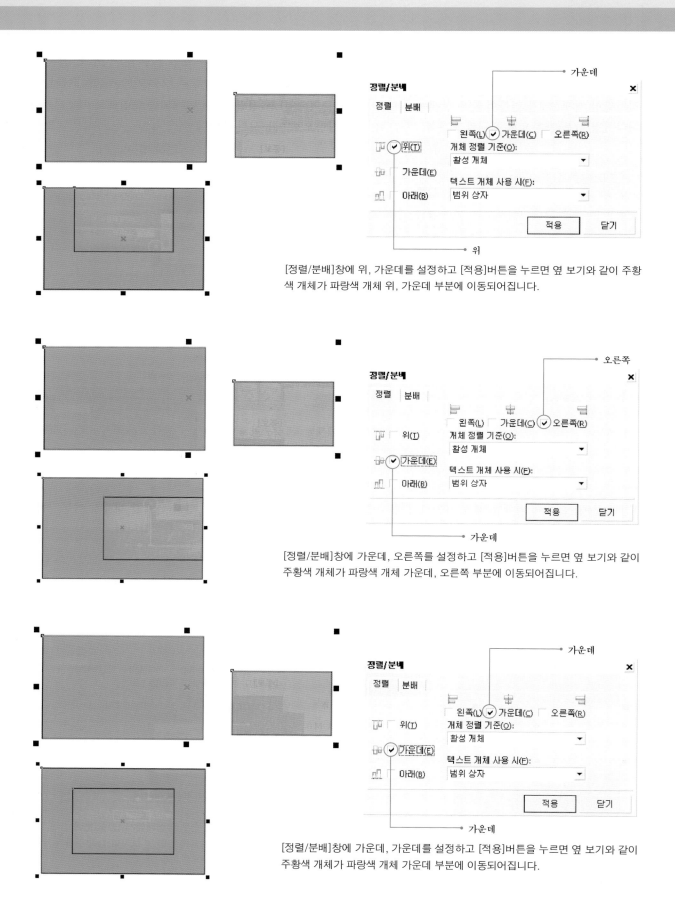

[정렬/분배]창에 위, 가운데를 설정하고 [적용]버튼을 누르면 옆 보기와 같이 주황색 개체가 파랑색 개체 위, 가운데 부분에 이동되어집니다.

[정렬/분배]창에 가운데, 오른쪽를 설정하고 [적용]버튼을 누르면 옆 보기와 같이 주황색 개체가 파랑색 개체 가운데, 오른쪽 부분에 이동되어집니다.

[정렬/분배]창에 가운데, 가운데를 설정하고 [적용]버튼을 누르면 옆 보기와 같이 주황색 개체가 파랑색 개체 가운데 부분에 이동되어집니다.

● [정렬/분배]로 여러 개의 개체를 정렬시키기

[정렬/분배]창을 이용해서 여러 개의 개체를 모두 선택해서 수평 또는 수직으로 정렬시켜 봅니다. 여러 개의 개체를 [정렬/분배]창에 [정렬]로 기준을 만들고 [분배]로 개체들의 간격을 조절합니다.

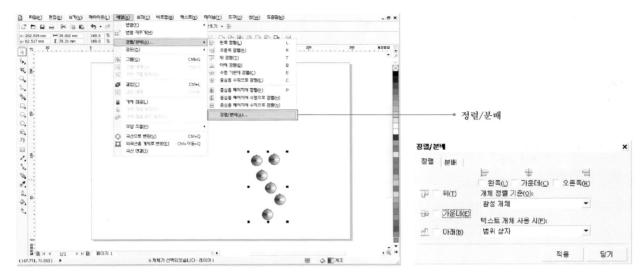

여러 개의 개체를 모두 선택한 상태에서 [메뉴 표시줄]→[배열]→[정렬/분배]에 [정렬/분배]창을 불러옵니다.

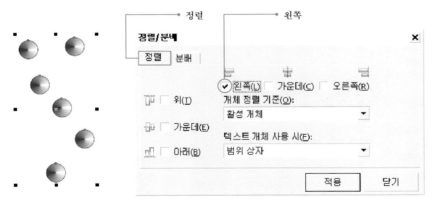

개체를 모두 선택한 상태에서 [정렬/분배]창에 [정렬]에서 왼쪽을 설정하고 [분배]를 클릭합니다.

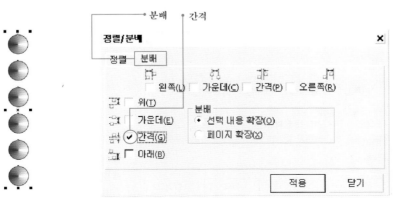

[분배]에서 수직 간격을 설정하고 [적용]버튼을 누르면 개체들이 왼쪽에 동일한 간격으로 정렬되어집니다.

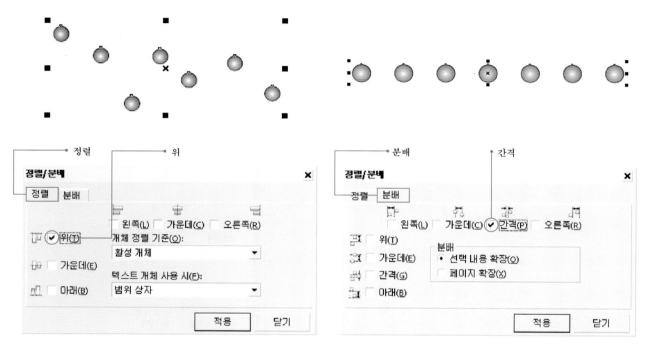

개체를 모두 선택한 상태에서 [정렬/분배]창에 [정렬]에서 윗쪽을 설정하고 [분배]를 클릭합니다.

[분배]에서 수평 간격을 설정하고 [적용]버튼을 누르면 개체들이 윗쪽에 동일한 간격으로 정렬되어집니다.

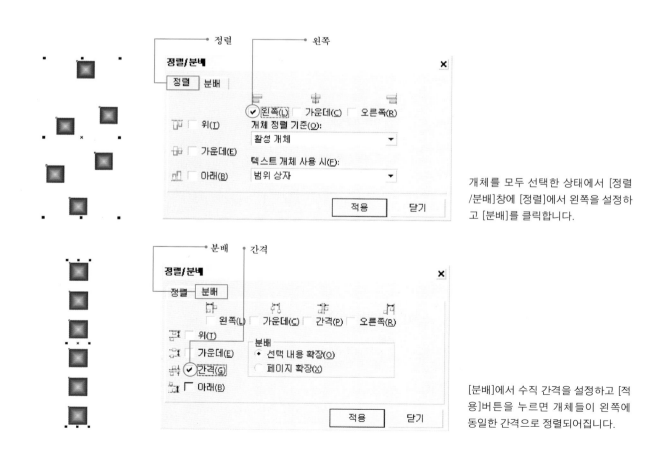

개체를 모두 선택한 상태에서 [정렬/분배]창에 [정렬]에서 왼쪽을 설정하고 [분배]를 클릭합니다.

[분배]에서 수직 간격을 설정하고 [적용]버튼을 누르면 개체들이 왼쪽에 동일한 간격으로 정렬되어집니다.

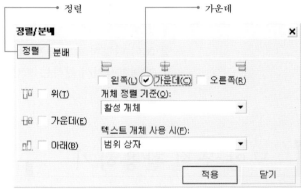

정렬되어 있지 않은 외곽선을 모두 선택한 상태에서 [정렬/분배]창에 [정렬]에서 가운데를 설정하고 [분배]를 클릭합니다.

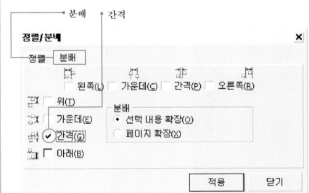

[분배]에서 수직 간격을 설정하고 [적용]버튼을 누르면 외곽선들이 가운데쪽에 동일한 간격으로 정렬되어집니다.

7. 이것만은 알고 시작하자

모양 조절

모양 조절은 2개의 개체를 접착, 삭제, 개체화시킬 때 사용되는 기능입니다. 개체의 형태를 보다 다양하고 보다 편리하게 바꿀 수 있으며 새롭게 개체를 만들 필요 없이 접착하고는 개체화시켜서 원하는 모양의 개체를 만들 수 있습니다.

모양 조절 활용하기

2개 이상의 개체를 선택해서 [메뉴 표시줄]→[배열]→[모양 조절]을 선택하면 접착, 겹친 부분 삭제, 겹친 부분 개체화, 단순화, 앞에서 뒤 빼기, 뒤에서 앞 빼기, 경계선 등의 기능들이 나옵니다. 주로 많이 쓰이는 접착, 겹친 부분 삭제, 겹친 부분 개체화에 대해서 알아봅니다.

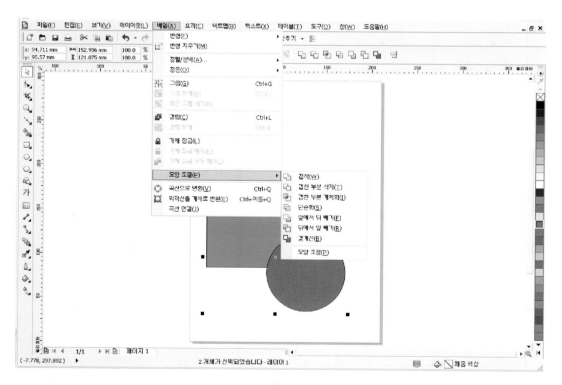

2개의 개체를 선택한 상태에서 [메뉴 표시줄]→[배열]→[모양 조절]을 선택해서 [모양 조절]목록을 불러옵니다.

● 2개의 개체 접착시키기

[메뉴 표시줄]→[배열]→[모양 조절]에 [접착]으로 여러 개체를 단일 채움과 외곽선이 있는 단일 곡선 개체로 결합합니다.

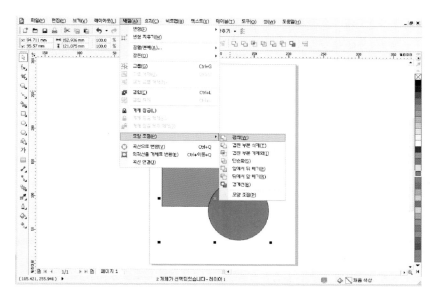

직사각형 개체와 원형 개체를 선택한 상태에서 [메뉴 표시줄]→[배열]→[모양 조절]→[접착]을 클릭합니다.

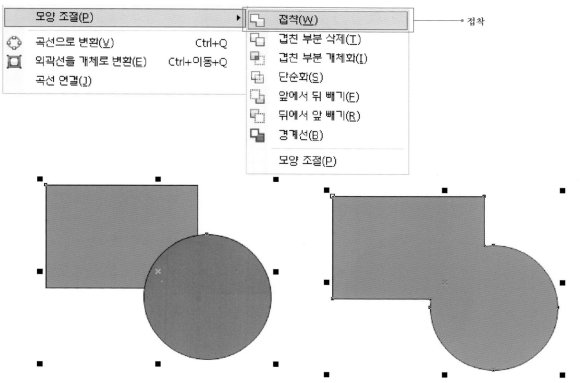

직사각형 개체와 원형 개체가 합쳐져서 새로운 형태의 개체가 만들어집니다.

● 개체의 겹친 부분 삭제시키기

[메뉴 표시줄]→[배열]→[모양 조절]에 [겹친 부분 삭제]로 다른 개체의 모양을 사용하여 개체의 일부를 잘라냅니다.

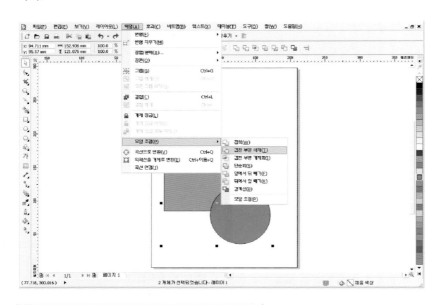

직사각형 개체와 원형 개체를 선택한 상태에서 [메뉴 표시줄]→[배열]→[모양 조절]→[겹친 부분 삭제]를 클릭합니다.

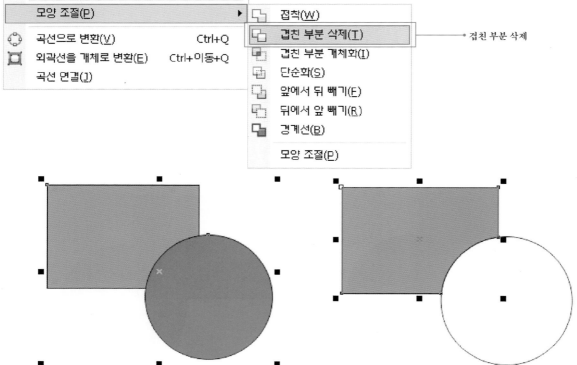

직사각형 개체와 원형 개체가 겹쳐진 부분이 삭제되어 새로운 형태의 개체가 만들어집니다.

● 겹쳐진 부분 개체화시키기

[메뉴 표시줄]→[배열]→[모양 조절]에 [겹친 부분 개체화]로 둘 이상의 개체가 겹친 영역에서 하나의 개체를 만듭니다.

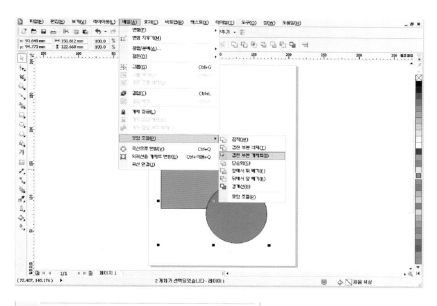

직사각형 개체와 원형 개체를 선택한 상태에서 [메뉴 표시줄]→[배열]→[모양 조절]→[겹친 부분 개체화]를 클릭합니다.

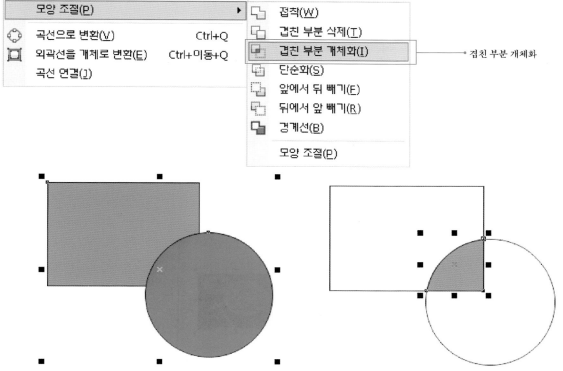

직사각형 개체와 원형 개체의 겹쳐진 부분에 새로운 개체가 만들어집니다.

8. 이것만은 알고 시작하자)

파워 클립

[파워 클립]은 비트맵 이미지를 노드와 노드가 이어져 닫혀진 개체에 적용시켜 그 형태 대로 만들어 낼 수 있는 기능입니다. 비트맵 이미지나 벡터 이미지 모두 [파워 클립]이 적 용되지만 주로 사이 이미지인 비트맵 이미지에 사용됩니다.

파워 클립 활용하기

비트맵 이미지를 [메뉴 표시줄]→[효과]→[파워 클립]→[컨테이너 내부에 배치]를 적용시켜 이미지의 형태를 변 경시켜 봅니다. 직사각형이나 원형 또는 [베지어 도구]로 만든 자유형 개체에 [파워 클립]을 적용시켜서 이미 지의 형태를 자유롭게 만들어 봅니다.

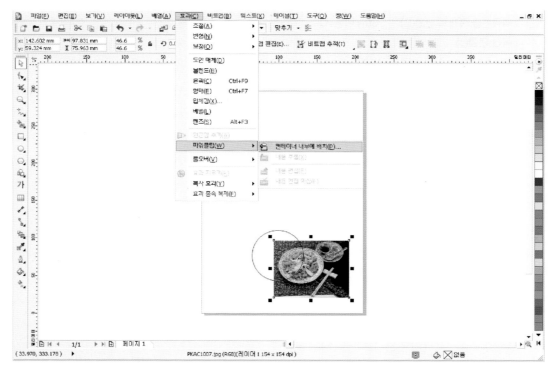

비트맵 이미지를 선택한 상태에서 [메뉴 표시줄]→[효과]→[모양 조절]→[컨테 이너 내부에 배치]를 클릭합니다.

CorelDRAW Image->Practice->p0013.jpg

EX.11 원형 개체에 [파워 클립]적용시키기

[타원 도구]로 원형 개체를 만들어 놓고 비트맵 이미지에 [메뉴 표시줄]→[효과]→[파워 클립]→[컨테이너 내부에 배치]를 적용시켜 이미지의 형태를 변경시킵니다.

[타원 도구]로 원형 개체를 만들어 놓고 비트맵 이미지 위에 배치시켜 놓습니다.

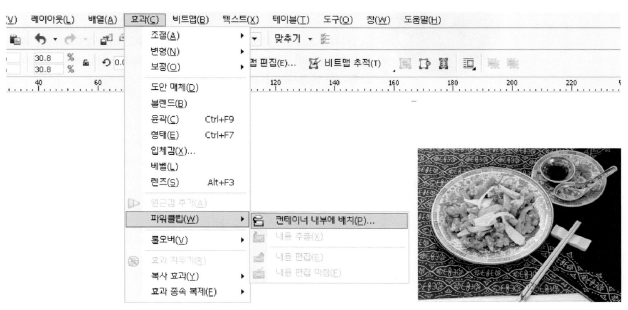

이미지를 선택한 상태에서 [메뉴 표시줄]→[파워 클립]→[컨테이너 내부에 배치]를 선택합니다.

[컨테이너 내부에 배치]를 선택하면 옆 보기와 같이 검정색 화살표가
나오는데 ◎[타원 도구]로 만들어 놓은 원형 개체 외곽선 위에 검정색
화살표를 올려 놓고 마우스 왼쪽 버튼을 클릭합니다.

◎ [타원 도구]로 만들어 놓은 형태로 이미지가 만들어집니다.

CorelDRAW Image->Practice->p0014.jpg

EX.12 직사각형 개체에 [파워 클립] 적용시키기

◻ [사각형 도구]로 직사각형 개체를 만들어 놓고 비트맵 이미지에 [메뉴
표시줄]→[효과]→[파워 클립]→[컨테이너 내부에 배치]를 적용시켜 이미지
의 형태를 변경시킵니다.

◻ [사각형 도구]로 직사각형 개체를 만들어 놓고
비트맵 이미지 위에 배치시켜 놓습니다.

이미지를 선택한 상태에서 [메뉴 표시줄]→[파워 클립]→[컨테이너 내부에 배치]를 선택합니다.

[컨테이너 내부에 배치]를 선택하면 옆 보기와 같이 검정색 화살표가 나오는데 ☐[사각형 도구]로 만들어 놓은 직사각형 개체 외곽선 위에 검정색 화살표를 올려 놓고 마우스 왼쪽 버튼을 클릭합니다.

☐[사각형 도구]로 만들어 놓은 형태로 이미지가 만들어집니다.

CorelDRAW Image->Practice->p0015.jpg

EX.13 자유형 개체에 [파워 클립]적용시키기

[베지어 도구]로 개체를 만들어 놓고 비트맵 이미지에 [메뉴 표시줄]→[효과]→[파워 클립]→[컨테이너 내부에 배치]를 적용시켜 이미지의 형태를 변경시킵니다.

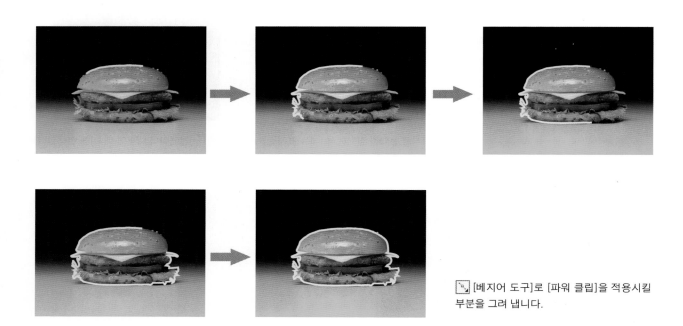

[베지어 도구]로 [파워 클립]을 적용시킬 부분을 그려 냅니다.

이미지를 선택한 상태에서 [메뉴 표시줄]→[파워 클립]→[컨테이너 내부에 배치]를 선택합니다.

[컨테이너 내부에 배치]를 선택하면 옆 보기와 같이 검정색 화살표가 나오는데 [베지어 도구]로 만들어 놓은 개체선 위에 검정색 화살표를 올려 놓고 마우스 왼쪽 버튼을 클릭합니다.

[베지어 도구]로 만들어 놓은 형태로 이미지가 만들어집니다.

CorelDRAW Image->Practice->p0016.jpg p0017.jpg

EX.14 [파워 클립]적용된 이미지 합성 시키기

원형 개체로 [파워 클립]적용된 이미지를 다른 이미지와 합성시켜 봅니다.
[파워 클립]적용된 이미지와 유사한 분위기가 나는 배경이미지와 합성시킵
니다.

[타원 도구]로 원형 개체를 만들어 놓고 비트맵 이미지 위에 배치
시켜 놓습니다.

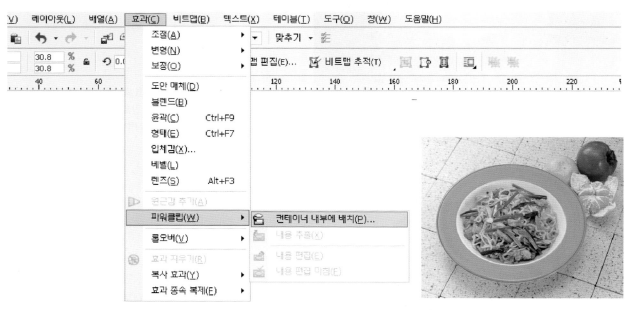

이미지를 선택한 상태에서 [메뉴 표시줄]→[파워 클립]→[컨테이너 내부에 배치]를 선택합니
다.

[컨테이너 내부에 배치]를 선택하면 옆 보기와 같이 검정색 화살표가 나오는데 ⊙ [타원 도구]로 만들어 놓은 원형 개체 외곽선 위에 검정색 화살표를 올려 놓고 마우스 왼쪽 버튼을 클릭합니다.

⊙ [타원 도구]로 만들어 놓은 형태로 이미지가 만들어집니다.

[파워 클립]적용된 이미지를 옆 보기와 같이 이미지 위에 올려 놓으면 이미지가 합성되면서 새로운 이미지를 만들어 낼 수 있습니다.

CorelDRAW Image->Practice->p0018.jpg p0019.jpg

EX.15 [파워 클립]이 적용된 이미지 합성시키기

[베지어 도구]로 만든 개체를 [파워 클립]을 적용시켜서 다른 이미지와 합성시켜 봅니다. [파워 클립]이 적용된 이미지와 유사한 분위기가 나는 배경이미지와 합성시킵니다.

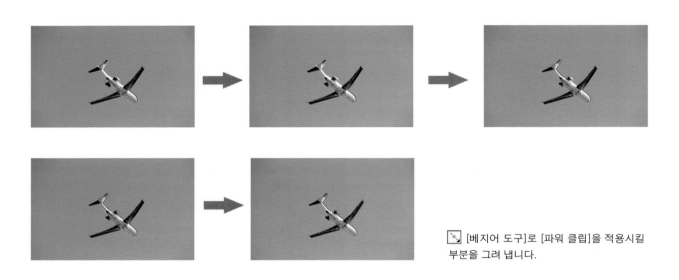

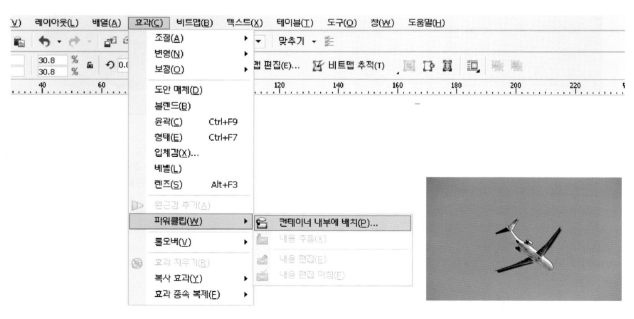

[베지어 도구]로 [파워 클립]을 적용시킬 부분을 그려 냅니다.

이미지를 선택한 상태에서 [메뉴 표시줄]→[파워 클립]→[컨테이너 내부에 배치]를 선택합니다.

[컨테이너 내부에 배치]를 선택하면 옆 보기와 같이 검정색 화살표가 나오는데 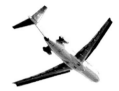[베지어 도구]로 만들어 놓은 개체선 위에 검정색 화살표를 올려 놓고 마우스 왼쪽 버튼을 클릭합니다.

[베지어 도구]로 만들어 놓은 형태로 이미지가 만들어집니다.

[파워 클립]이 적용된 이미지를 옆 보기와 같이 이미지 위에 올려 놓으면 이미지가 합성되면서 새로운 이미지를 만들어 낼 수 있습니다.

CorelDRAW Image->Practice->p0020.jpg p0021.jpg

EX.16 [파워 클립]이 적용된 이미지 합성시키기

[베지어 도구]로 만든 개체를 [파워 클립]을 적용시켜서 다른 이미지와 합성시켜 봅니다. [파워 클립]이 적용된 이미지와 유사한 분위기가 나는 배경이미지와 합성시킵니다.

[베지어 도구]로 [파워 클립]을 적용시킬 부분을 그려 냅니다.

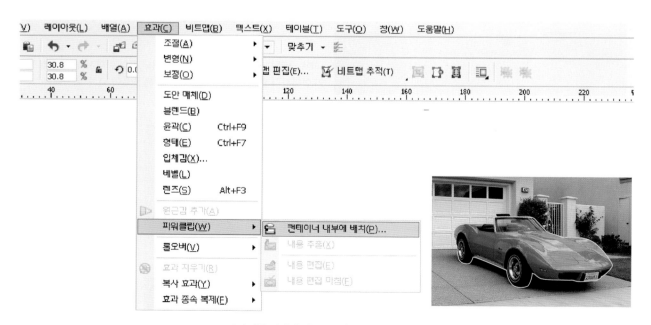

이미지를 선택한 상태에서 [메뉴 표시줄]→[파워 클립]→[컨테이너 내부에 배치]를 선택합니다.

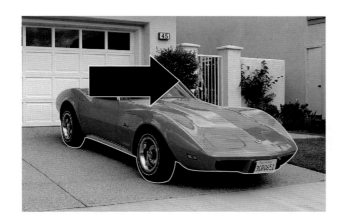

[컨테이너 내부에 배치]를 선택하면 옆 보기와 같이 검정색 화살
표가 나오는데 [베지어 도구]로 만들어 놓은 개체선 위에 검정
색 화살표를 올려 놓고 마우스 왼쪽 버튼을 클릭합니다.

[베지어 도구]로 만들어 놓은 형태로 이미지가 만들어집니다.

[파워 클립]적용된 이미지를 옆 보기와 같이 이미지 위에 올려 놓으면
이미지가 합성되면서 새로운 이미지를 만들어 낼 수 있습니다.

9 비트맵 색상 마스크

이것만은 알고 시작하자

[비트맵 색상 마스크]로 직사각형의 비트맵 이미지에 색상을 부분적으로 삭제해 봅니다.
[비트맵 색상 마스크]기능은 비트맵 이미지에 단일 색상 영역을 지우고 그 부분이 투명하
게 만들어집니다. 부분적으로 배경 이미지 색상을 지우고 다른 이미지와 합성시켜 봅니다.

[비트맵 색상 마스크] 활용하기

비트맵 이미지를 선택한 상태에서 [메뉴 표시줄]→[비트맵]→[비트맵 색상 마스크]를 클릭해서 [비트맵 색상 마
스크]창을 불러옵니다. 부분적으로 이미지의 색상을 지워 봅니다.

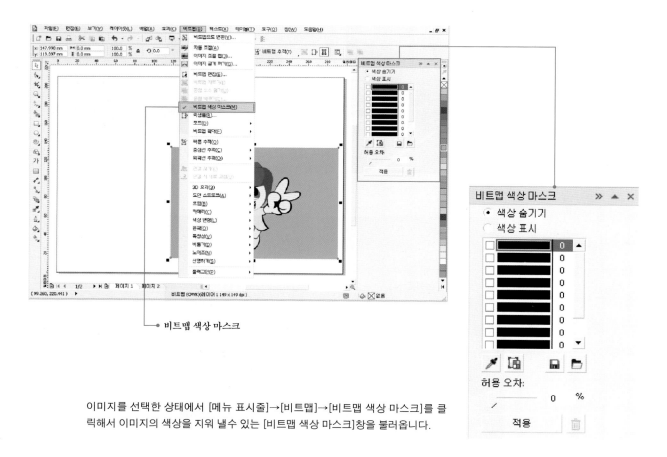

비트맵 색상 마스크

이미지를 선택한 상태에서 [메뉴 표시줄]→[비트맵]→[비트맵 색상 마스크]를 클
릭해서 이미지의 색상을 지워 낼수 있는 [비트맵 색상 마스크]창을 불러옵니다.

● [비트맵 색상 마스크]로 이미지 색상 지우기

[비트맵 색상 마스크]창으로 비트맵 이미지의 색상을 부분적으로 지워 봅니다. [비트맵 색상 마스크]창에 나와 있는 스포이드 도구로 색상을 지정하고 허용 오차를 조절해서 지워 낼 색상의 영역을 확대시킵니다.

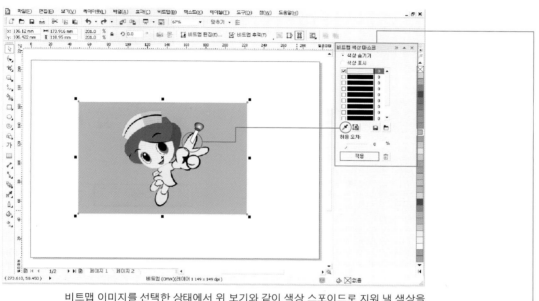

비트맵 이미지를 선택한 상태에서 위 보기와 같이 색상 스포이드로 지워 낼 색상을 선택합니다.

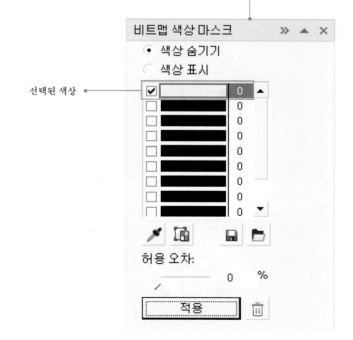

스포이드로 지워 낼 색상을 선택하면 [비트맵 색상 마스크]창에 선택된 색상 정보가 나타납니다. 이 상태에서 [적용]버튼을 누르면 선택된 색상이 지워집니다.

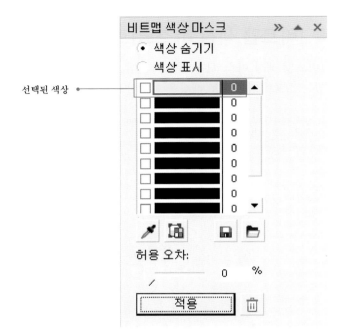

스포이드로 지워 낼 색상을 선택하면 [비트맵 색상 마스크]창에 선택된 색상 정보가 나타납니다. 이 상태에서 [적용]버튼을 누르면 선택된 색상이 지워집니다.

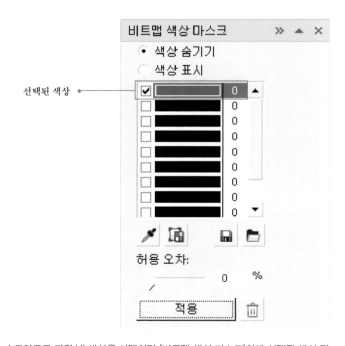

스포이드로 지워 낼 색상을 선택하면 [비트맵 색상 마스크]창에 선택된 색상 정보가 나타납니다. 이 상태에서 [적용]버튼을 누르면 선택된 색상이 지워집니다.

CorelDRAW Image->Practice->p0022.jpg p0023.jpg

EX.17 [비트맵 색상 마스크]로 적용된 이미지 합성시키기

[비트맵 색상 마스크]로 적용된 이미지를 다른 이미지와 합성시켜 봅니다. 이미지의 배경 색상을 지워 투명하게 만든 후 다른 이미지와 자연스러운 느낌으로 합성시켜 봅니다.

[비트맵 색상 마스크]를 적용할 이미지와 합성할 이미지를 겹쳐 놓습니다.

선택된 색상 ●

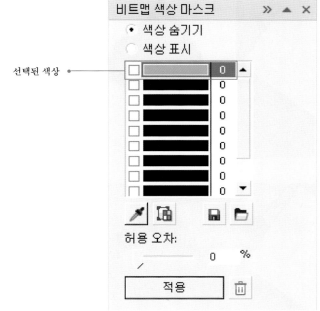

겹쳐진 이미지를 [비트맵 색상 마스크]창을 이용해서 배경 색상을 투명하게 만들어 봅니다.

CorelDRAW　　　Image->Practice->p0024.jpg　p0025.jpg

EX.18 [비트맵 색상 마스크]로 적용된 이미지 합성 시키기

[비트맵 색상 마스크]로 적용된 이미지를 다른 이미지와 합성시켜 봅니다. 이미지의 배경 색상을 지워 투명하게 만든 후 다른 이미지와 자연스러운 느낌으로 합성시켜 봅니다.

[비트맵 색상 마스크]를 적용할 이미지와 합성할 이미지를 겹쳐 놓습니다.

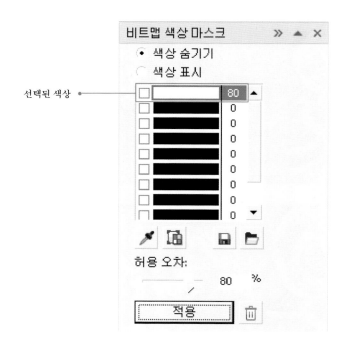

선택된 색상 ●

[비트맵 색상 마스크]창 [허용 오차]를 80% 설정하고 [적용]버튼을 누르면 배경 색상인 흰색이 지워져서 투명하게 만들어집니다.

CorelDRAW Image->Practice->p0026.jpg p0027.jpg

EX.19 [비트맵 색상 마스크]로 적용된 이미지 합성시키기

[비트맵 색상 마스크]로 적용된 이미지를 다른 이미지와 합성시켜 봅니다. 이미지의 배경 색상을 지워 투명하게 만든 후 다른 이미지와 자연스러운 느낌으로 합성시켜 봅니다.

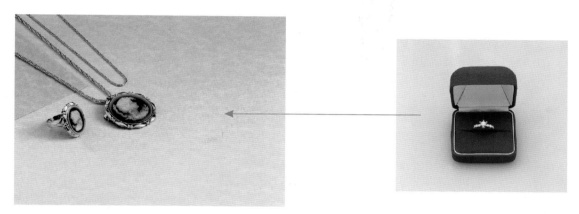

[비트맵 색상 마스크]를 적용할 이미지와 합성할 이미지를 겹쳐 놓습니다.

비트맵 색상 마스크]창 [허용 오차]를 50% 설정하고 [적용]버튼을 누르면 배경 색상이 지워져서 투명하게 만들어집니다.

메뉴안내

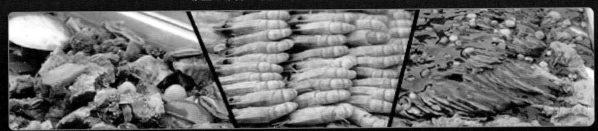

더운음식

한방 궁중 갈비찜(호주산)

광동식 탕수육(국내산)

이탈리안 스파게티 / 토마토소스

유산슬

해삼탕

깐쇼새우

찹스테이크

전가복

삼색전

전복죽

호박죽

크림 차우터 스프

싹스핀 게살 스프

한국음식

궁중식 잡채

해파리냉채

홍어회 무침

신선한 육회

월남쌈

무초야채 말이

배추김치 말이

나박김치

황태구이

꽃게무침

견과류 조림

오미자차

식혜

찬 음식

대게찜

크림새우포션

훈제오리와 허니머스타드

오이연어 야채 말이 쌈

흰밥

영양찰밥

즉석요리

새우초밥	후레쉬 연어	양상추 샐러드	떡 4종
골뱅이 초밥	빅 아이	모듬 해물샐러드	제과 5종

WORLDTOWER CONVENTION

월드타워컨벤션

경기도 영등포구 여의도동 신촌월드타워 16층/ 39F

TEL : 02)478-99X6 FAX : 02)478-95X5

http://www.world-tower.com

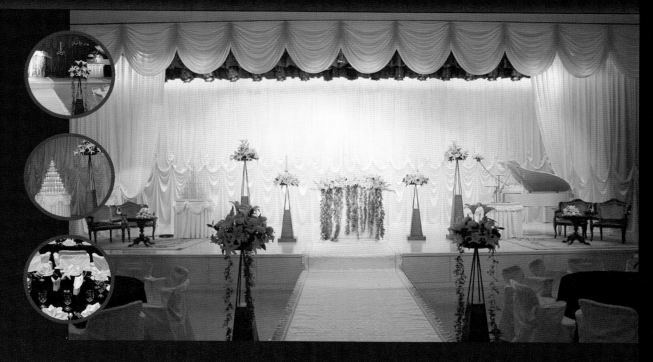

WEDDING HALL
격조높은 하우스웨딩의 특별함
메르디앙홀에서 돌잔치, 세미나, 각종모임을 함께합니다.

 연회안내

" 가족모임부터 다양한 모임과 단체행사, 기업연회까지
행사에 맞게 컨설팅하여 드립니다 "

1. 가족연회 – 백일잔치, 생일잔치, 기념일, 환갑잔치, 칠순잔치, 상견례, 약혼식, 결혼식, 재혼식
2. 기타연회 – 계모임, 동창회, 동문회, 향우회, 동호회, 친목계, 조찬회, 신년회, 송년회, 사은회, 클럽모임
3. 기업연회 – 사업설명회, 정기총회, 창립총회, 신제품발표회, 시연회, 세미나, 학술회, 출판기념회, 전시회, 음악회, 발표회, 간담회
4. 종교연회 – 종교행사

격조높은 하우스웨딩
각종 연회를 함께합니다.

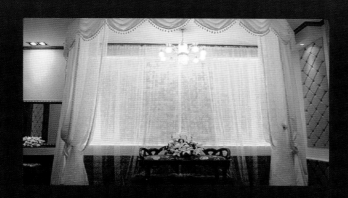

신부대기실

화사하고 아름다운 신부님을 더욱더
사랑스럽고 아릅답게 만들어 줄 수 있는 공간

크리스탈 조명이 신부님을 더욱더 돋보이게
해드리는 가장 아름다운 장소입니다.

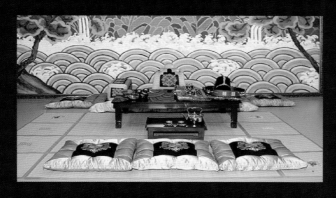

폐백실

한국 전통의 미를 살린 넓고 여유로운
폐백실, 집안 어른들께 정식으로 인사드리는
첫 자리에 걸맞은 고풍스럽고 격조 있는
폐백실이 마련되어 있습니다.

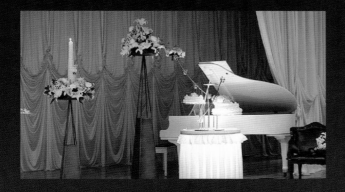

드래스/미용

최신 드레스가 구비된 드레스실과 세련된 감각과
노하우를 가진 웨딩전문 메이크업으로
최고의 순간에 가장 아름답고 우아한
신부스타일을 연출해드립니다.

WORLD TOWER CONVENTION

Part 1

CorelDRAW Image—>Part1

catalogue 4page

1,4Page (표지와 뒷면) Work

1, 4Page (표지와 뒷면)

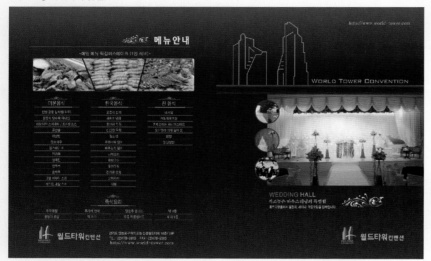

페이지 치수

너비 : 430mm
높이 : 270mm

[Work Point]

[Work 1] 페이지 치수 만들기 (페이지의 너비와 높이를 지정합니다.)

[Work 2] 로고 도안 하기

[Work 3] 레이아웃 만들기

[Work 4] 레이아웃에 이미지 편집하기

[Work 5] 도안 텍스트를 만들어서 배열하기

[Source image]

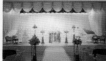

WWBA1001.jpg

WWBA1002.jpg

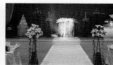

WWBA1003.jpg

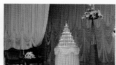

WWBA1004.jpg

WWBA1005.jpg

WWBA1006.cdr

WWBA1007.cdr

(Work **1**

페이지 치수 만들기 (페이지의 너비와 높이를 지정합니다.)

카탈로그를 만들기 전에 제일 먼저 시작해야 할 부분입니다. 자기가 만들 카탈로그의 사이즈를 정하는 것인데 A4사이즈를 기준으로 해서 높이와 너비를 조금씩 바꾸어 가면서 편집해 봅니다. 현재 작업할 카탈로그 사이즈 는 높이 270mm, 너비 430mm입니다.

[페이지 치수] 너비 430mm, 높이270mm 입력합니다.

[새로 만들기]문서 창을 만들어 놓은 상태에서 [특성정보 표시 줄]에 [페이지 치수]사이즈를 변경합니다.

너비 430mm, 높이270mm

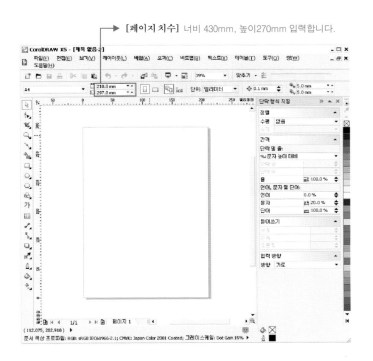

카탈로그를 펼친 상태인 높이 270mm, 너비 430mm입니다. 카탈로그를 펼친 상태에서 편집하는 것이 훨씬 편 리하고 빠르게 디자인할 수 있습니다. 현재 치수에서 카탈로그를 만들어 봅니다.

Work **2**

로고 도안하기

회사를 홍보하는 카탈로그, 리플릿, 브로슈어, 명함 각종 인쇄물에 상호 앞쪽에 들어가는 로고입니다. 회사를 상징하고 카탈로그를 상징하는 로고를 만들어 봅니다.

문자열 만들기 1

월 드 타 워 컨벤션 **월드타워**컨벤션 [CR원각체] 24pt18pt

‘월드타워컨벤션’ 텍스트를 [CR원각체]24pt로 바꾸어 주고 ‘컨벤션’ 텍스트만 셀렉트 지정해 줍니다.

셀렉트 된 ‘컨벤션’ 텍스트를 18pt로 바꾸어 줍니다.

문자열 만들기 2

WORLDTOWER CONVENTION **WORLDTOWER CONVENTION** [HY견고딕]5.5pt

[선택 도구]로 텍스트의 오른쪽쪽 가운데 노드점을 조절해서 모양을 변경시켜 줍니다.

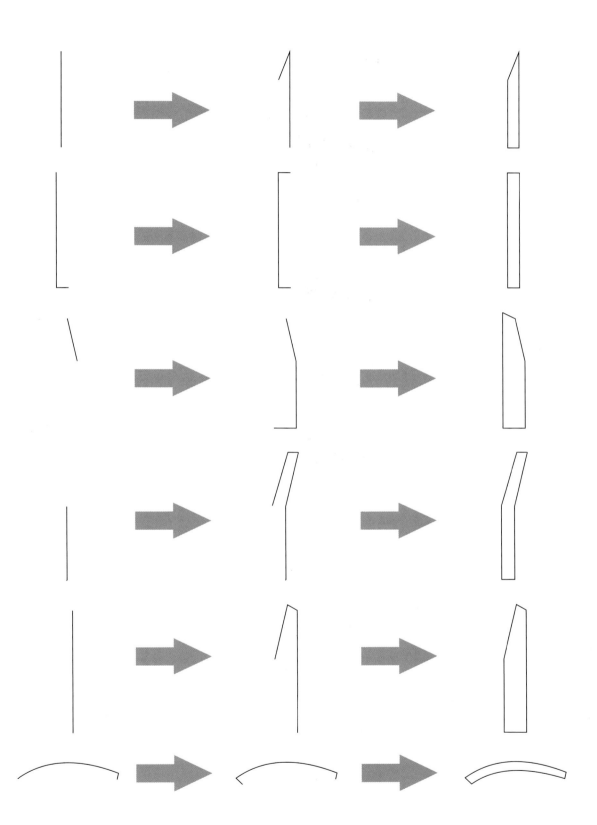

[베지어 도구]로 위와 같이 로고의 형태를 그려 냅니다.

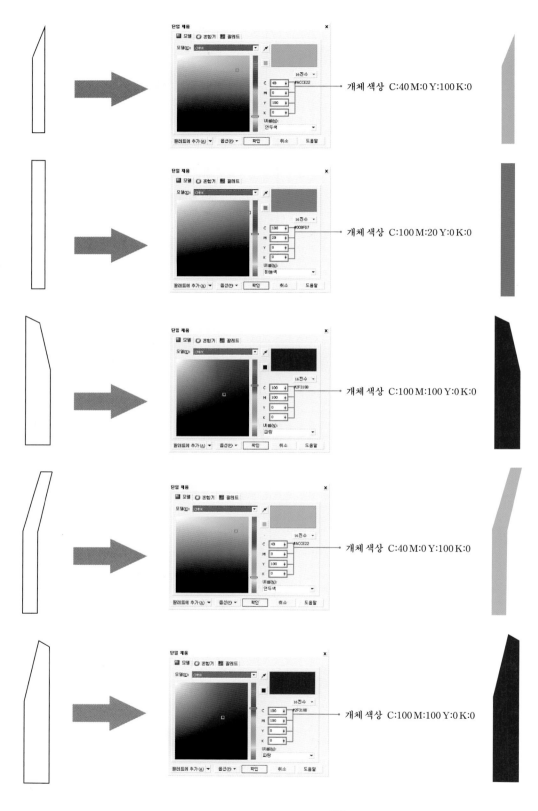

개체 색상　C:40 M:0 Y:100 K:0

개체 색상　C:100 M:20 Y:0 K:0

개체 색상　C:100 M:100 Y:0 K:0

개체 색상　C:40 M:0 Y:100 K:0

개체 색상　C:100 M:100 Y:0 K:0

각각의 개체들을 ▣[단일 채움]도구로 색상을 채워 넣습니다.

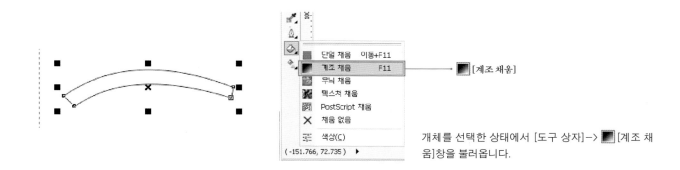

개체를 선택한 상태에서 [도구 상자]-> ■[계조 채움]창을 불러옵니다.

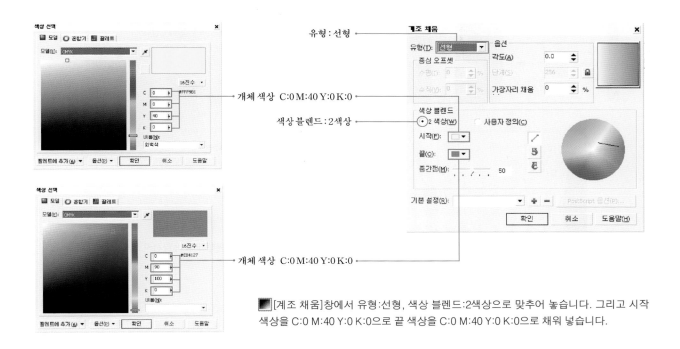

유형 : 선형

개체 색상 C:0 M:40 Y:0 K:0

색상 블렌드 : 2색상

개체 색상 C:0 M:40 Y:0 K:0

■[계조 채움]창에서 유형:선형, 색상 블렌드:2색상으로 맞추어 놓습니다. 그리고 시작 색상을 C:0 M:40 Y:0 K:0으로 끝 색상을 C:0 M:40 Y:0 K:0으로 채워 넣습니다.

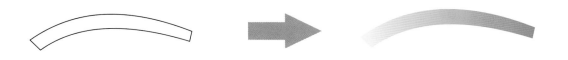

색상이 채워진 개체들을 위 보기의 형태대로 배열시켜 놓습니다.

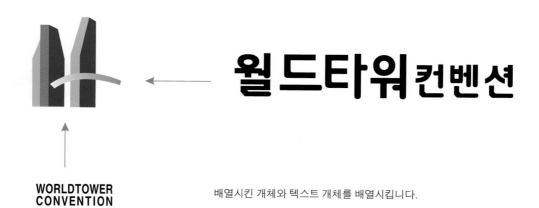

WORLDTOWER
CONVENTION

배열시킨 개체와 텍스트 개체를 배열시킵니다.

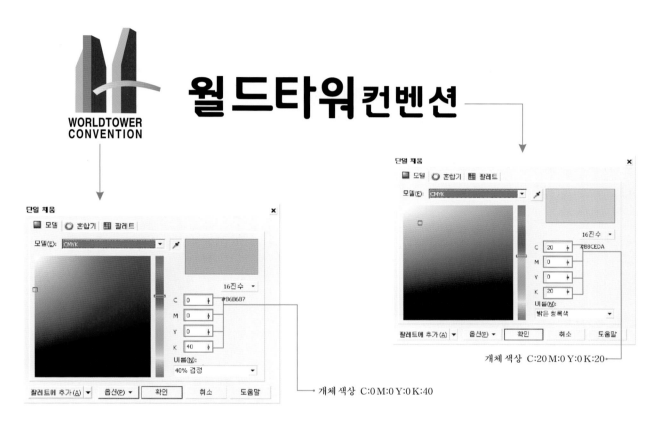

개체 색상 C:20 M:0 Y:0 K:20

개체 색상 C:0 M:0 Y:0 K:40

텍스트의 색상을 [단일 채움]도구로 각각 C:20 M:0 Y:0 K:20, C:0 M:0
Y:0 K:40으로 색상을 채워 넣습니다.

Work 3

레이아웃 만들기

페이지에 맞는 직사각형 개체를 만들고 개체에 ■ [계조채움] 색상을 채워 봅니다. 검정색에서 짙은 갈색에서 퍼지는 색상을 만들어 레이아웃 디자인을 만들어 냅니다.

[도구 상자]→ ■[직사각형 도구]를 더블 클릭해서 페이지에 딱 맞는 직사각형 개체를 만들어 놓습니다.

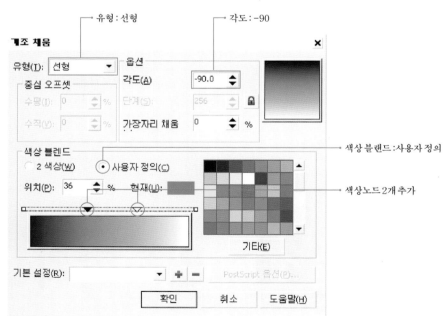

직사각형 개체를 선택한 상태에서 [도구 상자]→ ■[계조 채움]창을 불러옵니다. ■[계조 채움]창에서 유형:선형, 각도:−90, 색상 블랜드:사용자 정의 그리고 색상노드바에 마우스 포인트로 더블 클릭해서 색상노드를 2개 추가시켜 놓습니다.

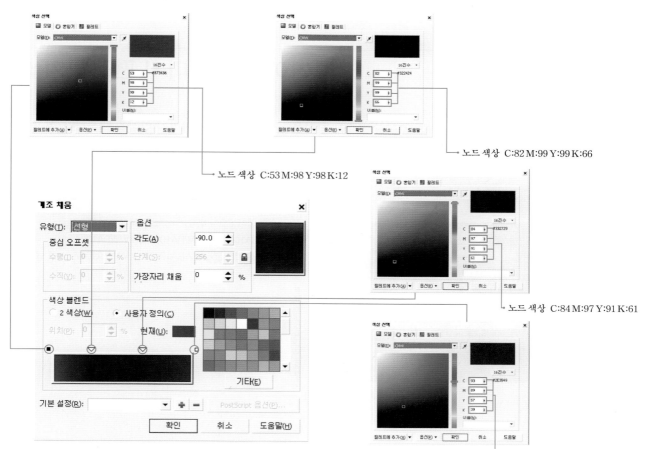

각각의 색상 노드를 클릭해서 C:53 M:98 Y:98 K:12, C:82 M:99 Y:99 K:66, C:84 M:97 Y:91 K:61, C:93 M:89 Y:57 K:39로 채워 넣습니다.

페이지 위에 계조 채움 색상으로 레이아웃을 만들어 놓습니다.

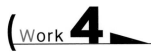

레이아웃에 이미지 편집하기

이미지에 투명효과, 비네트효과, 비트맵 색상 마스트를 사용해서 표지와 뒷면 이미지 편집을 해봅니다. 부분적으로 이미지를 흐리게 해서 디자인 효과를 만들어 냅니다.

[메뉴 표시줄]→[불러오기]를 클릭하면 이미지를 불러올 수 있는 창이 뜹니다.
여기에서 CD→IMAGE→Part1→WWBA1001.jpg,
WWBA1002.jpg,WWBA1003.jpg,WWBA1004.jpg,
WWBA1005.jpg,WWBA1006.cdr,WWBA1007.cdr를 불러옵니다.

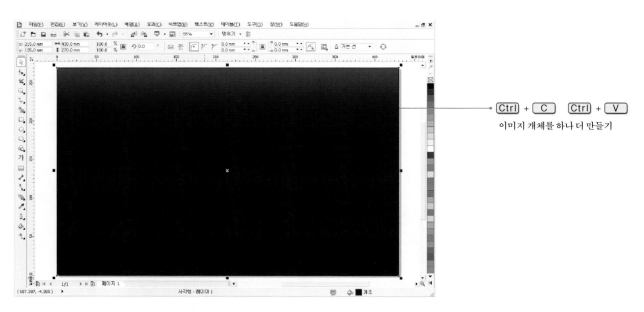

Ctrl + C Ctrl + V
이미지 개체를 하나 더 만들기

계조 채움 개체를 선택해서이미지를 선택해서 Ctrl + C Ctrl + V 키로
개체를 하나 더 만들어 놓습니다.

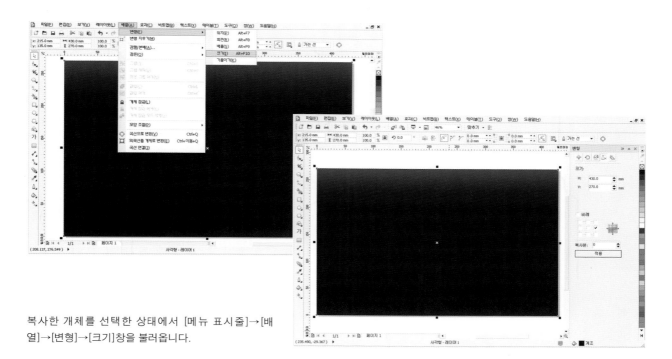

복사한 개체를 선택한 상태에서 [메뉴 표시줄]→[배열]→[변형]→[크기]창을 불러옵니다.

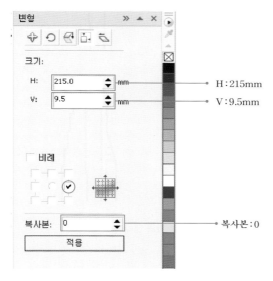

H:215mm

V:9.5mm

복사본:0

[크기]창에서 크기에 H:215mm, V:9.5mm를 입력하고 비례에서 오른쪽 가운데, 복사본:0을 설정해서 [적용]버튼을 누릅니다.

사이즈가 조절된 개체를 [선택 도구]로 위치를 윗쪽으로 올려 놓습니다.

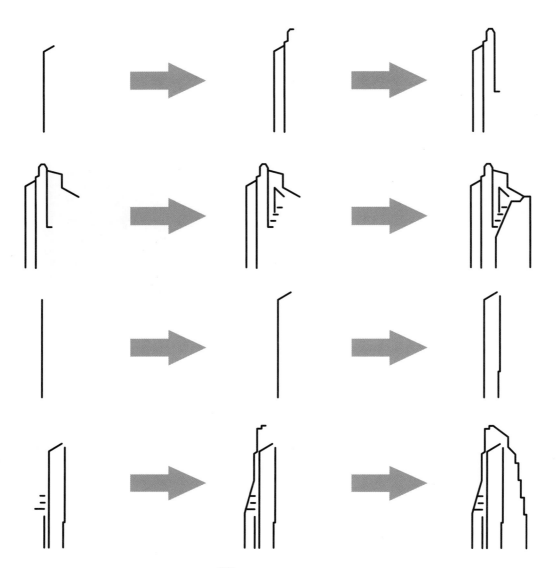

[베지어 도구]로 위와 같이 로고의 형태를 그려 냅니다.

[베지어 도구]로 만든 개체를 [선택 도구]로 위와 같이 배열시켜 놓습니다.

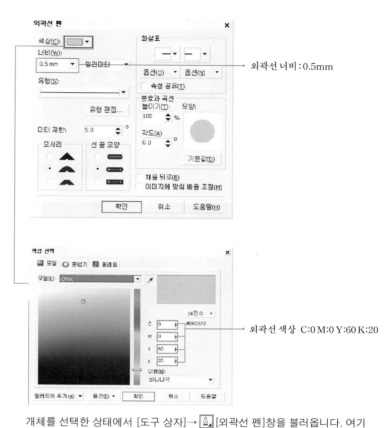

외곽선 너비 : 0.5mm

외곽선 색상 C:0 M:0 Y:60 K:20

개체를 선택한 상태에서 [도구 상자]→ 🖋 [외곽선 펜]창을 불러옵니다. 여기에서 외곽선 너비를 0.5mm으로 설정하고 외곽선 색상을 C:0 M:0 Y:60 K:20으로 채워 넣습니다.

🖋 [베지어 도구]로 만든 개체를 🖱 [선택 도구]로 페이지 위에 보기와 같이 배열시켜 놓습니다.

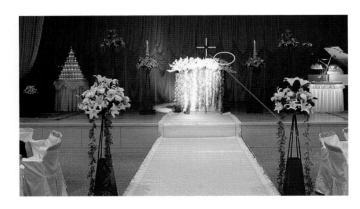

[타원 도구]를 선택한 상태에서 Ctrl 키를 누르고 WWBA1003.jpg이미지 위에 오른쪽 아래방향으로 클릭 드래그해 줍니다.

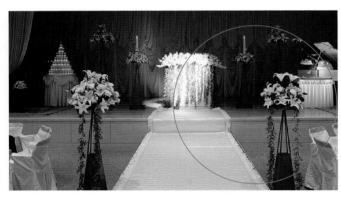

[타원 도구]로 만들어진 정원을 왼쪽 보기와 같이 이미지의 오른쪽 가운데 부분에 위치시켜 놓습니다.

이미지를 선택한 상태에서 [메뉴 표시줄]→[파워 클립]→[컨테이너 내부에 배치]를 선택합니다.

[컨테이너 내부에 배치]를 선택하면 옆 보기와 같이 검정색 화살표가 나오는데 전 장에서 [타원 도구]로 만들어 놓은 개체선 위에 검정색 화살표를 올려 놓고 마우스 왼쪽 버튼을 클릭합니다.

[타원 도구]로 만들어 놓은 형태로 이미지가 만들어집니다.

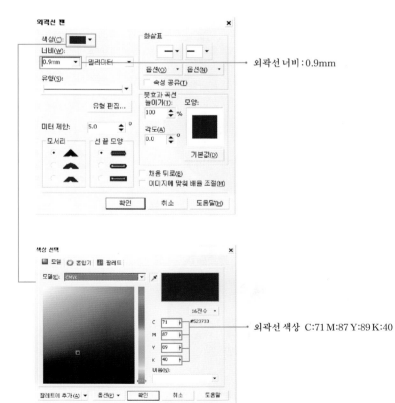

외곽선 너비 : 0.9mm

외곽선 색상 C:71 M:87 Y:89 K:40

파워 클릭 적용된 개체를 선택한 상태에서 [도구 상자]→[외곽선 펜]창을 불러옵니다. 여기에서 외곽선 너비를 0.9mm으로 설정하고 외곽선 색상을 C:71 M:87 Y:89 K:40으로 채워 넣습니다.

같은 방법으로 WWBA1004.jpg이미지를 [파워 클립] 적용으로 정원모양의 이미지로 변형시켜 놓습니다. 그리고 외곽선의 색상과 너비도 같이 변경시켜 줍니다.

[파워 클릭] 적용으로 ⬜[타원 도구]로 만들어 놓은 형태로 이미지를 만들어 놓습니다.

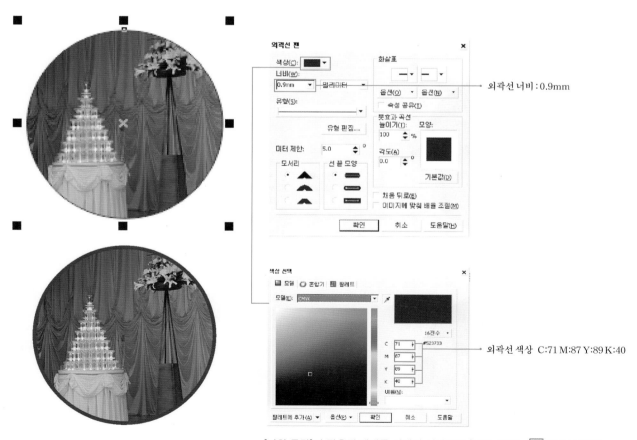

외곽선 너비 : 0.9mm

외곽선 색상 C:71 M:87 Y:89 K:40

[파워 클립]이 적용된 개체를 선택한 상태에서 [도구 상자]→⬛[외곽선 펜]창을 불러옵니다. 여기에서 외곽선 너비를 0.9mm으로 설정하고 외곽선 색상을 C:71 M:87 Y:89 K:40으로 채워 넣습니다.

같은 방법으로 WWBA1002.jpg이미지를 [파워 클릭] 적용으로 정원모양의 이미지로 변형시켜 놓습니다. 그리고 외곽선의 색상과 너비도 같이 변경시켜 줍니다.

[파워 클릭] 적용으로 ◎[타원 도구]로 만들어 놓은 형태로 이미지를 만들어 놓습니다.

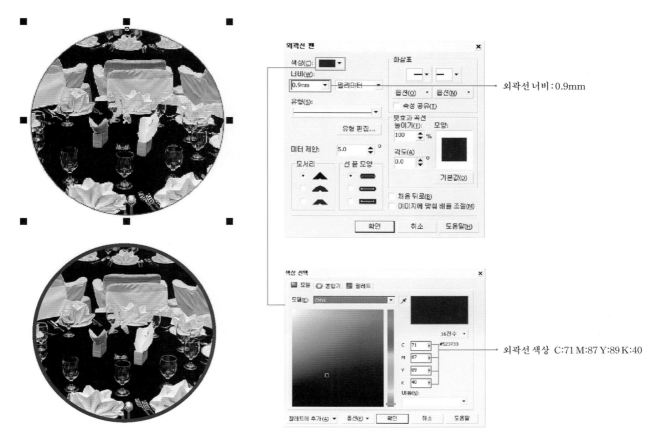

[파워 클릭]이 적용된 개체를 선택한 상태에서 [도구 상자]→ ✎[외곽선 펜]창을 불러옵니다. 여기에서 외곽선 너비를 0.9mm으로 설정하고 외곽선 색상을 C:71 M:87 Y:89 K:40으로 채워 넣습니다.

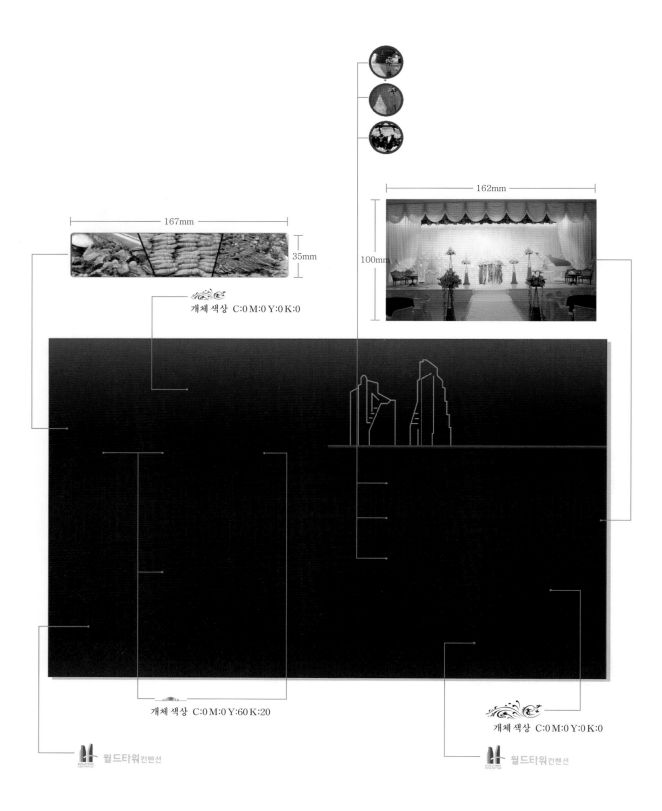

167mm

35mm

개체 색상 C:0 M:0 Y:0 K:0

162mm

100mm

개체 색상 C:0 M:0 Y:60 K:20

개체 색상 C:0 M:0 Y:0 K:0

월드타워컨벤션

월드타워컨벤션

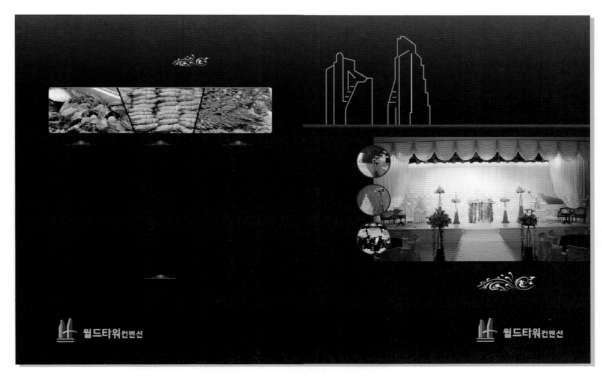

이미지와 개체의 사이즈를 조절해서 레이아웃 페이지 위에 배열시켜 놓습니다.

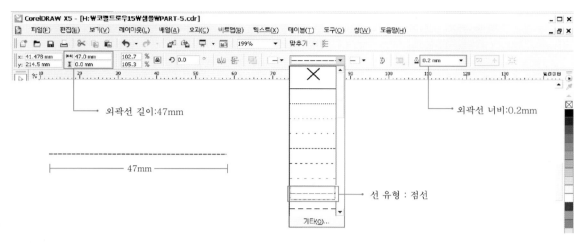

외곽선 길이:47mm

47mm

외곽선 너비:0.2mm

선 유형 : 점선

베지어 도구로 외곽선을 하나 만들어 놓습니다. 외곽선을 선택한 상태에서 [등록 정보 표시줄]에 외곽선 길이:47mm, 선 유형:점선, 외곽선 너비:0.2mm로 설정해 놓습니다.

외곽선 색상 C:0 M:0 Y:60 K:20

외곽선 색상을 C:0 M:0 Y:60 K:20으로 채워 넣습니다.

만들어 놓은 외곽선을 위 보기와 같이 카탈로그 뒷면에 배치시켜 놓습니다.

배치된 외곽선을 선택한 상태에서 [메뉴 표시줄]→[배열]→[변형]→[위치]를 선택해서 오른쪽에 [변형]창을 불러옵니다.

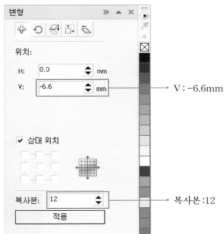

V : −6.6mm

복사본 : 12

[변형]창에서 V:−6.6mm, 복사본:12를 입력하고 [적용]버튼을 누르면 외곽선에 아래쪽으로 12개가 복사되어집니다.

같은 방법으로 외곽선 개체를 카다로그 뒷면에 아래 보기와 같이 만들어 놓습니다. 외곽선을 같은 간격으로 복사시켜 텍스트를 배열시킬 공간을 만듭니다.

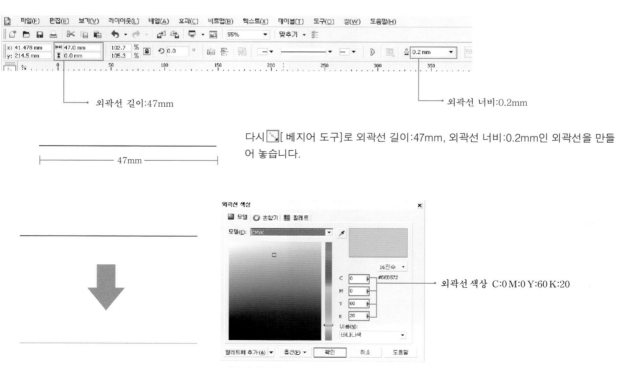

외곽선 길이:47mm

외곽선 너비:0.2mm

다시 ✏[베지어 도구]로 외곽선 길이:47mm, 외곽선 너비:0.2mm인 외곽선을 만들어 놓습니다.

⊢———— 47mm ————⊣

외곽선 색상 C:0 M:0 Y:60 K:20

외곽선 색상을 C:0 M:0 Y:60 K:20으로 채워 넣습니다.

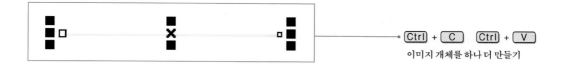

외곽선을 선택해서 [Ctrl]+[C] [Ctrl]+[V] 키로 개체 위에 한 개 더
복사해 놓습니다.

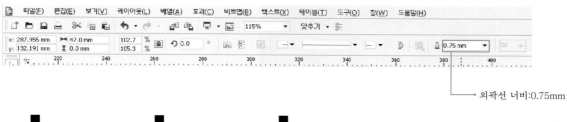

외곽선 너비:0.75mm

위쪽에 있는 외곽선을 선택해서 외곽선 너비:0.75mm으로 만들
어 놓습니다.

위쪽에 외곽선을 선택한 상태에서 [Shift]키를 누르고 노드점을
왼쪽으로 축소시켜면 위쪽 외곽선이 양쪽으로 작아집니다.

두 개로 겹쳐진 외곽선을 위 보기와 같이 카탈로그 뒷
면에 배열시켜 놓습니다.

도안 텍스트를 만들어서 배열하기

레이아웃 작업과 이미지 작업을 끝낸 페이지 위에 [도안 텍스트]를 만들어서 배열합니다. 텍스트의 색상과 사이즈를 조절해서 이미지와 잘 어울리게 편집해 봅니다.

문자열 만들기 1

WEDDING HALL **WEDDING HALL**
[HY태고딕] 17pt

문자열 만들기 2

World Tower Convention

 WORLD TOWER CONVENTION
[BankGothic Lt BT] 22pt

문자열 만들기 3

격조높은 하우스웨딩의 특별함 **격조높은 하우스웨딩의 특별함**
[HY태명조] 12.5pt

문자열 만들기 4

메르디앙홀에서 돌잔치, 세미나, 각종모임을 함께합니다.

 메르디앙홀에서 돌잔치, 세미나, 각종모임을 함께합니다. [HY태고딕] 9.5pt

메르디앙홀에서 돌잔치, 세미나, 각종모임을 함께합니다

메르디앙홀에서 돌잔치, 세미나, 각종모임을 함께합니다

텍스트를 선택한 상태에서 오른쪽 가운데 노드점을 왼쪽으로 이동시킵니다. 텍스트 형태를 변경시켜 놓습니다.

문자열 만들기 5

메뉴안내 **메뉴안내** [-소망B] 27pt

문자열 만들기 6

-메인 메뉴 떡갈비스테이크 (1인 서브)-

-메인 메뉴 떡갈비스테이크 (1인 서브)-

[HY태고딕] 12pt

문자열 만들기 7

더운음식

더운음식

[HY태고딕] 15pt

문자열 만들기 8

한국음식

한국음식

[HY태고딕] 15pt

문자열 만들기 9

찬 음식

찬 음식

[HY태고딕] 15pt

문자열 만들기 10

즉석요리

즉석요리

[HY태고딕] 15pt

문자열 만들기 11

경기도 영등포구 여의도동 신촌월드타워 16층/ 39F
TEL : 02)478-99X6 FAX : 02)478-95X5

경기도 영등포구 여의도동 신촌월드타워 16층/ 39F
TEL : 02)478-99X6 FAX : 02)478-95X5

[HY태고딕] 10pt

경기도 영등포구 여의도동 신촌월드타워 16층/ 39F
TEL : 02)478-99X6 FAX : 02)478-95X5

경기도 영등포구 여의도동 신촌월드타워 16층/ 39F
TEL : 02)478-99X6 FAX : 02)478-95X5

텍스트를 선택한 상태에서 오른쪽 가운데 노드점을 왼쪽으로
이동시킵니다. 텍스트 형태를 변경시켜 놓습니다.

문자열 만들기 12

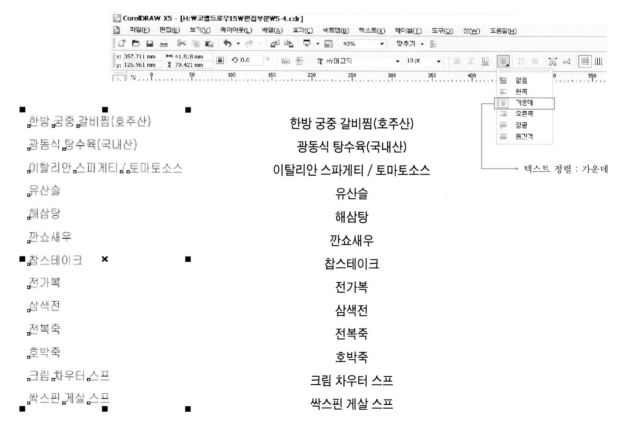

한방 궁중 갈비찜(호주산)

광동식 탕수육(국내산)

이탈리안 스파게티 / 토마토소스

유산슬

해삼탕

깐쇼새우

찹스테이크

전가복

삼색전

전복죽

호박죽

크림 차우터 스프

싹스핀 게살 스프

한방 궁중 갈비찜(호주산)

광동식 탕수육(국내산)

이탈리안 스파게티 / 토마토소스

유산슬

해삼탕

깐쇼새우

찹스테이크

전가복

삼색전

전복죽

호박죽

크림 차우터 스프

싹스핀 게살 스프 [HY태고딕] 10pt

텍스트 정렬 : 가운데

텍스트를 [HY태고딕]10pt로 바꾸어준 상태에서 [등록 정보 표시줄]에 [텍스트 정렬]:가운데로 설정해 줍니다.

문자열 만들기 13

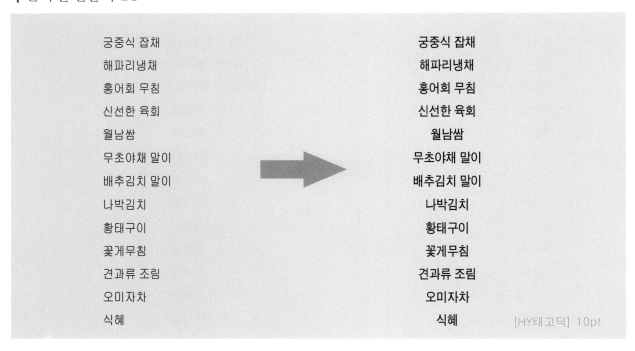

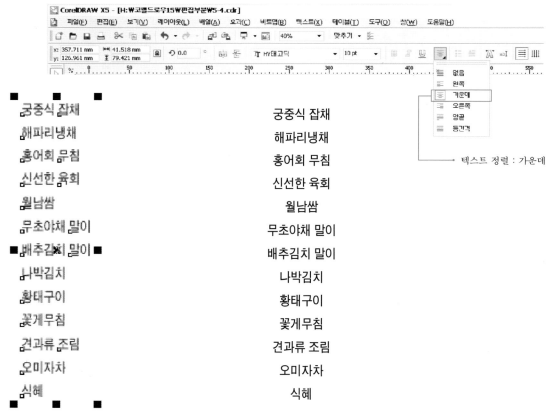

텍스트를 [HY태고딕]10pt로 바꾸어준 상태에서 [등록 정보 표시줄]에
[텍스트 정렬]:가운데로 설정해 줍니다.

문자열 만들기 14

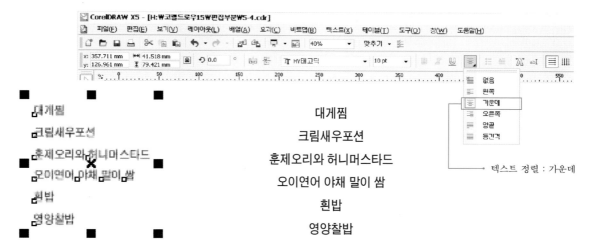

텍스트를 [HY태고딕]10pt로 바꾸어준 상태에서 [등록 정보 표시줄]에
[텍스트 정렬]:가운데로 설정해 줍니다.

문자열 만들기 15

문자열 만들기 16

| 문자열 만들기 17

양상추 샐러드
모듬 해물샐러드

양상추 샐러드
모듬 해물샐러드

[HY태고딕] 10pt

| 문자열 만들기 18

떡 4종
제과 5종

떡 4종
제과 5종

[HY태고딕] 10pt

| 문자열 만들기 19

http://www.world-tower.com

 http://www.world-tower.com

[HY태명조] 12pt

텍스트를 [선택 도구]로 두번 클릭해서 회전 모드로 만들어
놓습니다. 그리고 아래쪽 가운데 노드점을 왼쪽으로 이동시켜
텍스트의 형태를 변경시켜 놓습니다.

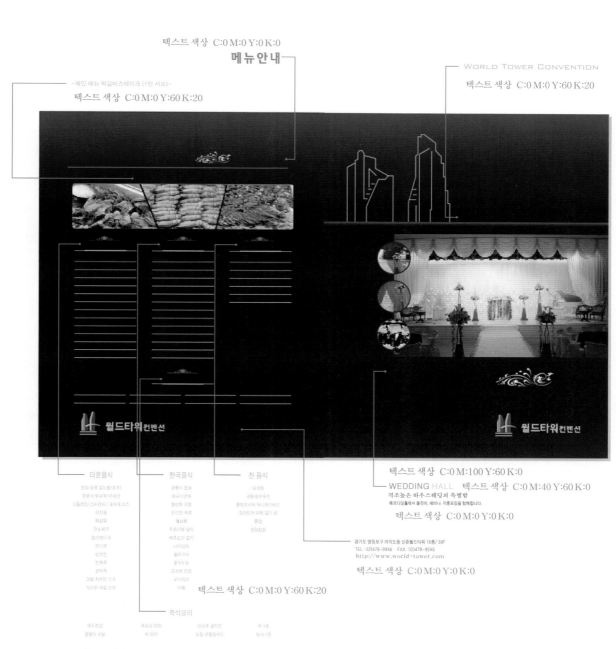

텍스트 색상 C:0 M:0 Y:0 K:0

메뉴안내

WORLD TOWER CONVENTION
텍스트 색상 C:0 M:0 Y:60 K:20

-메인 메뉴 떡갈비스테이크 (1인 서브)-
텍스트 색상 C:0 M:0 Y:60 K:20

더운음식

한국음식

찬 음식

텍스트 색상 C:0 M:100 Y:60 K:0
WEDDING HALL 텍스트 색상 C:0 M:40 Y:60 K:0
격조높은 하우스웨딩의 특별함
메르디앙홀에서 웨딩, 세미나, 각종모임을 함께합니다.
텍스트 색상 C:0 M:0 Y:0 K:0

경기도 영등포구 여의도동 신춘월드타워 16층/ 39F
TEL : 02)478-99X6 FAX : 02)478-95X5
http://www.world-tower.com
텍스트 색상 C:0 M:0 Y:0 K:0

텍스트 색상 C:0 M:0 Y:60 K:20

즉석요리

텍스트 색상 C:0 M:0 Y:60 K:20

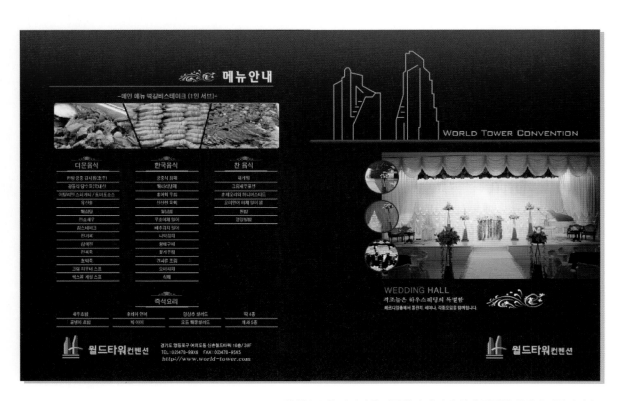

도안 텍스트를 이미지를 편집했던 페이지 위에 적당한 위치에 배열시켜 놓습니다. 설명에 들어가는 텍스트는 밝은색으로 채워서 눈에 잘 띄게 편집합니다.

Part 1

CorelDRAW Image ->Part1 ▶

catalogue 4page

2~3Page (내지) Work

2~3Page (내 지)

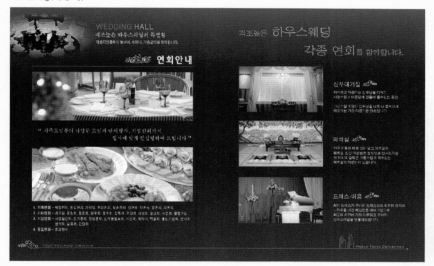

페이지 치수

너비 : 430mm
높이 : 270mm

[Work Point]

[Work 1] 레이아웃 만들기

[Work 2] 레이아웃에 이미지 편집하기

[Work 3] 도안 텍스트를 만들어서 배열하기

[Source image]

WWBA1008.jpg

WWBA1002.jpg

WWBA1009.jpg

WWBA1010.jpg

WWBA1011.jpg

WWBA1012.cdr

WWBA1013.cdr

WWBA1006.cdr

레이아웃 만들기

표지와 뒷면 페이지에 만들어 놓았던 레이아웃을 복사해서 불러옵니다. [선택 도구]로 배경 이미지만을 선택해서 새 페이지에 붙여 넣습니다.

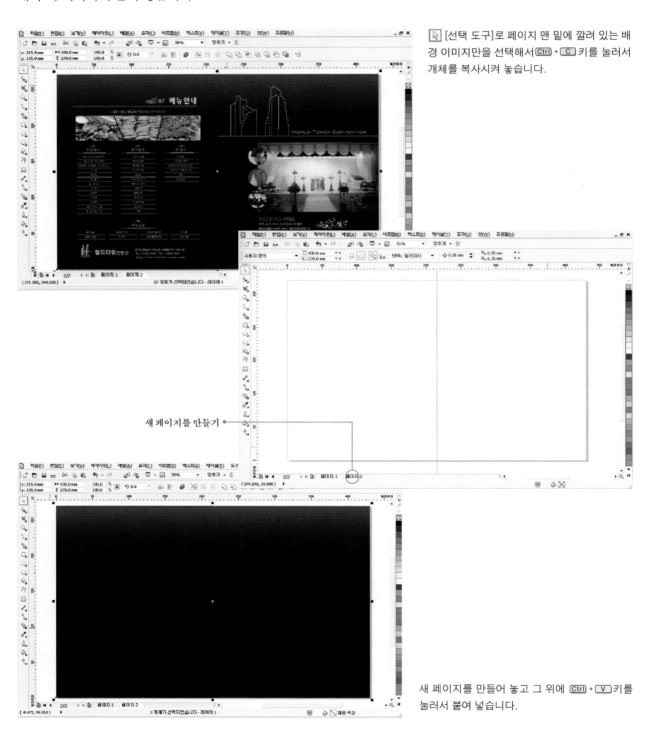

[선택 도구]로 페이지 맨 밑에 깔려 있는 배경 이미지만을 선택해서 Ctrl + C 키를 눌러서 개체를 복사시켜 놓습니다.

새 페이지를 만들기

새 페이지를 만들어 놓고 그 위에 Ctrl + V 키를 눌러서 붙여 넣습니다.

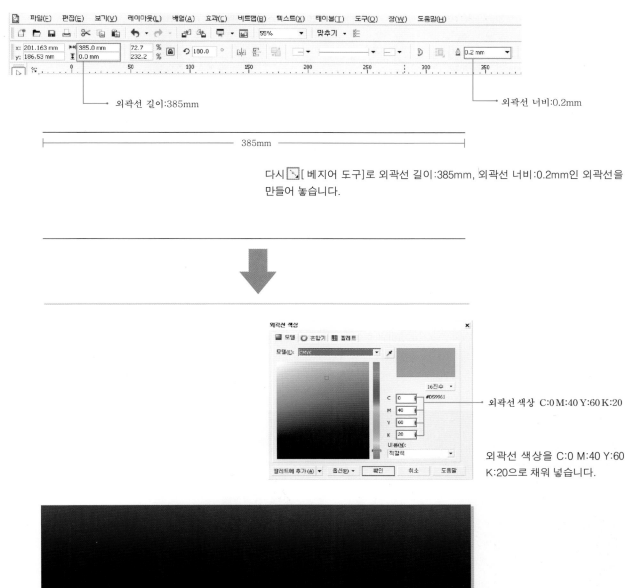

외곽선 길이:385mm

외곽선 너비:0.2mm

├─────────────── 385mm ───────────────┤

다시 [베지어 도구]로 외곽선 길이:385mm, 외곽선 너비:0.2mm인 외곽선을 만들어 놓습니다.

외곽선 색상 C:0 M:40 Y:60 K:20

외곽선 색상을 C:0 M:40 Y:60 K:20으로 채워 넣습니다.

[베지어 도구]로 만들어 놓은 외곽선을 위 보기와 같이 페이지 하단 부분에 배열해 놓습니다.

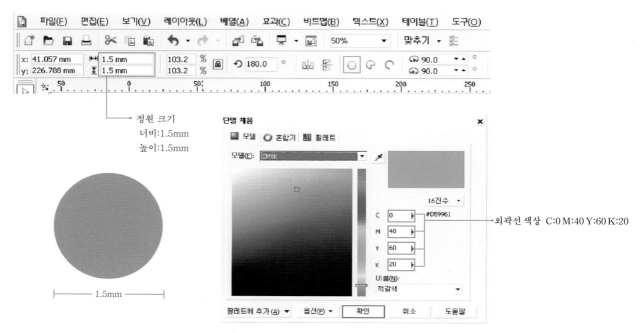

정원 크기
너비:1.5mm
높이:1.5mm

외곽선 색상 C:0 M:40 Y:60 K:20

1.5mm

[타원 도구]로 너비:1.5mm, 높이:1.5mm인 정원을 만들어 놓고 색상을 C:0 M:40 Y:60 K:20으로 채워 넣습니다.

정원을 페이지 하단에 있는 외곽선 오른쪽 끝 부분에 배열시켜 놓습니다.

카탈로그 표지쪽에 만들어 놓았던 텍스트와 개체를 복사해 옵니다. 그리고 사이즈를 조절해
서 위 보기와 같이 외곽선 왼쪽과 오른쪽에 배열시켜 놓습니다.

레이아웃에 이미지 편집하기

이미지에 투명효과, 비네트효과, 비트맵 색상 마스트를 사용해서 표지와 뒷면 이미지 편집을 해봅니다. 부분적으로 이미지를 흐리게 해서 디자인 효과를 만들어 냅니다.

[메뉴 표시줄]→[불러오기]를 클릭하면 이미지를 불러올 수 있는 창이 뜹니다.

여기에서 CD→IMAGE→Part1→WWBA1008.jpg, WWBA1002.jpg,WWBA1009.jpg,WWBA1010.jpg, WWBA1011.jpg,WWBA1012.jpg,WWBA1013.cdr, WWBA1006.cdr를 불러옵니다.

WWBA1002.jpg 이미지에 사이즈를 조절해서 페이지 왼쪽 상단쪽에 배열시켜 놓습니다.

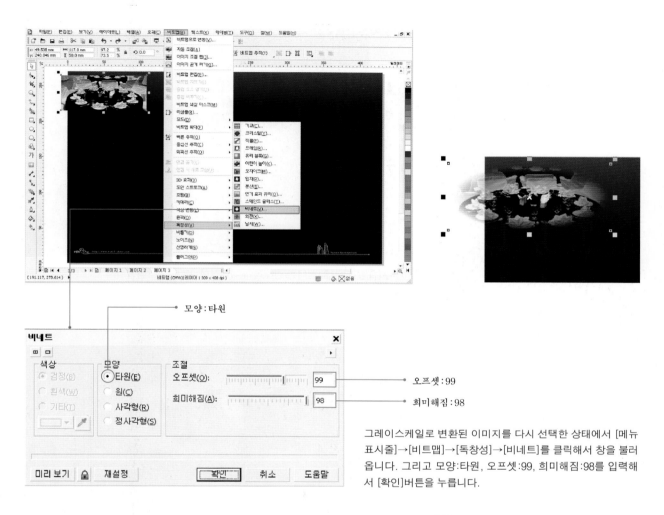

모양:타원

오프셋:99

희미해짐:98

그레이스케일로 변환된 이미지를 다시 선택한 상태에서 [메뉴 표시줄]→[비트맵]→[독창성]→[비네트]를 클릭해서 창을 불러 옵니다. 그리고 모양:타원, 오프셋:99, 희미해짐:98를 입력해 서 [확인]버튼을 누릅니다.

현재 투명 효과를 준 이미지가 페이지 영역 바깥쪽으로 커진 상태이므로 [모양 도구]를 이용해서 이미지의 크기를 페이지 안쪽까지 사이즈를 조절해 줍니다.

노드편집으로 이미지 잘라내기

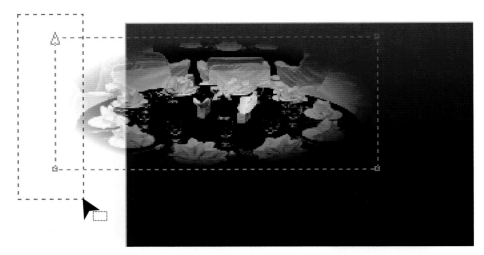

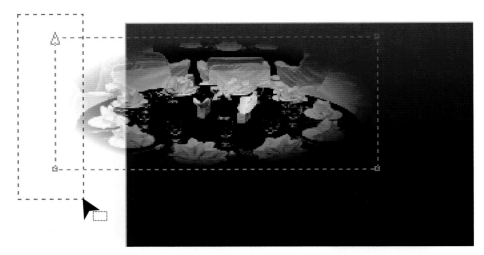 [모양 도구]를 선택한 상태에서 아래쪽에 2개의 노드점을 마우스 포인트로 클릭
드래그해서 선택합니다.

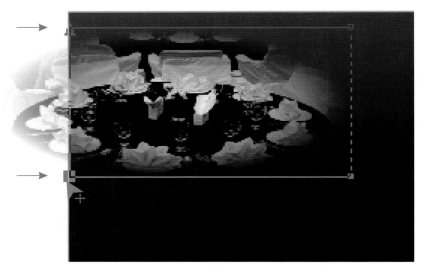

같은 방법으로 오른쪽 2개의 노드점을 Ctrl 키를 누른 상태에서 왼쪽으로 이동시킵니
다.

위와 같이 페이지 왼쪽 끝 선상에 딱 맞는 이미지를 만들어 냅니다.

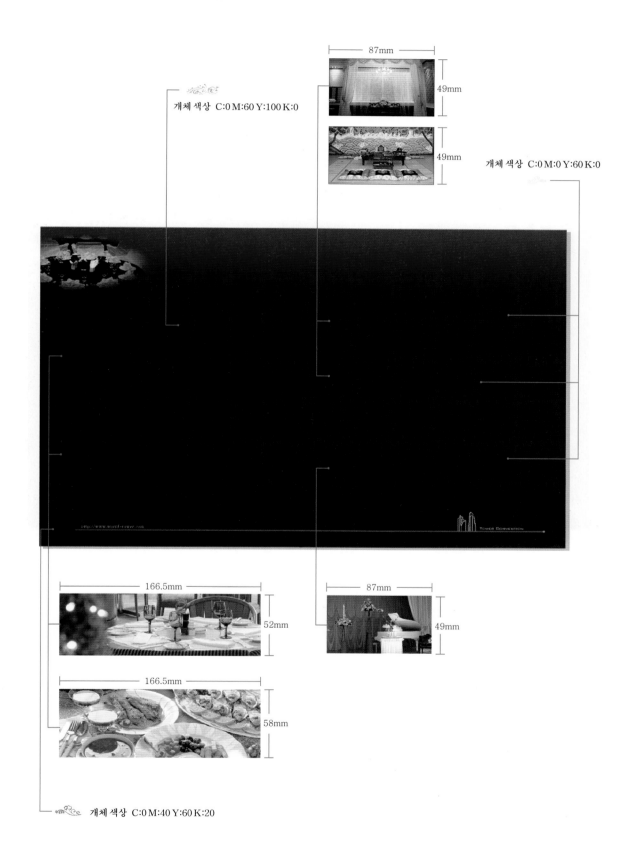

개체 색상 C:0 M:60 Y:100 K:0

개체 색상 C:0 M:0 Y:60 K:0

87mm

49mm

49mm

166.5mm

52mm

87mm

49mm

166.5mm

58mm

개체 색상 C:0 M:40 Y:60 K:20

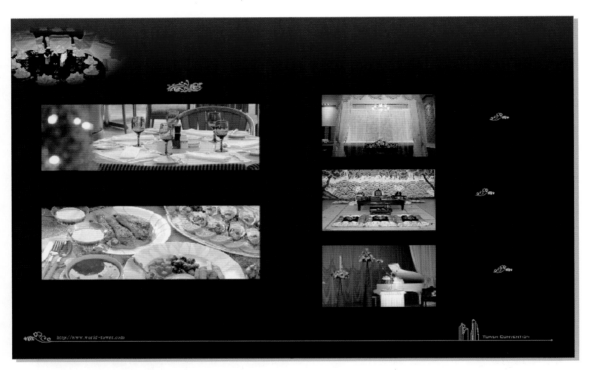

이미지와 개체의 사이즈를 조절해서 페이지 위에 배열시켜 놓습니다. 개체의 색상을
밝은색으로 채워서 배열합니다.

도안 텍스트를 만들어서 배열하기

레이아웃 작업과 이미지 작업을 끝낸 페이지 위에 [도안 텍스트]를 만들어서 배열합니다. 텍스트의 색상과 사이즈를 조절해서 이미지와 잘 어울리게 편집해 봅니다.

문자열 만들기 1

연회안내 ➡ **연회안내** [-소망 B] 27pt

문자열 만들기 2

" 가족모임부터 다양한 모임과 단체행사, 기업연회까지
행사에 맞게 컨설팅하여 드립니다 "

" 가족모임부터 다양한 모임과 단체행사, 기업연회까지
행사에 맞게 컨설팅하여 드립니다 "

[HY태명조] 14pt

문자열 만들기 3

신부대기실 ➡ **신부대기실** [HY태고딕] 16pt

문자열 만들기 4

폐백실 ➡ **폐백실** [HY태고딕] 16pt

문자열 만들기 5

드레스/미용 ➡ **드레스/미용** [HY태고딕] 16pt

문자열 만들기 6

1. 가족연회 – 백일잔치, 생일잔치, 기념일, 환갑잔치, 칠순잔치, 상견례, 약혼식, 결혼식
2. 기타연회 – 계모임, 동창회, 동문회, 향우회, 동호회, 친목계, 조찬회, 신년회, 송년회, 사은회, 클럽모임
3. 기업연회 – 사업설명회, 정기총회, 창립총회, 신제품발표회, 시연회, 세미나, 학술회, 출판기념회, 전시회,
　　　　　　음악회, 발표회, 간담회
4. 종교연회 – 종교행사

1. 가족연회 – 백일잔치, 생일잔치, 기념일, 환갑잔치, 칠순잔치, 상견례, 약혼식, 결혼식
2. 기타연회 – 계모임, 동창회, 동문회, 향우회, 동호회, 친목계, 조찬회, 신년회, 송년회, 사은회, 클럽모임
3. 기업연회 – 사업설명회, 정기총회, 창립총회, 신제품발표회, 시연회, 세미나, 학술회, 출판기념회, 전시회,
　　　　　　음악회, 발표회, 간담회
4. 종교연회 – 종교행사

[HY견고딕]10pt　　　　　　　　　　　　　　　　　　　　　　　　　　　　　　　[HY태고딕]10pt

1. 가족연회 – 백일잔치, 생일잔치, 기념일, 환갑잔치, 칠순잔치, 상견례, 약혼식, 결혼식
2. 기타연회 – 계모임, 동창회, 동문회, 향우회, 동호회, 친목계, 조찬회, 신년회, 송년회, 사은회, 클럽모임
3. 기업연회 – 사업설명회, 정기총회, 창립총회, 신제품발표회, 시연회, 세미나, 학술회, 출판기념회, 전시회,
　　　　　　음악회, 발표회, 간담회
4. 종교연회 – 종교행사

텍스트를 [HY태고딕]10pt로 만들어준 상태에서 '1.가족연회' '2.기타연회' '기업
연회' '4.종교연회' 텍스트만 셀렉트를 지정해 [HY견고딕]으로 바꾸어 줍니다.

문자열 만들기 7

화사하고 아름다운 신부님을 더욱더
사랑스럽고 아릅답게 만들어 줄 수 있는 공간

크리스털 조명이 신부님을 더욱더 돋보이게
해드리는 가장 아름다운 장소입니다.

화사하고 아름다운 신부님을 더욱더
사랑스럽고 아릅답게 만들어 줄 수 있는 공간

크리스털 조명이 신부님을 더욱더 돋보이게
해드리는 가장 아름다운 장소입니다.

[HY태고딕]10pt

문자열 만들기 8

한국 전통의 미를 살린 넓고 여유로운
폐백실, 집안 어른들께 정식으로 인사드리는
첫 자리에 걸맞은 고풍스럽고 격조 있는
폐백실이 마련되어 있습니다.

한국 전통의 미를 살린 넓고 여유로운
폐백실, 집안 어른들께 정식으로 인사드리는
첫 자리에 걸맞은 고풍스럽고 격조 있는
폐백실이 마련되어 있습니다.

[HY태고딕]10pt

문자열 만들기 9

최신 드레스가 구비된 드레스실과 세련된 감각과
노하우를 가진 웨딩전문 메이크업으로
최고의 순간에 가장 아름답고 우아한
신부스타일을 연출해 드립니다.

최신 드레스가 구비된 드레스실과 세련된 감각과
노하우를 가진 웨딩전문 메이크업으로
최고의 순간에 가장 아름답고 우아한
신부스타일을 연출해 드립니다.

[HY태고딕]10pt

문자열 만들기 10

격조높은 하우스웨딩
각종 연회를 함께합니다.

격조높은 하우스웨딩
각종 연회를 함께합니다.

[(한)신문명조] 29pt [(한)신문명조] 17.5pt

격조높은 하우스웨딩
각종 연회를 함께합니다.

격조높은 하우스웨딩
각종 연회를 함께합니다.

텍스트를 [(한)신문명조]17.5pt로 만들어준 상태에서 '하우스웨딩 각종 연회' 텍스
트만 셀렉트를 지정해 [(한)신문명조]29pt으로 바꾸어 줍니다.

WEDDING HALL
격조높은 하우스웨딩의 특별함
메르디앙홀에서 돌잔치, 세미나, 각종모임을 함께합니다.

격조높은 하우스웨딩
각종 연회를 함께합니다.

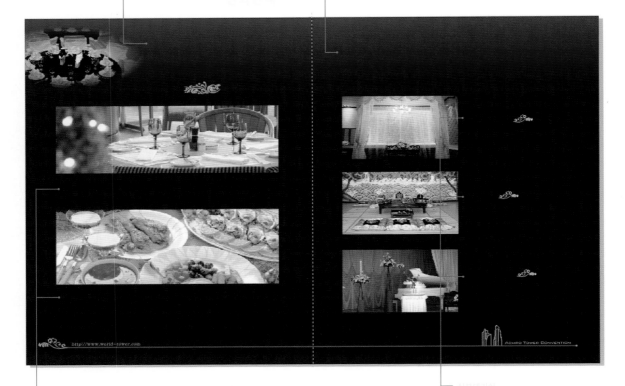

http://www.world-tower.com

ACHRO TOWER CONVENTION

신부대기실

화사하고 아름다운 신부님을 더욱더
사랑스럽고 아름답게 만들어 줄 수 있는 공간

크리스털 조명이 신부님을 더욱더 돋보이게
해드리는 가장 아름다운 장소입니다.

폐백실

한국 전통의 미를 살린 넓고 여유로운
폐백실, 집안 어른들께 정식으로 인사드리는
첫 자리에 걸맞은 고풍스럽고 격조 있는
폐백실이 마련되어 있습니다.

1. 가족연회 - 백일잔치, 생일잔치, 기념일, 환갑잔치, 칠순잔치, 상견례, 약혼식, 결혼식
2. 기타연회 - 계모임, 동창회, 동문회, 향우회, 동호회, 친목계, 조찬회, 신년회, 송년회, 사은회, 클럽모임
3. 기업연회 - 사업설명회, 정기총회, 창립총회, 신제품발표회, 시연회, 세미나, 학술회, 출판기념회, 전시회,
 음악회, 발표회, 간담회
4. 종교연회 - 종교행사

드레스 대여

최신 드레스가 구비된 드레스실과 세련된 감각과
노하우를 가진 웨딩전문 메이크업으로
최고의 순간에 가장 아름답고 무이한
신부스타일을 연출해드립니다.

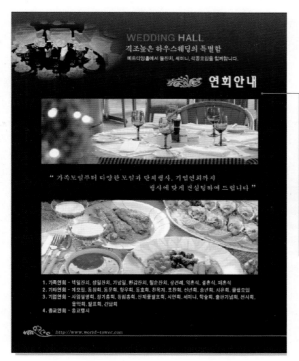

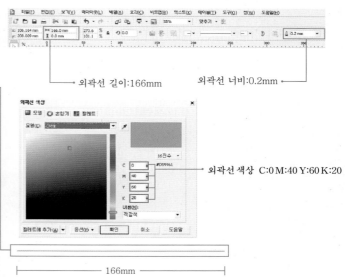

외곽선 길이:166mm 외곽선 너비:0.2mm

외곽선 색상 C:0 M:40 Y:60 K:20

├─────────────── 166mm ───────────────┤

[베지어 도구]로 외곽선 길이:166mm, 외곽선 너비:0.2mm인 외곽선을 만들어 놓습니다. 그리고 외곽선 색상을 C:0 M:40 Y:60 K:20으로 채워 주고 옆 보기와 같이 페이지 위에 배열시켜 놓습니다.

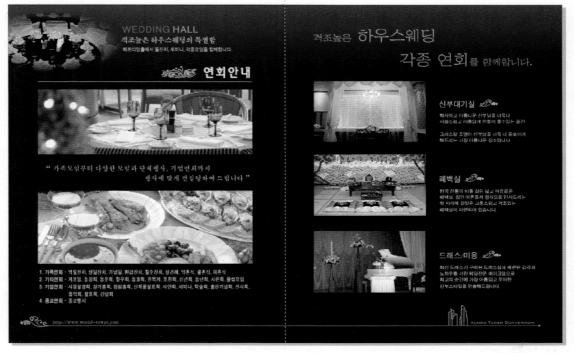

도안 텍스트를 이미지를 편집했던 페이지 위에 적당한 위치에 배열시켜 놓습니다. 설명에 들어가는 텍스트는 밝은색으로 채워서 눈에 잘 띄게 편집합니다.

Our Clubs in the UK

We are currently teaching Korean Martial Arts to people of all ages and backgrounds all over the north-east of England and we have established clubs all over region, including in Newcastle, Sunderland, Durham and Middlesbrough. Most recently we have opened our clubs in London and Kingston, running Hapkido, Taekwondo and Women's self defence classes.

Our clubs in Durham and Sunderland are particularly popular with children, and we have also taught Taekwondo to pupils at a few primary schools in the region. In addition, we delivered special Martial Arts training workshops to young people across the Tyne and Wear area, aged from 7 to 16 years, through the University of Northumbria's community programme 'KidzCamp'.

We also have well-established Hapkido and Taekwondo clubs at all of the North-east local Universities, including Durham, Northumbria, Newcastle, Sunderland, Middlesbrough and Teesside University.

In addition, Hapkido is taught at Durham Constabulary Headquarters and, our senior instructors' assistance and expertise have been repeatedly in high demand by Durham Constabulary. We have developed seminars as part of their self-defence instructor's curriculum and trained officers on Officer Safety Training Courses at their Headquarters.

We hold a group of professional instructors. Some are from Korea and some have been personally trained from white belt (beginner level) with Master Kim and Master Sung. The instructors receive continuous training and guidance from Master Kim and the Technical Committee of the SKMA.

SKMA has a lot of experience and good quality techniques and knowledge to share.

Contact Us

To arrange a training programme, seminar or workshop, or for more information on our school, please contact Master Daeman Sung on 07771 886319 or at email: **mastersung@skma.co.uk**

School of Korean Martial Arts Head office:
20 Hazlemere Gardens | Worcester Park | Surrey | UK | KT4 8AH

Tel: 020 8330 7200 | Fax: 020 8942 8793 | www.skma.co.uk

The Martial Art for Everyone

SKMA
School of Korean Martial Arts

ABOUT US

SKMA is a friendly and vibrant Korean Martial Arts school dedicated to promoting and developing health and well-being by way of physical and mental training.

We provide quality personal development training in Korean Martial Arts to include Hapkido, Taekwondo, Kumdo (Swordsmanship) and Women's self-defence. Our vast syllabus is beneficial and ideal for everyone of all ages and abilities, and we offer flexible programmes which are specifically designed to cater for your needs.

We have a strong affiliation with, and offer internationally recognised Martial Arts certifications, from the world's oldest and largest official Governing Body of Hapkido the Korea Hapkido Federation, Kukkiwon (the World Taekwondo Federation Headquarters) and the World Kumdo Federation.

We became a leading martial arts school in the UK and Europe by affiliating with the Dukmoo Academy which is an internationally reputable academy with branches established throughout the world including Korea, the United Kingdom, France, Spain and Greece. The SKMA and Duk Moo Academy UK have already hosted the 1st, 2nd and 3rd Hapkido European Championships with tremendous success.

In addition to promoting Korean Martial Arts training within the countries of our established clubs, our instructors have held seminars and demonstrations across the world including in Columbia, Morocco, Spain, Sweden, Switzerland, Ireland and Panama. Our instructors also hold important positions within the Korea Hapkido Federation and World Taekwondo Federation. Grandmaster Kim, Duk In is the most senior master in the Korea Hapkido Federation. Grandmaster Kim's 2nd son, Master Kim Beom, is the Director and Official Representative of the Korea Hapkido Federation in the UK.

We provide the best quality training sessions taught by the most professional Korean and British instructors in the UK.

GRANDMASTER KIM DUK IN

The President of the School of Korean Martial Arts, Grandmaster Kim Duk In, is a Senior Advisor to the Korea Hapkido Federation, and he is the Korea Hapkido Federation's 9th Dan certificate number 3. He is a former Managing Director and Chief Examiner of the Federation and was the appointed Chief Instructor for the 1st-6th Korea Hapkido Federation Black Belt Instructors Seminars.

Throughout his life, GM Kim has been dedicated to the promotion of Korean Martial Arts training and his teachings have spread throughout the world. He is also one of the few people who helped develop the original art of Korean Hapkido.

BACKGROUND:

· Already An instructor to the Korean Special Warfare Command & Government
 Agencies by the age of 23
· Taught the Presidential Bodyguards of Korean President Park, Chung Hee
· Appointed as the First Chief Instructor of the Korean Military Academy
· A pioneering Master who first spread Hapkido into South America
· The 1st Korea Hapkido Federation Instructor to teach Hapkido in European
 countries, introducing Hapkido in France, Switzerland and Sweden
· Assisted the World TaekwonMudo Academy with their syllabus, particularly
 their self-defence, kicking and weapons techniques, in France and the UK
· Taught the Nationale's highly-trained RAID police force in France

WHAT WE TEACH & PRACTICE

Our vast syllabus offers something for everyone from those dedicated to mastering their abilities in a martial art, to those who simply want to keep fit. With the SKMA, students may train in Hapkido, Taekwondo, Kumdo(Korean Swordsmanship) and/or Women's Self-Defence.

Korean Martial Arts incorporates the study of all factors that affect the health of our bodies. The purpose of training is personal development and self-defence. Above all, the philosophy of the Korean Martial Arts is to harmoniously and simultaneously develop and discipline the mind, body and spirit, and to embrace the fundamental virtues that build a good, strong and honourable character - courtesy, humility, integrity, self-control, discipline, patience, perseverance and indomitable spirit.

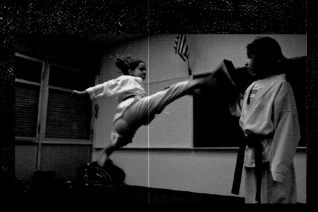
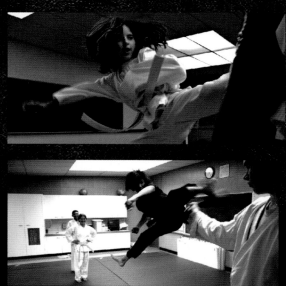

KOREAN MARTIAL ARTS
HAPKIDO

Hapkido is a uniquely comprehensive ancient Korean art that is gaining a huge following around the world as an incredibly practical self-defence system. This is because Hapkido techniques do not require strength and, in conflict situations, they allow the defender to gain complete control with minimal effort and without aggression or injuries to the attacker. The art of Hapkido has the most varied types of techniques and offers extensive training in many disciplines, including correct breathing techniques, kicking techniques, pressure points, joint-locking, submissions, throwing techniques, weaponry and falling techniques that are vital for self-protection in real-life situations.

Hapkido is recognised as the art that introduced dynamic kicking into Hong Kong action movies and is popular with many of the leading action stars, including Jackie Chan, Sammo Hung and Angela Mao. In addition, training in Hapkido has benefited people all over the world, from all walks of life, including professional athletes, sports teams, and Olympic Gold Medalists. As well as being open to the general public, Hapkido has also been in popular demand by police and security forces around the world. It has been taught in the USA's White House, and to the bodyguards of the Prime Minister of South Vietnam, as well as to the Crown Prince of Bahrain and his bodyguards. In addition, it has been taught to American and Korean Law Enforcement, Air, Military, and Special Forces, as well as to the French RAID Police, the Singapore Police Academy, and the UK's Durham Constabulary. Hapkido is also still taught in the Bodyguard Department of Korean Presidential Office and a Korea Hapkido Federation certificate of training is required to gain positions within Korea's Special Police, Special Warfare Command, or as a private security guard to the President himself.

TAEKWONDO

The ancient Korean art of Taekwondo is very popular throughout the world and World Taekwondo Federation sparring is a dynamic Olympic sport. As well as the sporting element available to training, the art itself incorporates Poomse (forms), kicking techniques, step sparring and some self-defence training.

KUMDO

Kumdo is the ancient Korean art of the sword. Training in Kumdo requires etiquette, dedication and focus from the student.

WOMEN'S SELF-DEFENCE

Based on Hapkido self-defence techniques, we selected and tailored even more practical and effective techniques for Women's self-defence programme. The secret is in its precision and in its ability to unlock the hidden wells of self-strength and confidence that lie deep within us all.

The following is a typical programme content of our Hapkido class.

Son 善 & Meditation

Son means inner calmness and relaxation. By attentiveness and intensive internal concentration a new sensitivity can be reached which helps to control the ups and downs of life. By this means Son can be applied effectively in daily life.

Dan-Jeon Breathing

Intensive breathing from the lower abdomen (Dan-Jeon) concentrates energy slightly below the belly button, strengthening the entire body and clearing heart and mind.

Sulki (Self-Defence Techniques)

Self Defence techniques consist of multifold movements freeing oneself from the grip, punch, kick and / or other forms of attack of an opponent. They often include exerting pressure on vital points of energy similar to those used in acupuncture or acupressure.
Applied in training these actions are performed as massage rather than for inflicting pain, thus providing flexibility and health rather than injury. Applied against an attack, however, they are a most efficient means of self defense.

Kicks

By practising various kinds of kicks (high kicks, low kicks, basic kicks, advanced skill kicks, etc.) we fully extend our flexibility and body balance. In addition, we learn how to defend ourselves most efficiently in a necessary situation and learn how to counter-attack our opponent's attack by applying kicking skills.

Breakfalls

By exercising breakfall techniques we learn to fall like cats do - without fear, naturally and softly. Thereby we gain trust to the ground, and also learn to release inner tension.

Weapons

We are also specialised in weapons training to include the long staff, sword, cane, short staff, middle staff, belt and rope. Especially, the long staff is particularly good for improving blood circulation, breathing and hand-to-eye co-ordination.

BENEFITS

In practicing Korean Martial Arts you will gain more than just the ability to defend yourself. There are many positive side effects to the training. The most notable is good health, which is achieved through the constant training and exercise required to master Korean Martial Arts. Also the discipline and focus required in training tend to carry over to life outside the dojang and can make a difference in your everyday life.

The benefits of training are all-round and release positive effects on all aspects of life:

VALUABLE AND PRACTICAL SELF-DEFENCE AND SELF-PROTECTION
PROMOTES AND DEVELOPS GOOD HEALTH INCREASING AND DEVELOPING:

Correct posture, flexibility and agility
Overall fitness, stamina and cardiovascular capacity
Healthy and harmonious balance of the mind, body and spirit

PROMOTES AND DEVELOPS GOOD, STRONG AND HONOURABLE CHARACTER,
INCREASING AND DEVELOPING:

WHAT WE OFFER

QUALITY INSTRUCTION & ACCESS TO TRAIN AT OUR NETWORK OF CLUBS
TRAINING PROGRAMMES AND SEMINARS TO SUIT YOUR NEEDS INCLUDING:

Programme for schools, colleges and universities
Programme for community groups and company personnel
Programme for high performance/competitions
Programme for students in sports or security related studies
Self-defence programme for women and children
Self-defence programme for security staff and public service workers
(Police officers & Military personnel)

INSURANCE COVER, TRAINING SUITS AND EQUIPMENT
INTERNATIONALLY RECOGNISED CERTIFICATION:

Keup(Coloured belt) to Dan(Black Belt) Certifications from Korea Hapkido Federation, World Taekwondo Federation (Kukkiwon) and World Kumdo Federation
Instructor Certifications from Korea Hapkido Federation, World Taekwondo Federation (Kukkiwon), and World Kumdo Federation

OPPORTUNITIES TO PARTICIPATE IN NATIONAL AND INTERNATIO
NAL TOURNAMENTS AND SEMINARS

SENIOR INSTRUCTORS

MASTER KIM, BEOM

The Official Representative of the Korea Hapkido Federation in the UK, and the Technical Director and Chief Instructor of SKMA and the DUKMOO Academy in Europe. Master Kim is a 7th Dan Korea Hapkido Federation Instructor and a 6th Dan World Taekwondo Federation Instructor. He has studied Korean martial arts for over 30 years and has held special seminars and demonstrations throughout the UK and the world, including in Korea, France, Morocco, Switzerland, Sweden, Ireland, Greece, Spain and Panama. In particular, Master Kim has extensive knowledge and experience within the self-defence field:
- Taught Hapkido at Korean Police Academy & French Nationale RAID police force
- Taught Taekwondo to Korean Air Force & Morocco Taekwondo Federation
- Established the DUKMOO Academy UK and found many Hapkido and Taekwondo clubs
 throughout the north-east of England, including at Durham Constabulary Headquarters and
 six university clubs

MASTER SUNG, DAEMAN

Master Sung introduced Korean Hapkido in County of Durham by establishing Durham University Hapkido Club in 1998. He joined DUKMOO Academy in 2000 and promoted Hapkido and Teakwondo with Master Kim in England. Served Korean Special Warfare Command as a military intelligence officer for four years and recently came back to the UK and teaching Hapkido and Women's self-defence courses in London. Currently holds 3rd Dan in Hapkido and 1st Dan in Taekwondo.

MASTER STOBBART, PAUL

Master Stobbart is a Korea Hapkido Federation Training Officer and teaching Hapkido and Taekwondo in the Sunderland and Teesside area, including at the University of Teesside. Currently holds 3rd Dan in Hapkido and 1st Dan in Taekwondo.

MASTER SMITH, JADE

Master Smith is the Korea Hapkido Federation UK Secretary and teaching Hapkido and Women's Self Defence in Durham and Teesside area, including at the University of Teesside. Currently holds 3rd Dan in Hapkido and 1st Dan in Taekwondo.

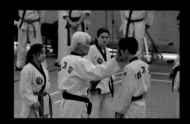
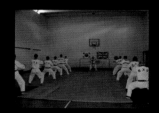
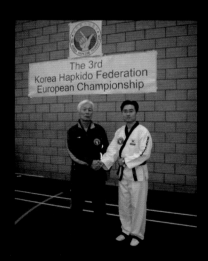
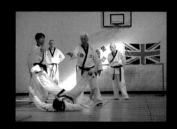
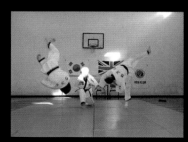

▶ Part 2

CorelDRAW Image->Part2

catalogue 8page

1,8Page (표지와 뒷면) Work

1, 8Page (표지와 뒷면)

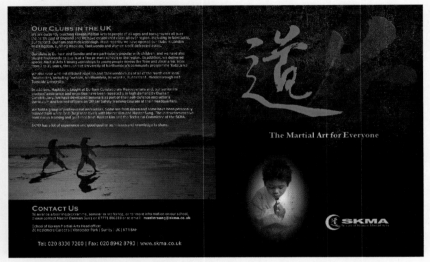

페이지 치수

너비 : 430mm
높이 : 270mm

[Work Point]

[Work 1] 페이지 치수 만들기 (페이지의 너비와 높이를 지정합니다.)

[Work 2] 로고 도안하기

[Work 3] 레이아웃 만들기

[Work 4] 레이아웃에 이미지 편집하기

[Work 5] 도안 텍스트를 만들어서 배열하기

[Source image]

DDBA1001.jpg

DDBA1002.jpg

DDBA1003.jpg

DDBA1004.jpg

(Work **1**

페이지 치수 만들기 (페이지의 너비와 높이를 지정합니다.)

카탈로그를 만들기 전에 제일 먼저 시작해야 할 부분입니다. 자기가 만들 카탈로그의 사이즈를 정하는 것인데 A4사이즈를 기준으로 해서 높이와 너비를 조금씩 바꾸어 가면서 편집해 봅니다. 현재 작업할 카탈로그 사이즈는 높이 270mm, 너비 430mm입니다.

────► **[페이지 치수]** 너비 430mm, 높이270mm 입력합니다.

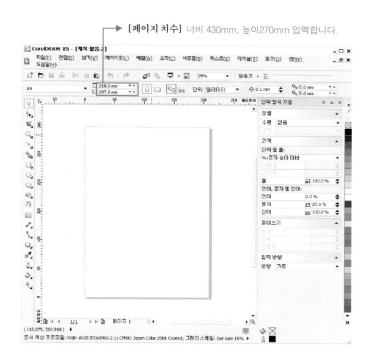

[새로 만들기]문서 창을 만들어 놓은 상태에서 [특성정보 표시줄]에 [페이지 치수] 사이즈를 변경합니다.
너비 430mm, 높이 270mm

카탈로그를 펼친 상태인 높이 270mm, 너비 430mm입니다. 카탈로그를 펼친 상태에서 편집하는 것이 훨씬 편리하고 빠르게 디자인할 수 있습니다. 현재 치수에서 카탈로그를 만들어 봅니다.

(Work **2**

로고 도안하기

회사를 홍보하는 카탈로그, 리플릿, 브로슈어, 명함 각종 인쇄물에 상호 앞쪽에 들어가는 로고입니다. 회사를 상
징하고 카탈로그를 상징하는 로고를 만들어 봅니다.

문자열 만들기1

'SKMA' 텍스트를 [CR헤드라인B]로 바꾸어 주고 [모양 도
구]로 텍스트의 간격을 조절해 줍니다.

[선택 도구]로 텍스트의 윗쪽 가운데 노드점을 조절해서 모양을
변경시켜 줍니다.

문자열 만들기2

School of Korean Martial Arts

➡ School of Korean Martial Arts [(한)난체C] 8pt

◎[타원 도구]를 선택한 상태에서 Ctrl 키를 누르고 왼쪽 하단으로 클릭 드래그하면
정원이 만들어집니다. 크기가 다른 정원을 2개 만들어 놓습니다.

◎[타원 도구]를 이용해서 만든 2개의 정원을 위 보기와 같이 겹쳐 놓습니다.

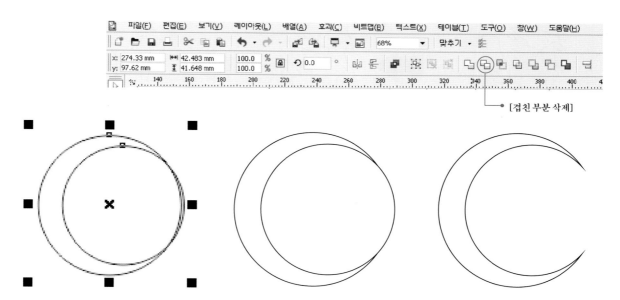

작은 원을 선택한 상태에서 Ctrl 키를 누르고 큰 원을 선택합니다. 두 개체를 선택한
상태에서 [등록 정보 표시줄]에 [겹친 부분 삭제]를 클릭해 주면 겹친 부분이 삭제되어
집니다.

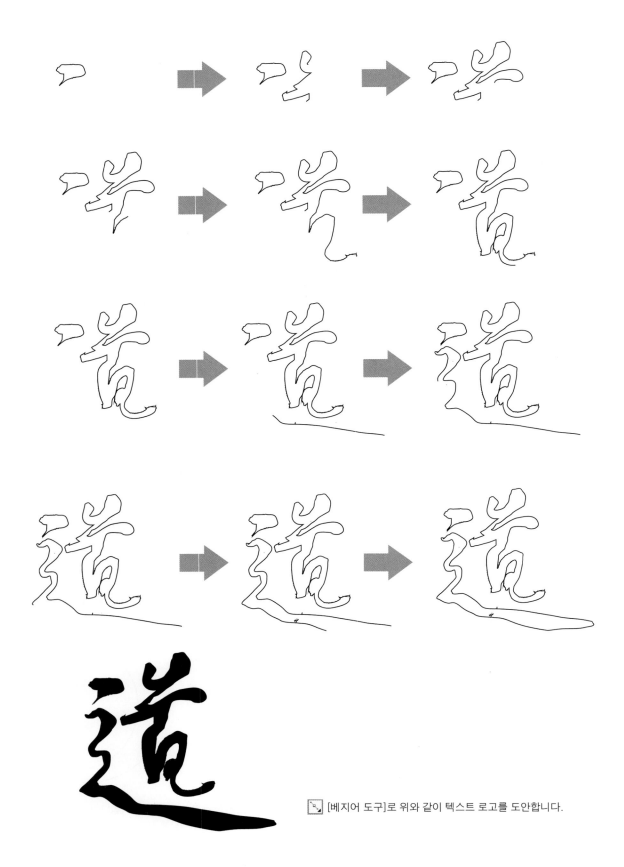

[베지어 도구]로 위와 같이 텍스트 로고를 도안합니다.

만들어 놓은 텍스트와 개체들을 ▨[선택 도구]를 사용해서 사이즈를 조절하고 위와 같이 배열합니다.

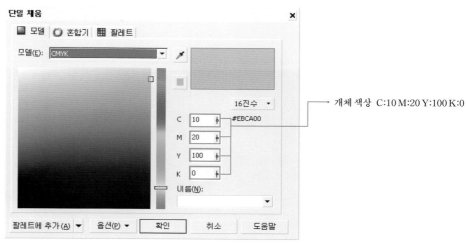

개체 색상 C:10 M:20 Y:100 K:0

배열한 개체들을 모두 선택해서 색상을 C:10 M:20 Y:100 K:0으로 채워 넣습니다.

Work 3

레이아웃 만들기

이미지를 [투명]적용시켜 레이아웃 만들어 봅니다. 페이지 짙은 검정색을 채워 넣고 그 위에 이미지를 부분적으로 투명하게 만들어서 디자인 효과를 만들어 냅니다.

[메뉴 표시줄]→[불러오기]를 클릭하면 이미지를 불러올 수 있는 창이 뜹니다.
여기에서 CD→IMAGE→Part2→DDBA1002.jpg를 불러옵니다.

[개체 크기] 너비 430mm, 높이270mm 입력합니다.

이미지를 선택한 상태에서 [등록 정보 표시줄]에 [개체크기]를 너비:430mm, 높이:270mm을 입력합니다.

이미지를 선택하고 [메뉴 표시
줄]→[배열]→[정렬/분배]에 [정렬
/분배]를 클릭해서 창을 불러옵니
다.

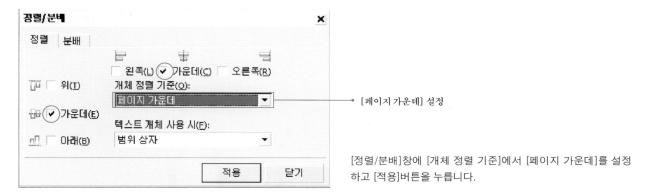

[페이지 가운데] 설정

[정렬/분배]창에 [개체 정렬 기준]에서 [페이지 가운데]를 설정
하고 [적용]버튼을 누릅니다.

이미지를 페이지 정중앙에 위치시
켜 놓습니다.

이미지를 선택한 상태에서 [도구상자]→ [투명]도구를 선택합니다. 그리고 위와 같이 이미지에 적당한 위치에 위에서 아래 방향으로 클릭 드래그 해줍니다.

● [도구 상자] → [투명]

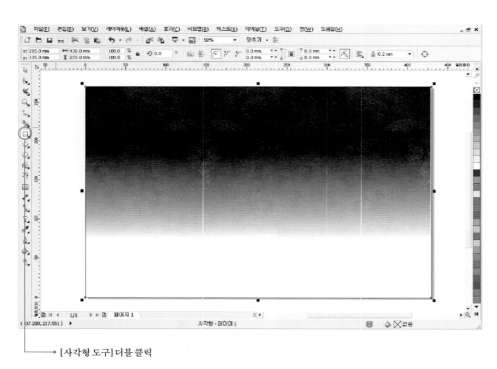

● [사각형 도구] 더블 클릭

[도구상자]→ [사각형 도구]를 더블 클릭해서 이미지 밑부분에 사각형 개체를 깔아 놓습니다.

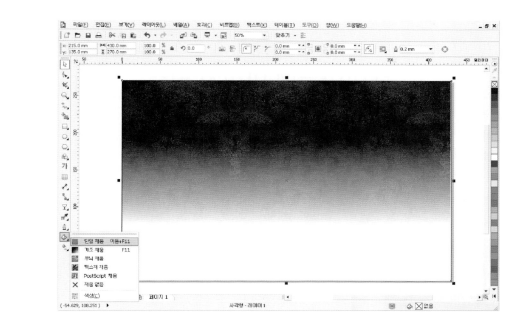

[선택 도구]로 이미지 밑에 직사각형 개체를 선택해서 [단일 채움]창을 불러옵니다.

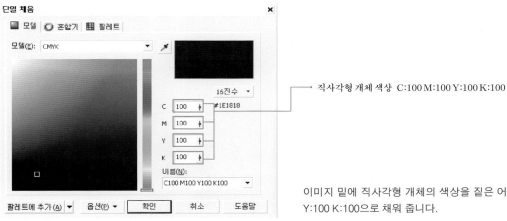

직사각형 개체 색상 C:100 M:100 Y:100 K:100

이미지 밑에 직사각형 개체의 색상을 짙은 어두운 색인 C:100 M:100 Y:100 K:100으로 채워 줍니다.

투명 이미지와 검정색 개체와 혼합된 레이아웃을 만들었습니다.

레이아웃에 이미지 편집하기

이미지에 투명효과, 비네트효과, 비트맵 색상 마스트를 사용해서 표지와 뒷면 이미지 편집을 해봅니다. 부분적으로 이미지를 흐리게 해서 디자인 효과를 만들어 냅니다.

[메뉴 표시줄]→[불러오기]를 클릭하면 이미지를 불러올 수 있는 창이 뜹니다.
여기에서 CD→IMAGE→Part2→DDBA1001.jpg,
DDBA1003.jpg, DDBA1004.jpg를 불러옵니다.

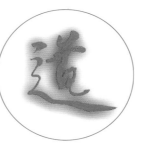

DDBA1001.jpg 이미지의 사이즈를 조절해서 페이지 오른쪽 상단에 배열해 놓습니다.

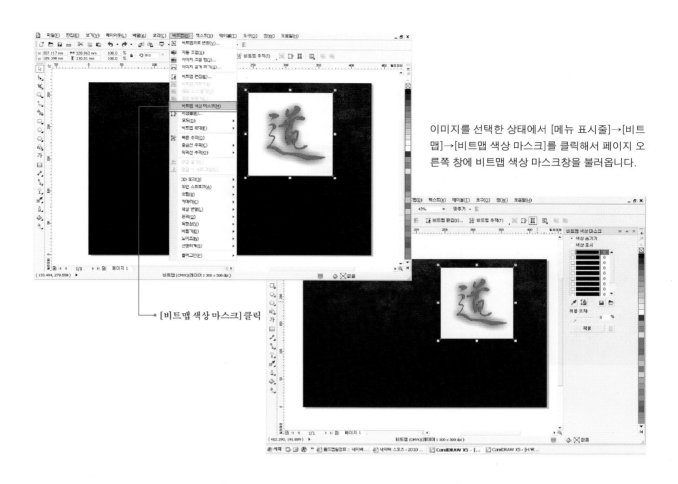

이미지를 선택한 상태에서 [메뉴 표시줄]→[비트맵]→[비트맵 색상 마스크]를 클릭해서 페이지 오른쪽 창에 비트맵 색상 마스크창을 불러옵니다.

● [비트맵 색상 마스크] 클릭

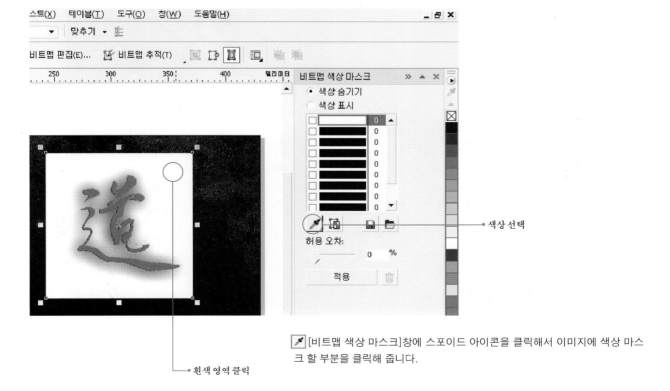

● 색상 선택

● 흰색 영역 클릭

[비트맵 색상 마스크]창에 스포이드 아이콘을 클릭해서 이미지에 색상 마스크 할 부분을 클릭해 줍니다.

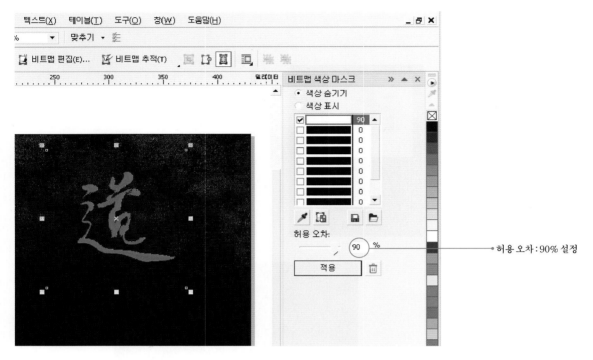

스포이드 마우스 포인트로 흰색을 찍어낸 후 비트맵 색상 마스크창에 허용 오차
를 90%로 설정한 후 [적용]버튼을 눌러 줍니다.

[비트맵 색상 마스크]로 이미지의 흰색 영역을 삭제 시켜줘서 페이지 배경과 자
연스운 느낌을 만들어 냅니다.

Ctrl + C Ctrl + V

이미지 개체를 하나 더 만들기

이미지를 선택해서 Ctrl + C Ctrl + V 키로 개체를 하나
더 만들어 놓습니다.

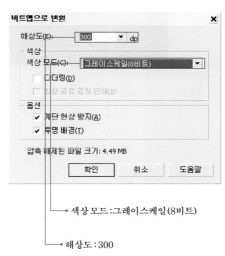

색상 모드 : 그레이스케일(8비트)

해상도 : 300

복사된 이미지를 선택한 상태에서 [메뉴 표시줄]→[비트맵]→[비트맵으로 변환]을 클릭해서 창
을 불러옵니다. 여기에서 해상도:300, 색상모드:그레이스케일(8비트)를 설정해서 [확인]버튼을
누릅니다.

컬러 이미지를 그레이스케일 이미지로 변환시켜 놓습니다.

그레이스케일로 변환된 이미지를 옆 보기와 같이 크게 확대시켜 놓습니
다.

► [도구 상자] → [투명]

이미지를 선택한 상태에서 [도구상자]→ [투명]도구를 선택합니다. 그
리고 위와 같이 이미지에 적당한 위치에 위에서 아래 방향으로 클릭 드래그
해줍니다.

그레이스케일로 변환된 이미지를 선택한 상태에서 [메뉴 표시줄]→[배열]→[정돈]→[하나 뒤로]를 클릭해서 개체를 뒷쪽으로 이동시켜 줍니다.

현재 투명 효과를 준 이미지가 페이지 영역 바깥쪽으로 커진 상태이므로 [모양 도구]를 이용해서 이미지의 크기를 페이지 안쪽까지 사이즈를 조절해 줍니다.

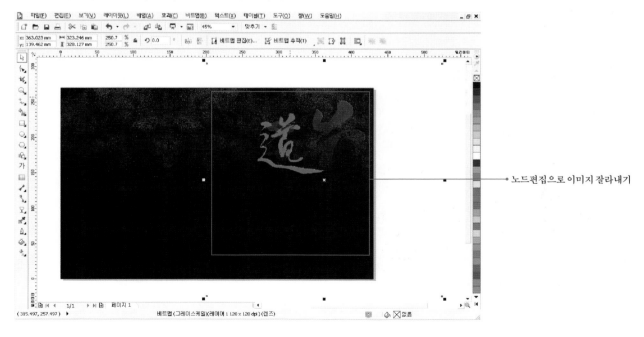

● 노드편집으로 이미지 잘라내기

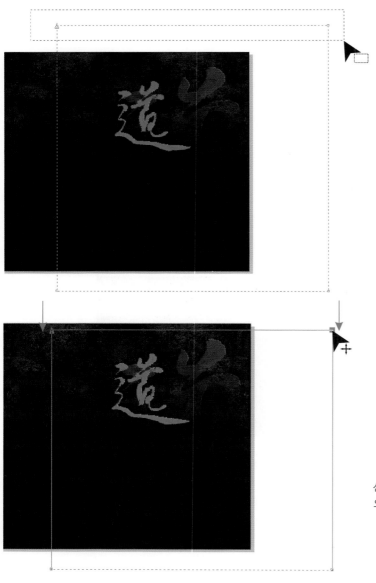

[모양 도구]를 선택한 상태에서 아래쪽에 2개의 노드점을 마우스 포인트로 클릭 드래그해서 선택합니다.

선택된 2개의 노드점을 Ctrl 키를 누른 상태에서 아래쪽으로 내립니다.

같은 방법으로 오른쪽 2개의 노드점을 Ctrl 키를 누른 상태에서 왼쪽으로 이동시킵니다.

마지막으로 아래쪽 2개의 노드점을 Ctrl 키를 누른 상태
에서 윗쪽으로 올립니다.

DDBA1003.jpg 이미지를 위 보기와 같이 페이지 오른쪽 하단
에 배열시켜 놓습니다.

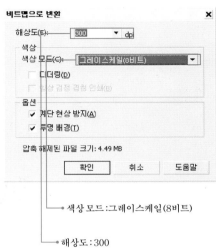

색상 모드 : 그레이스케일(8비트)

해상도 : 300

배열된 이미지를 선택한 상태에서 [메뉴 표시줄]→[비트맵]→[비트맵으로 변환]을 클릭해서 창을 불러옵니다. 여기에서 해상도:300, 색상모드:그레이스케일(8비트)를 설정해서 [확인]버튼을 누릅니다.

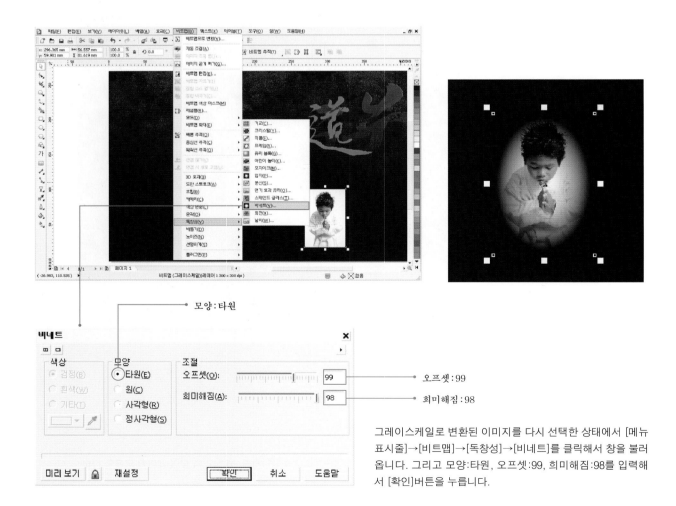

모양 : 타원

오프셋 : 99

희미해짐 : 98

그레이스케일로 변환된 이미지를 다시 선택한 상태에서 [메뉴 표시줄]→[비트맵]→[독창성]→[비네트]를 클릭해서 창을 불러옵니다. 그리고 모양:타원, 오프셋:99, 희미해짐:98를 입력해서 [확인]버튼을 누릅니다.

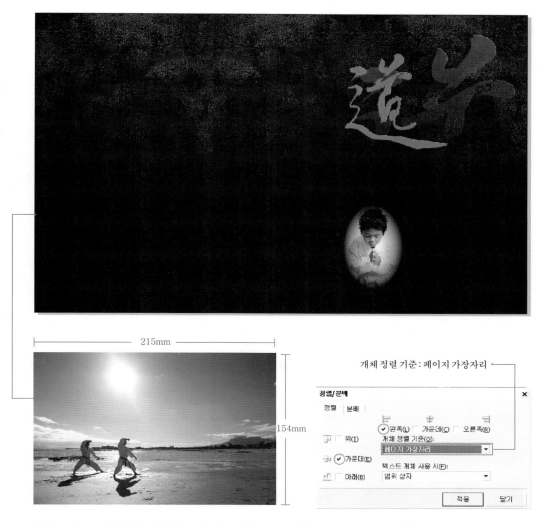

DDBA1004.jpg 이미지를 너비:215mm, 높이:154mm으로 맞추어 놓고 [메뉴 표시줄]→
[배열]→[정렬/분배]창을 이용해서 페이지에 왼쪽 가장자리로 옮겨 놓습니다.

→ [도구 상자] -> [투명]

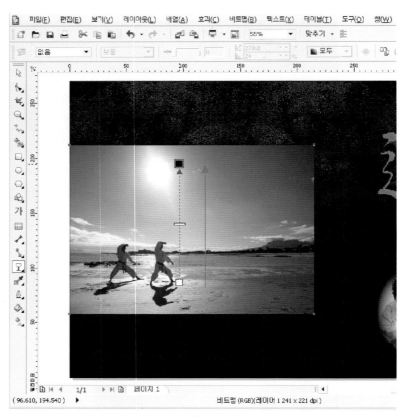

이미지를 선택한 상태에서 [도구상자]→ [투명]도구를 선택합니다. 그리고 위와 같이
이미지에 적당한 위치에 아래에서 윗 방향으로 클릭 드래그 해줍니다.

[투명]도구로 배경 이미지와의 색상이 혼합된 디자인을 만들어 냅니다.

도안 텍스트를 만들어서 배열하기

레이아웃 작업과 이미지 작업을 끝낸 페이지 위에 [도안 텍스트]를 만들어서 배열합니다. 텍스트의 색상과 사이즈를 조절해서 이미지와 잘 어울리게 편집해 봅니다.

문자열 만들기 1

The Martial Art for Everyone

 The Martial Art for Everyone [Garamond] 24pt

문자열 만들기 2

Our Clubs in the UK

 OUR CLUBS IN THE UK [Copperplate Gothic Bold] 20pt

문자열 만들기 3

Contact Us **CONTACT US**

[Copperplate Gothic Bold] 20pt

문자열 만들기 4

To arrange a training programme, seminar or workshop, or for more information on our school, please contact Master Daeman Sung on 07771 886319 or at email: mastersung@skma.co.uk

School of Korean Martial Arts Head office:
20 Hazlemere Gardens | Worcester Park | Surrey | UK | KT4 8AH

To arrange a training programme, seminar or workshop, or for more information on our school, please contact Master Daeman Sung on 07771 886319 or at email: mastersung@skma.co.uk

School of Korean Martial Arts Head office:
20 Hazlemere Gardens | Worcester Park | Surrey | UK | KT4 8AH

[Tahoma] 10pt

문자열 만들기 5

We are currently teaching Korean Martial Arts to people of all ages and backgrounds all over the north-east of England and we have established clubs all over region, including in Newcastle, Sunderland, Durham and Middlesbrough. Most recently we have opened our clubs in London and Kingston, running Hapkido, Taekwondo and Women's self defence classes.

Our clubs in Durham and Sunderland are particularly popular with children, and we have also taught Taekwondo to pupils at a few primary schools in the region. In addition, we delivered special Martial Arts training workshops to young people across the Tyne and Wear area, aged from 7 to 16 years, through the University of Northumbria's community programme 'KidzCamp'.

We also have well-established Hapkido and Taekwondo clubs at all of the North-east local Universities, including Durham, Northumbria, Newcastle, Sunderland, Middlesbrough and Teesside University.

In addition, Hapkido is taught at Durham Constabulary Headquarters and, our senior Instructors' assistance and expertise have been repeatedly in high demand by Durham Constabulary. We have developed seminars as part of their self-defence instructor's curriculum and trained officers on Officer Safety Training Courses at their Headquarters.

We hold a group of professional instructors. Some are from Korea and some have been personally trained from white belt (beginner level) with Master Kim and Master Sung. The instructors receive continuous training and guidance from Master Kim and the Technical Committee of the SKMA.

SKMA has a lot of experience and good quality techniques and knowledge to share.

We are currently teaching Korean Martial Arts to people of all ages and backgrounds all over the north-east of England and we have established clubs all over region, including in Newcastle, Sunderland, Durham and Middlesbrough. Most recently we have opened our clubs in London and Kingston, running Hapkido, Taekwondo and Women's self defence classes.

Our clubs in Durham and Sunderland are particularly popular with children, and we have also taught Taekwondo to pupils at a few primary schools in the region. In addition, we delivered special Martial Arts training workshops to young people across the Tyne and Wear area, aged from 7 to 16 years, through the University of Northumbria's community programme 'KidzCamp'.

We also have well-established Hapkido and Taekwondo clubs at all of the North-east local Universities, including Durham, Northumbria, Newcastle, Sunderland, Middlesbrough and Teesside University.

In addition, Hapkido is taught at Durham Constabulary Headquarters and, our senior Instructors' assistance and expertise have been repeatedly in high demand by Durham Constabulary. We have developed seminars as part of their self-defence instructor's curriculum and trained officers on Officer Safety Training Courses at their Headquarters.

We hold a group of professional instructors. Some are from Korea and some have been personally trained from white belt (beginner level) with Master Kim and Master Sung. The instructors receive continuous training and guidance from Master Kim and the Technical Committee of the SKMA.

SKMA has a lot of experience and good quality techniques and knowledge to share.

[Tahoma] 10pt

문자열 만들기 6

Tel: 020 8330 7200 | Fax: 020 8942 8793 | www.skma.co.uk

Tel: 020 8330 7200 | Fax: 020 8942 8793 | www.skma.co.uk

[Tahoma] 15pt

텍스트 색상 C:0 M:0 Y:60 K:20

OUR CLUBS IN THE UK

We are currently teaching Korean Martial Arts to people of all ages and backgrounds all over the north-east of England and we have established clubs all over region, including in Newcastle, Sunderland, Durham and Middlesbrough. Most recently we have opened our clubs in London and Kingston, running Hapkido, Taekwondo and Women's self defence classes.

Our clubs in Durham and Sunderland are particularly popular with children, and we have also taught Taekwondo to pupils at a few primary schools in the region. In addition, we delivered special Martial Arts training workshops to young people across the Tyne and Wear area, aged from 7 to 16 years, through the University of Northumbria's community programme 'KidzCamp'.

We also have well-established Hapkido and Taekwondo clubs at all of the North-east local Universities, including Durham, Northumbria, Newcastle, Sunderland, Middlesbrough and Teesside University.

In addition, Hapkido is taught at Durham Constabulary Headquarters and, our senior ins tructors' assistance and expertise have been repeatedly in high demand by Durham Constabulary. We have developed seminars as part of their self-defence instructor's curriculum and trained officers on Officer Safety Training Courses at their Headquarters.

We hold a group of professional instructors. Some are from Korea and some have been personally trained from white belt (beginner level) with Master Kim and Master Sung. The instructors receive continuous training and guidance from Master Kim and the Technical Committee of the SKMA.

SKMA has a lot of experience and good quality techniques and knowledge to share.

텍스트 색상 C:0 M:0 Y:0 K:0

The Martial Art for Everyone
텍스트 색상 C:10 M:20 Y:100 K:0

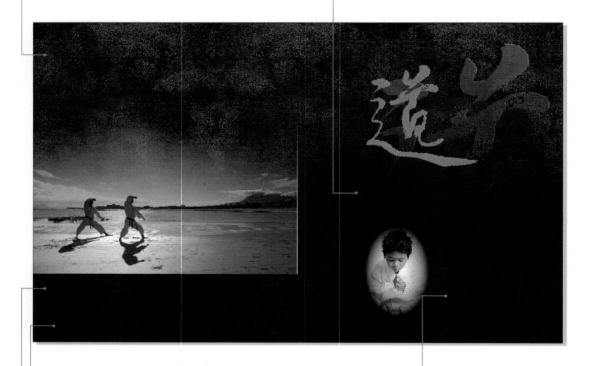

텍스트 색상 C:0 M:0 Y:60 K:20

CONTACT US

To arrange a training programme, seminar or workshop, or for more information on our school, please contact Master Daeman Sung on 07771 886319 or at email: **mastersung@skma.co.uk**

School of Korean Martial Arts Head office:
20 Hazlemere Gardens | Worcester Park | Surrey | UK | KT4 8AH

Tel: 020 8330 7200 | Fax: 020 8942 8793 | www.skma.co.uk

텍스트 색상 C:0 M:0 Y:0 K:0

SKMA
School of Korean Martial Arts

로고색상 C:10 M:20 Y:100 K:0

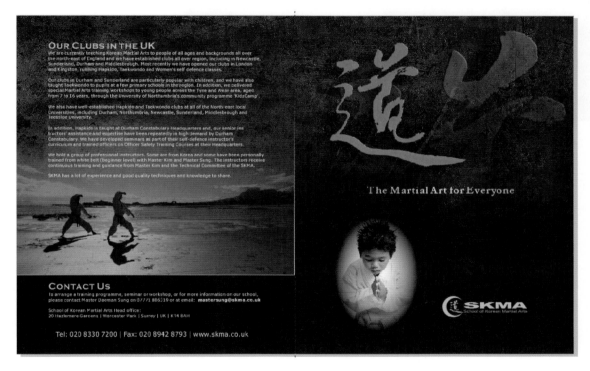

도안 텍스트를 이미지를 편집했던 페이지 위에 적당한 위치에 배열시켜 놓습니다. 뒷면 설명에 들어가는 텍스트는 흰색으로 채워서 눈에 잘 띄게 편집합니다.

Part 2

CorelDRAW Image->Part2

catalogue 8page

2~3Page (내지) Work

2~3Page (내지)

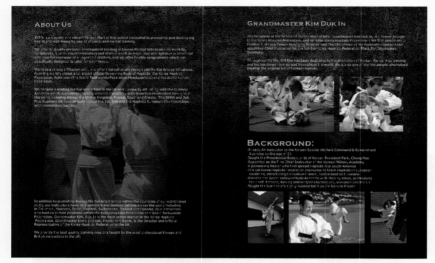

페이지 치수

너비 : 430mm
높이 : 270mm

[Work Point]

[Work 1] 레이아웃 만들기

[Work 2] 레이아웃에 이미지 편집하기

[Work 3] 도안 텍스트를 만들어서 배열하기

[Source image]

DDBA1005.jpg

DDBA1006.jpg

DDBA1007.jpg

DDBA1008.jpg

DDBA1009.jpg

DDBA1010.jpg

(Work 1.

레이아웃 만들기

표지와 뒷면 페이지에 만들어 놓았던 레이아웃을 복사해서 불러옵니다. [선택 도구]로 배경 이미지만을 선택해서 새 페이지에 붙여 넣습니다.

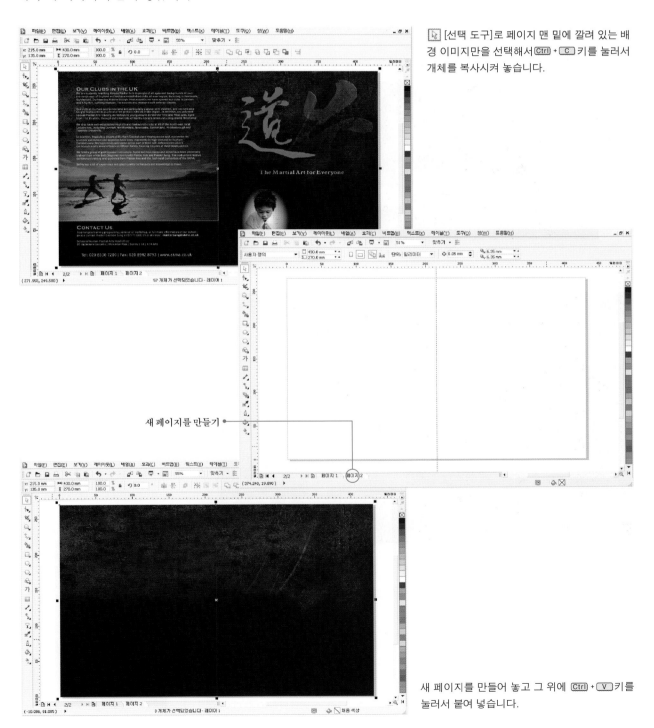

[선택 도구]로 페이지 맨 밑에 깔려 있는 배경 이미지만을 선택해서 Ctrl + C 키를 눌러서 개체를 복사시켜 놓습니다.

새 페이지를 만들기

새 페이지를 만들어 놓고 그 위에 Ctrl + V 키를 눌러서 붙여 넣습니다.

(Work 2

레이아웃에 이미지 편집하기

비트맵 색상 마스트를 사용해서 이미지를 편집을 해봅니다. 부분적으로 이미지를 흐리게 해서 디자인 효과를 만들어 냅니다.

[메뉴 표시줄]→[불러오기]를 클릭하면 이미지를 불러올 수 있는 창이 뜹니다.
여기에서 CD→IMAGE→Part2→DDBA1005.jpg,
DDBA1006.jpg, DDBA1007.jpg, DDBA1008.jpg,
DDBA1009.jpg, DDBA1010.jpg를 불러옵니다.

DDBA1005.jpg 이미지의 사이즈를 너비:143mm, 높이:220mm으로 맞추어 놓고 위와 같이 왼쪽 가운데 부분에 배열해 놓습니다.

143mm

220mm

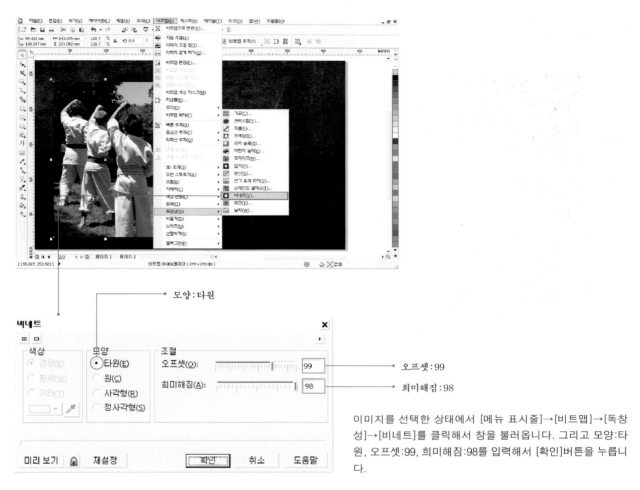

모양:타원

오프셋:99

희미해짐:98

이미지를 선택한 상태에서 [메뉴 표시줄]→[비트맵]→[독창성]→[비네트]를 클릭해서 창을 불러옵니다. 그리고 모양:타원, 오프셋:99, 희미해짐:98를 입력해서 [확인]버튼을 누릅니다.

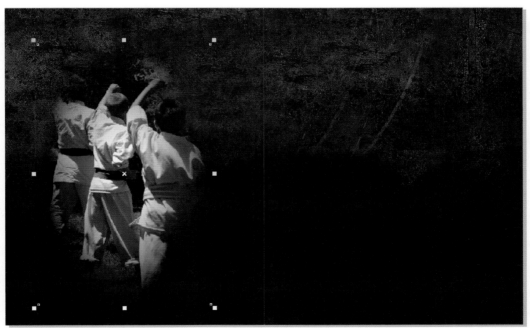

이미지가 타원 형태로 희미해져서 배경 이미지와 혼합되는 디자인을 만들어 냅니다.

● 투명 유형 :단일 ● 투명 시작 :50

■ [도구 상자] → [투명]

이미지를 선택한 상태에서 [도구상자] → [투명]도구를 선택합니다. [등록 정보 표시줄]에 투명 유형:단일, 투명시작:50을 설정해 줍니다.

이미지에 비트맵 색상 마스크와 투명 적용을 시켜 배경 이미지와 조화를 이룰수 있게 디자인해 보았습니다. 이미지의 윤곽을 흐릿하게 하여 배경 이미지와 달라붙은 효과를 내줍니다.

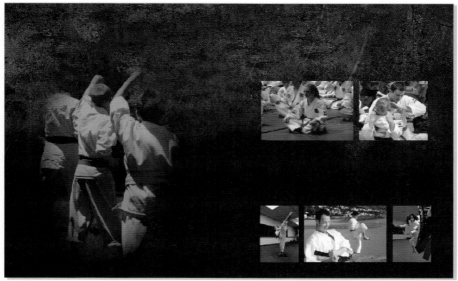

이미지의 사이즈를 조절해서 페이지 위에 배열시켜 놓습니다.

도안 텍스트를 만들어서 배열하기

레이아웃 작업과 이미지 작업을 끝낸 페이지 위에 [도안 텍스트]를 만들어서 배열합니다. 텍스트의 색상과 사이즈를 조절해서 이미지와 잘 어울리게 편집해 봅니다.

| 문자열 만들기 1

About Us ABOUT US

[Copperplate Gothic Bold] 20pt

| 문자열 만들기 2

Grandmaster Kim Duk In

➡ GRANDMASTER KIM DUK IN

[Copperplate Gothic Bold] 20pt

| 문자열 만들기 3

In addition to promoting Korean Martial Arts training within the countries of our established clubs, our instructors have held seminars and demonstrations across the world including in Columbia, Morocco, Spain, Sweden, Switzerland, Ireland and Panama. Our instructors also hold important positions within the Korea Hapkido Federation and World Taekwondo Federation. Grandmaster Kim, Duk In is the most senior master in the Korea Hapkido Federation. Grandmaster Kim's 2nd son, Master Kim Beom, is the Director and Official Representative of the Korea Hapkido Federation in the UK.

We provide the best quality training sessions taught by the most professional Korean and British instructors in the UK.

In addition to promoting Korean Martial Arts training within the countries of our established clubs, our instructors have held seminars and demonstrations across the world including in Columbia, Morocco, Spain, Sweden, Switzerland, Ireland and Panama. Our instructors also hold important positions within the Korea Hapkido Federation and World Taekwondo Federation. Grandmaster Kim, Duk In is the most senior master in the Korea Hapkido Federation. Grandmaster Kim's 2nd son, Master Kim Beom, is the Director and Official Representative of the Korea Hapkido Federation in the UK.

We provide the best quality training sessions taught by the most professional Korean and British instructors in the UK.

[Tahoma] 10pt

| 문자열 만들기 4

Background: **BACKGROUND:**

[Copperplate Gothic Bold] 25pt

| 문자열 만들기 5

SKMA is a friendly and vibrant Korean Martial Arts school dedicated to promoting and developing health and well-being by way of physical and mental training.

We provide quality personal development training in Korean Martial Arts to include Hapkido, Taekwondo, Kumdo (Swordsmanship) and Women's self-defence. Our vast syllabus is beneficial and ideal for everyone of all ages and abilities, and we offer flexible programmes which are specifically designed to cater for your needs.

We have a strong affiliation with, and offer internationally recognised Martial Arts certifications, from the world's oldest and largest official Governing Body of Hapkido the Korea Hapkido Federation, Kukkiwon (the World Taekwondo Federation Headquarters) and the World Kumdo Federation.

We became a leading martial arts school in the UK and Europe by affiliating with the Dukmoo Academy which is an internationally reputable academy with branches established throughout the world including Korea, the United Kingdom, France, Spain and Greece. The SKMA and Duk Moo Academy UK have already hosted the 1st, 2nd and 3rd Hapkido European Championships with tremendous success.

SKMA is a friendly and vibrant Korean Martial Arts school dedicated to promoting and developing health and well-being by way of physical and mental training.

We provide quality personal development training in Korean Martial Arts to include Hapkido, Taekwondo, Kumdo (Swordsmanship) and Women's self-defence. Our vast syllabus is beneficial and ideal for everyone of all ages and abilities, and we offer flexible programmes which are specifically designed to cater for your needs.

We have a strong affiliation with, and offer internationally recognised Martial Arts certifications, from the world's oldest and largest official Governing Body of Hapkido the Korea Hapkido Federation, Kukkiwon (the World Taekwondo Federation Headquarters) and the World Kumdo Federation.

We became a leading martial arts school in the UK and Europe by affiliating with the Dukmoo Academy which is an internationally reputable academy with branches established throughout the world including Korea, the United Kingdom, France, Spain and Greece. The SKMA and Duk Moo Academy UK have already hosted the 1st, 2nd and 3rd Hapkido European Championships with tremendous success.

[Tahoma] 10pt

문자열 만들기 6

The President of the School of Korean Martial Arts, Grandmaster Kim Duk In, is a Senior Advisor to the Korea Hapkido Federation, and he is the Korea Hapkido Federation's 9th Dan certificate number 3. He is a former Managing Director and Chief Examiner of the Federation and was the appointed Chief Instructor for the 1st-6th Korea Hapkido Federation Black Belt Instructors Seminars.

Throughout his life, GM Kim has been dedicated to the promotion of Korean Martial Arts training and his teachings have spread throughout the world. He is also one of the few people who helped develop the original art of Korean Hapkido.

The President of the School of Korean Martial Arts, Grandmaster Kim Duk In, is a Senior Advisor to the Korea Hapkido Federation, and he is the Korea Hapkido Federation's 9th Dan certificate number 3. He is a former Managing Director and Chief Examiner of the Federation and was the appointed Chief Instructor for the 1st-6th Korea Hapkido Federation Black Belt Instructors Seminars.

Throughout his life, GM Kim has been dedicated to the promotion of Korean Martial Arts training and his teachings have spread throughout the world. He is also one of the few people who helped develop the original art of Korean Hapkido.

[Tahoma] 10pt

문자열 만들기 7

·Already An instructor to the Korean Special Warfare Command & Government
 Agencies by the age of 23
·Taught the Presidential Bodyguards of Korean President Park, Chung Hee
·Appointed as the First Chief Instructor of the Korean Military Academy
·A pioneering Master who first spread Hapkido into South America
·The 1st Korea Hapkido Federation Instructor to teach Hapkido in European
 countries, introducing Hapkido in France, Switzerland and Sweden
·Assisted the World TaekwonMudo Academy with their syllabus, particularly
 their self-defence, kicking and weapons techniques, in France and the UK
·Taught the Nationale's highly-trained RAID police force in France

·Already An instructor to the Korean Special Warfare Command & Government
 Agencies by the age of 23
·Taught the Presidential Bodyguards of Korean President Park, Chung Hee
·Appointed as the First Chief Instructor of the Korean Military Academy
·A pioneering Master who first spread Hapkido into South America
·The 1st Korea Hapkido Federation Instructor to teach Hapkido in European
 countries, introducing Hapkido in France, Switzerland and Sweden
·Assisted the World TaekwonMudo Academy with their syllabus, particularly
 their self-defence, kicking and weapons techniques, in France and the UK
·Taught the Nationale's highly-trained RAID police force in France

[Tahoma] 10pt

텍스트 색상 C:0 M:0 Y:60 K:20

ABOUT US

SKMA is a friendly and vibrant Korean Martial Arts school dedicated to promoting and developing health and well-being by way of physical and mental training.

We provide quality personal development training in Korean Martial Arts to include Hapkido, Taekwondo, Kumdo (Swordsmanship) and Women's self-defence. Our vast syllabus is beneficial and ideal for everyone of all ages and abilities, and we offer flexible programmes which are specifically designed to cater for your needs.

We have a strong affiliation with, and offer internationally recognised Martial Arts certifications, from the world's oldest and largest official Governing Body of Hapkido the Korea Hapkido Federation, Kukkiwon (the World Taekwondo Federation Headquarters) and the World Kumdo Federation.

We became a leading martial arts school in the UK and Europe by affiliating with the Dukmoo Academy which is an internationally reputable academy with branches established throughout the world including Korea, the United Kingdom, France, Spain and Greece. The SKMA and Duk Moo Academy UK have already hosted the 1st, 2nd and 3rd Hapkido European Championships with tremendous success.

텍스트 색상 C:0 M:0 Y:0 K:0

텍스트 색상 C:0 M:0 Y:60 K:20

GRANDMASTER KIM DUK IN

The President of the School of Korean Martial Arts, Grandmaster Kim Duk In, is a Senior Advisor to the Korea Hapkido Federation, and he is the Korea Hapkido Federation's 9th Dan certificate number 3. He is a former Managing Director and Chief Examiner of the Federation and was the appointed Chief Instructor for the 1st-6th Korea Hapkido Federation Black Belt Instructors Seminars.

Throughout his life, GM Kim has been dedicated to the promotion of Korean Martial Arts training and his teachings have spread throughout the world. He is also one of the few people who helped develop the original art of Korean Hapkido.

텍스트 색상 C:0 M:0 Y:0 K:0

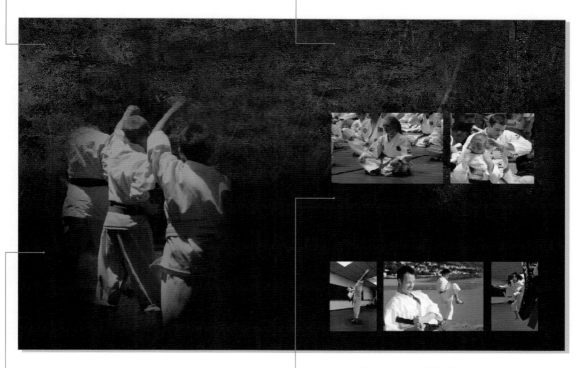

텍스트 색상 C:0 M:0 Y:60 K:20

BACKGROUND:

-Already An instructor to the Korean Special Warfare Command & Government Agencies by the age of 23
-Taught the Presidential Bodyguards of Korean President Park, Chung Hee
-Appointed as the First Chief Instructor of the Korean Military Academy
-A pioneering Master who first spread Hapkido into South America
-The 1st Korea Hapkido Federation Instructor to teach Hapkido in European countries, introducing Hapkido in France, Switzerland and Sweden
-Assisted the World TaekwonMudo Academy with their syllabus, particularly their self-defence, kicking and weapons techniques, in France and the UK
-Taught the Nationale's highly-trained RAID police force in France

텍스트 색상 C:0 M:0 Y:0 K:0

텍스트 색상 C:0 M:0 Y:0 K:0

In addition to promoting Korean Martial Arts training within the countries of our established clubs, our instructors have held seminars and demonstrations across the world including in Columbia, Morocco, Spain, Sweden, Switzerland, Ireland and Panama. Our instructors also hold important positions within the Korea Hapkido Federation and World Taekwondo Federation. Grandmaster Kim, Duk In is the most senior master in the Korea Hapkido Federation. Grandmaster Kim's 2nd son, Master Kim Beom, is the Director and Official Representative of the Korea Hapkido Federation in the UK.

We provide the best quality training sessions taught by the most professional Korean and British instructors in the UK.

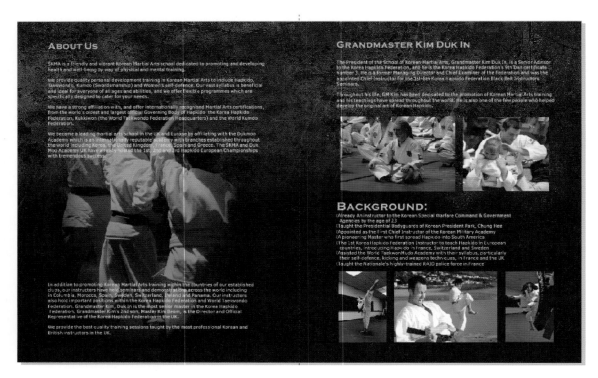

도안 텍스트를 이미지를 편집했던 페이지 위에 적당한 위치에 배열시켜 놓습니다. 뒷면 설명에 들어가는 텍스트는 흰색으로 채워서 눈에 잘 띄게 편집합니다.

Part 2

catalogue 8page

4~5Page (내지) Work

4~5Page (내지)

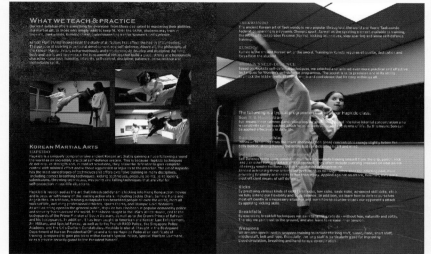

페이지 치수

너비 : 430mm
높이 : 270mm

[Work Point]

[Work 1] 레이아웃 만들기

[Work 2] 레이아웃에 이미지 편집하기

[Work 3] 도안 텍스트를 만들어서 배열하기

[Source image]

 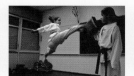

DDBA1011.jpg DDBA1012.jpg DDBA1013.jpg DDBA1014.jpg

(Work 1

레이아웃 만들기

2~3페이지에 만들어 놓았던 레이아웃을 복사해서 불러옵니다. [선택 도구]로 배경 이미지만을 선택해서 새 페이지에 붙여 넣습니다.

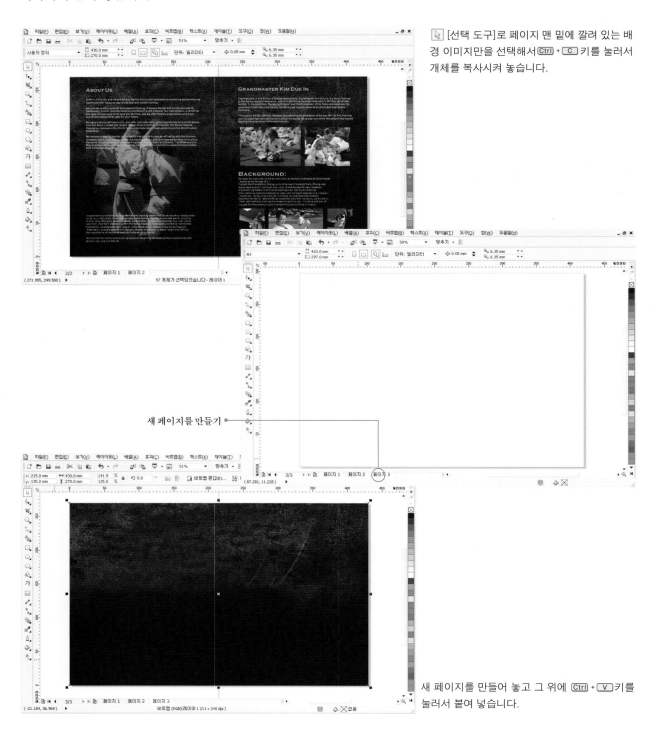

[선택 도구]로 페이지 맨 밑에 깔려 있는 배경 이미지만을 선택해서 Ctrl + C 키를 눌러서 개체를 복사시켜 놓습니다.

새 페이지를 만들기

새 페이지를 만들어 놓고 그 위에 Ctrl + V 키를 눌러서 붙여 넣습니다.

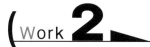

레이아웃에 이미지 편집하기

비트맵 색상 마스트를 사용해서 이미지를 편집을 해봅니다. 부분적으로 이미지를 흐리게 해서 디자인 효과를 만들어 냅니다.

[메뉴 표시줄]→[불러오기]를 클릭하면 이미지를 불러올 수 있는 창이 뜹니다.
여기에서 CD→IMAGE→Part2→DDBA1011.jpg, DDBA1012.jpg, DDBA1013.jpg, DDBA1014.jpg를 불러옵니다.

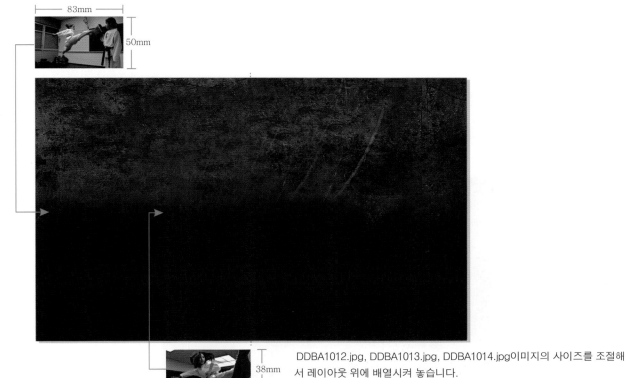

DDBA1012.jpg, DDBA1013.jpg, DDBA1014.jpg이미지의 사이즈를 조절해서 레이아웃 위에 배열시켜 놓습니다.

215mm

270mm

DDBA1011.jpg 이미지의 사이즈를 너비:215mm, 높이:270mm으로 맞추어 놓습니다. 그리고 이미지를 선택한 상태에서 [메뉴 표시줄]→[배열]→[정렬 /분배]→[정렬/분배]창을 불러옵니다.

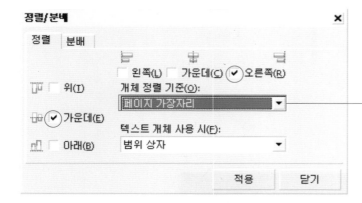

개체 정렬 기준 : 페이지 가장자리

[정렬/분배]창에서 [개체 정렬 기준]→[페이지 가장자리]에 설정합니다. 그리고 위치를 페이지 오른쪽, 가운데로 설정하고 [적용]버튼을 누릅니다.

[정렬/분배]창으로 이미지를 페이지 오른쪽 가장자리에 이동 시켜 놓습니다.

도안 텍스트를 만들어서 배열하기

레이아웃 작업과 이미지 작업을 끝낸 페이지 위에 [도안 텍스트]를 만들어서 배열합니다. 텍스트의 색상과 사이즈를 조절해서 이미지와 잘 어울리게 편집해 봅니다.

▎문자열 만들기 1

What we teach & practice

WHAT WE TEACH & PRACTICE

[Copperplate Gothic Bold] 20pt

▎문자열 만들기 2

Korean Martial Arts **KOREAN MARTIAL ARTS**

[Copperplate Gothic Bold] 20pt

▎문자열 만들기 3

HAPKIDO **HAPKIDO** [Garamond] 12pt

▎문자열 만들기 4

TAEKWONDO **TAEKWONDO** [Garamond] 12pt

▎문자열 만들기 5

KUMDO **KUMDO** [Garamond] 12pt

▎문자열 만들기 6

WOMEN'S SELF-DEFENCE

WOMEN'S SELF-DEFENCE [Garamond] 12pt

| 문자열 만들기 7

Son 善 & Meditation **Son 善 & Meditation**

[Tahoma] 12pt

| 문자열 만들기 8

Dan-Jeon Breathing **Dan-Jeon Breathing**

[Tahoma] 12pt

| 문자열 만들기 9

Sulki (Self-Defence Techniques)

 Sulki (Self-Defence Techniques) [Tahoma] 12pt

| 문자열 만들기 10

Kicks **Kicks** [Tahoma] 12pt

| 문자열 만들기 11

Breakfalls **Breakfalls** [Tahoma] 12pt

| 문자열 만들기 12

Weapons **Weapons** [Tahoma] 12pt

문자열 만들기 13

Our vast syllabus offers something for everyone from those dedicated to mastering their abilities in a martial art, to those who simply want to keep fit. With the SKMA, students may train in Hapkido, Taekwondo, Kumdo(Korean Swordsmanship) and/or Women's Self-Defence.

Korean Martial Arts incorporates the study of all factors that affect the health of our bodies. The purpose of training is personal development and self-defence. Above all, the philosophy of the Korean Martial Arts is to harmoniously and simultaneously develop and discipline the mind, body and spirit, and to embrace the fundamental virtues that build a good, strong and honourable character – courtesy, humility, integrity, self-control, discipline, patience, perseverance and indomitable spirit.

Our vast syllabus offers something for everyone from those dedicated to mastering their abilities in a martial art, to those who simply want to keep fit. With the SKMA, students may train in Hapkido, Taekwondo, Kumdo(Korean Swordsmanship) and/or Women's Self-Defence.

Korean Martial Arts incorporates the study of all factors that affect the health of our bodies. The purpose of training is personal development and self-defence. Above all, the philosophy of the Korean Martial Arts is to harmoniously and simultaneously develop and discipline the mind, body and spirit, and to embrace the fundamental virtues that build a good, strong and honourable character - courtesy, humility, integrity, self-control, discipline, patience, perseverance and indomitable spirit.

[Tahoma] 10pt

문자열 만들기 14

Hapkido is a uniquely comprehensive ancient Korean art that is gaining a huge following around the world as an incredibly practical self-defence system. This is because Hapkido techniques do not require strength and, in conflict situations, they allow the defender to gain complete control with minimal effort and without aggression or injuries to the attacker. The art of Hapkido has the most varied types of techniques and offers extensive training in many disciplines, including correct breathing techniques, kicking techniques, pressure points, joint-locking, submissions, throwing techniques, weaponry and falling techniques that are vital for self-protection in real-life situations.

Hapkido is a uniquely comprehensive ancient Korean art that is gaining a huge following around the world as an incredibly practical self-defence system. This is because Hapkido techniques do not require strength and, in conflict situations, they allow the defender to gain complete control with minimal effort and without aggression or injuries to the attacker. The art of Hapkido has the most varied types of techniques and offers extensive training in many disciplines, including correct breathing techniques, kicking techniques, pressure points, joint-locking, submissions, throwing techniques, weaponry and falling techniques that are vital for self-protection in real-life situations.

[Tahoma] 10pt

문자열 만들기 15

Hapkido is recognised as the art that introduced dynamic kicking into Hong Kong action movies and is popular with many of the leading action stars, including Jackie Chan, Sammo Hung and Angela Mao. In addition, training in Hapkido has benefited people all over the world, from all walks of life, including professional athletes, sports teams, and Olympic Gold Medalists. As well as being open to the general public, Hapkido has also been in popular demand by police and security forces around the world. It has been taught in the USA's White House, and to the bodyguards of the Prime Minister of South Vietnam, as well as to the Crown Prince of Bahrain and his bodyguards. In addition, it has been taught to American and Korean Law Enforcement, Air, Military, and Special Forces, as well as to the French RAID Police, the Singapore Police Academy, and the UK's Durham Constabulary. Hapkido is also still taught in the Bodyguard Department of Korean Presidential Office and a Korea Hapkido Federation certificate of training is required to gain positions within Korea's Special Police, Special Warfare Command, or as a private security guard to the President himself.

Hapkido is recognised as the art that introduced dynamic kicking into Hong Kong action movies and is popular with many of the leading action stars, including Jackie Chan, Sammo Hung and Angela Mao. In addition, training in Hapkido has benefited people all over the world, from all walks of life, including professional athletes, sports teams, and Olympic Gold Medalists. As well as being open to the general public, Hapkido has also been in popular demand by police and security forces around the world. It has been taught in the USA's White House, and to the bodyguards of the Prime Minister of South Vietnam, as well as to the Crown Prince of Bahrain and his bodyguards. In addition, it has been taught to American and Korean Law Enforcement, Air, Military, and Special Forces, as well as to the French RAID Police, the Singapore Police Academy, and the UK's Durham Constabulary. Hapkido is also still taught in the Bodyguard Department of Korean Presidential Office and a Korea Hapkido Federation certificate of training is required to gain positions within Korea's Special Police, Special Warfare Command, or as a private security guard to the President himself.

[Tahoma] 10pt

문자열 만들기 16

The ancient Korean art of Taekwondo is very popular throughout the world and World Taekwondo Federation sparring is a dynamic Olympic sport. As well as the sporting element available to training, the art itself incorporates Poomse (forms), kicking techniques, step sparring and some self-defence training.

The ancient Korean art of Taekwondo is very popular throughout the world and World Taekwondo Federation sparring is a dynamic Olympic sport. As well as the sporting element available to training, the art itself incorporates Poomse (forms), kicking techniques, step sparring and some self-defence training.

[Tahoma] 10pt

문자열 만들기 17

Kumdo is the ancient Korean art of the sword. Training in Kumdo requires etiquette, dedication and focus from the student.

Kumdo is the ancient Korean art of the sword. Training in Kumdo requires etiquette, dedication and focus from the student.

[Tahoma] 10pt

문자열 만들기 18

Based on Hapkido self-defence techniques, we selected and tailored even more practical and effective techniques for Women's self-defence programme. The secret is in its precision and in its ability to unlock the hidden wells of self-strength and confidence that lie deep within us all.

Based on Hapkido self-defence techniques, we selected and tailored even more practical and effective techniques for Women's self-defence programme. The secret is in its precision and in its ability to unlock the hidden wells of self-strength and confidence that lie deep within us all.

[Tahoma] 10pt

문자열 만들기 19

The following is a typical programme content of our Hapkido class.

The following is a typical programme content of our Hapkido class.

[Tahoma] 10pt

문자열 만들기 20

Son means inner calmness and relaxation. By attentiveness and intensive internal concentration a new sensitivity can be reached which helps to control the ups and downs of life. By this means Son can be applied effectively in daily life.

Son means inner calmness and relaxation. By attentiveness and intensive internal concentration a new sensitivity can be reached which helps to control the ups and downs of life. By this means Son can be applied effectively in daily life.

[Tahoma] 10pt

문자열 만들기 21

Intensive breathing from the lower abdomen (Dan-Jeon) concentrates energy slightly below the belly button, strengthening the entire body and clearing heart and mind.

Intensive breathing from the lower abdomen (Dan-Jeon) concentrates energy slightly below the belly button, strengthening the entire body and clearing heart and mind.

[Tahoma] 10pt

문자열 만들기 22

Self Defence techniques consist of multifold movements freeing oneself from the grip, punch, kick and / or other forms of attack of an opponent. They often include exerting pressure on vital points of energy similar to those used in acupuncture or acupressure.
Applied in training these actions are performed as massage rather than for inflicting pain, thus providing flexibility and health rather than injury. Applied against an attack, however, they are a most efficient means of self defense.

Self Defence techniques consist of multifold movements freeing oneself from the grip, punch, kick and / or other forms of attack of an opponent. They often include exerting pressure on vital points of energy similar to those used in acupuncture or acupressure.
Applied in training these actions are performed as massage rather than for inflicting pain, thus providing flexibility and health rather than injury. Applied against an attack, however, they are a most efficient means of self defense.

[Tahoma] 10pt

문자열 만들기 23

By practising various kinds of kicks (high kicks, low kicks, basic kicks, advanced skill kicks, etc.) we fully extend our flexibility and body balance. In addition, we learn how to defend ourselves most efficiently in a necessary situation and learn how to counter-attack our opponent's attack by applying kicking skills.

By practising various kinds of kicks (high kicks, low kicks, basic kicks, advanced skill kicks, etc.) we fully extend our flexibility and body balance. In addition, we learn how to defend ourselves most efficiently in a necessary situation and learn how to counter-attack our opponent's attack by applying kicking skills.

[Tahoma] 10pt

문자열 만들기 24

By exercising breakfall techniques we learn to fall like cats do – without fear, naturally and softly. Thereby we gain trust to the ground, and also learn to release inner tension.

By exercising breakfall techniques we learn to fall like cats do - without fear, naturally and softly. Thereby we gain trust to the ground, and also learn to release inner tension.

[Tahoma] 10pt

문자열 만들기 25

We are also specialised in weapons training to include the long staff, sword, cane, short staff, middle staff, belt and rope. Especially, the long staff is particularly good for improving blood circulation, breathing and hand–to–eye co-ordination.

We are also specialised in weapons training to include the long staff, sword, cane, short staff, middle staff, belt and rope. Especially, the long staff is particularly good for improving blood circulation, breathing and hand-to-eye co-ordination.

[Tahoma] 10pt

텍스트 색상 C:0 M:0 Y:60 K:20

WHAT WE TEACH & PRACTICE

Our vast syllabus offers something for everyone from those dedicated to mastering their abilities in a martial art, to those who simply want to keep fit. With the SKMA, students may train in Hapkido, Taekwondo, Kumdo(Korean Swordsmanship) and/or Women's Self-Defence.

Korean Martial Arts incorporates the study of all factors that affect the health of our bodies. The purpose of training is personal development and self-defence. Above all, the philosophy of the Korean Martial Arts is to harmoniously and simultaneously develop and discipline the mind, body and spirit, and to embrace the fundamental virtues that build a good, strong and honourable character - courtesy, humility, integrity, self-control, discipline, patience, perseverance and indomitable spirit.

텍스트 색상 C:0 M:0 Y:0 K:0

텍스트 색상 C:0 M:60 Y:100 K:0

TAEKWONDO

The ancient Korean art of Taekwondo is very popular throughout the world and World Taekwondo Federation sparring is a dynamic Olympic sport. As well as the sporting element available to training, the art itself incorporates Poomse (forms), kicking techniques, step sparring and some self-defence

KUMDO

Kumdo is the ancient Korean art of the sword. Training in Kumdo requires etiquette, dedication and

WOMEN'S SELF-DEFENCE

Based on Hapkido self-defence techniques, we selected and tailored even more practical and effective techniques for Women's self-defence programme. The secret is in its precision and in its ability to unlock the hidden wells of self-strength and confidence that lie deep within us all.

텍스트 색상 C:0 M:0 Y:0 K:0

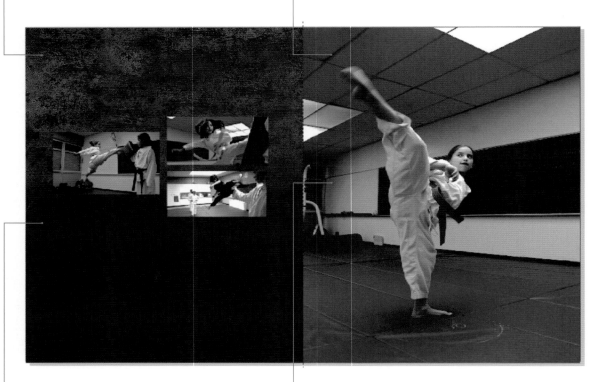

텍스트 색상 C:0 M:0 Y:60 K:20

KOREAN MARTIAL ARTS
HAPKIDO

Hapkido is a uniquely comprehensive ancient Korean art that is gaining a huge following around the world as an incredibly practical self-defence system. This is because Hapkido techniques do not require strength and, in conflict situations, they allow the defender to gain complete control with minimal effort and without aggression or injuries to the attacker. The art of Hapkido has the most varied types of techniques and offers extensive training in many disciplines, including correct breathing techniques, kicking techniques, pressure points, joint-locking, submissions, throwing techniques, weaponry and falling techniques that are vital for self-protection in real-life situations.

Hapkido is recognised as the art that introduced dynamic kicking into Hong Kong action movies and is popular with many of the leading action stars, including Jackie Chan, Sammo Hung and Angela Mao. In addition, training in Hapkido has benefited people all over the world, from all walks of life, including professional athletes, sports teams, and Olympic Gold Medalists. As well as being open to the general public, Hapkido has also been in popular demand by police and security forces around the world. It has been taught in the USA's White House, and to the bodyguards of the Prime Minister of South Vietnam, as well as to the Crown Prince of Bahrain and his bodyguards. In addition, it has been taught to American and Korean Law Enforcement, Air, Military, and Special Forces, as well as to the French RAID Police, the Singapore Police Academy, and the UK's Durham Constabulary. Hapkido is also still taught in the Bodyguard Department of Korean Presidential Office and a Korea Hapkido Federation certificate of training is required to gain positions within Korea's Special Police, Special Warfare Command, or as a private security guard to the President himself.

텍스트 색상 C:0 M:0 Y:0 K:0

The following is a typical programme content of our Hapkido class.
Son 氣 & Meditation
Son means inner calmness and relaxation. By attentiveness and intensive internal concentration a ne w sensitivity can be reached which helps to control the ups and downs of life. By this means Son can

Dan-Jeon Breathing
Intensive breathing from the lower abdomen (Dan-Jeon) concentrates energy slightly below the belly button, strengthening the entire body and clearing heart and mind.

Sulki (Self-Defence Techniques)
Self Defence techniques consist of multifold movements freeing oneself from the grip, punch, kick and / or other forms of attack of an opponent. They often include exerting pressure on vital points of energy similar to those used in acupuncture or acupressure.
Applied in training these actions are performed as massage rather than for inflicting pain, thus providing flexibility and health rather than injury. Applied against an attack, however, they are a

Kicks
By practising various kinds of kicks (high kicks, low kicks, basic kicks, advanced skill kicks, etc.) we fully extend our flexibility and body balance. In addition, we learn how to defend ourselves most efficiently in a necessary situation and learn how to counter-attack our opponent's attack

Breakfalls
By exercising breakfall techniques we learn to fall like cats do - without fear, naturally and softly. Thereby we gain trust to the ground, and also learn to release inner tension.

Weapons
We are also specialised in weapons training to include the long staff, sword, cane, short staff, middle staff, belt and rope. Especially, the long staff is particularly good for improving blood circulation, breathing and hand-to-eye co-ordination.

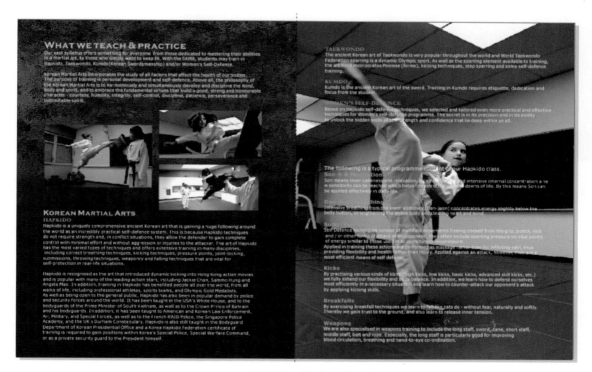

도안 텍스트를 이미지를 편집했던 페이지 위에 적당한 위치에 배열시켜 놓습니다. 설명에 들어가는 텍스트는 흰색으로 채워서 눈에 잘 띄게 편집합니다.

Part 2

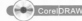

CorelDRAW　　　Image–>Part2

catalogue 8page

6~7Page (내지) Work

6~7Page (내지)

페이지 치수

너비 : 430mm

높이 : 270mm

[Work Point]

[Work 1] 레이아웃 만들기

[Work 2] 레이아웃에 이미지 편집하기

[Work 3] 도안 텍스트를 만들어서 배열하기

[Source image]

DDBA1015.jpg

DDBA1016.jpg

DDBA1017.jpg

DDBA1018.jpg

DDBA1019.jpg

DDBA1020.jpg

레이아웃 만들기

표지와 뒷면 페이지에 만들어 놓았던 레이아웃을 복사해서 불러옵니다. [선택 도구]로 배경 이미지만을 선택해서 새 페이지에 붙여 넣습니다.

[선택 도구]로 페이지 맨 밑에 깔려 있는 배경 이미지만을 선택해서 Ctrl + C 키를 눌러서 개체를 복사시켜 놓습니다.

새 페이지를 만들기

새 페이지를 만들어 놓고 그 위에 Ctrl + V 키를 눌러서 붙여 넣습니다.

Work 2

레이아웃에 이미지 편집하기

비트맵 색상 마스크를 사용해서 이미지를 편집을 해봅니다. 부분적으로 이미지를 흐리게 해서 디자인 효과를 만들어 냅니다.

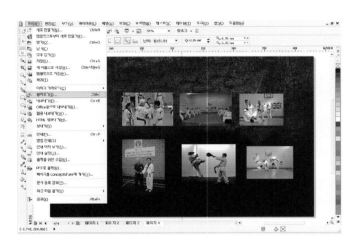

[메뉴 표시줄]→[불러오기]를 클릭하면 이미지를 불러올 수 있는 창이 뜹니다.
여기에서 CD→IMAGE→Part2→DDBA1015.jpg,
DDBA1016.jpg, DDBA1017.jpg, DDBA1018.jpg,
DDBA1019.jpg, DDBA1020.jpg
를 불러옵니다.

DDBA1020.jpg 이미지의 사이즈를 너비:215mm, 높이:202mm으로 맞추어 놓습니다. 그리고 이미지를 선택한 상태에서 [메뉴 표시줄]→[배열]→[정렬/분배]→[정렬/분배]창을 불러옵니다.

개체 정렬 기준 : 페이지 가장자리

[정렬/분배]창에서 [개체 정렬 기준]→[페이지 가장자리]에 설정합니다. 그리고 위치를 페이지 왼쪽, 아래로 설정하고 [적용]버튼을 누릅니다.

[정렬/분배]창으로 이미지를 페이지 오른쪽, 아래부분에 배열시켜 놓습니다.

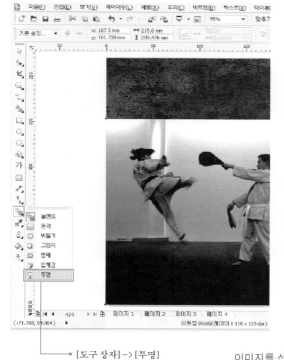

[도구 상자] ―> [투명]

이미지를 선택한 상태에서 [도구상자]→ [투명]도구를 선택합니다. 그리고 위와 같이 이미지에 적당한 위치에 아래에서 윗 방향으로 클릭 드래그 해줍니다.

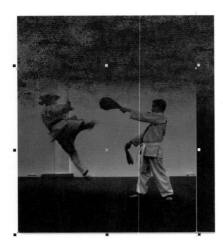

🏆 [투명]도구로 배경 이미지와의 색상이 혼합된 디자인을 만들어 냅니다.

DDBA1015.jpg, DDBA1016.jpg, DDBA1017.jpg,DDBA1018.jpg, DDBA1019.jpg이
미지의 사이즈를 조절해서 레이아웃 오른쪽 페이지에 배열시켜 놓습니다.

(Work **3**

도안 텍스트를 만들어서 배열하기

레이아웃 작업과 이미지 작업을 끝낸 페이지 위에 [도안 텍스트]를 만들어서 배열합니다. 텍스트의 색상과 사이즈를 조절해서 이미지와 잘 어울리게 편집해 봅니다.

▌문자열 만들기 1

Benefits **BENEFITS**

[Copperplate Gothic Bold] 20pt

▌문자열 만들기 2

Senior Instructors

 SENIOR INSTRUCTORS

[Copperplate Gothic Bold] 20pt

▌문자열 만들기 3

What we offer **WHAT WE OFFER**

[Copperplate Gothic Bold] 20pt

▌문자열 만들기 4

Master Kim, Beom **MASTER KIM, BEOM**

[Copperplate Gothic Bold] 20pt

▌문자열 만들기 5

Master Sung, Daeman **MASTER SUNG, DAEMAN**

[Copperplate Gothic Bold] 20pt

▌문자열 만들기 6

Master Stobbart, Paul **MASTER STOBBART, PAUL**

[Copperplate Gothic Bold] 20pt

▌문자열 만들기 7

Master Smith, Jade **MASTER SMITH, JADE**

[Copperplate Gothic Bold] 20pt

▌문자열 만들기 8

In practicing Korean Martial Arts you will gain more than just the ability to defend yourself. There are many positive side effects to the training. The most notable is good health, which is achieved through the constant training and exercise required to master Korean Martial Arts. Also the discipline and focus required in training tend to carry over to life outside the dojang and can make a difference in your everyday life.
The benefits of training are all-round and release positive effects on all aspects of life:

In practicing Korean Martial Arts you will gain more than just the ability to defend yourself. There are many positive side effects to the training. The most notable is good health, which is achieved through the constant training and exercise required to master Korean Martial Arts. Also the discipline and focus required in training tend to carry over to life outside the dojang and can make a difference in your everyday life.
The benefits of training are all-round and release positive effects on all aspects of life:

[Tahoma] 10pt

▌문자열 만들기 9

VALUABLE AND PRACTICAL SELF-DEFENCE AND SELF-PROTECTION PROMOTES AND DEVELOPS GOOD HEALTH INCREASING AND DEVELOPING:

VALUABLE AND PRACTICAL SELF-DEFENCE AND SELF-PROTECTION PROMOTES AND DEVELOPS GOOD HEALTH INCREASING AND DEVELOPING:

[Garamond] 11pt

문자열 만들기 10

Correct posture, flexibility and agility
Overall fitness, stamina and cardiovascular capacity
Healthy and harmonious balance of the mind, body and spirit

Correct posture, flexibility and agility
Overall fitness, stamina and cardiovascular capacity
Healthy and harmonious balance of the mind, body and spirit [Tahoma] 10pt

문자열 만들기 11

PROMOTES AND DEVELOPS GOOD, STRONG AND HONOURABLE CHARACTER,
INCREASING AND DEVELOPING:

**PROMOTES AND DEVELOPS GOOD, STRONG AND HONOURABLE CHARACTER,
INCREASING AND DEVELOPING:**

[Garamond] 11pt

문자열 만들기 12

QUALITY INSTRUCTION & ACCESS TO TRAIN AT OUR NETWORK OF CLUBS
TRAINING PROGRAMMES AND SEMINARS TO SUIT YOUR NEEDS INCLUDING:

**QUALITY INSTRUCTION & ACCESS TO TRAIN AT OUR NETWORK OF CLUBS
TRAINING PROGRAMMES AND SEMINARS TO SUIT YOUR NEEDS INCLUDING:**

[Garamond] 11pt

문자열 만들기 13

Programme for schools, colleges and universities
Programme for community groups and company personnel
Programme for high performance/competitions
Programme for students in sports or security related studies
Self-defence programme for women and children
Self-defence programme for security staff and public service workers
(Police officers & Military personnel)

Programme for schools, colleges and universities
Programme for community groups and company personnel
Programme for high performance/competitions
Programme for students in sports or security related studies
Self-defence programme for women and children
Self-defence programme for security staff and public service workers
(Police officers & Military personnel)

[Tahoma] 10pt

문자열 만들기 14

INSURANCE COVER, TRAINING SUITS AND EQUIPMENT
INTERNATIONALLY RECOGNISED CERTIFICATION:

**INSURANCE COVER, TRAINING SUITS AND EQUIPMENT
INTERNATIONALLY RECOGNISED CERTIFICATION:**

[Garamond] 11pt

문자열 만들기 15

Keup(Coloured belt) to Dan(Black Belt) Certifications from Korea Hapkido Federation, World
 Taekwondo Federation (Kukkiwon) and World Kumdo Federation
Instructor Certifications from Korea Hapkido Federation, World Taekwondo Federation
 (Kukkiwon), and World Kumdo Federation

Keup(Coloured belt) to Dan(Black Belt) Certifications from Korea Hapkido Federation, World
 Taekwondo Federation (Kukkiwon) and World Kumdo Federation
Instructor Certifications from Korea Hapkido Federation, World Taekwondo Federation
 (Kukkiwon), and World Kumdo Federation

[Tahoma] 10pt

| 문자열 만들기 16

OPPORTUNITIES TO PARTICIPATE IN NATIONAL AND INTERNATIONAL
TOURNAMENTS AND SEMINARS

**OPPORTUNITIES TO PARTICIPATE IN NATIONAL AND INTERNATIONAL
TOURNAMENTS AND SEMINARS**

[Garamond] 11pt

| 문자열 만들기 17

The Official Representative of the Korea Hapkido Federation in the UK, and the Technical Director
and Chief Instructor of SKMA and the DUKMOO Academy in Europe. Master Kim is a 7th Dan Korea
Hapkido Federation Instructor and a 6th Dan World Taekwondo Federation Instructor. He has
studied Korean martial arts for over 30 years and has held special seminars and demonstrations
throughout the UK and the world, including in Korea, France, Morocco, Switzerland, Sweden, Ireland,
Greece, Spain and Panama. In particular, Master Kim has extensive knowledge and experience within
the self-defence field:
- Taught Hapkido at Korean Police Academy & French Nationale RAID police force
- Taught Taekwondo to Korean Air Force & Morocco Taekwondo Federation
- Established the DUKMOO Academy UK and found many Hapkido and Taekwondo clubs
 throughout the north-east of England, including at Durham Constabulary Headquarters and
 six university clubs

The Official Representative of the Korea Hapkido Federation in the UK, and the Technical Director
and Chief Instructor of SKMA and the DUKMOO Academy in Europe. Master Kim is a 7th Dan Korea
Hapkido Federation Instructor and a 6th Dan World Taekwondo Federation Instructor. He has
studied Korean martial arts for over 30 years and has held special seminars and demonstrations
throughout the UK and the world, including in Korea, France, Morocco, Switzerland, Sweden, Ireland,
Greece, Spain and Panama. In particular, Master Kim has extensive knowledge and experience within
the self-defence field:
- Taught Hapkido at Korean Police Academy & French Nationale RAID police force
- Taught Taekwondo to Korean Air Force & Morocco Taekwondo Federation
- Established the DUKMOO Academy UK and found many Hapkido and Taekwondo clubs
 throughout the north-east of England, including at Durham Constabulary Headquarters and
 six university clubs

[Tahoma] 10pt

문자열 만들기 18

Master Sung introduced Korean Hapkido in County of Durham by establishing Durham University Hapkido Club in 1998. He joined DUKMOO Academy in 2000 and promoted Hapkido and Teakwondo with Master Kim in England. Served Korean Special Warfare Command as a military intelligence officer for four years and recently came back to the UK and teaching Hapkido and Women's self-defence courses in London. Currently holds 3rd Dan in Hapkido and 1st Dan in Taekwondo.

Master Sung introduced Korean Hapkido in County of Durham by establishing Durham University Hapkido Club in 1998. He joined DUKMOO Academy in 2000 and promoted Hapkido and Teakwondo with Master Kim in England. Served Korean Special Warfare Command as a military intelligence officer for four years and recently came back to the UK and teaching Hapkido and Women's self-defence courses in London. Currently holds 3rd Dan in Hapkido and 1st Dan in Taekwondo.

[Tahoma] 10pt

문자열 만들기 19

Master Stobbart is a Korea Hapkido Federation Training Officer and teaching Hapkido and Taekwondo in the Sunderland and Teesside area, including at the University of Teesside. Currently holds 3rd Dan in Hapkido and 1st Dan in Taekwondo.

Master Stobbart is a Korea Hapkido Federation Training Officer and teaching Hapkido and Taekwondo in the Sunderland and Teesside area, including at the University of Teesside. Currently holds 3rd Dan in Hapkido and 1st Dan in Taekwondo.

[Tahoma] 10pt

문자열 만들기 20

Master Smith is the Korea Hapkido Federation UK Secretary and teaching Hapkido and Women's Self Defence in Durham and Teesside area, including at the University of Teesside. Currently holds 3rd Dan in Hapkido and 1st Dan in Taekwondo.

Master Smith is the Korea Hapkido Federation UK Secretary and teaching Hapkido and Women's Self Defence in Durham and Teesside area, including at the University of Teesside. Currently holds 3rd Dan in Hapkido and 1st Dan in Taekwondo.

[Tahoma] 10pt

텍스트 색상 C:0 M:0 Y:60 K:20

BENEFITS

In practicing Korean Martial Arts you will gain more than just the ability to defend yourself.
There are many positive side effects to the training. The most notable is good health, which is
achieved through the constant training and exercise required to master Korean Martial Arts.
Also the discipline and focus required in training tend to carry over to life outside the dojang
and can make a difference in your everyday life.
The benefits of training are all-round and release positive effects on all aspects of life:

VALUABLE AND PRACTICAL SELF-DEFENCE AND SELF-PROTECTION
PROMOTES AND DEVELOPS GOOD HEALTH INCREASING AND DEVELOPING:
Correct posture, flexibility and agility
Overall fitness, stamina and cardiovascular capacity
Healthy and harmonious balance of the mind, body and spirit

PROMOTES AND DEVELOPS GOOD, STRONG AND HONOURABLE CHARACTER,
INCREASING AND DEVELOPING:

텍스트 색상 C:0 M:100 Y:100 K:0

텍스트 색상 C:0 M:0 Y:60 K:20

SENIOR INSTRUCTORS
MASTER KIM, BEOM

The Official Representative of the Korea Hapkido Federation in the UK, and the Technical Director
and Chief Instructor of SKMA and the DUKMOO Academy in Europe. Master Kim is a 7th Dan Korea
Hapkido Federation Instructor and a 6th Dan World Taekwondo Federation Instructor. He has
studied Korean martial arts for over 30 years and has held special seminars and demonstrations
throughout the UK and the world, including in Korea, France, Morocco, Switzerland, Sweden, Ireland,
Greece, Spain and Panama. In particular, Master Kim has extensive knowledge and experience within
the self-defence field:
- Taught Hapkido at Korean Police Academy & French Nationale RAID police force
- Taught Taekwondo to Korean Air Force & Morocco Taekwondo Federation
- Established the DUKMOO Academy UK and found many Hapkido and Taekwondo clubs
 throughout the north-east of England, including at Durham Constabulary Headquarters and
 six university clubs

텍스트 색상 C:0 M:0 Y:0 K:0

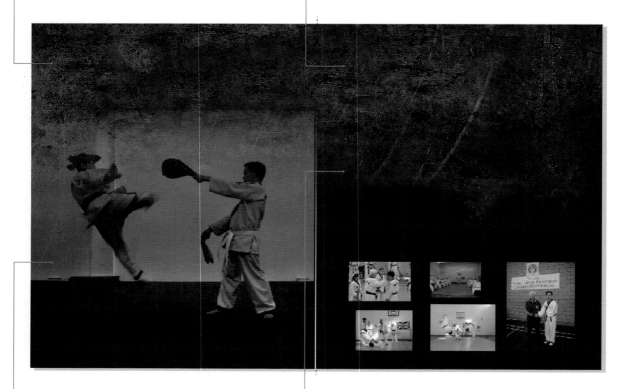

텍스트 색상 C:0 M:0 Y:0 K:0

WHAT WE OFFER

QUALITY INSTRUCTION & ACCESS TO TRAIN AT OUR NETWORK OF CLUBS
TRAINING PROGRAMMES AND SEMINARS TO SUIT YOUR NEEDS INCLUDING:
Programme for schools, colleges and universities
Programme for community groups and company personnel
Programme for high performance/competitions
Programme for students in sports or security related studies
Self-defence programme for women and children
Self-defence programme for security staff and public service workers
(Police officers & Military personnel)

INSURANCE COVER, TRAINING SUITS AND EQUIPMENT
INTERNATIONALLY RECOGNISED CERTIFICATION:
Keup(Coloured belt) to Dan(Black Belt) Certifications from Korea Hapkido Federation, World
Taekwondo Federation (Kukkiwon) and World Kumdo Federation
Instructor Certifications from Korea Hapkido Federation, World Taekwondo Federation
(Kukkiwon), and World Kumdo Federation

OPPORTUNITIES TO PARTICIPATE IN NATIONAL AND INTERNATIO
NAL TOURNAMENTS AND SEMINARS

텍스트 색상 C:0 M:100 Y:100 K:0

텍스트 색상 C:20 M:0 Y:20 K:0

MASTER SUNG, DAESIK

Master Sung introduced Korean Hapkido in County of Durham by establishing Durham University
Hapkido Club in 1998. He joined DUKMOO Academy in 2000 and promoted Hapkido and Teakwondo
with Master Kim in England. Served Korean Special Warfare Command as a military intelligence
officer for four years and recently came back to the UK and teaching Hapkido and Women's
self-defence courses in London. Currently holds 3rd Dan in Hapkido and 1st Dan in Taekwondo.

MASTER STOBBART, IAN

Master Stobbart is a Korea Hapkido Federation Training Officer and teaching Hapkido and Taekwondo
in the Sunderland and Teesside area, including at the University of Teesside. Currently holds 3rd Dan
in Hapkido and 1st Dan in Taekwondo.

MASTER SMITH, ANDY

Master Smith is the Korea Hapkido Federation UK Secretary and teaching Hapkido and Women's
Self Defence in Durham and Teesside area, including at the University of Teesside. Currently holds 3rd
Dan in Hapkido and 1st Dan in Taekwondo.

텍스트 색상 C:0 M:0 Y:100 K:0

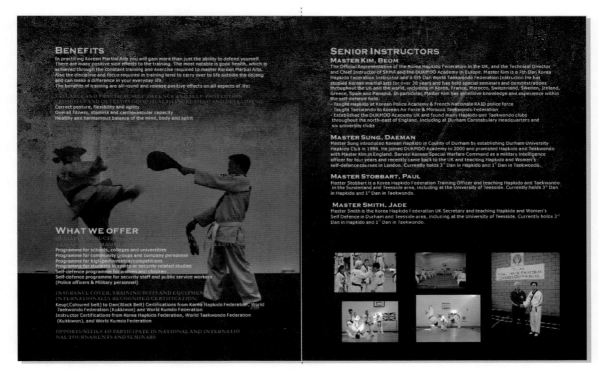

도안 텍스트를 이미지를 편집했던 페이지 위에 적당한 위치에 배열시켜 놓습니다. 설명에 들어가는 텍스트는 흰색으로 채워서 눈에 잘 띄게 편집합니다.

Visual Cooking

Meeting your needs - worldwide

With more than 30 years' experience in the manufacture of innovative oven solutions, HOUNO is one of the world's leading manufacturers of combi ovens and bake-off ovens. As oven specialist, we meet your needs for ef?ciency, ?exibility and reliability.

Through the years, HOUNO has grown from a small Danish company into a leading manufacturer of combi ovens worldwide. Today, Visual Cooking is supplied to selective customers all over the world through an extensive network of sales and service partners.

As part of the US based group of companies, the Middleby Corporation, which with its more than 1,500 employees is one of the market leaders in the commercial cooking equipment industry, HOUNO has 17 sister companies and a subsidiary in Sweden.

HOUNO's top motivated staff is behind Visual Cooking. With the widest range of combi ovens in the industry, we are able to create customised solutions that suit your needs exactly.

Visit www.houno.com and be inspired!

HOUNO A/S
Alsvej 1
DK 8900 Randers
Denmark
Tel. +45 87 11 47 11
Fax +45 87 11 47 10
houno@houno.com
www.houno.com

Visual Cooking

Visual Cooking

Hotels & Restaurants
Institutions

 HOEST

Visual Cooking combi ovens

For more than 30 years, HOUNO has been developing and manufacturing high-quality combi ovens. Ovens in which design, functionality and flexibility have absolute priority. Ovens which every day efficiently prepare tasty food and provide you with a wide variety of applications. The result is Visual Cooking.

The unique design of the Visual Cooking ovens puts emphasis on the delicious products being prepared in the oven. Visual Cooking represents a strong oven programme with models, sizes and functions which precisely suit your kitchen and your needs.

Unique design and functionality

Based on the well-known Scandinavian design traditions, Visual Cooking combines user-friendliness with elegant details. The smooth surfaces and advanced technology ensure you a productive oven in which design, functionality and quality form a synthesis.

Unique design and functionality
Superior quality inside out
Wide range of sizes
Customised solutions

" At HOUNO, we focus on your needs for ef?cient and safe preparation of all kinds of food. We manufacture the most ?exible ovens on the market offering optimum results and reliability in operation".

Johnny Brandt Thomsen, Managing Director of HOUNO A/S

Superior quality inside out

Visual Cooking is made exclusively of quality materials at the HOUNO production facilities in Randers, Denmark. From the smooth stainless steel surfaces to the long-lasting components inside the oven. Elaborate quality testing of each oven which leaves the factory and the exclusive choice of materials are your assurance of a robust and reliable combi oven with a long service life.

Freedom of choice

HOUNO offers ovens for any requirement. We take great pride in developing oven solutions that give you freedom of choice. Visual Cooking spans the widest range of ovens in the commercial cooking equipment industry. As a result, we are always ready to offer you an oven solution that matches your kitchen. Add to this, our vast selection of accessories. The choice is yours.

Wide range of sizes

As the only oven manufacturer, HOUNO offers combi ovens in as many as 9 different sizes. You choose between capacities of 6 to 40 trays, and therefore you will always get an oven solution that exactly meets your requirements. No more, no less.

Customised solutions

On the basis of expert guidance, practical innovations and an extensive range of ovens and accessories, we customise oven solutions to meet your needs. Solutions that enable optimum positioning and utilisation in your kitchen. Which oven solution do you prefer?

Return on investment

Visual Cooking is a long-term investment. The choice of quality materials and the continuous product development are your assurance of a reliable oven with a long service life, high efficiency and low energy consumption.

The user-friendly operation of the combi oven coupled with its high productivity and versatility ensure optimum utilisation of your raw products and reduced shrinkage. You save time as well as money.

Food for one or for many

Hotels, restaurants and cafes use Visual Cooking to meet the expectations of their guests for extraordinary and delicious food served within a short time. Visual Cooking has been created with the intention of easing the workday for chefs and their staff whether the party consists of one guest or 2,000.

In the open kitchen, the unique design of the Visual Cooking oven draws attention to the delicious quality products being prepared.

Perfect results

The many functions of the combi oven increase efficiency and ensure a perfect result. Every time. Because of the gentle preparation, the raw products are utilised to the full, shrinkage is reduced and the preparation time is often shortened. Visual Cooking offers you easy preparation, perfect taste and juiciness as well as better earnings due to satis?ed guests generating an increase in turnover.

Hotels & Restaurants

Scope for creativity

Visual Cooking makes it easy to create your own courses and recipes. Whether you prefer to fine-adjust the pre-set standard programmes or compose your own recipes. With programmes, it is easy to always achieve uniform and delicious results.

Flexibility during the workday

Visual Cooking can be used for almost any kind of food preparation. This saves space in your kitchen and reduces the need to invest in additional equipment.

Depending on your kitchen and your needs, you choose between two Visual Cooking oven lines. The C line consists of all-round ovens that can steam and roast as well as bake. If, for instance, you cook mainly potatoes, rice and root crops, one of the K line ovens would perhaps be the better choice.

Flexible preparation

To achieve higher flexibility, you may avail yourself of long-time roasting when there is nobody in the kitchen ? for instance, during the night. Long-time roasting of roast beefs, hams, etc. produces tender and juicy results, less shrinkage and offers the opportunity of utilising the capacity of the oven to the full. This saves you time as well as money.

"In our busy restaurant, it is important that we can always rely on our combi ovens. Visual Cooking meets all our requirements as to relia-bility in operation and gentle preparation" says Leif Mannerstrom, Owner and Executive Chef at Sjomagasinet, Sweden.

The reputable restaurant, Sjomagasinet, has one Michelin star.

Quick serving with a banquet system

For large dinner parties, the Visual Cooking banquet system helps you ensure quick serving and hot food for all your guests. The banquet system consists of a specially designed rack for plates, a trolley system for quick handling and an insulating thermal cover for keeping the food hot.

When serving many people

Companies, schools, nursing homes and hospitals successfully use Visual Cooking for the preparation of all kinds of food ? from vegetables, potatoes, rice, meat and fish to bread and desserts. With a Visual Cooking oven, you have the possibility of cooking for many without compromising on the quality. The gentle preparation process ensures optimum taste and nutrition as well as reduced shrinkage during roasting.

A helping hand in the kitchen
It is easy to achieve delicious and uniform results with Visual Cooking. The user-friendly operation panel and the pre-set programmes make the use of Visual Cooking efficient and safe. Choose a programme, press start and Visual Cooking takes over.

You save time by also using the combi oven when there is no one in the kitchen. Long-time roasting of roast beefs, hams, etc. during the night produces tender and juicy results and less shrinkage. You utilise the capacity of the oven to the full and productivity is increased.

Institutions

High productivity
In a Visual Cooking oven, you may prepare different food products at the same time without the favour of one product affecting that of the others. Furthermore, the various operating modes enable the production of large amounts of food in a short time. This way, you achieve high productivity and flexibility.

Numerous applications

With its numerous applications, Visual Cooking reduces the need to invest in additional equipment. Food that used to be cooked on cookers, in tilting frying pans or in pots can efficiently be cooked in a combi oven, saving you time and space.

Depending on your kitchen and your needs, you choose between two Visual Cooking oven lines. The C line consists of all-round ovens that can steam and roast as well as bake. If, for instance, you cook mainly potatoes, rice and root crops, one of the K line ovens would perhaps be the better choice.

System catering

Visual Cooking offers the possibility of system catering and the K line is the ideal choice for the central kitchen which handles the greater part of the production. If you use decentralised reheating of chilled food, ovens from the C line would be the obvious choice.

"Visual Cooking ensures us simple as well as reliable preparation of large amounts of hot food for our many wards" says Bodil Jessen, catering of?cer at the Regional Hospital of Viborg, Denmark.

The Regional Hospital of Viborg has 15 combi ovens and prepares food for more than 1,000 people every day.

Efecient handling with trolleys

With a Visual Cooking trolley system, you achieve efficient handling when preparing food for many people. HOUNO offers a wide variety of roll-in trolleys and trolleys for cassette racks to ease the work process in your kitchen and increase productivity. Trolleys for racks ensure correct ergonomics when you load and unload the oven.

Part 3

catalogue 8page

1,8Page (표지와 뒷면) Work

1, 8Page (표지와 뒷면)

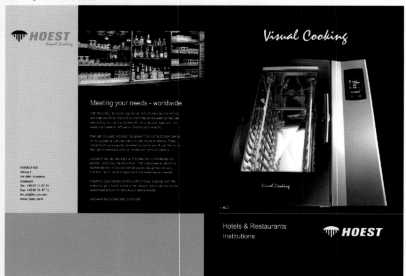

페이지 치수

너비 : 420mm
높이 : 297mm

[Work Point]

[Work 1] 페이지 치수 만들기 (페이지의 너비와 높이를 지정합니다.)

[Work 2] 로고 도안하기

[Work 3] 페이지 위에 단일색상과 이미지 작업하기

[Work 4] 도안 텍스트를 만들어서 배열하기

[Source image]

AABA1004.jpg

PBCB1058.jpg

Visual Cooking

Visual.cdr

(Work 1

페이지 치수 만들기 (페이지의 너비와 높이를 지정합니다.)

카탈로그를 만들기 전에 제일 먼저 시작해야 할 부분입니다. 자기가 만들 카탈로그의 사이즈를 정하는 것인데 A4 사이즈를 기준으로 해서 높이와 너비를 조금씩 바꾸어 가면서 편집해 봅니다. 현재 작업할 카탈로그 사이즈는 높이 297mm, 너비 420mm입니다.

[페이지 치수] 너비 420mm, 높이 297mm 입력합니다.

[새로 만들기]문서 창을 만들어 놓은 상태에서 [특성정보 표시줄]에 [페이지 치수] 사이즈를 변경합니다.
너비 420mm, 높이 297mm

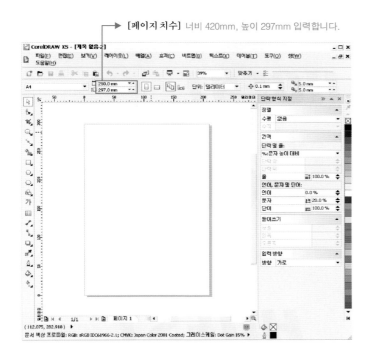

카탈로그를 펼친 상태인 높이 297mm, 너비 420mm입니다. 카탈로그를 펼친 상태에서 편집하는 것이 훨씬 편리하고 빠르게 디자인할 수 있습니다. 현재 치수에서 카탈로그를 만들어 봅니다.

(Work **2**

로고 도안하기

회사를 홍보하는 카탈로그, 리플릿, 브로슈어, 명함 각종 인쇄물에 상호 앞쪽에 들어가는 로고입니다. 회사를 상 징하고 카탈로그를 상징하는 로고를 만들어 봅니다.

문자열 만들기1

HOEST → **HOEST** [HY헤드라인B] 30pt

HOEST → HOEST

[선택 도구]로 텍스트에 오른쪽 가운 데 노드점을 이용해서 사이즈를 조절합 니다.

HOEST → **HOEST**

사이즈가 조절된 텍스트를 [선택 도 구]로 두 번 클릭해서 회전 모드로 만들 어 놓습니다. 그리고 아래 노드점을 이용 해서 텍스트의 모양을 변경해 놓습니다.

[사각형 도구]선택한 상태에서 Ctrl 키 를 누르고 대각선 아래방향으로 마우스 왼쪽버튼을 클릭 드래그하면 정사각형의 개체가 만들어집니다.

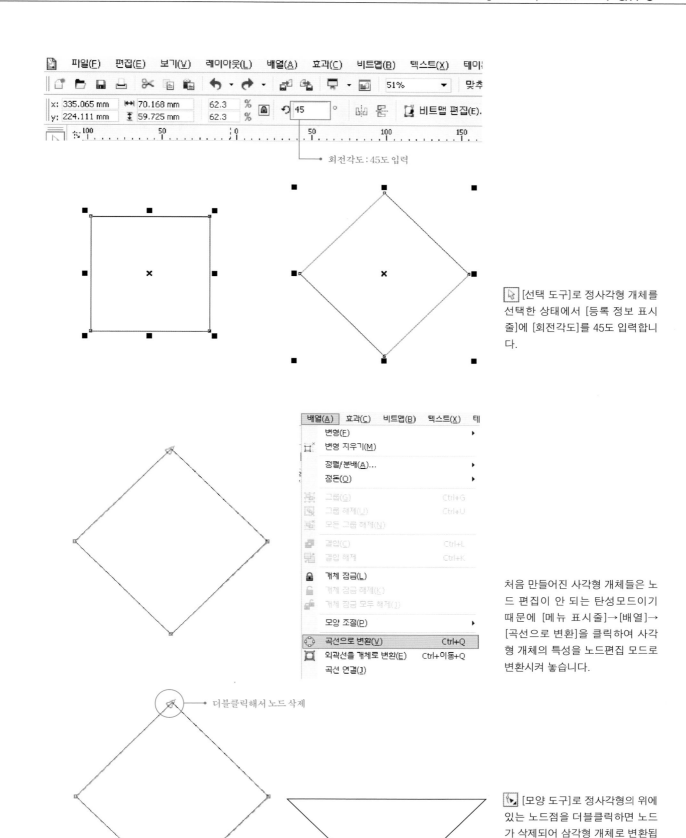

회전각도 : 45도 입력

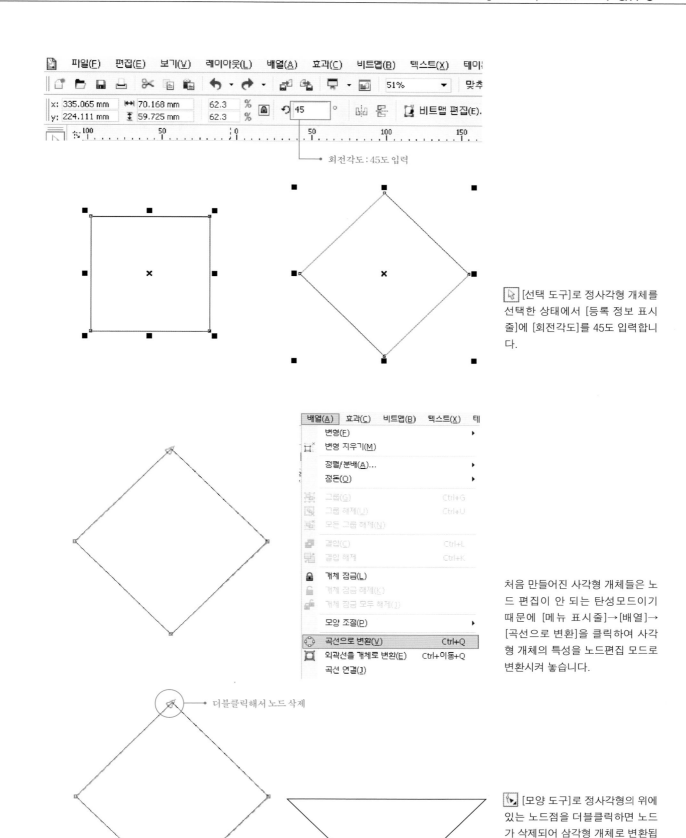
[선택 도구]로 정사각형 개체를 선택한 상태에서 [등록 정보 표시줄]에 [회전각도]를 45도 입력합니다.

처음 만들어진 사각형 개체들은 노드 편집이 안 되는 탄성모드이기 때문에 [메뉴 표시줄]→[배열]→[곡선으로 변환]을 클릭하여 사각형 개체의 특성을 노드편집 모드로 변환시켜 놓습니다.

더블클릭해서 노드 삭제

[모양 도구]로 정사각형의 위에 있는 노드점을 더블클릭하면 노드가 삭제되어 삼각형 개체로 변환됩니다.

마우스 오른쪽 버튼 클릭

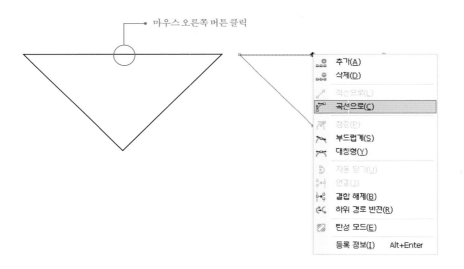

[모양 도구]로 삼각형 개체의 위에 있는 외곽선 중앙에 마우스 오른쪽 버튼을 클릭하면 보기와 같이 노드창이 나옵니다. 여기에서 [곡선으로]를 클릭합니다.

마우스 포인트로 위쪽으로 이동　　　마우스 포인트로 화살표에 위치 변경　　　마우스 포인트로 화살표에 위치 변경

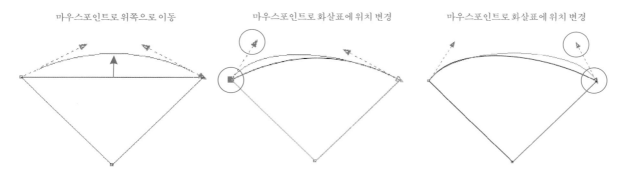

곡선으로 변환된 위쪽 외곽선을 [모양 도구]로 보기와 같이 둥근 외곽선으로 만들어 줍니다. [모양 도구]마우스 포인트로 노드를 편집합니다.

보기와 같이 [사각형 도구]로 직사각형을 6개 만들어 놓고 부채꼴의 개체 위에 올려 놓습니다.

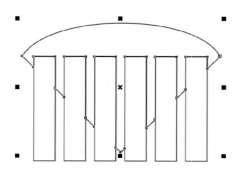

[겹친 부분 삭제] 클릭

먼저 [선택 도구]로 6개의 직사각형 개체를 선택한 상태에서 Ctrl 키를 누르고 부채꼴 개체를 클릭합니다. 그리고 [등록 정보 표시줄]에 [겹친 부분 삭제]를 클릭합니다.

[선택 도구]로 6개의 직사각형 개체를 삭제합니다.

개체 색상 C:0 M:0 Y:0 K:100

편집한 개체의 형태를 알아볼수 있게 색상을 검정색으로 채워 놓습니다.

편집한 개체와 형태를 변형시킨 텍스트를 배열해 놓습니다.

(Work 3)

페이지 위에 단일색상과 이미지 작업하기

[색상 스포이드]도구를 이용해서 이미지 배경 색상과 동일한 색상을 페이지 위에 채워 넣습니다. 그리고 표지와 뒷면을 단일 색상으로 이미지와 어울리게 디자인하여 편집해 봅니다.

[메뉴 표시줄]→[불러오기]를 클릭하면 이미지를 불러올 수 있는 창이 뜹니다.
여기에서 CD→IMAGE→Part3→AABA1004.jpg, PBCB1058.jpg, Visual.cdr를 불러옵니다.

[사각형 도구]로 페이지 위에 너비 210mm, 높이 297mm인 사각형 개체를 왼쪽 가장자리와 오른쪽 가장자리에 하나씩 만들어 놓습니다.

AABA1004.jpg이미지의 사이즈를 너비:200mm, 높이:238mm로 맞추어서
페이지 오른쪽에 배열시켜 놓습니다.

[도구 상자]→ [색상 스포이드]를 선택해서 어두운 부분에 색상 정보를 알아 냅니다.

[색상 스포이드]로 어두운 부분에 색상을 찍어낸 후 [등록 정보 표시줄]에 [색상 적용]페이트 통 아이콘을 클릭해서 오른쪽 사각형 박스 안에 색상을 채워 넣습니다.

이미지의 어두운 영역의 색상과 동일한 색상이 직사각형 박스 안에 채워져서 전체 페이지가 통일감이 될 수 있도록 표지를 만들어 냈습니다.

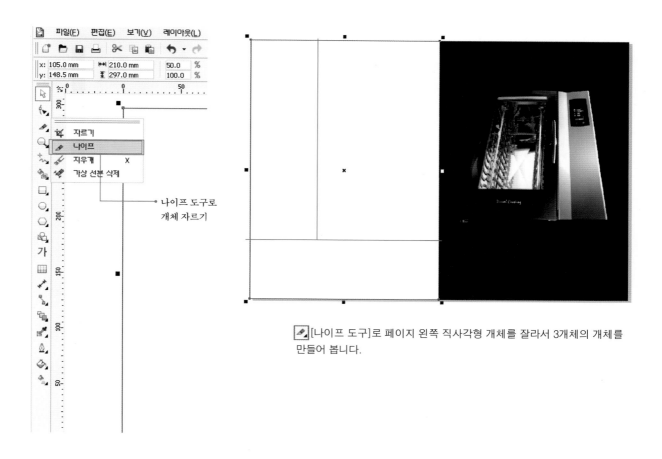

[나이프 도구]로 페이지 왼쪽 직사각형 개체를 잘라서 3개체의 개체를
만들어 봅니다.

왼쪽 직사각형 개체를 선택한 상태에서 [나이프 도구]를 왼쪽 끝
에서 오른쪽 끝까지 잘라 냅니다.

잘라진 윗쪽 직사각형 개체를 선택한 상태에서 [나이프 도구]를
아래쪽 끝에서 윗쪽 끝까지 잘라 냅니다.

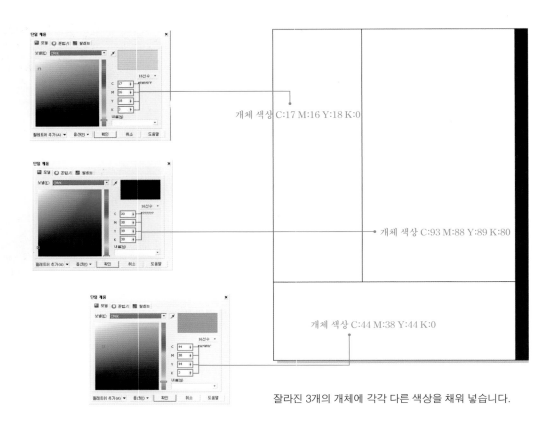

개체 색상 C:17 M:16 Y:18 K:0

개체 색상 C:93 M:88 Y:89 K:80

개체 색상 C:44 M:38 Y:44 K:0

잘라진 3개의 개체에 각각 다른 색상을 채워 넣습니다.

이미지 개체를 자를 때 사용되는 도구에 대해서 알아봅니다. [모양 도구]로 이미지 개체의 노드를 편집하는 방법과 간편하게 [자르기 도구]를 사용하는 방법이 있는데 이번 장에서는 [자르기 도구]를 사용해 봅니다.

PBCB1058.jpg를 빨간색 박스 바깥쪽 영역을 제거해 봅니다.

[도구상자]→ [자르기]도구를 선택해서 이미지의 필요한 영역을 클릭 드래그 해줍니다. 그리고 (Enter)키를 누르면 이미지가 잘라집니다.

이미지의 윗부분과 아랫부분을 제거하여 필요한 영역만을 남겼습니다.

Visual Cooking
개체 색상 C:0 M:0 Y:0 K:0

133mm

59.5mm

HOEST
개체 색상 C:0 M:0 Y:0 K:0

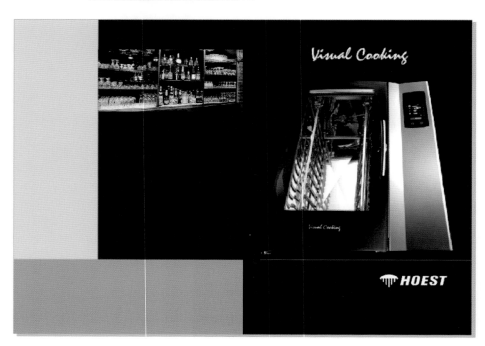

이미지의 사이즈를 조절해서 페이지 위에 배열하고 로고의 색상을 어
두운 바탕색과 대비가 될 수 있는 흰색을 채워 줍니다.

도안 텍스트를 만들어서 배열하기

표지와 뒷면 작업과 이미지 작업을 끝낸 페이지 위에 [도안 텍스트]를 만들어서 배열합니다. 텍스트의 색상과 사이즈를 조절해서 이미지와 잘 어울리게 편집해 봅니다.

▎문자열 만들기 1

Hotels & Restaurants
Institutions

Hotels & Restaurants
Institutions

[Arial] 20pt

▎문자열 만들기 2

Meeting your needs – worldwide

Meeting your needs - worldwide [Arial] 20pt

▎문자열 만들기 3

HOUNO A/S
Alsvej 1
DK 8900 Randers
Denmark
Tel. +45 87 11 47 11
Fax +45 87 11 47 10
houno@houno.com
www.houno.com

HOUNO A/S
Alsvej 1
DK 8900 Randers
Denmark
Tel. +45 87 11 47 11
Fax +45 87 11 47 10
houno@houno.com
www.houno.com

[HY태고딕] 9pt

문자열 만들기 4

With more than 30 years' experience in the manufacture of innovative oven solutions, HOUNO is one of the world's leading manufacturers of combi ovens and bake-off ovens. As oven specialist, we meet your needs for efficiency, flexibility and reliability.

Through the years, HOUNO has grown from a small Danish company into a leading manufacturer of combi ovens worldwide. Today, Visual Cooking is supplied to selective customers all over the world through an extensive network of sales and service partners.

As part of the US based group of companies, the Middleby Corporation, which with its more than 1,500 employees is one of the market leaders in the commercial cooking equipment industry, HOUNO has 17 sister companies and a subsidiary in Sweden.

HOUNO's top motivated staff is behind Visual Cooking. With the widest range of combi ovens in the industry, we are able to create customised solutions that suit your needs exactly.

Visit www.houno.com and be inspired!

With more than 30 years' experience in the manufacture of innovative oven solutions, HOUNO is one of the world' s leading manufacturers of combi ovens and bake-off ovens. As oven specialist, we meet your needs for efficiency, flexibility and reliability.

Through the years, HOUNO has grown from a small Danish company into a leading manufacturer of combi ovens worldwide. Today, Visual Cooking is supplied to selective customers all over the world through an extensive network of sales and service partners.

As part of the US based group of companies, the Middleby Corporation, which with its more than 1,500 employees is one of the market leaders in the commercial cooking equipment industry, HOUNO has 17 sister companies and a subsidiary in Sweden.

HOUNO's top motivated staff is behind Visual Cooking. With the widest range of combi ovens in the industry, we are able to create customised solutions that suit your needs exactly.

Visit www.houno.com and be inspired!

[HY태고딕] 9pt

With more than 30 years' experience in the manufacture of innovative oven solutions, HOUNO is one of the world's leading manufacturers of combi ovens and bake-off ovens. As oven specialist, we meet your needs for efficiency, flexibility and reliability.

Through the years, HOUNO has grown from a small Danish company into a leading manufacturer of combi ovens worldwide. Today, Visual Cooking is supplied to selective customers all over the world through an extensive network of sales and service partners.

As part of the US based group of companies, the Middleby Corporation, which with its more than 1,500 employees is one of the market leaders in the commercial cooking equipment industry, HOUNO has 17 sister companies and a subsidiary in Sweden.

HOUNO's top motivated staff is behind Visual Cooking. With the widest range of combi ovens in the industry, we are able to create customised solutions that suit your needs exactly.

Visit www.houno.com and be inspired!

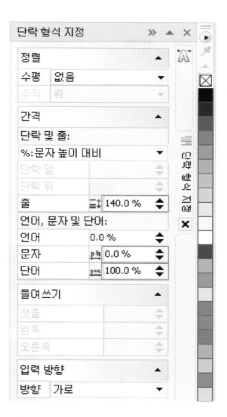

도안 텍스트를 HY태고딕 9pt로 만들어 준 상태에서 [메뉴 표시줄]→[텍스트]→[단락 형식 지정]창을 불러옵니다. 여기에서 줄:140, 문자:0, 단어:100을 입력시켜 주면 텍스트의 줄간격과 문자간격이 변경됩니다.

 개체 색상 C:100 M:100 Y:0 K:80

 개체 색상 C:0 M:0 Y:20 K:40

Visual Cooking 개체 색상 C:44 M:38 Y:44 K:0

Hotels & Restaurants
Institutions

HOUNO A/S
Alsvej 1
DK 8900 Randers
Denmark
Tel. +45 87 11 47 11
Fax +45 87 11 47 10
houno@houno.com
www.houno.com

Meeting your needs - worldwide

With more than 30 years' experience in the manufacture of innovative oven solutions, HOUNO is one of the world's leading manufacturers of combi ovens and bake-off ovens. As oven specialist, we meet your needs for ef?ciency, ?exibility and reliability.

Through the years, HOUNO has grown from a small Danish company into a leading manufacturer of combi ovens worldwide. Today, Visual Cooking is supplied to selective customers all over the world through an extensive network of sales and service partners.

As part of the US based group of companies, the Middleby Corporation, which with its more than 1,500 employees is one of the market leaders in the commercial cooking equipment industry, HOUNO has 17 sister companies and a subsidiary in Sweden.

HOUNO's top motivated staff is behind Visual Cooking. With the widest range of combi ovens in the industry, we are able to create customised solutions that suit your needs exactly.

Visit www.houno.com and be inspired!

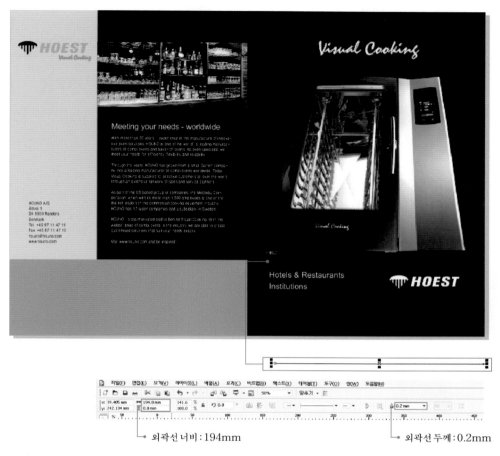

외곽선 너비:194mm

외곽선 두께:0.2mm

외곽선을 하나 만들어 놓은 상태에서 [등록 정보 표시줄]에 외곽선 너비:194mm, 외곽선 두께:0.2mm를 입력합니다.

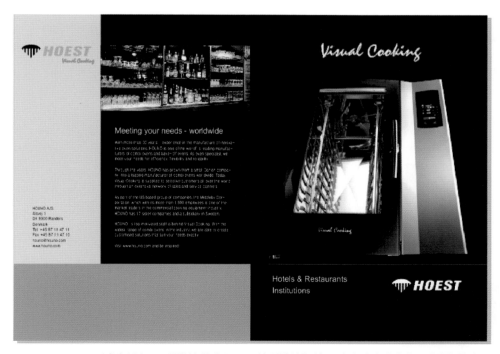

너비:194mm, 외곽선 두께:0.2mm인 외곽선을 위 보기와 같이 배열하고 색상을 흰색으로 채워 줍니다.

Part 3

catalogue 8page

2~3Page (내지) Work

2~3Page (내지)

페이지 치수

너비 : 420mm

높이 : 297mm

[Work Point]

[Work 1] 레이아웃 만들기

[Work 2] 이미지의 사이즈를 조절해서 배열하기

[Work 3] 도안 텍스트를 만들어서 배열하기

[Source image]

CCBA1001.jpg

CCBA1002.jpg

CCBA1003.jpg

CCBA1004.jpg

(Work 1

레이아웃 만들기

레이아웃은 카탈로그의 뼈대라고 말할 수 있습니다. 8페이지 이상 되는 카탈로그에 통일감을 줄 수 있고 카탈로그의 기본적인 디자인 요소입니다. 이제부터 보다 더 세련된 느낌에 레이아웃 디자인을 만들어 봅니다.

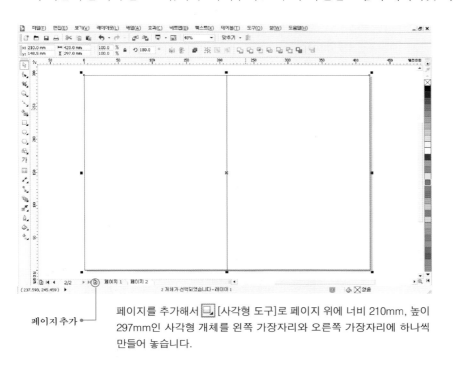

페이지 추가

페이지를 추가해서 ⬜ [사각형 도구]로 페이지 위에 너비 210mm, 높이 297mm인 사각형 개체를 왼쪽 가장자리와 오른쪽 가장자리에 하나씩 만들어 놓습니다.

Ctrl + C 개체 복사하기 Ctrl + V 개체 붙여넣기

뒷면에 회사 로고를 복사해서 새 페이지에 개체를 붙여 넣습니다.

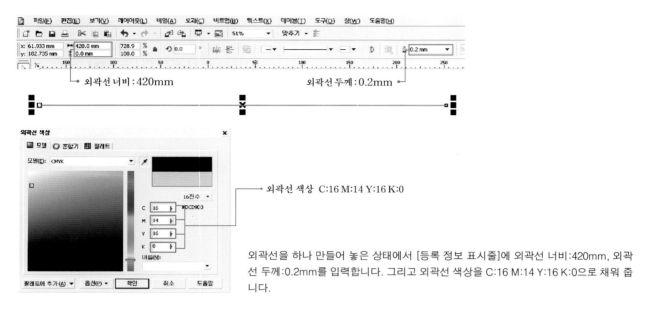

외곽선 너비 : 420mm

외곽선 두께 : 0.2mm

외곽선 색상 C:16 M:14 Y:16 K:0

외곽선을 하나 만들어 놓은 상태에서 [등록 정보 표시줄]에 외곽선 너비:420mm, 외곽선 두께:0.2mm를 입력합니다. 그리고 외곽선 색상을 C:16 M:14 Y:16 K:0으로 채워 줍니다.

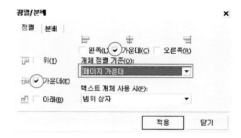

외곽선을 페이지 가운데에 위치시켜야 하기 때문에 [메뉴 표시줄]→[배열]→[정렬/분배]창을 불러와서 [개체 정렬 기준]을 [페이지 가운데]에 적용시켜 줍니다.

중앙에 위치한 외곽선을 윗쪽으로 배열시킵니다.

외곽선을 선택한 상태에서 [모양 도구]로 마우스 오른쪽 버튼을 클릭하여 외곽선 모드창을 불러옵니다. 그리고 외곽선을 [곡선으로]를 클릭해서 곡선 모드로 변환시켜 놓습니다.

곡선으로 변환된 외곽선을 [모양 도구]마우스 포인트로 클릭 드래그하여 위쪽으로 올려 놓습니다.

일직선상의 외곽선을 곡선으로 변환시켰습니다.

개체 색상 C:9 M:7 Y:9 K:0

페이지 왼쪽에 직사각형 개체의 색상을 C:9 M:7 Y:9 K:0으로 채워 넣습니다.

로고와 곡선인 외곽선을 이용해서 카탈로그의 레이아웃을 만들어 냈습니다.

이미지의 사이즈를 조절해서 배열하기

레이아웃이 만들어진 페이지 위에 이미지의 사이즈를 조절해서 배열시켜 봅니다. 텍스트와 단일채움 개체를 잘 조합해서 이미지를 편집해 봅니다.

[메뉴 표시줄]→[불러오기]를 클릭하면 이미지를 불러올 수 있는 창이 뜹니다.
여기에서 CD→IMAGE→Part3→CCBA1003.jpg, CCBA1002.jpg, CCBA1001.jpg, CCBA1004.jpg 를 불러옵니다.

개체 복사하기

왼쪽 페이지에 직사각형 개체를 Ctrl + C 키로 복사합니다.

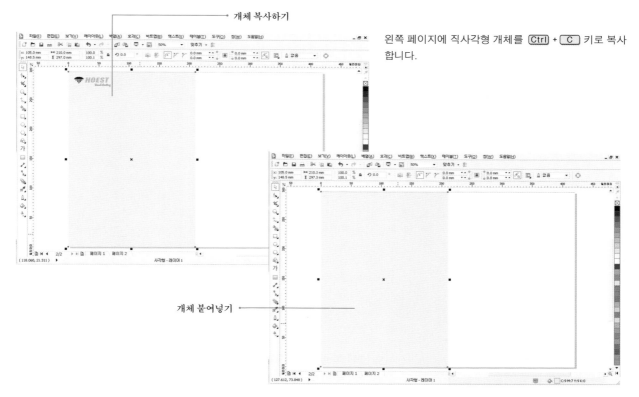

개체 붙여넣기

다시 복사한 직사각형 개체를 Ctrl + V 로 붙여넣습니다.

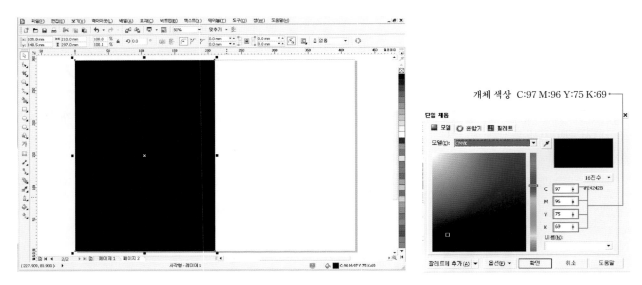

개체 색상 C:97 M:96 Y:75 K:69

복사된 직사각형 개체의 색상을 C:97 M:96 Y:75 K:69로 채워 줍니다.

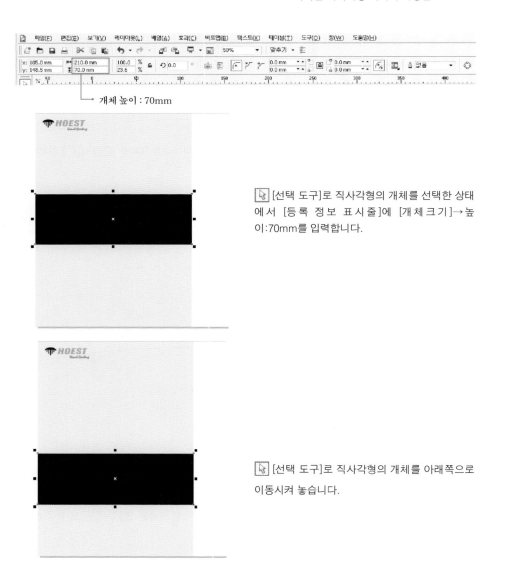

개체 높이 : 70mm

[선택 도구]로 직사각형의 개체를 선택한 상태에서 [등록 정보 표시 줄]에 [개체 크기]→높이:70mm를 입력합니다.

[선택 도구]로 직사각형의 개체를 아래쪽으로
이동시켜 놓습니다.

[나이프 도구]로 직사각형 개체를 3분의 1정도 크기로 잘라줘서 2개의 개체로 만들어 놓습니다.

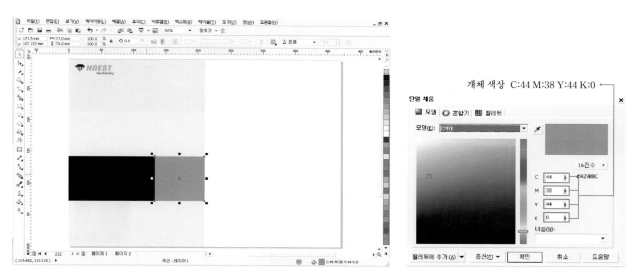

잘라진 왼쪽 직사각형 개체의 색상을 C:44 M:38 Y:44 K:0로 채워 줍니다.

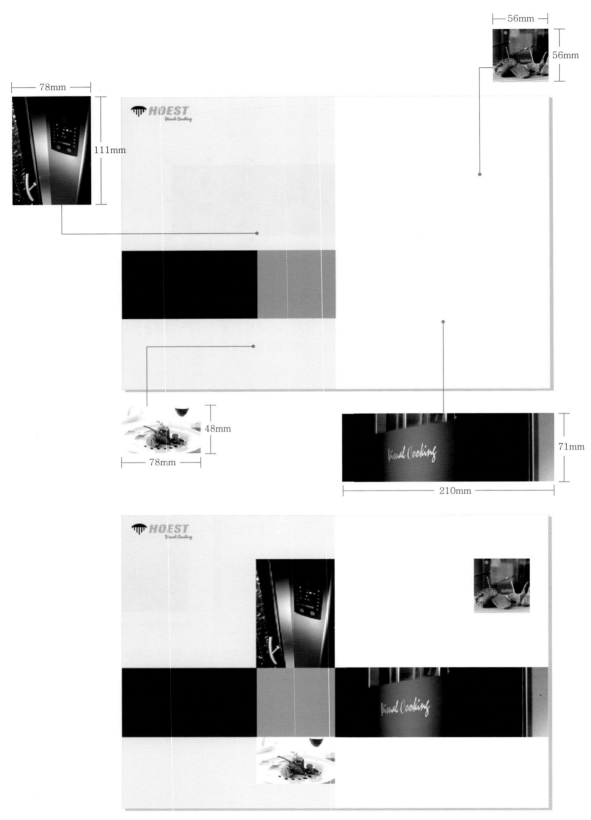

위와 같이 이미지의 사이즈를 조절해서 페이지 위에 배열시켜 놓습니다.

(Work **3**

도안 텍스트를 만들어서 배열하기

레이아웃 작업과 이미지 작업을 끝낸 페이지 위에 [도안 텍스트]를 만들어서 배열합니다. 텍스트의 색상과 사이즈를 조절해서 이미지와 잘 어울리게 편집해 봅니다.

| 문자열 만들기 1

Visual Cooking combi ovens

Visual Cooking combi ovens [HY태고딕] 20pt

| 문자열 만들기 2

Freedom of choice **Freedom of choice** [HY태고딕] 11pt

| 문자열 만들기 3

Wide range of sizes **Wide range of sizes** [HY태고딕] 11pt

| 문자열 만들기 4

Customised solutions **Customised solutions** [HY태고딕] 11pt

| 문자열 만들기 5

Superior quality inside out

Superior quality inside out [HY태고딕] 11pt

| 문자열 만들기 6

Return on investment

Return on investment [HY태고딕] 20pt

문자열 만들기 7

Unique design and functionality

Unique design and functionality [HY태고딕] 20pt

문자열 만들기 8

For more than 30 years, HOUNO has been developing and manufacturing high-quality combi ovens. Ovens in which design, functionality and flexibility have absolute priority. Ovens which every day efficiently prepare tasty food and provide you with a wide variety of applications. The result is Visual Cooking.

The unique design of the Visual Cooking ovens puts emphasis on the delicious products being prepared in the oven. Visual Cooking represents a strong oven programme with models, sizes and functions which precisely suit your kitchen and your needs.

Based on the well-known Scandinavian design traditions, Visual Cooking combines user-friendliness with elegant details. The smooth surfaces and advanced technology ensure you a productive oven in which design, functionality and quality form a synthesis.

For more than 30 years, HOUNO has been developing and manufacturing high-quality combi ovens. Ovens in which design, functionality and flexibility have absolute priority. Ovens which every day efficiently prepare tasty food and provide you with a wide variety of applications. The result is Visual Cooking.

The unique design of the Visual Cooking ovens puts emphasis on the delicious products being prepared in the oven. Visual Cooking represents a strong oven programme with models, sizes and functions which precisely suit your kitchen and your needs.

Based on the well-known Scandinavian design traditions, Visual Cooking combines user-friendliness with elegant details. The smooth surfaces and advanced technology ensure you a productive oven in which design, functionality and quality form a synthesis.

[HY태고딕] 9pt

문자열 만들기 9

Visual Cooking is made exclusively of quality materials at the HOUNO production facilities in Randers, Denmark. From the smooth stainless steel surfaces to the long-lasting components inside the oven. Elaborate quality testing of each oven which leaves the factory and the exclusive choice of materials are your assurance of a robust and reliable combi oven with a long service life.

Visual Cooking is made exclusively of quality materials at the HOUNO production facilities in Randers, Denmark. From the smooth stainless steel surfaces to the long-lasting components inside the oven. Elaborate quality testing of each oven which leaves the factory and the exclusive choice of materials are your assurance of a robust and reliable combi oven with a long service life.

[HY태고딕] 9pt

문자열 만들기 10

HOUNO offers ovens for any requirement. We take great pride in developing oven solutions that give you freedom of choice. Visual Cooking spans the widest range of ovens in the commercial cooking equipment industry. As a result, we are always ready to offer you an oven solution that matches your kitchen. Add to this, our vast selection of accessories. The choice is yours.

HOUNO offers ovens for any requirement. We take great pride in developing oven solutions that give you freedom of choice. Visual Cooking spans the widest range of ovens in the commercial cooking equipment industry. As a result, we are always ready to offer you an oven solution that matches your kitchen. Add to this, our vast selection of accessories. The choice is yours.

[HY태고딕] 9pt

문자열 만들기 11

As the only oven manufacturer, HOUNO offers combi ovens in as many as 9 different sizes. You choose between capacities of 6 to 40 trays, and therefore you will always get an oven solution that exactly meets your requirements. No more, no less.

As the only oven manufacturer, HOUNO offers combi ovens in as many as 9 different sizes. You choose between capacities of 6 to 40 trays, and therefore you will always get an oven solution that exactly meets your requirements. No more, no less.

[HY태고딕] 9pt

문자열 만들기 12

On the basis of expert guidance, practical innovations and an extensive range of ovens and accessories, we customise oven solutions to meet your needs. Solutions that enable optimum positioning and utilisation in your kitchen. Which oven solution do you prefer?

On the basis of expert guidance, practical innovations and an extensive range of ovens and accessories, we customise oven solutions to meet your needs. Solutions that enable optimum positioning and utilisation in your kitchen. Which oven solution do you prefer?

[HY태고딕] 9pt

문자열 만들기 13

Visual Cooking is a long-term investment. The choice of quality materials and the continuous product development are your assurance of a reliable oven with a long service life, high efficiency and low energy consumption.

The user-friendly operation of the combi oven coupled with its high productivity and versatility ensure optimum utilisation of your raw products and reduced shrinkage. You save time as well as money.

Visual Cooking is a long-term investment. The choice of quality materials and the continuous product development are your assurance of a reliable oven with a long service life, high efficiency and low energy consumption.

The user-friendly operation of the combi oven coupled with its high productivity and versatility ensure optimum utilisation of your raw products and reduced shrinkage. You save time as well as money.

[HY태고딕] 9pt

문자열 만들기 14

Unique design and functionality
Superior quality inside out
Wide range of sizes
Customised solutions

Unique design and functionality
Superior quality inside out
Wide range of sizes
Customised solutions

[HY태고딕] 20pt

문자열 만들기 15

Johnny Brandt Thomsen, Managing
Director of HOUNO A/S

Johnny Brandt Thomsen, Managing
Director of HOUNO A/S

[HY태고딕] 9pt

문자열 만들기 16

"At HOUNO, we focus on your needs for
efficient and safe preparation of all kinds
of food. We manufacture the most flexible
ovens on the market offering optimum
results and reliability in operation"

*" At HOUNO, we focus on your needs for
efficient and safe preparation of all kinds
of food. We manufacture the most flexible
ovens on the market offering optimum
results and reliability in operation".*

[HY태고딕] 9pt

*".At.HOUNO, .we .focus .on your .needs .for
.eficient .and .safe .preparation .of .all .kinds
.of .food. .We .manufacture .the .most .fl.exible
.ovens .on .the .market .offering .optimum
.results .and .reliability .in .operation"*

도안 텍스트를 회전 모드로 변환 시킨후 아래쪽 가운데 노드점을 왼쪽으로
이동시킨후 [배열]→[도안 텍스트 분리]를 클릭해 줍니다.

*"At HOUNO, we focus on your needs for
ef?cient and safe preparation of all kinds
of food. We manufacture the most flexible
ovens on the market offering optimum
results and reliability in operation"*

분리된 도안 텍스트를 [정렬/분배]창을 불러와서 왼쪽 정렬로 만들어 놓습
니다.

Visual Cooking combi ovens

For more than 30 years, HOUNO has been developing and manufacturing high-quality combi ovens. Ovens in which design, functionality and ?exibility have absolute priority. Ovens which every day ef?ciently prepare tasty food and provide you with a wide variety of applications. The result is Visual Cooking.

The unique design of the Visual Cooking ovens puts emphasis on the delicious products being prepared in the oven. Visual Cooking represents a strong oven programme with models, sizes and functions which precisely suit your kitchen and your needs.

Unique design and functionality
Based on the well-known Scandinavian design traditions, Visual Cooking combines user-friendliness with elegant details. The smooth surfaces and advanced technology ensure you a productive oven in which design, functionality and quality form a synthesis.

Freedom of choice
HOUNO offers ovens for any requirement. We take great pride in developing oven solutions that give you freedom of choice. Visual Cooking spans the widest range of ovens in the commercial cooking equipment industry. As a result, we are always ready to offer you an oven solution that matches your kitchen. Add to this, our vast selection of accessories. The choice is yours.

Wide range of sizes
As the only oven manufacturer, HOUNO offers combi ovens in as many as 9 different sizes. You choose between capacities of 6 to 40 trays, and therefore you will always get an oven solution that exactly meets your requirements. No more, no less.

Customised solutions
On the basis of expert guidance, practical innovations and an extensive range of ovens and accessories, we customise oven solutions to meet your needs. Solutions that enable optimum positioning and utilisation in your kitchen. Which oven solution do you prefer?

Unique design and functionality
Superior quality inside out
Wide range of sizes
Customised solutions
텍스트 색상 C:0 M:0 Y:0 K:0

" At HOUNO, we focus on your needs for ef?cient and safe preparation of all kinds of food. We manufacture the most ?exible ovens on the market offering optimum results and reliability in operation."

Johnny Brandt Thomsen, Managing Director of HOUNO A/S

Superior quality inside out
Visual Cooking is made exclusively of quality materials at the HOUNO production facilities in Randers, Denmark. From the smooth stainless steel surfaces to the long-lasting components inside the oven. Elaborate quality testing of each oven which leaves the factory and the exclusive choice of materials are your assurance of a robust and reliable combi oven with a long service life.

Return on investment

Visual Cooking is a long-term investment. The choice of quality materials and the continuous product development are your assurance of a reliable oven with a long service life, high ef?ciency and low energy consumption.

The user-friendly operation of the combi oven coupled with its high productivity and versatility ensure optimum utilisation of your raw products and reduced shrinkage. You save time as well as money.

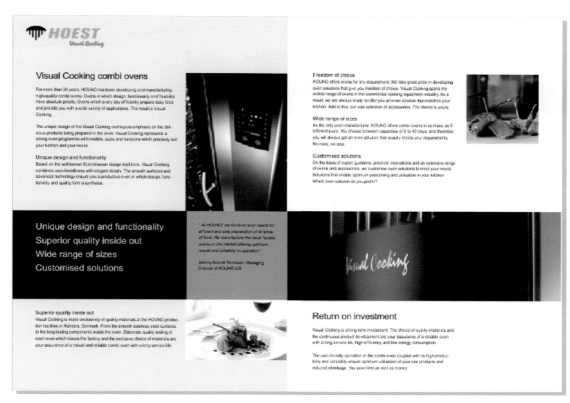

도안 텍스트를 이미지를 편집했던 페이지 위에 적당한 위치에 배열시켜 놓습니다.

► Part 3

CorelDRAW Image—>Part3 ►

catalogue 8page

4~5Page (내지) Work

4~5Page (내지)

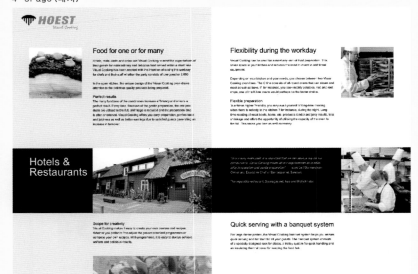

페이지 치수

너비 : 420mm
높이 : 297mm

[Work Point]

[Work 1] 레이아웃 만들기

[Work 2] 이미지의 사이즈를 조절해서 배열하기

[Work 3] 도안 텍스트를 만들어서 배열하기

[Source image]

CCBA1005.jpg

CCBA1006.jpg

CCBA1007.jpg

CCBA1008.jpg

CCBA1009.jpg

레이아웃 만들기

2~3페이지에 만들어 놓았던 레이아웃을 복사해서 불러옵니다. [선택 도구]로 로고와 곡선 그리고 직사각형 개체만을 선택해서 새 페이지에 붙여 넣습니다.

[선택 도구]로 로고와 곡선 그리고 직사각형 개체를 선택합니다. Ctrl + C 키를 눌러서 개체들을 복사시켜 놓습니다.

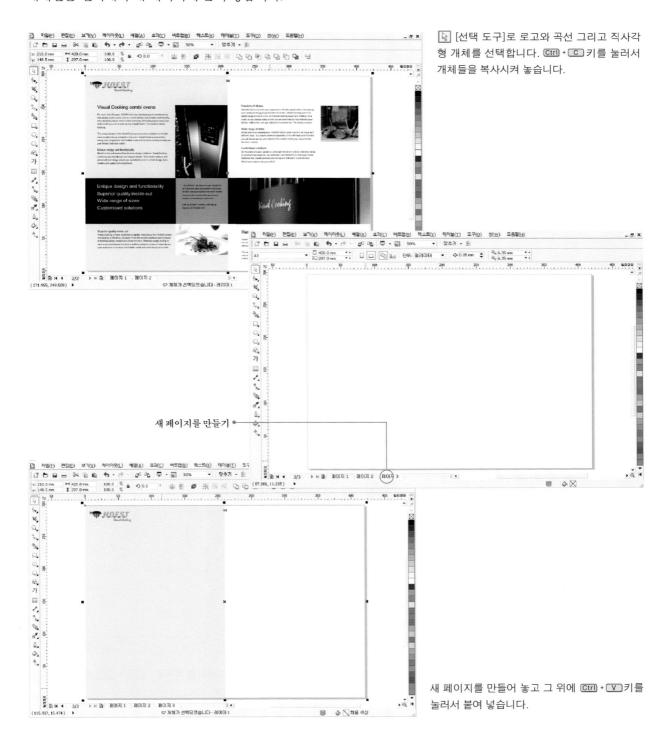

새 페이지를 만들기

새 페이지를 만들어 놓고 그 위에 Ctrl + V 키를 눌러서 붙여 넣습니다.

이미지의 사이즈를 조절해서 배열하기

레이아웃이 만들어진 페이지 위에 이미지의 사이즈를 조절해서 배열시켜 봅니다. 텍스트와 단일채움 개체를 잘 조합해서 이미지를 편집해 봅니다.

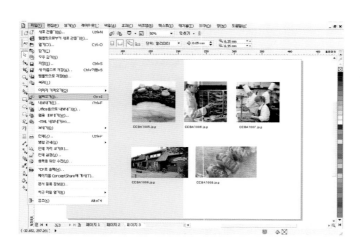

[메뉴 표시줄]→[불러오기]를 클릭하면 이미지를 불러올 수 있는 창이 뜹니다.
여기에서 CD→IMAGE→Part3→CCBA1005.jpg, CCBA1006.jpg, CCBA1007.jpg, CCBA1008.jpg, CCBA1009.jpg를 불러옵니다.

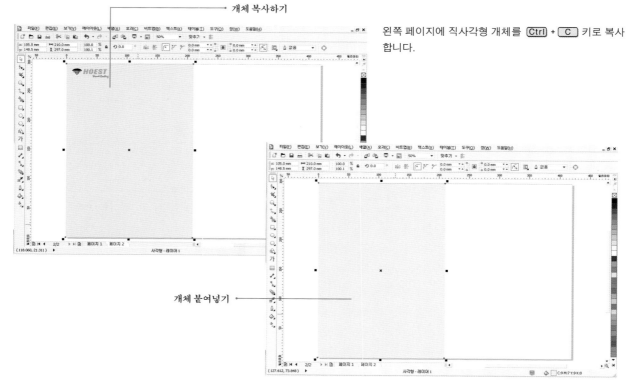

개체 복사하기

개체 붙여넣기

왼쪽 페이지에 직사각형 개체를 Ctrl + C 키로 복사합니다.

다시 복사한 직사각형 개체를 Ctrl + V 로 붙여넣습니다.

개체 색상 C:97 M:96 Y:75 K:69

복사된 직사각형 개체의 색상을 C:97 M:96 Y:75 K:69로 채워 줍니다.

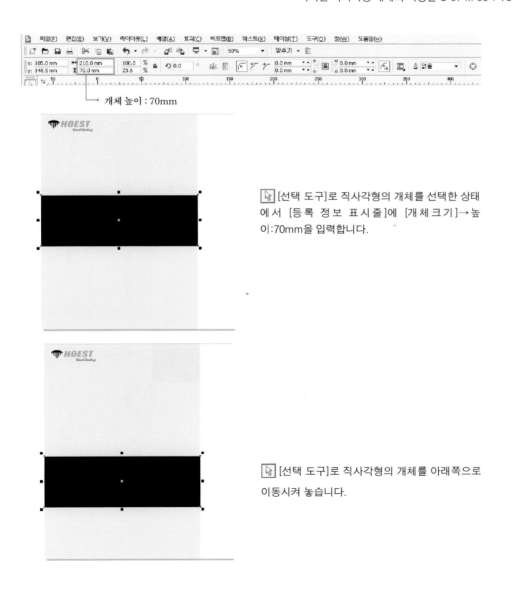

개체 높이 : 70mm

[선택 도구]로 직사각형의 개체를 선택한 상태
에서 [등록 정보 표시 줄]에 [개체 크기]→ 높
이:70mm을 입력합니다.

[선택 도구]로 직사각형의 개체를 아래쪽으로
이동시켜 놓습니다.

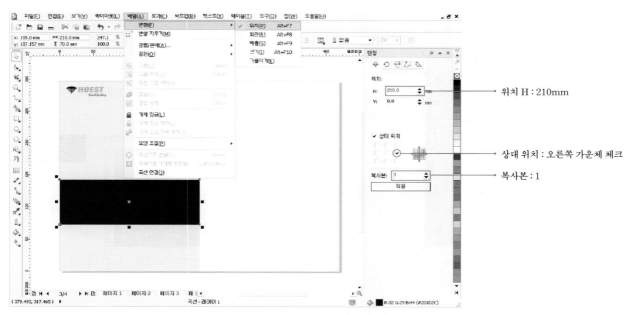

위치 H : 210mm

상대 위치 : 오른쪽 가운체 체크

복사본 : 1

직사각형 개체를 선택한 상태에서 [메뉴 표시줄]→[배열]→[변형]→[위치]를
선택해서 [변형]창을 불러옵니다. 그리고 위치H:210mm, 상대위치:오른쪽
가운데 체크, 복사본:1을 설정하여 [적용]을 클릭합니다.

직사각형 개체가 오른쪽에 하나 더 만들어집니다.

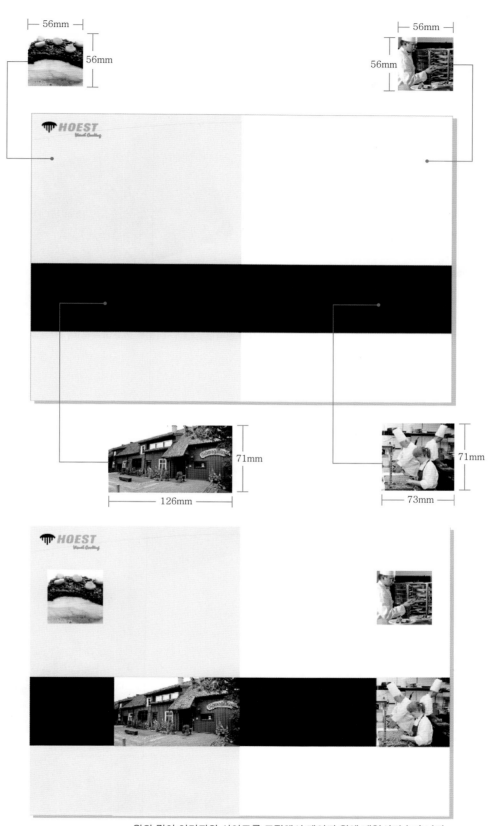

위와 같이 이미지의 사이즈를 조절해서 페이지 위에 배열시켜 놓습니다.

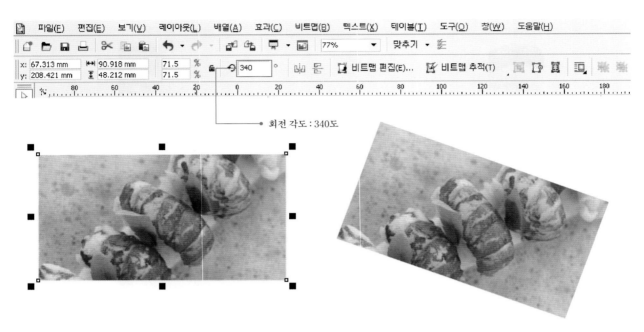

● 회전 각도 : 340도

이미지를 선택한 상태에서 [등록 정보 표시줄]에 [회전 각도]를 340로 입력해
줍니다.

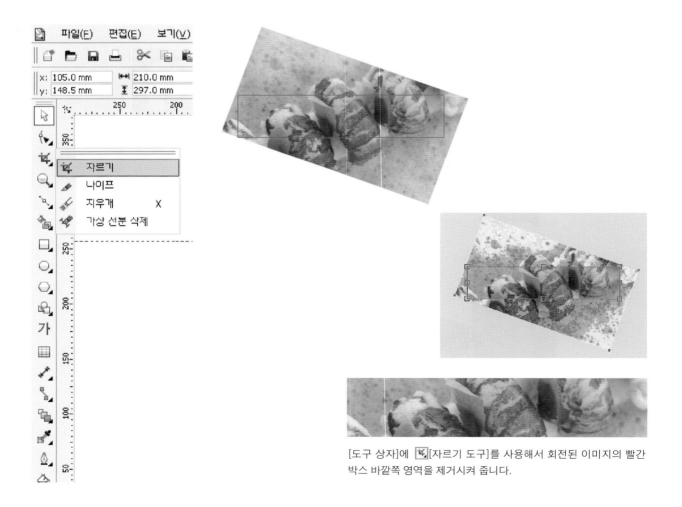

[도구 상자]에 ![아이콘][자르기 도구]를 사용해서 회전된 이미지의 빨간
박스 바깥쪽 영역을 제거시켜 줍니다.

25mm

125mm

위와 같이 이미지의 사이즈를 조절해서 페이지 위에 배열시켜 놓습니다.

 (Work **3**

도안 텍스트를 만들어서 배열하기

레이아웃 작업과 이미지 작업을 끝낸 페이지 위에 [도안 텍스트]를 만들어서 배열합니다. 텍스트의 색상과 사이즈를 조절해서 이미지와 잘 어울리게 편집해 봅니다.

| 문자열 만들기 1

Food for one or for many

→ **Food for one or for many**　[HY태고딕] 20pt

| 문자열 만들기 2

Flexibility during the workday

→ **Flexibility during the workday** [HY태고딕] 20pt

| 문자열 만들기 3

Quick serving with a banquet system

→ **Quick serving with a banquet system**

[HY태고딕] 20pt

| 문자열 만들기 4

Perfect results　→　**Perfect results**　[HY태고딕] 11pt

| 문자열 만들기 5

Scope for creativity　→　**Scope for creativity** [HY태고딕] 11pt

| 문자열 만들기 6

Flexible preparation　→　**Flexible preparation** [HY태고딕] 11pt

▌ 문자열 만들기 7

Hotels &
Restaurants

Hotels &
Restaurants

[HY태고딕] 11pt

▌ 문자열 만들기 8

Hotels, restaurants and cafes use Visual Cooking to meet the expectations of their guests for extraordinary and delicious food served within a short time. Visual Cooking has been created with the intention of easing the workday for chefs and their staff whether the party consists of one guest or 2,000.

In the open kitchen, the unique design of the Visual Cooking oven draws attention to the delicious quality products being prepared.

Hotels, restaurants and cafes use Visual Cooking to meet the expectations of their guests for extraordinary and delicious food served within a short time. Visual Cooking has been created with the intention of easing the workday for chefs and their staff whether the party consists of one guest or 2,000.

In the open kitchen, the unique design of the Visual Cooking oven draws attention to the delicious quality products being prepared.

[HY태고딕] 9pt

▌ 문자열 만들기 9

The many functions of the combi oven increase efficiency and ensure a perfect result. Every time. Because of the gentle preparation, the raw pro-ducts are utilised to the full, shrinkage is reduced and the preparation time is often shortened. Visual Cooking offers you easy preparation, perfect taste and juiciness as well as better earnings due to satisfied guests generating an increase in turnover.

The many functions of the combi oven increase efficiency and ensure a perfect result. Every time. Because of the gentle preparation, the raw pro-ducts are utilised to the full, shrinkage is reduced and the preparation time is often shortened. Visual Cooking offers you easy preparation, perfect taste and juiciness as well as better earnings due to satisfied guests generating an increase in turnover.

[HY태고딕] 9pt

▌문자열 만들기 10

Visual Cooking makes it easy to create your own courses and recipes. Whether you prefer to fine-adjust the pre-set standard programmes or compose your own recipes. With programmes, it is easy to always achieve uniform and delicious results.

Visual Cooking makes it easy to create your own courses and recipes. Whether you prefer to fine-adjust the pre-set standard programmes or compose your own recipes. With programmes, it is easy to always achieve uniform and delicious results.

[HY태고딕] 9pt

▌문자열 만들기 11

Visual Cooking can be used for almost any kind of food preparation. This saves space in your kitchen and reduces the need to invest in additional equipment.

Depending on your kitchen and your needs, you choose between two Visual Cooking oven lines. The C line consists of all-round ovens that can steam and roast as well as bake. If, for instance, you cook mainly potatoes, rice and root crops, one of the K line ovens would perhaps be the better choice.

Visual Cooking can be used for almost any kind of food preparation. This saves space in your kitchen and reduces the need to invest in additional equipment.

Depending on your kitchen and your needs, you choose between two Visual Cooking oven lines. The C line consists of all-round ovens that can steam and roast as well as bake. If, for instance, you cook mainly potatoes, rice and root crops, one of the K line ovens would perhaps be the better choice.

[HY태고딕] 9pt

문자열 만들기 12

To achieve higher flexibility, you may avail yourself of long-time roasting when there is nobody in the kitchen ? for instance, during the night. Long-time roasting of roast beefs, hams, etc. produces tender and juicy results, less shrinkage and offers the opportunity of utilising the capacity of the oven to the full. This saves you time as well as money.

To achieve higher flexibility, you may avail yourself of long-time roasting when there is nobody in the kitchen ? for instance, during the night. Long-time roasting of roast beefs, hams, etc. produces tender and juicy results, less shrinkage and offers the opportunity of utilising the capacity of the oven to the full. This saves you time as well as money.

[HY태고딕] 9pt

문자열 만들기 13

For large dinner parties, the Visual Cooking banquet system helps you ensure quick serving and hot food for all your guests. The banquet system consists of a specially designed rack for plates, a trolley system for quick handling and an insulating thermal cover for keeping the food hot.

For large dinner parties, the Visual Cooking banquet system helps you ensure quick serving and hot food for all your guests. The banquet system consists of a specially designed rack for plates, a trolley system for quick handling and an insulating thermal cover for keeping the food hot.

[HY태고딕] 9pt

문자열 만들기 14

"In our busy restaurant, it is important that we can always rely on our combi ovens. Visual Cooking meets all our requirements as to relia-bility in operation and gentle preparation" says Leif Mannerstrom, Owner and Executive Chef at Sjomagasinet, Sweden.

The reputable restaurant, Sjomagasinet, has one Michelin star.

*"In our busy restaurant, it is important that we can always rely on our combi ovens. Visual Cooking meets all our requirements as to relia-bility in operation and gentle preparation"*says Leif Mannerstrom, Owner and Executive Chef at Sjomagasinet, Sweden.

The reputable restaurant, Sjomagasinet, has one Michelin star.

[HY태고딕] 9pt

Food for one or for many

Hotels, restaurants and cafes use Visual Cooking to meet the expectations of their guests for extraordinary and delicious food served within a short time. Visual Cooking has been created with the intention of easing the workday for chefs and their staff whether the party consists of one guest or 2,000.

In the open kitchen, the unique design of the Visual Cooking oven draws attention to the delicious quality products being prepared.

Perfect results

The many functions of the combi oven increase ef?ciency and ensure a perfect result. Every time. Because of the gentle preparation, the raw products are utilised to the full, shrinkage is reduced and the preparation time is often shortened. Visual Cooking offers you easy preparation, perfect taste and juiciness as well as better earnings due to satis?ed guests generating an increase in turnover.

Flexibility during the workday

Visual Cooking can be used for almost any kind of food preparation. This saves space in your kitchen and reduces the need to invest in additional equipment.

Depending on your kitchen and your needs, you choose between two Visual Cooking oven lines. The C line consists of all-round ovens that can steam and roast as well as bake. If, for instance, you cook mainly potatoes, rice and root crops, one of the K line ovens would perhaps be the better choice.

Flexible preparation

To achieve higher ?exibility, you may avail yourself of long-time roasting when there is nobody in the kitchen ? for instance, during the night. Long-time roasting of roast beefs, hams, etc. produces tender and juicy results, less shrinkage and offers the opportunity of utilising the capacity of the oven to the full. This saves you time as well as money.

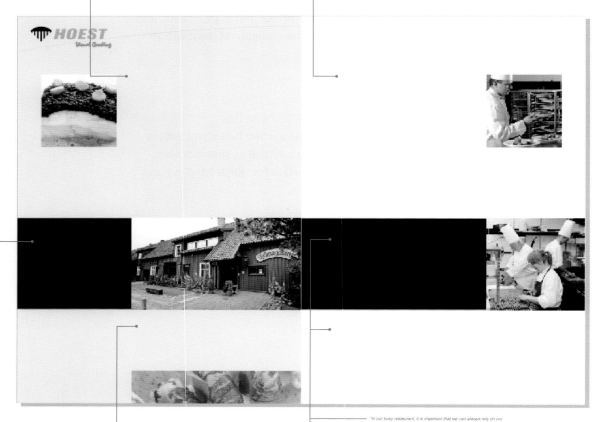

"In our busy restaurant, it is important that we can always rely on our combi ovens. Visual Cooking meets all our requirements as to reliability in operation and gentle preparation" says Leif Mannerström, Owner and Executive Chef at Sjömagasinet, Sweden.

The reputable restaurant, Sjömagasinet, has one Michelin star.

Hotels & Restaurants

Scope for creativity

Visual Cooking makes it easy to create your own courses and recipes. Whether you prefer to ?ne-adjust the pre-set standard programmes or compose your own recipes. With programmes, it is easy to always achieve uniform and delicious results.

Quick serving with a banquet system

For large dinner parties, the Visual Cooking banquet system helps you ensure quick serving and hot food for all your guests. The banquet system consists of a specially designed rack for plates, a trolley system for quick handling and an insulating thermal cover for keeping the food hot.

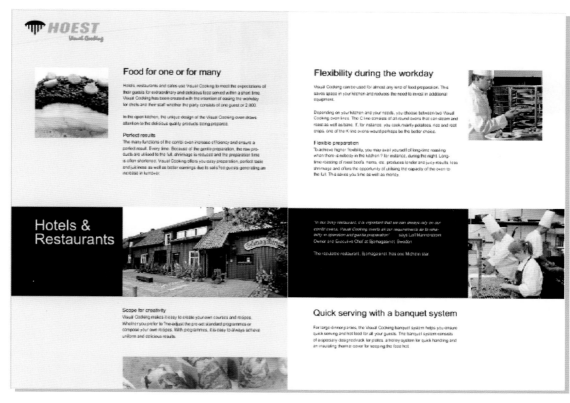

도안 텍스트를 이미지를 편집했던 페이지 위에 적당한 위치에 배열시켜 놓습니다.

▶ Part 3

CorelDRAW Image–>Part3 ▶

catalogue 8page

6~7Page (내지) Work

6~7Page (내지)

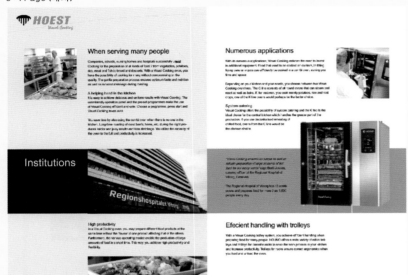

페이지 치수

너비 : 420mm
높이 : 297mm

[Work Point]

[Work 1] 레이아웃 만들기

[Work 2] 이미지의 사이즈를 조절해서 배열하기

[Work 3] 도안 텍스트를 만들어서 배열하기

[Source image]

CCBA1010.jpg

CCBA1011.jpg

CCBA1012.jpg

CCBA1013.jpg

CCBA1014.jpg

레이아웃 만들기

4~5페이지에 만들어 놓았던 레이아웃을 복사해서 불러옵니다. ▣ [선택 도구]로 로고와 곡선 그리고 직사각형 개체만을 선택해서 새 페이지에 붙여 넣습니다.

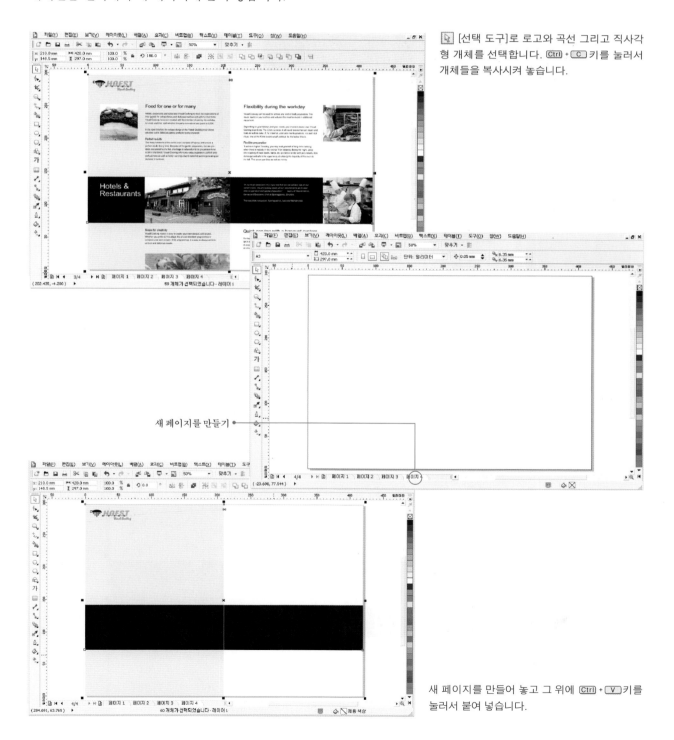

▣ [선택 도구]로 로고와 곡선 그리고 직사각형 개체를 선택합니다. `Ctrl` + `C` 키를 눌러서 개체들을 복사시켜 놓습니다.

새 페이지를 만들기 ●

새 페이지를 만들어 놓고 그 위에 `Ctrl` + `V` 키를 눌러서 붙여 넣습니다.

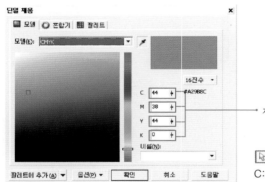

개체 색상 C:44 M:38 Y:44 K:0

[선택 도구]로 오른쪽 직사각형 개체를 선택해서 [단일 채움]창에
C:44 M:38 Y:44 K:0 입력해서 색상을 변경시켜 줍니다.

이미지의 사이즈를 조절해서 배열하기

레이아웃이 만들어진 페이지 위에 이미지의 사이즈를 조절해서 배열시켜 봅니다. 텍스트와 단일채움 개체를 잘 조합해서 이미지를 편집해 봅니다.

[메뉴 표시줄]→[불러오기]를 클릭하면 이미지를 불러올 수 있는 창이 뜹니다.

여기에서 CD→IMAGE→Part3→CCBA1010.jpg, CCBA1011.jpg, CCBA1013.jpg, CCBA1014.jpg, 를 불러옵니다.

[메뉴 표시줄]→[효과]→[파워클립]을 적용시켜 아래 이미지에 흰 영역을 삭제시켜 봅니다. [베지어 도구]로
삭제시킬 영역을 그려 내서 [파워클립]을 적용시킵니다.

[베지어 도구]로 이미지의 형태대로 그려 냅니다.

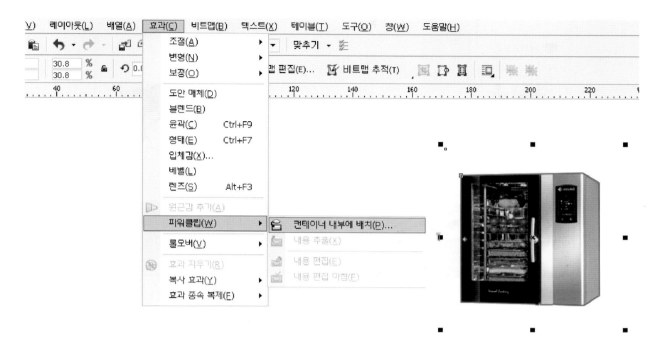

이미지를 선택한 상태에서 [메뉴 표시줄]→[파워 클립]→[컨테이너 내부에 배치]를 선택합니다.

[컨테이너 내부에 배치]를 선택하면 옆 보기와 같이 검정색 화살표가 나오는데 전 장에서 [베지어 도구]로 만들어 놓은 개체선 위에 검정색 화살표를 올려 놓고 마우스 왼쪽 버튼을 클릭합니다.

[베지어 도구]로 만들어 놓은 형태로 이미지가 만들어집니다.

[파워 클릭]을 적용시킨 이미지를 페이지 위에 배열시켜 놓습니다.

도안 텍스트를 만들어서 배열하기

레이아웃 작업과 이미지 작업을 끝낸 페이지 위에 [도안 텍스트]를 만들어서 배열합니다. 텍스트의 색상과 사이즈를 조절해서 이미지와 잘 어울리게 편집해 봅니다.

문자열 만들기 1

When serving many people

When serving many people [HY태고딕] 20pt

문자열 만들기 2

Numerous applications

Numerous applications [HY태고딕] 20pt

문자열 만들기 3

Efecient handling with trolleys

Efecient handling with trolleys [HY태고딕] 20pt

문자열 만들기 4

A helping hand in the kitchen **A helping hand in the kitchen** [HY태고딕] 11pt

문자열 만들기 5

System catering **System catering** [HY태고딕] 11pt

문자열 만들기 6

High productivity **High productivity** [HY태고딕] 11pt

▌문자열 만들기 7

Companies, schools, nursing homes and hospitals successfully use Visual Cooking for the preparation of all kinds of food ? from vegetables, potatoes, rice, meat and fish to bread and desserts. With a Visual Cooking oven, you have the possibility of cooking for many without compromising on the quality. The gentle preparation process ensures optimum taste and nutrition as well as reduced shrinkage during roasting.

Companies, schools, nursing homes and hospitals successfully use Visual Cooking for the preparation of all kinds of food ? from vegetables, potatoes, rice, meat and fish to bread and desserts. With a Visual Cooking oven, you have the possibility of cooking for many without compromising on the quality. The gentle preparation process ensures optimum taste and nutrition as well as reduced shrinkage during roasting.

[HY태고딕] 9pt

▌문자열 만들기 8

It is easy to achieve delicious and uniform results with Visual Cooking. The user-friendly operation panel and the pre-set programmes make the use of Visual Cooking efficient and safe. Choose a programme, press start and Visual Cooking takes over.

You save time by also using the combi oven when there is no one in the kitchen. Long-time roasting of roast beefs, hams, etc. during the night pro-duces tender and juicy results and less shrinkage. You utilise the capacity of the oven to the full and productivity is increased.

It is easy to achieve delicious and uniform results with Visual Cooking. The user-friendly operation panel and the pre-set programmes make the use of Visual Cooking efficient and safe. Choose a programme, press start and Visual Cooking takes over.

You save time by also using the combi oven when there is no one in the kitchen. Long-time roasting of roast beefs, hams, etc. during the night pro-duces tender and juicy results and less shrinkage. You utilise the capacity of the oven to the full and productivity is increased.

[HY태고딕] 9pt

▎문자열 만들기 9

In a Visual Cooking oven, you may prepare different food products at the same time without the flavour of one product affecting that of the others. Furthermore, the various operating modes enable the production of large amounts of food in a short time. This way, you achieve high productivity and flexibility.

In a Visual Cooking oven, you may prepare different food products at the same time without the flavour of one product affecting that of the others. Furthermore, the various operating modes enable the production of large amounts of food in a short time. This way, you achieve high productivity and fiexibility.

[HY태고딕] 9pt

▎문자열 만들기 10

Institutions **Institutions** [HY태고딕] 32pt

문자열 만들기 11

With its numerous applications, Visual Cooking reduces the need to invest in additional equipment. Food that used to be cooked on cookers, in tilting frying pans or in pots can efficiently be cooked in a combi oven, saving you time and space.

Depending on your kitchen and your needs, you choose between two Visual Cooking oven lines. The C line consists of all-round ovens that can steam and roast as well as bake. If, for instance, you cook mainly potatoes, rice and root crops, one of the K line ovens would perhaps be the better choice.

With its numerous applications, Visual Cooking reduces the need to invest in additional equipment. Food that used to be cooked on cookers, in tilting frying pans or in pots can efficiently be cooked in a combi oven, saving you time and space.

Depending on your kitchen and your needs, you choose between two Visual Cooking oven lines. The C line consists of all-round ovens that can steam and roast as well as bake. If, for instance, you cook mainly potatoes, rice and root crops, one of the K line ovens would perhaps be the better choice.

[HY태고딕] 9pt

문자열 만들기 12

Visual Cooking offers the possibility of system catering and the K line is the ideal choice for the central kitchen which handles the greater part of the production. If you use decentralised reheating of chilled food, ovens from the C line would be the obvious choice.

Visual Cooking offers the possibility of system catering and the K line is the ideal choice for the central kitchen which handles the greater part of the production. If you use decentralised reheating of chilled food, ovens from the C line would be the obvious choice.

[HY태고딕] 9pt

문자열 만들기 13

With a Visual Cooking trolley system, you achieve efficient handling when preparing food for many people. HOUNO offers a wide variety of roll-in trolleys and trolleys for cassette racks to ease the work process in your kitchen and increase productivity. Trolleys for racks ensure correct ergonomics when you load and unload the oven.

With a Visual Cooking trolley system, you achieve ef?cient handling when preparing food for many people. HOUNO offers a wide variety of roll-in trolleys and trolleys for cassette racks to ease the work process in your kitchen and increase productivity. Trolleys for racks ensure correct ergonomics when you load and unload the oven.

[HY태고딕] 9pt

문자열 만들기 14

"Visual Cooking ensures us simple as well as reliable preparation of large amounts of hot food for our many wards" says Bodil Jessen, catering officer at the Regional Hospital of Viborg, Denmark.

The Regional Hospital of Viborg has 15 combi ovens and prepares food for more than 1,000 people every day.

"Visual Cooking ensures us simple as well as reliable preparation of large amounts of hot food for our many wards" says Bodil Jessen, catering officer at the Regional Hospital of Viborg, Denmark.

The Regional Hospital of Viborg has 15 combi ovens and prepares food for more than 1,000 people every day.

[HY태고딕] 9pt

When serving many people

Companies, schools, nursing homes and hospitals successfully use Visual Cooking for the preparation of all kinds of food ? from vegetables, potatoes, rice, meat and ?sh to bread and desserts. With a Visual Cooking oven, you have the possibility of cooking for many without compromising on the quality. The gentle preparation process ensures optimum taste and nutrition as well as reduced shrinkage during roasting.

A helping hand in the kitchen

It is easy to achieve delicious and uniform results with Visual Cooking. The user-friendly operation panel and the pre-set programmes make the use of Visual Cooking ef?cient and safe. Choose a programme, press start and Visual Cooking takes over.

You save time by also using the combi oven when there is no one in the kitchen. Long-time roasting of roast beefs, hams, etc. during the night produces tender and juicy results and less shrinkage. You utilise the capacity of the oven to the full and productivity is increased.

Numerous applications

With its numerous applications, Visual Cooking reduces the need to invest in additional equipment. Food that used to be cooked on cookers, in tilting frying pans or in pots can ef?ciently be cooked in a combi oven, saving you time and space.

Depending on your kitchen and your needs, you choose between two Visual Cooking oven lines. The C line consists of all-round ovens that can steam and roast as well as bake. If, for instance, you cook mainly potatoes, rice and root crops, one of the K line ovens would perhaps be the better choice.

System catering

Visual Cooking offers the possibility of system catering and the K line is the ideal choice for the central kitchen which handles the greater part of the production. If you use decentralised reheating of chilled food, ovens from the C line would be the obvious choice.

Institutions

"Visual Cooking ensures us simple as well as reliable preparation of large amounts of hot food for our many wards" says Bodil Jessen, catering of?cer at the Regional Hospital of Viborg, Denmark.

The Regional Hospital of Viborg has 15 combi ovens and prepares food for more than 1,000 people every day.

High productivity

In a Visual Cooking oven, you may prepare different food products at the same time without the ?avour of one product affecting that of the others. Furthermore, the various operating modes enable the production of large amounts of food in a short time. This way, you achieve high productivity and ?exibility.

Efecient handling with trolleys

With a Visual Cooking trolley system, you achieve ef?cient handling when preparing food for many people. HOUNO offers a wide variety of roll-in trolleys and trolleys for cassette racks to ease the work process in your kitchen and increase productivity. Trolleys for racks ensure correct ergonomics when you load and unload the oven.

도안 텍스트를 이미지를 편집했던 페이지 위에 적당한 위치에 배열시켜 놓습니다.

Gionki

본 사 서울시 강남구 양재동 2-2 재운빌딩 첨단연구센터 910호
TEL. 001-122X-240X, 2415
FAX. 001-122X-24X0

Major construcion system of 'Next Generation
e-Learning System'

Gionki

기선고랑 · 고량보강 · 석능개서 · 개추과려 특처고번보우 베처기어

Gionki

가설교량 · 교량보강 · 성능개선 · 개축관련 특허공법보유 벤처기업

Gionki CROP.

E.P.M.A. 가설교량 공법 개요

E.P.M.A. 가설교량공법(Temporary Bridge by External Prestressing method using Multiple Anchorage system)
은 주형(H-BEAM)하부에 단부 및 중간부 정착장치를 설치후 PC 강연선을 다단계로 POST-TENTIONING하여
빔에 효율적으로 압축응력을 도입하여 장지간에 적용가능한 역학적인 가설교량 공법으로서
구조적 성능 우수성 및 강재의 절감이 가능한 경제적인 가설교량 증설공법이다

E.P.M.A. 가설교량 공법 특징

1. 정착부에 발생되는 응력을 단부와 중간부 정착단으로 분산시켜 적은 강재량으로 효율적인 지간장 조절이
 가능한 경제적 우수성 확보

2. 정착장치(쐐기작용 및 스프링, 와셔의 푸싱작용)의 특징으로 인장시 발생할 수 있는 인장재의 마찰손실 및
 즉시 손실 최소화

3. 강연선 개별 정착으로 인하여 단부 및 중간부는 물론 하면과 측면의 도입인장력 조절이 가능한 역학적인 공법

4. 위치 및 지장물의 유무에 관계없이 시공 가능

5. 주형 및 정착장치의 공장제작으로 시공성 및 품질 확보

6. 아연용융된 강연선의 사용으로 기존 공법시 사용된 구리스 등의 비환경적인 요소 배제

7. 교통통제 없이 시공가능하며, 재인장작업이 용이하여 유지관리 우수

8. 철거 후 자재를 재활용하여 원가 절감 효율이 우수

9. 장지간이므로 통수 단면이 넓어 집중호우시 유수의 영향을 최소화 할수 있다.

Gionki BUILD.

빔 정착장치는 중간부 정착장치와 단부 정착장치로
구성되어 인장력의 효율적인 관리로 인한 장지간 및
경제성을 능동적으로 확보하고, 단일정착장치에서 발
생할 수 있는 과도한 압축력을 다단계 정착장치로 분
산시켜 구조적 안전성 확보할 수 있다.

Major construcion system of 'Nex

E.P.M.A. 가설교량 적용 범위

1. 도로개설 및 확장시 우회도로
2. 작업도로용 가설교량
3. 긴급복구용 가설도로
4. 이설 및 개량 철도교량
5. 철골 건축구조물(주차장시설, 대형구조물)

일반공법

보편적으로 사용하는 가설교량으로서 강재 I-BEAM을
주부재로 하고 그 위에 H-BEAM을 배치하여
복공판 및 횡부재를 설치한후 사용

E.P.M.A 가설교량 공법

빔외부에 단부 및 중간부 정착장치를 설치후PC 강연선을 POST-TENTIONING하여 빔에 효율적으로 압축응력을
도입한 상부구조의 가설교량 (특허등록 제357332호)

- PILE(기둥)이 많아 공기 및 공사비 과다
- 공사 장기간 소요
- 자재 재사용이 거의 불가능
- 미관이 수려치 못함
- 현장조립 개소가 많아 시공성 부족

Generation
e–Learning System'

'NEXT GENERATION E–LEARNING SYSTEM'

X-BRACING

PRESTRESSING

CROSS - BEAM

E.P.M.A.

e-Learning
SYSTEM

GIRDER

가설고량 · 교량보강 · 성능개선 · 개축관련 특허공법보유 벤처기업

Gionki

가설교량의 해석에서 가장 중요한 요점은 실제 구조물에 가장 근접하는 모델링에 중요하다 따라서 3차원의 해석 모델링이 필요하고 또한 국부적인 검토 또한 병행할 수 있는 3차원 유한요소 해석이 수행되어야 한다.

사장형 가설교량 공법 개요

주형 하부에 교축 직각방향으로 가로 부재를 설치하고 교각, 교대에 고정되어 있는 주탑과 강연선으로 연결한 후 프리스트레스를 도입하여 작은 긴장력으로도 우수한 보강효과를 나타내며 통수단면 확보 및 처짐의 보정에도 탁월한 효과를 가진 공법이다.

X-BRACING

PRESTRESSING

e-Learning SYSTEM

E.P.M.A.

사장형 가설교량 공법 특징

1. 사장타입의 가설교량으로 타 공법에 비해 지간이 길다
2. 주탑부(교각)에 부모멘트가 감소함으로 구조적으로 유리하다.
3. 교각수의 감소와 지간의 장지간화로 통수단면 확보에 유리.
4. 처짐에 대해 효과적인 공법이다.
5. 단면 감소와 장지간화로 최소의 시공비로 공사 가능.
6. 사장형 타입의 가교이므로 미관이 화려하다.
7. 구조 전체에 강성이 높기 때문에 굴곡이 적고 내풍 안정성에도 양호
8. 가로보 방향으로 정, 부모멘트의 분산을 통한 휨모멘트 분배

Gionki

Major construcion system of 'Next Generation e-Learning System'

A CONSTRUCTION COMPANY

build a railroad bridge over the Han River

supervise the work of construction in the field supervise the work of construction in the field

build a democratic society

A CONSTRUCT A ROAD

oppose building unpleasant facilities

struggle to build a more democratic society

issue bonds to finance the new airport construction

the resistance of the local people to the construction of a nuclear power plant

Part 4

 CorelDRAW　　　　Image->Part4

catalogue 8page

1,8Page (표지와 뒷면) Work

1, 8Page (표지와 뒷면)

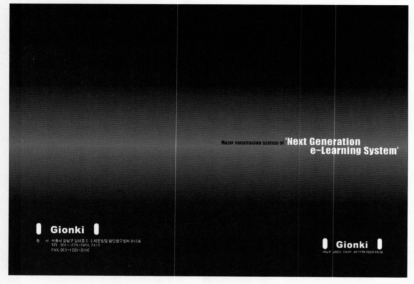

페이지 치수

너비 : 420mm
높이 : 297mm

[**Work Point**]

[Work 1] 페이지 치수 만들기 (페이지의 너비와 높이를 지정합니다.)

[Work 2] 로고 도안하기

[Work 3] 페이지에 계조채움 넣기

[Work 4] 도안 텍스트를 만들어서 배열하기

(Work 1

페이지 치수 만들기 (페이지의 너비와 높이를 지정합니다.)

카탈로그를 만들기 전에 제일 먼저 시작해야 할 부분입니다. 자기가 만들 카탈로그의 사이즈를 정하는 것인데 A4사이즈를 기준으로 해서 높이와 너비를 조금씩 바꾸어 가면서 편집해 봅니다. 현재 작업할 카탈로그 사이즈는 높이 297mm, 너비 420mm입니다.

[페이지 치수] 너비 420mm, 높이 297mm 입력합니다.

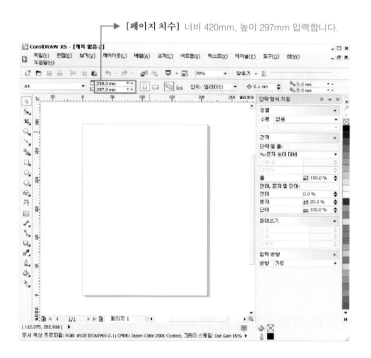

[새로 만들기] 문서 창을 만들어 놓은 상태에서 [특성정보 표시줄]에 [페이지 치수] 사이즈를 변경합니다.

너비 420mm, 높이 297mm

카탈로그를 펼친 상태인 높이 297mm, 너비 420mm입니다. 카탈로그를 펼친 상태에서 편집하는 것이 훨씬 편리하고 빠르게 디자인할 수 있습니다. 현재 치수에서 카탈로그를 만들어 봅니다.

로고 도안하기

회사를 홍보하는 카탈로그, 리플릿, 브로슈어, 명함 각종 인쇄물에 상호 앞쪽에 들어가는 로고입니다. 회사를 상징하고 카탈로그를 상징하는 로고를 만들어 봅니다.

| 문자열 만들기1

Gionki ➡ **Gionki** [Arial Black] 29pt

| 문자열 만들기2

가설교량·교량보강·성능개선·개축관련 특허공법보유 벤처기업

➡ **가설교량 · 교량보강 · 성능개선 · 개축관련 특허공법보유 벤처기업** [HY태고딕] 7pt

 가설교량 · 교량보강 · 성능개선 ⊠개축관련 특허공법보유 벤처기업 ⟲ ⟵

가설교량 · 교량보강 · 성능개선 · 개축관련 특허공법보유 벤처기업

⌖ [선택 도구]로 텍스트를 위와 같이 장체로 만들어 줍니다.

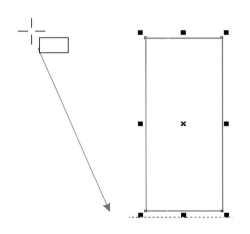

⬚ [사각형 도구]로 옆 보기와 같이 직사각형 개체를 하나 만들어 놓습니다.

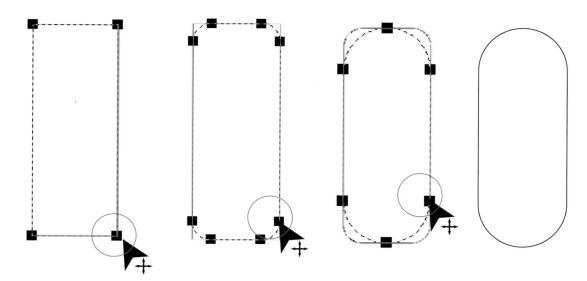

직사각형 개체를 선택한 상태에서 [도구 상자]→ [모양 도구]를 선택합니다. 그리고 보기와 같이 왼쪽 하단 노드점을 윗쪽으로 클릭드래그 해주면 직사각형 개체가 타원 개체로 변합니다.

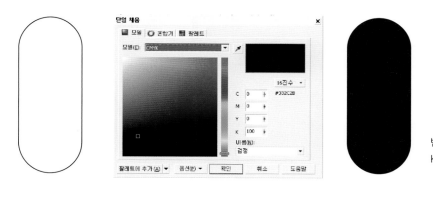

변형된 타원개체의 색상을 C:0 M:0 Y:0 K:100인 검정색으로 채워 줍니다.

도안 텍스트와 타원개체의 사이즈를 정당히 조절해서 배열하면 회사 로고가 만들어집니다.

가설교량 · 교량보강 · 성능개선 · 개축관련 특허공법보유 벤처기업

Gionki

가설교량 · 교량보강 · 성능개선 · 개축관련 특허공법보유 벤처기업

Work **3**

페이지에 계조채움 넣기

■[계조 채움]으로 카탈로그의 표지를 만들어 봅니다. ■[계조 채움]은 단일 색상으로 채울 수 있는 방식을 넘어서 한 개체에 여러 가지 색상을 그라이언트 방식으로 채울 수 있는 유용한 기능입니다. 이번 장에서는 표지 디자인을 그라이언트 방식으로 편집해 보겠습니다.

[도구 상자]에 □[사각형 도구]를 마우스 왼쪽 버튼으로 더블 클릭하여 페이지 치수에 맞는 사각형 개체를 만듭니다.

페이지에 맞는 사각형 개체를 선택한 상태에서 [도구 상자]→[채움 도구]→□[계조 채움]를 클릭해서 □[계조 채움]창을 불러옵니다.

우선 [계조 채움]창에서 유형:선형, 각도:90.0, 색상 블렌드:사용자 정의
로 설정해 놓습니다.

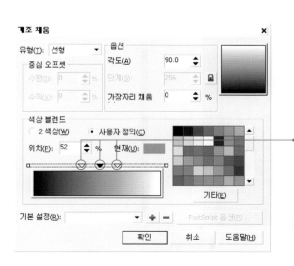

왼쪽 마우스 버튼을 더블 클릭하면 색상 노드가 추가됩니다.

색상 그라디언트에 왼쪽 마우스 버튼을 더블 클릭하여 3개의 색상 노드를 만
듭니다.

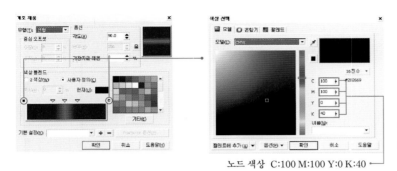

양쪽 끝쪽에 있는 노드 색상을 C:100 M:100 Y:0 K:40으로 채웁니다.

노드 색상 C:100 M:100 Y:0 K:40 ◄

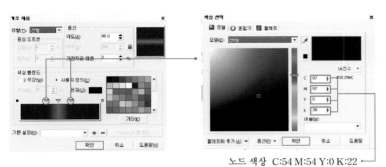

두 번째와 네 번째 있는 노드 색상을 C:97 M:97 Y:0 K:39으로 채웁니다.

노드 색상 C:54 M:54 Y:0 K:22 ◄

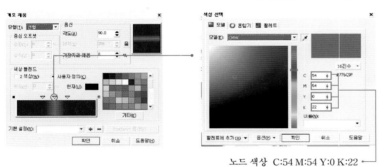

세 번째 있는 노드 색상을 C:54 M:54 Y:0 K:22으로 채웁니다.

노드 색상 C:54 M:54 Y:0 K:22 ◄

[계조 채움]으로 군청색에서 밝은 청색으로 변화되는 마치 빛 효과를 준 이미지를 만들었습니다.

도안 텍스트를 만들어서 배열하기

□[계조 채움] 빛 효과를 준 이미지 위에 다시 [도안 텍스트]를 만들어서 배열해 봅니다. 배경 색상이 진한 군청 색이기 때문에 텍스트 색상을 흰색으로 만들어 줍니다.

문자열 만들기 1

Major construcion system of

➡ **Major construcion system of** [HY헤드라인B]13pt

문자열 만들기 2

'Next Generation
 e-Learning System'

➡ **'Next Generation** [HY헤드라인B]27pt
e-Learning System'

문자열 만들기 3

본 사 서울시 강남구 양재동 2-2 재운빌딩 첨단연구센터 910호
 TEL. 001-122X-240X, 2415
 FAX. 001-122X-24X0

➡ **본 사 서울시 강남구 양재동 2-2 재운빌딩 첨단연구센터 910호**
 TEL. 001-122X-240X, 2415
 FAX. 001-122X-24X0

 [Hy태고딕] 10.5pt

텍스트 문자: 색상 C:100 M:100 Y:0 K:50

Major construcion system of

텍스트 문자: 색상 C:0 M:0 Y:0 K:0

'Next Generation
e-Learning System'

텍스트 문자: 색상 C:0 M:0 Y:0 K:0

Gionki

텍스트 문자: 색상 C:0 M:0 Y:0 K:0

Gionki

본　　사 서울시 강남구 양재동 2-2 재운빌딩 첨단연구센터 910호
　　　　TEL. 001-122X-240X, 2415
　　　　FAX. 001-122X-24X0

가설교량 · 교량보강 · 성능개선 계측관련 특허공법보유 벤처기업

도안 텍스트를 위와 같이 이미지 사이즈를 조절해서 표지 디자인을 만들어 놓았
던 페이지 위에 배열합니다.

Part 4

catalogue 8page

2~3Page (내지) Work

2~3Page (내지)

페이지 치수

너비 : 420mm
높이 : 297mm

[Work Point]

[Work 1] 페이지에 [계조 채움] 넣기

[Work 2] 이미지를 편집해서 배열하기

[Work 3] 도안 텍스트와 단락텍스트 배열하기

[Source image]

PBBA1004.jpg

PBAF5028.jpg

PBAF5030.jpg

PBAF5044.jpg

(Work 1

페이지에 [계조 채움]넣기

2, 3페이지에 각각 [계조 채움]을 채워 넣습니다. 이번 장에서 개체를 [메뉴 표시줄]→[배열]→[변형]→[크기]기능을 이용해서 보다 효과적으로 2, 3페이지를 나누어 보겠습니다.

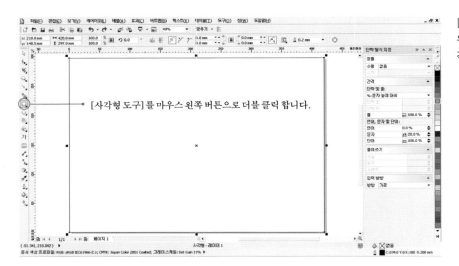

[도구 상자]에 [사각형 도구]를 마우스 왼쪽 버튼으로 더블 클릭하여 사각형 개체를 만듭니다.

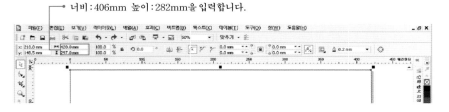

사각형 개체를 선택한 상태에서 [등록 정보 표시 줄]→[개체 크기]에 너비:406mm, 높이:282mm을 입력합니다.

사이즈가 너비:406mm, 높이:282mm인 사각형 개체를 만들어 놓습니다.

● 변형창을 불러옵니다.

사각형의 개체를 선택한 상태에서 [메뉴 표시줄]→[배열]→[변형]→[크기]를 클릭해서 페이지 오른쪽에 [변형]창을 불러옵니다.

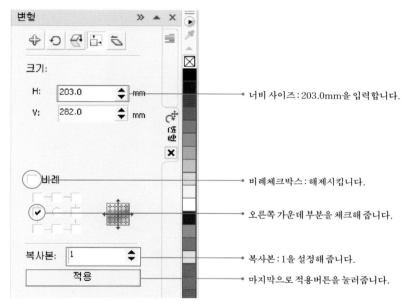

● 너비 사이즈 : 203.0mm을 입력합니다.

● 비례체크박스 : 해제시킵니다.

● 오른쪽 가운데 부분을 체크해 줍니다.

● 복사본 : 1을 설정해 줍니다.

● 마지막으로 적용버튼을 눌러줍니다.

[변형]창에서 너비 사이즈:203.0mm, 비례체크박스:해제, 오른쪽 가운데 체크, 복사본:1을 설정해서 [적용]버튼을 누릅니다.

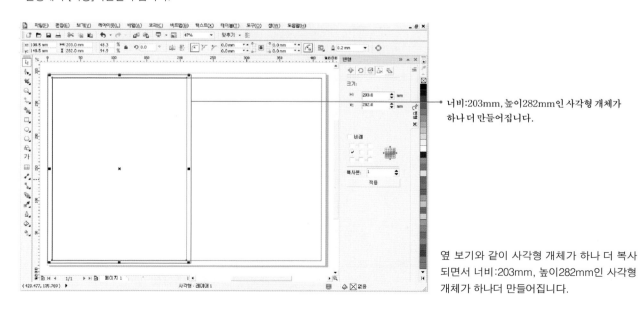

● 너비:203mm, 높이282mm인 사각형 개체가 하나 더 만들어집니다.

옆 보기와 같이 사각형 개체가 하나 더 복사되면서 너비:203mm, 높이282mm인 사각형 개체가 하나더 만들어집니다.

다시 너비:406mm, 높이:282mm인 사각형의 개체를 선택해서 [변형]창에 수치를 다시 입력합니다.

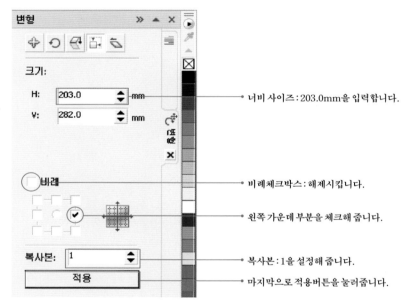

너비 사이즈:203.0mm을 입력합니다.

비례체크박스:해제시킵니다.

왼쪽 가운데 부분을 체크해 줍니다.

복사본:1을 설정해 줍니다.

마지막으로 적용버튼을 눌러줍니다.

[변형]창에서 너비 사이즈:203.0mm, 비례체크박스:해제, 왼쪽 가운데 체크, 복사본:1을 설정해서 [적용]버튼을 누릅니다.

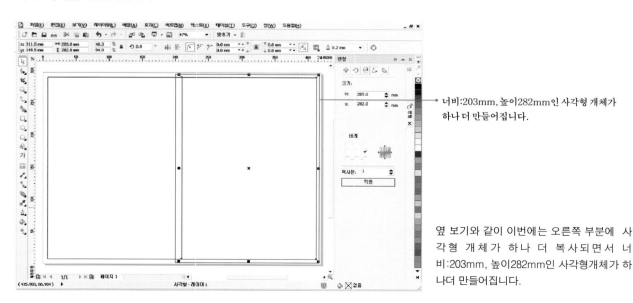

너비:203mm, 높이282mm인 사각형 개체가 하나 더 만들어집니다.

옆 보기와 같이 이번에는 오른쪽 부분에 사각형 개체가 하나 더 복사되면서 너비:203mm, 높이282mm인 사각형개체가 하나더 만들어집니다.

└─ ▣ [계조 채움]창을 불러 옵니다.

너비:203mm, 높이:282mm인 두 개의 사각형개체를 모두 선택
한 상태에서 [도구 상자]→▣[계조 채움]을 클릭해서 ▣[계조
채움]창을 불러옵니다.

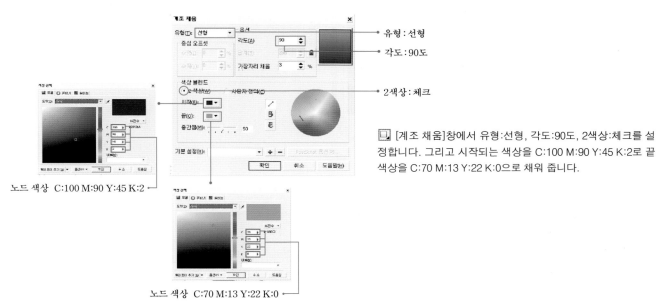

유형 : 선형

각도 : 90도

2색상 : 체크

노드 색상 C:100 M:90 Y:45 K:2

노드 색상 C:70 M:13 Y:22 K:0

▣ [계조 채움]창에서 유형:선형, 각도:90도, 2색상:체크를 설
정합니다. 그리고 시작되는 색상을 C:100 M:90 Y:45 K:2로 끝
색상을 C:70 M:13 Y:22 K:0으로 채워 줍니다.

옆 보기와 같이 위에서 아래쪽으로
어두워지는 그라디언트 색상의 개
체를 만들었습니다.

Work 2

이미지를 편집해서 배열하기

[메뉴 표시줄]→[비트맵]→[비트맵 변환]으로 CMYK이미지를 [그레이스 케일]이미지로 변환시킵니다. 개체를
투명효과를 주어 이미지와 합성시켜 봅니다.

[메뉴 표시줄]→[불러오기]를 클릭하면 이미지를 불러올 수 있
는 창이 뜹니다.
여기에서 CD→IMAGE→Part4→PBBA1004.jpg,
PBAF5030.jpg, PBAF5028.jpg, PBAF5044.jpg를 불러옵니다.

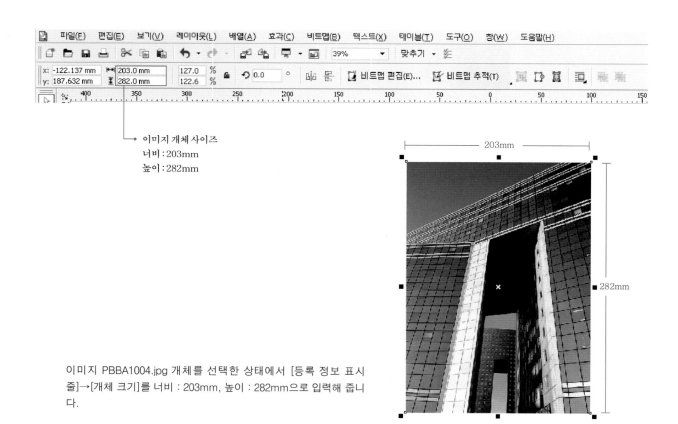

이미지 개체 사이즈
너비 : 203mm
높이 : 282mm

이미지 PBBA1004.jpg 개체를 선택한 상태에서 [등록 정보 표시
줄]→[개체 크기]를 너비 : 203mm, 높이 : 282mm으로 입력해 줍니
다.

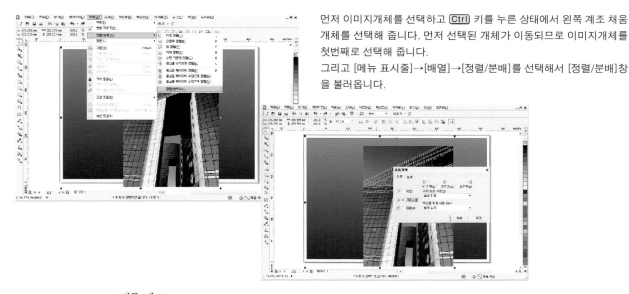

먼저 이미지개체를 선택하고 Ctrl 키를 누른 상태에서 왼쪽 계조 채움 개체를 선택해 줍니다. 먼저 선택된 개체가 이동되므로 이미지개체를 첫번째로 선택해 줍니다.

그리고 [메뉴 표시줄]→[배열]→[정렬/분배]를 선택해서 [정렬/분배]창을 불러옵니다.

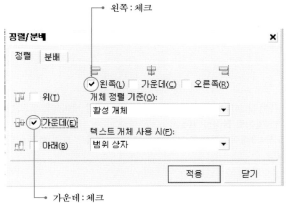

[정렬/분배]창에서 수평 [왼쪽], 수직 [가운데]를 체크하고 [적용]버튼을 누릅니다.

위와 같이 왼쪽 계조 채움 개체 정 중앙에 이미지 개체가 이동됩니다.

[메뉴 표시줄] -> [비트맵] -> [비트맵으로 변환]

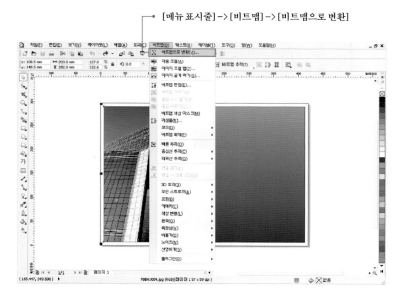

그레이스케일 [8비트]

해상도 : 300

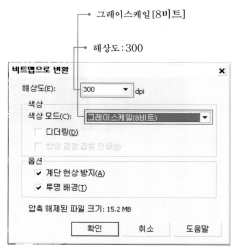

왼쪽으로 이동된 이미지를 선택한 상태에서 [메뉴 표시줄]→[비트맵]→[비트맵으로 변환]를 클릭하여 [비트맵으로 변환]창을 불러옵니다.
여기에서 해상도:300, 색상모드:그레이스케일을 설정하고 [확인]버튼을 누르면 컬러 이미지가 흑백 이미지로 변환됩니다.

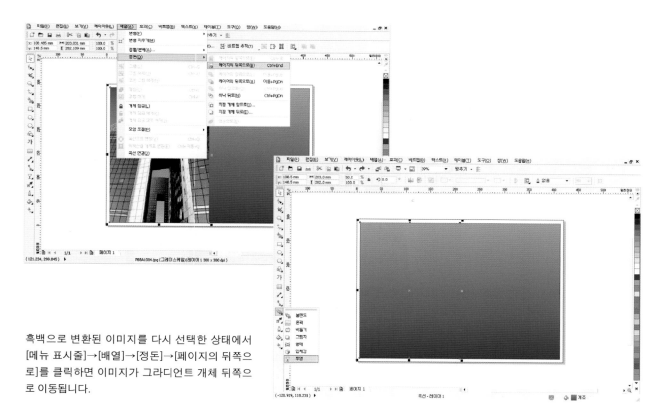

흑백으로 변환된 이미지를 다시 선택한 상태에서 [메뉴 표시줄]→[배열]→[정돈]→[페이지의 뒤쪽으로]를 클릭하면 이미지가 그라디언트 개체 뒤쪽으로 이동됩니다.

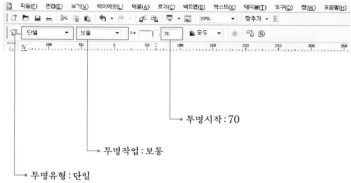

투명시작 : 70

투명작업 : 보통

투명유형 : 단일

그라디언트 개체를 선택한 상태에서 [도구 상자]→[특수 효과]→[투명]을 클릭합니다. 그리고 [등록 정보 표시줄]에 투명유형:단일, 투명작업:보통, 투명시작:70을 설정합니다.

투명으로 설정된 그라디언트 개체 색상과 흑백 이미지 색상이 합쳐저 보여지는 형태가 만들어 져서 디자인 효과를 만들어 낼 수 있습니다.

이미지에 사이즈를 조절해서 옆 보기와 같이 배열
합니다.

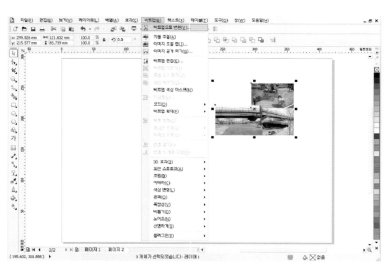

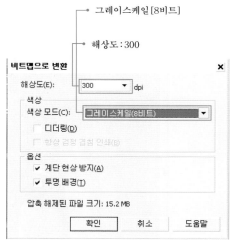

그레이스케일 [8비트]

해상도 : 300

비트맵으로 변환

해상도(E): 300 dpi
색상
색상 모드(C): 그레이스케일(8비트) ▼
☐ 디더링(D)
☐ 항상 검정 겹침 인쇄(B)
옵션
☑ 계단 현상 방지(A)
☑ 투명 배경(T)

압축 해제된 파일 크기: 15.2 MB

확인 취소 도움말

배열된 3개의 이미지를 모두 선택한 상태에서 [메
뉴 표시줄]→[비트맵]→[비트맵으로 변환]를 클릭
하여 [비트맵으로 변환]창을 불러옵니다.
여기에서 해상도:300, 색상모드:그레이스케일을
설정하고 [확인]버튼을 누르면 컬러 이미지가 흑백
이미지로 변환됩니다.

흑백 이미지로 변환된 개체를 보기와 같이 페이지 위에 배열합니다.

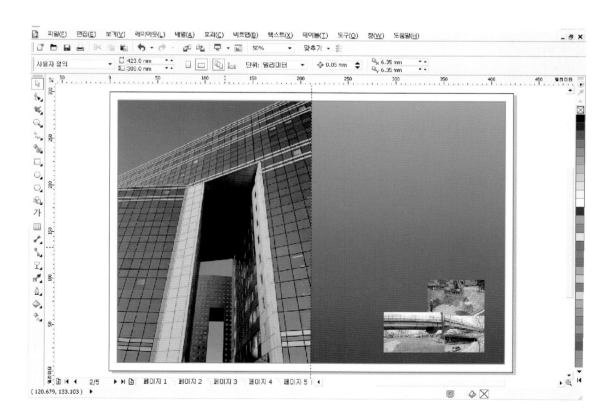

도안 텍스트와 단락텍스트 배열하기

그라디언트 효과와 투명 효과를 준 2~3페이지 이미지 위에 [도안 텍스트]와 [단락 텍스트]를 만들어서 배열합니다. 페이지 전체적으로 어두운 색상이기 때문에 텍스트 색상을 흰색으로 만들어 줍니다.

문자열 만들기 1

문자열 만들기 2

문자열 만들기 3

문자열 만들기 4

| 문자열 만들기 5

E.P.M.A. 가설교량공법(Temporary Bridge by External Prestressing method using Multiple Anchorage system)
은 주형(H-BEAM)하부에 단부 및 중간부 정착장치를 설치 후 PC 강연선을 다단계로 POST-TENTIONING하여
빔에 효율적으로 압축응력을 도입하여 장지간에 적용가능한 역학적인 가설교량 공법으로서
구조적 성능 우수성 및 강재의 절감이 가능한 경제적인 가설교량 증설공법이다

E.P.M.A. 가설교량공법(Temporary Bridge by External Prestressing method using Multiple Anchorage system)
은 주형(H-BEAM)하부에 단부 및 중간부 정착장치를 설치후 PC 강연선을 다단계로 POST-TENTIONING하여
빔에 효율적으로 압축응력을 도입하여 장지간에 적용가능한 역학적인 가설교량 공법으로서
구조적 성능 우수성 및 강재의 절감이 가능한 경제적인 가설교량 증설공법이다

[HY중고딕] 9pt

| 문자열 만들기 6

1. 정착부에 발생되는 응력을 단부와 중간부 정착단으로 분산시켜 적은 강재량으로 효율적인 지간장 조절이
 가능한 경제적 우수성 확보

2. 정착장치(쐐기작용 및 스프링, 와셔의 푸싱작용)의 특징으로 인장시 발생할 수 있는 인장재의 마찰손실 및
 즉시 손실 최소화

3. 강연선 개별 정착으로 인하여 단부 및 중간부는 물론 하면과 측면의 도입인장력 조절이 가능한 역학적인 공법

4. 위치 및 지장물의 유무에 관계없이 시공 가능

5. 주형 및 정착장치의 공장제작으로 시공성 및 품질 확보

6. 아연용융된 강연선의 사용으로 기존 공법시 사용된 구리스 등의 비환경적인 요소 배제

7. 교통통제 없이 시공가능하며, 재인장작업이 용이하여 유지관리 우수

8. 철거 후 자재를 재활용하여 원가 절감 효율이 우수

9. 장지간이므로 통수 단면이 넓어 집중호우시 유수의 영향을 최소화할 수 있다.

1. 정착부에 발생되는 응력을 단부와 중간부 정착단으로 분산시켜 적은 강재량으로 효율적인 지간장 조절이
 가능한 경제적 우수성 확보

2. 정착장치(쐐기작용 및 스프링, 와셔의 푸싱작용)의 특징으로 인장시 발생할 수 있는 인장재의 마찰손실 및
 즉시 손실 최소화

3. 강연선 개별 정착으로 인하여 단부 및 중간부는 물론 하면과 측면의 도입인장력 조절이 가능한 역학적인 공법

4. 위치 및 지장물의 유무에 관계없이 시공 가능

5. 주형 및 정착장치의 공장제작으로 시공성 및 품질 확보

6. 아연용융된 강연선의 사용으로 기존 공법시 사용된 구리스 등의 비환경적인 요소 배제

7. 교통통제 없이 시공가능하며, 재인장작업이 용이하여 유지관리 우수

8. 철거 후 자재를 재활용하여 원가 절감 효율이 우수

9. 장지간이므로 통수 단면이 넓어 집중호우시 유수의 영향을 최소화할 수 있다.

[HY중고딕] 9pt

Gionki CROP.

Gionki BUILD.

 Gionki

가설교량·교량보강·성능개선·개축관련 특허공법보유 벤처기업

E.P.M.A. 가설교량 공법 개요

E.P.M.A. 가설교량 공법 특징

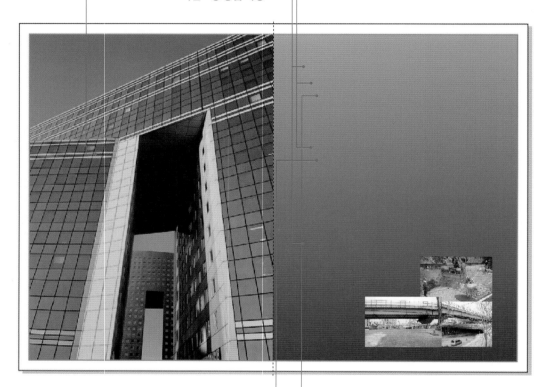

E.P.M.A. 가설교량공법(Temporary Bridge by External Prestressing method using Multiple Anchorage system)
은 주형(H-BEAM)하부에 단부 및 중간부 정착장치를 설치후 PC 강연선을 다단계로 POST-TENTIONING하여
빔에 효율적으로 압축응력을 도입하여 장지간에 적용가능한 역학적인 가설교량 공법으로서
구조적 성능 우수성 및 강재의 절감이 가능한 경제적인 가설교량 증설공법이다

1. 정착부에 발생되는 응력을 단부와 중간부 정착단으로 분산시켜 적은 강재량으로 효율적인 지간장 조절이
 가능한 경제적 우수성 확보
2. 정착장치(베기작용 및 스프링, 와셔의 푸싱작용)의 특징으로 인장시 발생활 수 있는 인장재의 마찰손실 및
 즉시 손실 최소화
3. 강연선 개별 정착으로 인하여 단부 및 중간부는 물론 하면과 측면의 도입인장력 조절이 가능한 역학적인 공법
4. 위치 및 지장물의 유무에 관계없이 시공 가능
5. 주형 및 정착장치의 공장제작으로 시공성 및 품질 확보
6. 아연용융된 강연선의 사용으로 기존 공법시 사용된 구리스 등의 비환경적인 요소 배제
7. 교통통제 없이 시공가능하며, 재인장작업이 용이하여 유지관리 우수
8. 철거 후 자재를 재활용하여 원가 절감 효율이 우수

색상 팔레트에 흰색을 클릭
합니다.

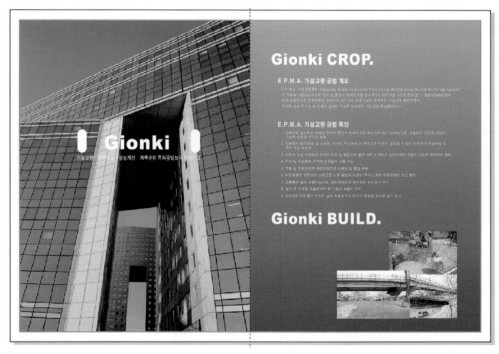

[선택 도구]로 로고와 [단락 텍스트]를 모두 선택한 상태에서
페이지 오른쪽 [색상 팔레트]에 흰색을 클릭합니다.

페이지 전체적으로 어두운 톤의 색상이기 때문에 텍스트가 보다더 잘
보여질 수 있는 흰색을 채워 넣습니다.

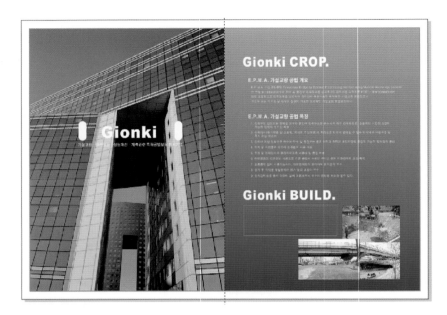

[도구 상자]에 [가] [텍스트 도구]를 사용해서옆 보기에 빨간 박스 안에 [단락 텍스트]를 만들어 봅니다.

[도구 상자]에 [가] [텍스트 도구]를 선택한 상태에서 옆 보기와 같이 대각선 아래 방향으로 마우스 왼쪽버튼을 클릭 드래그합니다.

이렇게 하면 사각 박스가 만들어지는데 [단락 텍스트] 문자열을 만들 수 있는 공간이 만들어집니다.

사각 박스 안에 텍스트를 어느 정도 입력한 후 서체를 [HY 중고딕]9pt로 바꾸어 줍니다.

사각 박스 안에 텍스트를 모두 입력한 후 [등록 정보 표시줄]→[텍스트 정렬]→[양끝]을 설정합니다.

[단락 텍스트]를 선택해서 색상 팔레트에 흰색을 채워 줍니다.

색상 팔레트에 흰색을 클릭합니다.

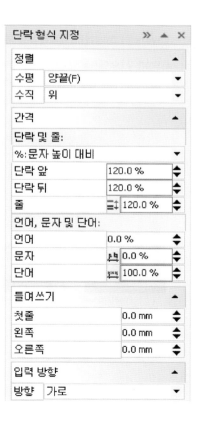

[단락 텍스트]를 선택한 상태에서 [메뉴 표시줄]→[텍스트]→[단락 형식 지정]을 선택해서 왼쪽에 [단락 형식 지정]창을 불러옵니다.
여기에서 [단락 앞]:120.0%, [단락 뒤]:120.0%, [줄]:120.0%, [문자]:0.0%, [단어]:100.0%를 입력합니다.

Part 4

CorelDRAW Image–>Part4

catalogue 8page

4~5Page (내지) Work

4~5Page (내지)

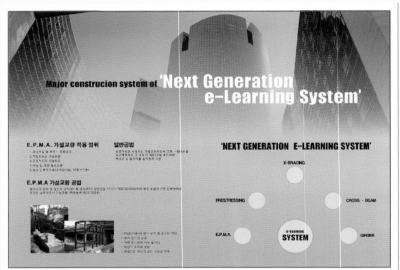

페이지 치수

너비 : 420mm

높이 : 297mm

[**Work Point**]

[Work 1] 그라디언트 개체에 투명 적용하기

[Work 2] 이미지를 편집해서 배열하기

[Work 3] 도안 텍스트 배열하기

[**Source image**]

PBBA1005.jpg

GBAF5028.jpg

GBAF5030.jpg

GBAF5044.jpg

(Work **1**

그라디언트 개체에 투명 적용하기

그라디언트 효과를 준 개체와 비트맵 이미지를 합성해서 디자인 효과를 주어 봅니다. 개체를 [투명] 적용시켜 색상 혼합시켜 봅니다. 이번장에서는 전 페이지에서 만들어 놓았던 그라이언트를 복사해 와서 [투명] 적용시켜 봅니다.

2~3페이지에서 만들어 놓았던 그라디언트 개체를 복사해서 불러옵니다.

그라디언트 개체를 선택한 상태에서 [도구 상자]→[특수 효과]→[투명]을 클릭합니다.

그라디언트 개체의 색상을 70%로 투명하게 만들어 놓습니다.

└● 투명시작 : 70

└● 투명작업 : 보통

└● 투명유형 : 단일

그라디언트 개체를 선택한 상태에서 [도구 상자]→[특수 효과]→[투명]을 클릭합니다. 그리고 [등록 정보 표시줄]에 투명유형:단일, 투명작업:보통, 투명시작:70을 설정합니다.

Work 2

이미지를 편집해서 배열하기

투명 효과를 준 그라이언트 개체와 이미지를 합성시켜서 디자인 효과를 만들어 봅니다. 이번 장에서는 이미지도 같이 투명 적용시켜 이미지끼리 겹쳐서 배열해 봅니다.

[메뉴 표시줄]→[불러오기]를 클릭하면 이미지를 불러올 수 있는 창이 뜹니다.
여기에서 CD→IMAGE→Part4→PBBA1005.jpg, GBAF5030.jpg, GBAF5028.jpg, GBAF5044.jpg 를 불러옵니다.

이미지를 부분적으로 자를 수 있는 [모양 도구]에 대해서 알아봅니다. 기본 이미지에는 모서리에 4개의 노드점이 형성되어 있는데 [모양 도구]로 노드점을 추가 또는 삭제시켜 이미지 형태를 변형시킬 수 있습니다. [모양 도구]로 이미지를 부분적으로 삭제시켜 봅니다.

[모양 도구]로 옆 보기와 같이 빨간 외곽선상까지 이미지를 잘라 내어 봅니다.

[모양 도구]를 선택한 상태에서 아래쪽에 2개의 노드점을 마우스 포인트로 클릭 드래그해서 선택합니다.

선택된 2개의 노드점을 [Ctrl]키를 누른 상태에서 아래쪽으로 내립니다.

보기와 같이 이미지를 윗 부분에 삭제시켜 필요한 부분만 편집해서 만들어 냈습니다.

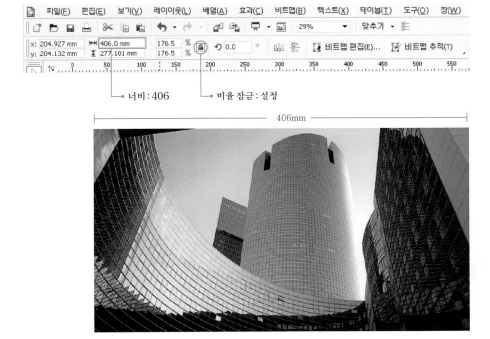

편집한 이미지를 선택한 상태에서 [등록 정보 표시줄]에 너비:406mm으로 입력하고 비율 잠금:설정으로 만들어 놓습니다.

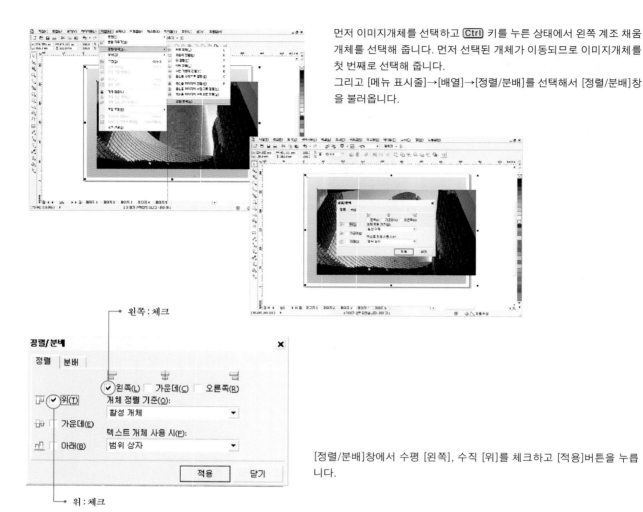

먼저 이미지개체를 선택하고 Ctrl 키를 누른 상태에서 왼쪽 계조 채움 개체를 선택해 줍니다. 먼저 선택된 개체가 이동되므로 이미지개체를 첫 번째로 선택해 줍니다.

그리고 [메뉴 표시줄]→[배열]→[정렬/분배]를 선택해서 [정렬/분배]창을 불러옵니다.

[정렬/분배]창에서 수평 [왼쪽], 수직 [위]를 체크하고 [적용]버튼을 누릅니다.

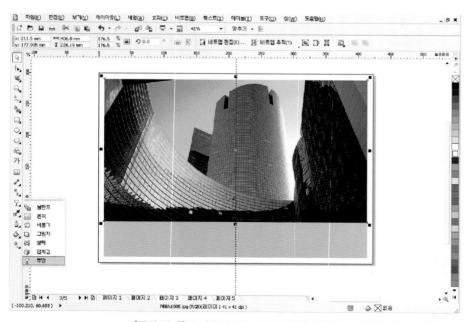

[정렬/분배]로 이동된 이미지를 선택한 상태에서 [도구 상자]→[특수 효과]→[투명]을 클릭합니다.

이미지 위에 아래쪽으로 마우스
왼쪽 버튼을 누른 상태에서
클릭 드래그해줍니다.

[투명]클릭하고 마우스 포인트로 이미지 위에서
아래쪽으로 마우스 왼쪽 버튼을 누른 상태에서
클릭드래그 해줍니다.

보기와 같이 이미지가 위에서 아래쪽으로 흐려지는 개체가 만들어집니다.

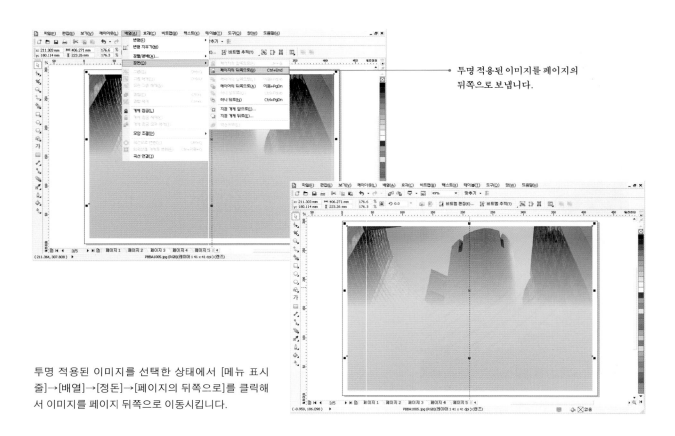

투명 적용된 이미지를 페이지의
뒤쪽으로 보냅니다.

투명 적용된 이미지를 선택한 상태에서 [메뉴 표시
줄]→[배열]→[정돈]→[페이지의 뒤쪽으로]를 클릭해
서 이미지를 페이지 뒤쪽으로 이동시킵니다.

이미지에 사이즈를 조절해서 옆 보기와 같이 배열합니다.

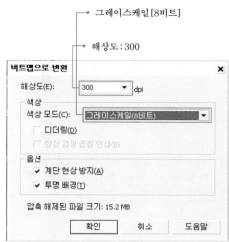

그레이스케일[8비트]

해상도 : 300

배열된 3개의 이미지를 모두 선택한 상태에서 [메뉴 표시줄]→[비트
맵]→[비트맵으로 변환]를 클릭하여 [비트맵으로 변환]창을 불러옵
니다.
여기에서 해상도:300, 색상모드:그레이스케일을 설정하고 [확인]버
튼을 누르면 컬러 이미지가 흑백 이미지로 변환됩니다.

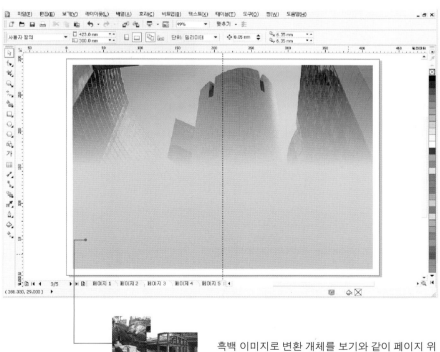

흑백 이미지로 변환 개체를 보기와 같이 페이지 위
정당한 위치에 배열합니다.

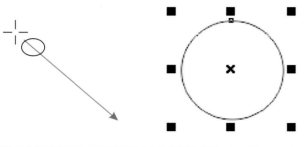

[타원 도구]로 대각선 아래 방향으로 Ctrl 키를 누른 상태에서 클릭 드래그 해주면 정원이 만들어집니다.

너비 : 19.0mm 높이 : 19.0mm

외곽선너비 : 0.75mm

정원을 선택해서 [등록 정보 표시줄]에 너비 : 19mm, 높이 : 19mm로 만들어 줍니다. 그리고 [외곽선 너비]를 0.75mm로 설정해 줍니다.

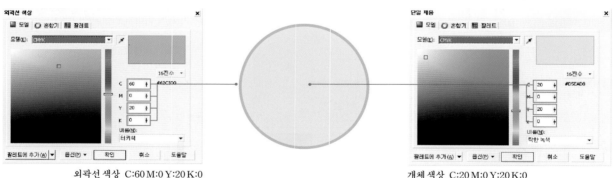

외곽선 색상 C : 60 M : 0 Y : 20 K : 0 　　　　　　　　　　　　 개체 색상 C : 20 M : 0 Y : 20 K : 0

정원을 선택해서 [단일 채움]에 색상을 C : 20 M : 0 Y : 20 K : 0으로 채워 주고 [외곽선 색상]을 C : 60 M : 0 Y : 20 K : 0으로 채워 줍니다.

정원을 복사해서 총 5개의 개체를 만들어 놓습니다.

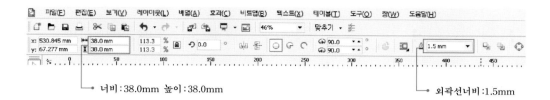

└ 너비 : 38.0mm 높이 : 38.0mm

└ 외곽선너비 : 1.5mm

정원을 한 개 더 복사해 와서 [등록 정보 표시줄]에 너비:38mm
높이:38mm, 외곽선 너비:1.5mm으로 설정해 줍니다.

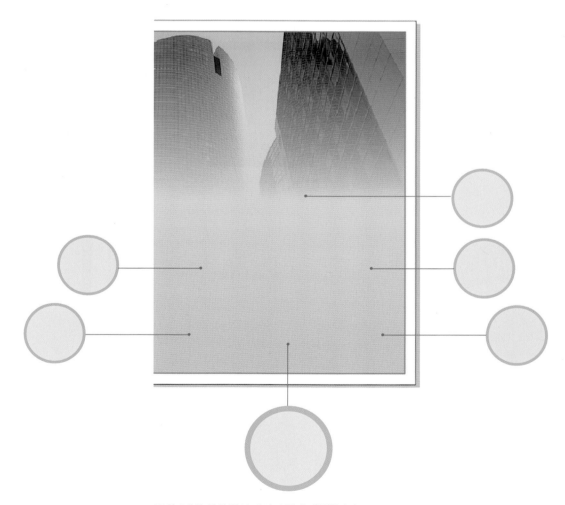

정원 6개를 위와 같이 페이지 위에 배열합니다.

[베지어 도구]로 수평선의 외곽선을 만들어 놓습니다.

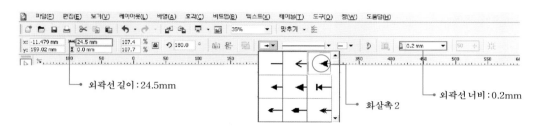

외곽선 길이 : 24.5mm

화살촉 2

외곽선 너비 : 0.2mm

외곽선을 선택한 상태에서 [등록 정보 표시줄]에 외곽선 길이 : 24.5mm, 화살촉2, 외곽선 너비 : 0.2mm인 화살표 외곽선을 만듭니다.

외곽선 색상
C:60 M:0 Y:20 K:0

[도구 상자]→[외곽선 펜]→[외곽선 색상]창을 불러와서 외곽선 색상을 C:60 M:0 Y:20 K:0으로 채워 줍니다.

화살표 외곽선을 보기와 같이 정원을 만들어 놓은 페이지 위에 배열합니다.

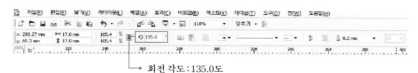

회전 각도 : 135.0도

화살표 외곽선을 하나더 복사해서 [등록 정보 표시줄]에 회전각도:135.0도 회전시켜 보기와 같이 배열합니다.

회전 각도비 : 90.0도

회전 각도비 : 45.0도

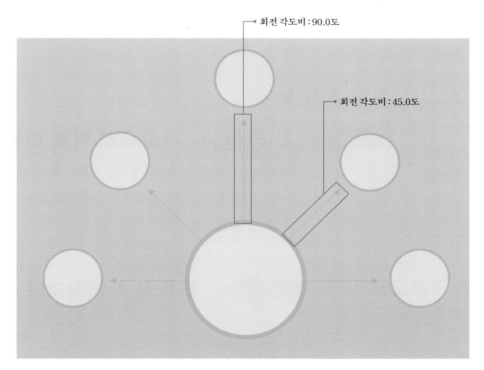

화살표 외곽선을 더 복사해서 위와 같이 회전각도를 조절해 배열해 놓습니다.

 Work 3

도안 텍스트 배열하기

4~5페이지 레이아웃 작업과 이미지 작업을 끝낸 페이지 위에 [도안 텍스트]를 만들어서 배열합니다. 텍스트의
색상과 사이즈를 조절해서 이미지와 잘 어울리게 편집해 봅니다.

문자열 만들기 1

Major construcion system of **'Next Generation e-Learning System'**

[HY 헤드라인B] 23pt [HY 헤드라인B] 48pt

표지 작업할 때 만들어 놓았던 문자열을 복사해 와서 텍스트 포인트만 바꾸어
줍니다.

문자열 만들기 2

E.P.M.A. 가설교량 적용 범위

 E.P.M.A. 가설교량 적용 범위

[HY견고딕] 15pt

문자열 만들기 3

E.P.M.A 가설교량 공법 **E.P.M.A 가설교량 공법**

[HY견고딕] 15pt

문자열 만들기 4

일반공법 **일반공법** [HY견고딕] 15pt

문자열 만들기 5

1. 도로개설 및 확장시 우회도로
2. 작업도로용 가설교량
3. 긴급복구용 가설도로
4. 이설 및 개량 철도교량
5. 철골 건축구조물(주차장시설, 대형구조물)

1. 도로개설 및 확장시 우회도로
2. 작업도로용 가설교량
3. 긴급복구용 가설도로
4. 이설 및 개량 철도교량
5. 철골 건축구조물(주차장시설, 대형구조물)

[HY중고딕] 9pt

문자열 만들기 6

보편적으로 사용하는 가설교량으로서 강재 I-BEAM을
주부재로 하고 그 위에 H-BEAM을 배치하여
복공판 및 횡부재를 설치한 후 사용

보편적으로 사용하는 가설교량으로서 강재 I-BEAM을
주부재로 하고 그 위에 H-BEAM을 배치하여
복공판 및 횡부재를 설치한 후 사용

[HY중고딕] 9pt

문자열 만들기 7

빔외부에 단부 및 중간부 정착장치를 설치 후 PC 강연선을 POST-TENTIONING하여 빔에 효율적으로 압축응력을
도입한 상부구조의 가설교량 (특허등록 제357332호)

빔외부에 단부 및 중간부 정착장치를 설치 후 PC 강연선을 POST-TENTIONING하여 빔에 효율적으로 압축응력을
도입한 상부구조의 가설교량 (특허등록 제357332호)

[HY중고딕] 9pt

문자열 만들기 8

- PILE(기둥)이 많아 공기 및 공사비 과다
- 공사 장기간 소요
- 자재 재사용이 거의 불가능
- 미관이 수려치 못함
- 현장조립 개소가 많아 시공성 부족

- PILE(기둥)이 많아 공기 및 공사비 과다
- 공사 장기간 소요
- 자재 재사용이 거의 불가능
- 미관이 수려치 못함
- 현장조립 개소가 많아 시공성 부족

[HY중고딕] 9pt

문자열 만들기 9

'NEXT GENERATION E-LEARNING SYSTEM'

 'NEXT GENERATION E-LEARNING SYSTEM'

[HY헤드라인B] 23.5pt

문자열 만들기 10

X-BRACING **X-BRACING** [(한)견출고딕] 12pt

문자열 만들기 11

PRESTRESSING **PRESTRESSING** [(한)견출고딕] 12pt

문자열 만들기 12

CROSS - BEAM **CROSS - BEAM** [(한)견출고딕] 12pt

문자열 만들기 13

E.P.M.A. **E.P.M.A.** [(한)견출고딕] 12pt

문자열 만들기 14

GIRDER **GIRDER** [(한)견출고딕] 12pt

문자열 만들기 15

e-Learning **e-Learning** [HY헤드라인B] 9pt

문자열 만들기 16

SYSTEM **SYSTEM** [HY헤드라인B] 21pt

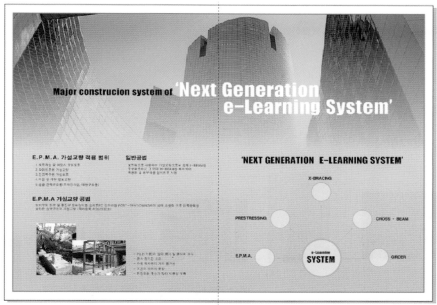

도안 텍스트 색상을 C:100 M:100 Y:0 K:50으로 만들어서 4~5페이지 이미지
위에 배열합니다.

Part 4

CorelDRAW Image->Part4

catalogue 8page

6~7Page (내지) Work

6~7Page (내지)

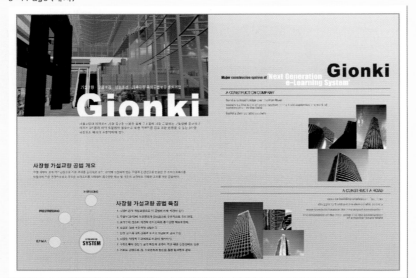

페이지 치수

너비 : 420mm

높이 : 297mm

[Work Point]

[Work 1] 그라디언트 개체에 투명 적용하기

[Work 2] 이미지 사이즈를 조절해서 배열하기

[Work 3] 도안 텍스트 배열하기

[Source image]

imab1077.jpg

BBBA1001.jpg

BBBA1002.jpg

BBBA1003.jpg

BBBA1004.jpg

BBBA1005.jpg

BBBA1006.jpg

그라디언트 개체에 투명 적용하기

그라디언트 효과를 준 개체와 비트맵 이미지를 합성해서 디자인 효과를 주어 봅니다. 개체를 [투명] 적용시켜 색상 혼합시켜 봅니다. 이번 장에서는 전 페이지에서 만들어 놓았던 그라이언트를 복사해 와서 [투명] 적용시켜 봅니다.

2~3페이지에서 만들어 놓았던 그라디언트 개체를 복사해서 불러옵니다.

그라디언트 개체를 선택한 상태에서 [도구 상자]→[특수 효과]→[투명]을 클릭합니다.

그라디언트 개체의 색상을 70%로 투명하게 만들어 놓습니다.

투명시작 : 70

투명작업 : 보통

투명유형 : 단일

그라디언트 개체를 선택한 상태에서 [도구 상자]→[특수 효과]→[투명]을 클릭합니다. 그리고 [등록 정보 표시 줄]에 투명유형:단일, 투명작업:보통, 투명시작:70을 설정합니다.

(Work **2**

이미지 사이즈를 조절해서 배열하기

컬러 이미지를 흑백 이미지로 만들어서 투명 적용된 개체의 색상과 혼합시켜 봅니다. 투명 적용된 개체의 색상 톤으로 흑백 이미지를 보다 디자인적으로 편집해 봅니다.

[메뉴 표시줄]→[불러오기]를 클릭하면 이미지를 불러올 수 있는 창이 뜹니다.
여기에서 CD→IMAGE→Part4→BBBA1003.jpg,
BBBA1002.jpg, BBBA1001.jpg, imab1077.jpg,
BBBA1006.jpg, BBBA1005.jpg, BBBA1004.jpg
를 불러옵니다.

● 너비 : 203mm, 높이 : 113mm

imab1077.jpg 이미지를 선택해서 [등록 정보 표시줄]→[개체 크기]에 너비 : 203mm, 높이 : 113mm을 입력해서 사이즈를 조절합니다.

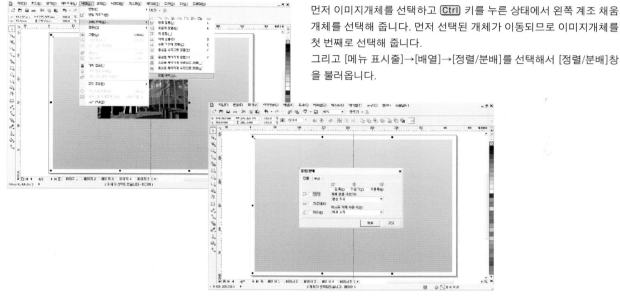

먼저 이미지개체를 선택하고 Ctrl 키를 누른 상태에서 왼쪽 계조 채움 개체를 선택해 줍니다. 먼저 선택된 개체가 이동되므로 이미지개체를 첫 번째로 선택해 줍니다.

그리고 [메뉴 표시줄]→[배열]→[정렬/분배]를 선택해서 [정렬/분배]창을 불러옵니다.

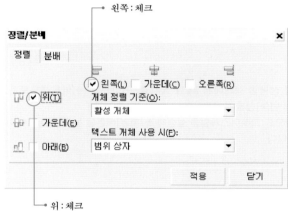

[정렬/분배]창에서 수평 [왼쪽], 수직 [위]를 체크하고 [적용]버튼을 누릅니다.

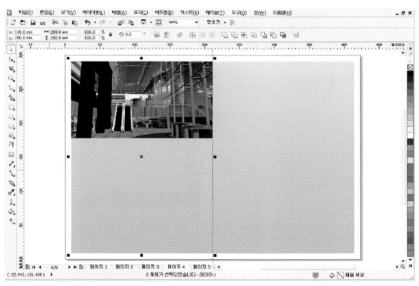

위와 같이 왼쪽 계조 채움 개체 왼쪽 위에 이미지 개체가 이동됩니다.

[메뉴 표시줄] -> [비트맵] -> [비트맵으로 변환]

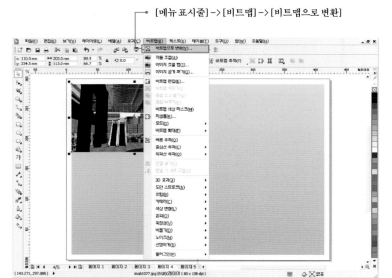

그레이스케일 [8비트]

해상도 : 300

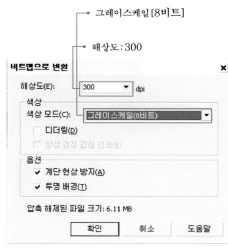

왼쪽으로 이동된 이미지를 선택한 상태에서 [메뉴 표시줄]→[비트맵]→[비트맵으로 변환]를 클릭하여 [비트맵으로 변환]창을 불러옵니다.
여기에서 해상도:300, 색상모드:그레이스케일을 설정하고 [확인]버튼을 누르면 컬러 이미지가 흑백 이미지로 변환됩니다.

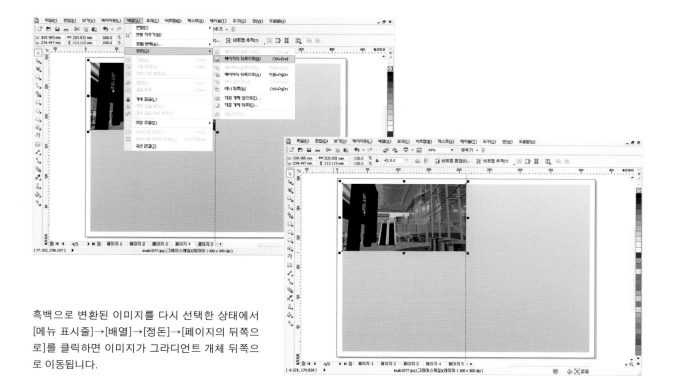

흑백으로 변환된 이미지를 다시 선택한 상태에서 [메뉴 표시줄]→[배열]→[정돈]→[페이지의 뒤쪽으로]를 클릭하면 이미지가 그라디언트 개체 뒤쪽으로 이동됩니다.

5페이지에 만들어 놓았던 원형개체를 빨간 박스 부분만 Ctrl + C 키로 복사합니다.

Ctrl + C 복사 합니다.

보기와 같이 복사한 원형개체에 사이즈를 조절해서 페이지 위에 배열합니다.

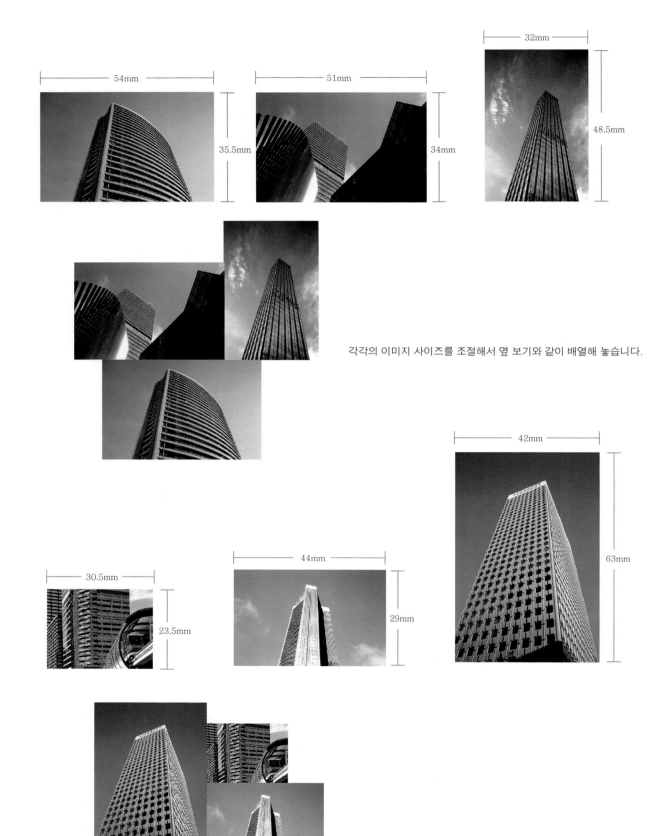

각각의 이미지 사이즈를 조절해서 옆 보기와 같이 배열해 놓습니다.

각각의 이미지 사이즈를 조절해서 옆 보기와 같이 배열해 놓습니다.

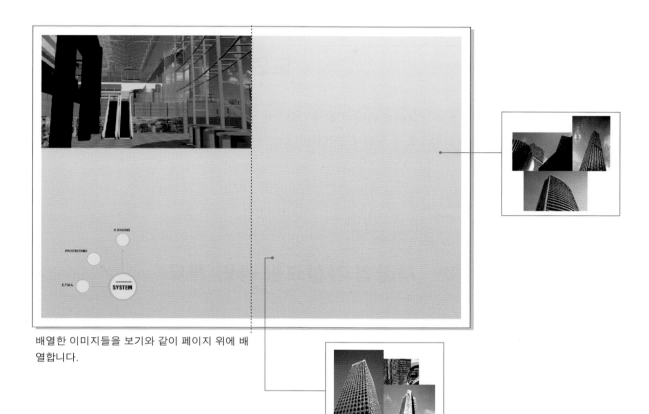

배열한 이미지들을 보기와 같이 페이지 위에 배열합니다.

(Work **3**

<div style="text-align: right">도안 텍스트 배열하기</div>

그라디언트 효과와 투명 효과를 준 6~7페이지 이미지 위에 [도안 텍스트]를 만들어서 배열합니다. 이미지의 위치와 잘 어울릴 수 있도록 텍스트 사이즈를 조절해서 편집합니다.

▌문자열 만들기 1

사 장 형 가 설 교 량 공 법 개 요

 사장형 가설교량 공법 개요 [HY견고딕] 15pt

▌문자열 만들기 2

사 장 형 가 설 교 량 공 법 특 징

 사장형 가설교량 공법 특징 [HY견고딕] 15pt

▌문자열 만들기 3

A CONSTRUCTION COMPANY A CONSTRUCTION COMPANY [HY태고딕] 10.5pt

▌문자열 만들기 4

A CONSTRUCT A ROAD A CONSTRUCT A ROAD [HY태고딕] 10.5pt

▌문자열 만들기 5

주형 하부에 교축 직각방향으로 가로 부재를 설치하고 교각, 교대에 고정되어 있는 주탑과 강연선으로 연결한 후 프리스트레스를 도입하여 작은 긴장력으로도 우수한 보강효과를 나타내며 통수단면 확보 및 처짐의 보정에도 탁월한 효과를 가진 공법이다.

주형 하부에 교축 직각방향으로 가로 부재를 설치하고 교각, 교대에 고정되어 있는 주탑과 강연선으로 연결한 후 프리스트레스를 도입하여 작은 긴장력으로도 우수한 보강효과를 나타내며 통수단면 확보 및 처짐의 보정에도 탁월한 효과를 가진 공법이다.

<div style="text-align: right">[HY중고딕] 8pt</div>

문자열 만들기 6

1. 사장타입의 가설교량으로 타 공법에 비해 지간이 길다
2. 주탑부(교각)에 부모멘트가 감소하므로 구조적으로 유리하다.
3. 교각수의 감소와 지간의 장지간화로 통수단면 확보에 유리.
4. 처짐에 대해 효과적인 공법이다.
5. 단면 감소와 장지간화로 최소의 시공비로 공사 가능.
6. 사장형 타입의 가교이므로 미관이 화려하다.
7. 구조전체에 강성이 높기 때문에 굴곡이 적고 내풍 안정성에도 양호
8. 가로보 방향으로 정, 부모멘트의 분산을 통한 휨모멘트 분배

1. 사장타입의 가설교량으로 타 공법에 비해 지간이 길다
2. 주탑부(교각)에 부모멘트가 감소하므로 구조적으로 유리하다.
3. 교각수의 감소와 지간의 장지간화로 통수단면 확보에 유리.
4. 처짐에 대해 효과적인 공법이다.
5. 단면 감소와 장지간화로 최소의 시공비로 공사 가능.
6. 사장형 타입의 가교이므로 미관이 화려하다.
7. 구조전체에 강성이 높기 때문에 굴곡이 적고 내풍 안정성에도 양호
8. 가로보 방향으로 정, 부모멘트의 분산을 통한 휨모멘트 분배

[HY태고딕] 8pt

문자열 만들기 7

build a railroad bridge over the Han River

supervise the work of construction in the field supervise the work of construction in the field

build a democratic society

build a railroad bridge over the Han River

supervise the work of construction in the field supervise the work of construction in the field

build a democratic society

[HY중고딕] 8.5pt

문자열 만들기 8

oppose building unpleasant facilities

struggle to build a more democratic society

issue bonds to finance the new airport construction

the resistance of the local people to the construction
of a nuclear power plant

oppose building unpleasant facilities

struggle to build a more democratic society

issue bonds to finance the new airport construction

the resistance of the local people to the construction
of a nuclear power plant

[HY중고딕] 8.5pt

문자열 만들기 9

'Gionki' 텍스트 아래 부분에 직사각형 개체를 만들어
놓습니다.

파일(F) 편집(E) 보기(V) 레이아웃(L) 배열(A) 효과(C) 비트맵(B) 텍스트(X) 테이블(T) 도구(O) 창(W) 도움말(H)

51% 맞추기

x: 158.535 mm 80.636 mm 100.0 % 0.0
y: 39.51 mm 23.157 mm 100.0 %

[겹친 부분 삭제] 기능을 사용해서 개체의
일부를 잘라냅니다.

직사각형 개체를 선택하고 Ctrl 키를 누른 상태에서
'Gionki' 텍스트 선택합니다. 그리고 [등록 정보 표시
줄]에 [겹친 부분 삭제]를 클릭하면 텍스트의 일부가 삭
제됩니다.

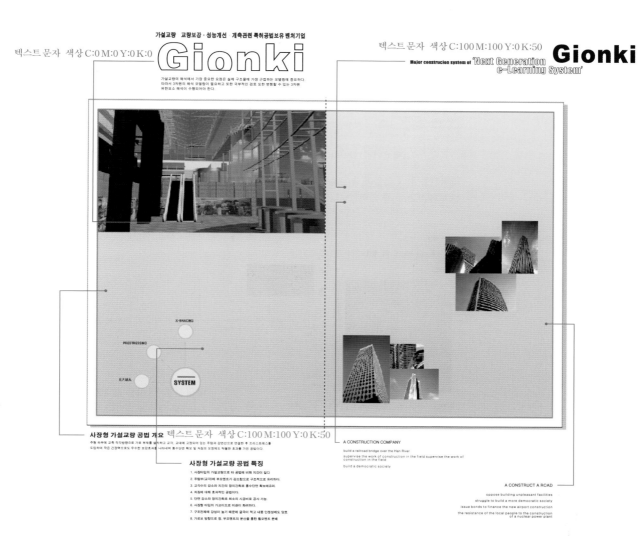

텍스트 문자 색상 C:0 M:0 Y:0 K:0

가설교량 교량보강·성능개선 개측관련 특허공법보유 벤처기업

Gionki

가설교량의 해석에서 가장 중요한 요점은 실제 구조물에 가장 근접하는 모델링이 중요하다.
따라서 3차원의 해석 모델링이 필요하고 또한 국부적인 검토 또한 병행할 수 있는 3차원
유한요소 해석이 수행되어야 한다.

텍스트 문자 색상 C:100 M:100 Y:0 K:50

Major construcion system of 'Next Generation
e-Learning System'

Gionki

X-BRACING

PRESTRESSING

E.P.M.A.

SYSTEM

사장형 가설교량 공법 개요
텍스트 문자 색상 C:100 M:100 Y:0 K:50

주탑 하부에 교축 직각방향으로 가로 부재를 설치하고 교각, 교대에 고정되어 있는 주립과 강판으로 연결한 후 프리스트레스를
도입하여 작은 긴장력으로도 우수한 보강효과를 나타내며 통수단면 확보 및 지점의 보강에도 탁월한 효과를 가진 공법이다.

사장형 가설교량 공법 특징

1. 사장타입의 가설교량으로 타 공법에 비해 지간이 길다.
2. 주탑부의교각에 부모멘트가 감소하므로 구조적으로 유리하다.
3. 교각수의 감소와 지간의 장지간화로 통수단면 확보에유리.
4. 처짐에 대해 효과적인 공법이다.
5. 단면 감소와 장지간화로 최소의 시공비로 공사 가능.
6. 사장형 타입의 가교이므로 미관이 화려하다.
7. 구조전체에 강성이 높기 때문에 굴곡이 작고 내풍 안정성에도 양호
8. 가로보 방향으로 점, 부모멘트의 분산을 통한 힘모멘트 분배

A CONSTRUCTION COMPANY

build a railroad bridge over the Han River

supervise the work of construction in the field supervise the work of
construction in the field

build a democratic society

A CONSTRUCT A ROAD

oppose building unpleasant facilities

struggle to build a more democratic society

issue bonds to finance the new airport construction

the resistance of the local people to the construction
of a nuclear power plant

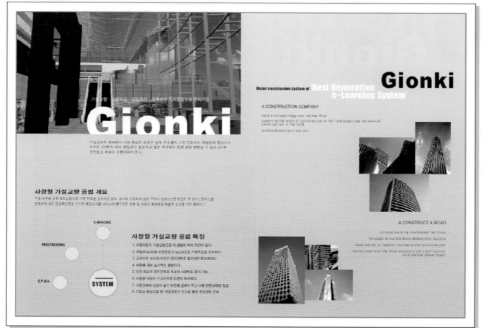

외곽선 너비 : 180mm 외곽선 두께 : 0.2mm

외곽선을 하나 만들어 놓은 상태에서 [등록 정보 표시줄]에 외곽선 너비:180mm, 외곽
선 두께:0.2mm를 입력합니다.

외곽선 색상 C:100 M:100 Y:0 K:0

외곽선을 색상을 C:100 M:100 Y:0
K:0으로 채워 넣습니다.

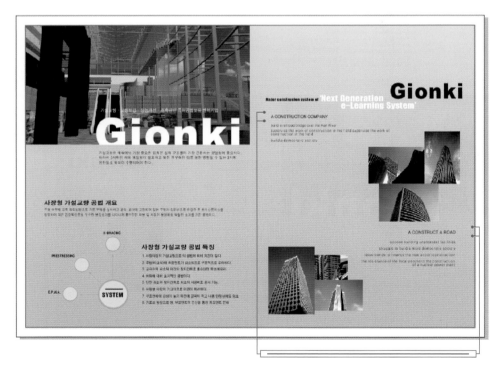

너비:180mm, 외곽선 두께:0.2mm인 외곽선을 3개 더 복사해서 위 보기와 같이 배열합
니다.

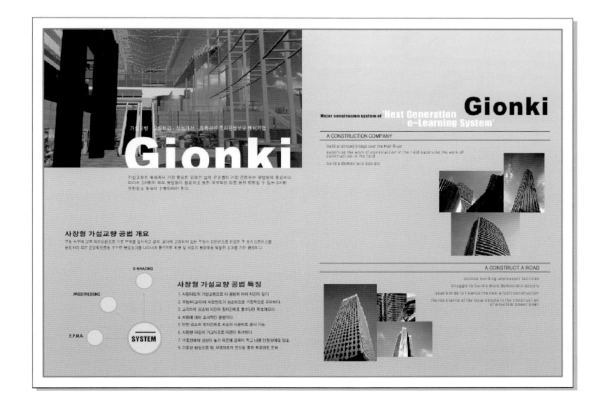

美 | AS ALEADER IN CREATING FLAVORS & FRAGRANCES
MANFIT F&F WILL BE ALWAYS WITH YOUL~

M A N F I T
A L W A Y S
W I T H Y O U L

MANFIT F&F WILL BE ALWAYS WITH YOUL CO., LTD.

JUST PASSING &
KNOW

MANFIT F&F WILL BE ALWAYS WITH YOUL CO., LTD.

당사는 철저한 품질관리 프로그램으로 제품을 관리하며 세계적인 전문금속회사로 자리매김하기 위하여 끊임없는 연구 개발에 모든 정열을 바치고 있습니다. 또한, "Happy Flavor & Fragrance" 라는 기업 모토와 "처음처럼" 이라는 사훈 아래 고객의 입장에서 먼저 생각하고 행동하는 회사로 고객의 경쟁력을 높이는 향료 개발을 위해 최선을 다하고 있습니다.

(주)만피트의 연구진은 새롭고 독창적인 제품을 개발하시는 고객 여러분의 제품컨셉과 향이 잘 조화가 이루어질 수 있도록 최선을 다하며 보다 행복하고 즐거운 생활을 가꾸는 데 일조하는 기업이 되도록 끊임없이 노력하겠습니다.

C OMPANY P ROFILE

The company has earned impressive recognition for the quality of its products, which are backed by world—class production facilities and solid techological proficiency, Hanbit has dedicated substantial R&D resources to the development of unique and innovative products, as the company aims on taking a big leap forward into the global marketplace.

Under the motto of "Happy Flavor & Fragrance," we always place great emphasis on customer—driven service, while applying the utmost effort to develop the flavors and frangrances demanded by our loyal customers.
Our R&D team strives to enlarge and formulate the finest possible flavors and fragrances for every individual customer, thus adding a perfect compound to their end products. We will continue to develop the highest—quality professional

THE MOST SAFETY & ARTISTIC

FRAGRA

Fragrance is invisible jewelry with fine artistic work.
It is made of fine materials from various resources of the
world and very well polished and treated by creators.

오랜 금형 경력을 가진 금형사들이 독창적이면서도 고객 요구에 맞는 금속을 연구 개발하여 고객여러분에게 제품 컨셉에 맞는 귀금속 개발에 최선을 다하고 있습니다.

특히 행장품 금속은 금속사들의 독특한 창조력을 바탕으로 원료에 대한 정확한 지식과 제품의 안정성에 대한 풍부한 경험을 바탕으로 하고 있습니다. 원료의 풍부한 지식 없이는 섬세하고 복잡한 고품질의 금속을 개발할 수 없으며, 인간 생활에 유익하고 안전한 제품을 만들어 낼 수 없습니다.

우리의 삶의 방식과 문화는 끊임없이 변하고 있습니다. 새롭게 변하는 고객 요구에 대응하여, 앞선 연구에서 비롯되는 소비자의 선호도에서 지속적인 호응도에 이르기까지 브랜드

NCE

THE MOST SAFETY & ARTISTIC FRAGRANCE

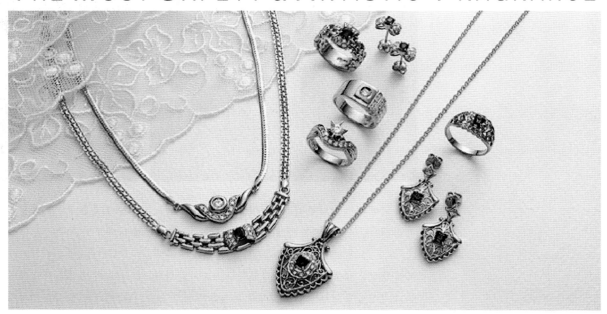

FRAGRANCE

Fragrances are developed by a combination of scientific creativity and technical experise – a potent blend that can only be achieved through a massively detailed knowledge of ingredients and longtime experience. All these factiors are vital elements in creating delicate, high–quality fragrances, meaning that without an accurate understanding of fragrance ingredients, it is virtually impossible to develop the safe and meaningful products that affect every aspect of our lives.

The demands of consumers are constantly changing in line with our evolving life styles and culture. To stay ahead in the market, manufacturers are required to leverage powerful brands and cutting–edge products that can win over customers within an intensively competitive environment. Manpit is equipped with both the laboratiory expertise and equipment. Manpit is equipped with both the laboratory expertise and equipment to service those companies

금속은 소재의 다양성으로 인하여 환경에 적합하도록 만들어지는 것이 중요합니다. 귀금속은 점점 더 다양한 제품으로 생산되어집니다. 또한 피부에 민감하게 작용하는 금속과 기능성 제품들이 급속도로 늘어가고 있는 현실에서 특화된 성분으로 만들어진 귀금속은 그 금속 또한 피부와 밀접한 연관성을 가지고 있습니다.

(주)만피트는 금속에 관련된 지식을 축적, 연구하여 인간 생활에서 보다 아름다운 삶을 영위할 수 있도록 노력하고 있습니다. 고객의 기술협력 역할뿐만 아니라, 성공 사업의 동반자로서 부족함이 없는 최선의 기업이 될 것입니다.

Given many applications of fragrances, its important verify the potential senitivity of human skin to each fragrance. Indeed considering that fragrances will be used for a wide range of products related to human skin, creating hypoallergenic formulations is an important goal for creaters.

Manpit aims at making our lives safer and happier by strengthening internal R&D efforts. Its technical experise and experience make Manpit your best partner in technical cooperation and business alliance.

▶ Part 5

 CorelDRAW Image->Part5 ▶

catalogue 8page

1,8Page (표지와 뒷면) Work

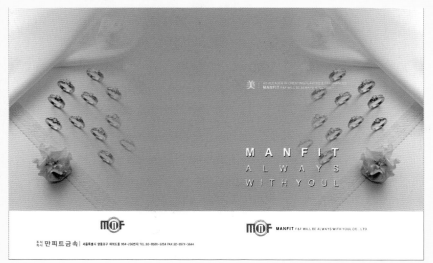

페이지 치수

너비 : 430mm

높이 : 270mm

[Work Point]

[Work 1] 페이지 치수 만들기 (페이지의 너비와 높이를 지정합니다.)

[Work 2] 로고 도안하기

[Work 3] 이미지 사이즈를 조절하고 페이지 가장자리 놓기

[Work 4] 투명도구를 사용해서 이미지 효과 주기

[Work 5] 문자열 배열하기

[Source image]

PBAF1067.jpg

(Work **1**)

페이지 치수 만들기 (페이지의 너비와 높이를 지정합니다.)

카탈로그를 만들기전에 제일 먼저 시작해야 할 부분입니다. 자기가 만들 카탈로그의 사이즈를 정하는 것인데 A4사이즈를 기준으로 해서 높이와 너비를 조금씩 바꾸어 가면서 편집해 봅니다. 현재 작업할 카탈로그 사이즈는 높이 270mm, 너비 430mm입니다.

[페이지 치수] 너비 430mm, 높이 270mm 입력합니다.

[새로 만들기]문서 창을 만들어 놓은 상태에서 [특성정보 표시줄]에 [페이지 치수] 사이즈를 변경합니다.
너비 430mm, 높이 270mm

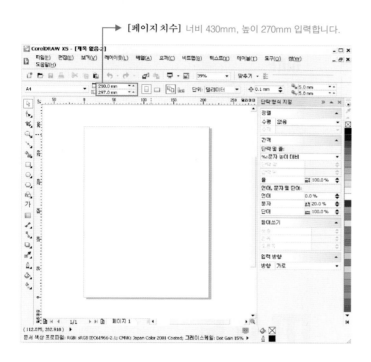

카탈로그를 펼친 상태인 높이 270mm, 너비 430mm입니다. 카탈로그를 펼친 상태에서 편집하는 것이 훨씬 편리하고 빠르게 디자인할 수 있습니다. 현재 치수에서 카탈로그를 만들어 봅니다.

로고 도안하기

회사를 홍보하는 카탈로그, 리플릿, 브로슈어, 명함 각종 인쇄물에 상호 앞쪽에 들어가는 로고입니다. 회사를 상징하고 카탈로그를 상징하는 로고를 만들어 봅니다.

가 [텍스트 도구]를 사용해서 영문대문자 MNF를 칩니다. 그리고 MNF의 서체를 [HY깊은샘물B]체로 바꾸어 줍니다.

| 문자열 만들기

[선택 도구]로 바뀌어진 MNB서체를 선택해서 [메뉴 표시줄]에 [배열]을 선택합니다. 그리고 보기와 같이 MNB[도안 텍스트]를 분리시킵니다.

[선택 도구]로 바뀌어진 MNB서체를 선택한 상태에서 단축키 Ctrl + K 로 문자열을 분리시킬 수도 있습니다.

분리된 문자열 MNB에 색상을 넣어 봅니다. ◈[채움도구]를 사용해서 현재 만들어야 할 로고의 색상을 만들어 봅니다.

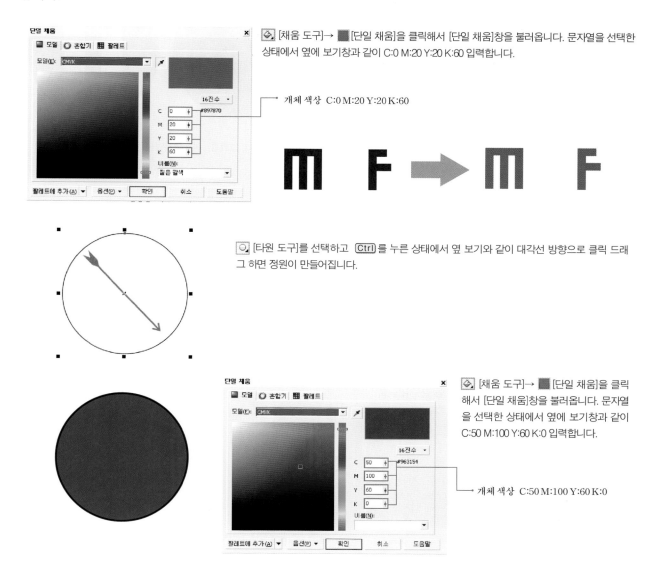

◈ [채움 도구]→ ■[단일 채움]을 클릭해서 [단일 채움]창을 불러옵니다. 문자열을 선택한 상태에서 옆에 보기창과 같이 C:0 M:20 Y:20 K:60 입력합니다.

→ 개체 색상 C:0 M:20 Y:20 K:60

◎ [타원 도구]를 선택하고 Ctrl 를 누른 상태에서 옆 보기와 같이 대각선 방향으로 클릭 드래 그 하면 정원이 만들어집니다.

◈ [채움 도구]→ ■[단일 채움]을 클릭 해서 [단일 채움]창을 불러옵니다. 문자열 을 선택한 상태에서 옆에 보기창과 같이 C:50 M:100 Y:60 K:0 입력합니다.

→ 개체 색상 C:50 M:100 Y:60 K:0

현재 정원에 검정 외곽선이 나타나 있는 상태입니다. 이 검정 외곽선을 없애는 방법은 정원을 선택한 상태에서 오른쪽 색상 팔레트에 ☒ 부분에 마우스 포인트를 올려놓고 마우스 오른쪽 버튼을 누르면 외곽선이 사라집니다.

마우스 오른쪽 버튼을 누르면 외곽선이 사라집니다.

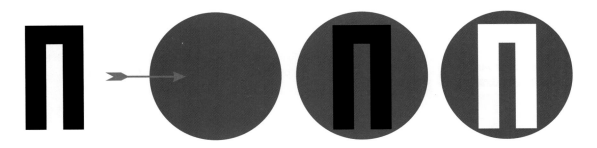

'N' 문자열을 정원 위에 올려놓습니다. 그리고 'N' 문자열을 ▆[단일채움]을 이용해서 흰 색으로 채워 넣습니다.

아래와 같이 로고에 디자인을 더 돋보이게 하기 위해 'N' 문자열 주위로 '타원형'을 여러 가지로 만듭니다. 그리고 만들어진 '타원형'을 한 중앙으로 겹쳐 놓습니다.

겹쳐 놓은 타원형을 선택해서 [외곽선 색상]창을 불러 옵니다. 그리고 외곽선 색상을 앞페이지에서 만들어 놓았던 문자열 'MF' 색상과 동일한 C:50 M:100 Y:60 K:0으로 채워 넣습니다.

외곽선 색상 C:50 M:100 Y:60 K:0

이제 현재 만들어 놓은 모든 개체들을 아래와 같이 보기 좋게 배열합니다. 지금까지 만들었던 방법과 달리 문자 열을 다른 서체로 바꿀 수도 있고 다른 색상을 사용해서 로고를 다른 방법으로도 표현할 수도 있습니다. 회사의 특성에 맞게 색상이나 문자열을 여러 가지로 바꾸어 가면서 만들어 봅니다.

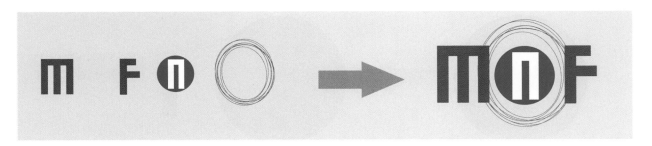

(Work **3**

이미지 사이즈를 조절하고 페이지 가장자리 놓기

이미지 사이즈를 페이지 치수에 알맞게 조절하고 페이지 가장자리에 옮겨 놓는 방법을 배워 봅니다. 페이지 가장가지에 옮겨 놓는 방법은 [안내선에 맞추기]와 [정렬/분배]를 이용하는데 이번 페이지에서는 [정렬/분배]를 사용하겠습니다.

[메뉴 표시줄]→[불러오기]를 클릭하면 이미지를 불러올 수 있는 창이 뜹니다.
거기에서 CD→IMAGE→Part5→PBAF1067.jpg를 불러옵니다.

[비율 잠금]을 이용하면 높이나 너비에 하나만 수치를 입력해도 이미지 원본 상태의 비율을 유지하면서 이미지의 크기가 변경됩니다. 개체의 배율과 크기를 조정할 때 너비 대 높이의 원래 비율을 유지합니다.

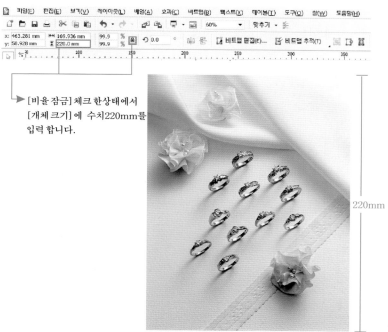

▶ [비율 잠금] 체크 한상태에서
[개체 크기]에 수치220mm를
입력 합니다.

이미지를 선택한 상태에서 [등록 정보 표시줄]을 봅니다. 오른쪽 보기와 같이 [비율 잠금]을 설정한 상태에서 [개체 크기]에 수치 220mm를 입력합니다.

높이 220mm인 이미지가 만들어졌습니다.

[선택 도구]로 이미지를 선택한 상태에서 [메뉴 표시줄]→
[배열]→[정렬/분배]→[정렬/분배]를 선택하면 [정렬/분배]창이
나옵니다.

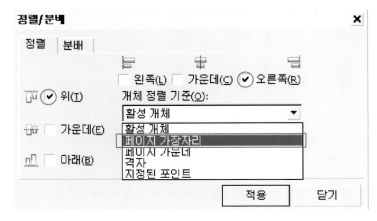

[정렬]에서 체크박스 [위], 체크박스 [오른쪽]을 선택하고 [활
성개체]→[페이지 가장자리]를 설정하고 [적용]버튼을 누릅니
다.

아래와 같이 [정렬/분배]창을 이용하면 설정 페이지에 어느 부분이라도 위치를 옮길 수 있습니다. 쪽 가장자리에
이미지을 옮길 때 유용하게 쓸 수 있습니다.

[사각형 도구]를 마우스 왼쪽버튼을 더블 클릭 하면 페이지 사이즈에 정확하게 맞는 사각형 개체가 만들어집니다. 보통 카탈로그 작업을 할 때나 다른 편집작업을 할 때 많이 쓰이는 기능입니다.

왼쪽 마우스 버튼 더블클릭

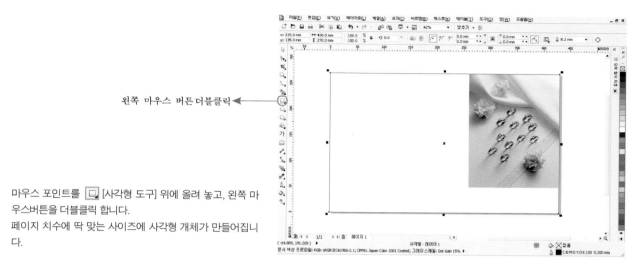

마우스 포인트를 [사각형 도구] 위에 올려 놓고, 왼쪽 마우스버튼을 더블클릭 합니다.
페이지 치수에 딱 맞는 사이즈에 사각형 개체가 만들어집니다.

왼쪽 보기화면과 같이 높이 치수에 이미지 사이즈 220mm을 입력합니다.

[선택 도구]로 사각형 개체를 선택한 상태에서 [메뉴 표시줄]→[배열]→[정렬/분배]→[정렬/분배]를 누릅니다.

[정렬]에서 체크박스 [위] 선택하고 [활성개체]→[페이지 가장자리]를 설정하고 [적용]버튼을 누르면 사각형 개체가 페이지 위쪽으로 옮겨집니다.

페이즈 위쪽으로 옮겨진 사각형 개체를 선택하고 ▦ [단일 채움]창을 불러옵니다. 사각형 개체 색상을 C:40 M:40 Y:0 K:0으로 채워 넣습니다.

투명도구를 사용해서 이미지 효과 주기

코렐드로에서 이미지 효과를 줄 때 가장 많이 사용되는 투명도구입니다. 개체의 이미지 영역을 부분적으로 드러내어 여러 가지 미적 효과를 줄 수 있습니다.

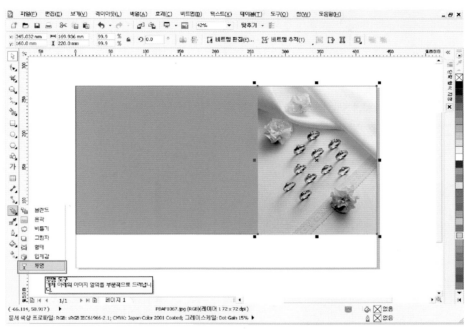

이미지 개체를 선택한 상태에서 왼쪽 [도구 상자]에 [특수 효과]→[투명 도구]를 선택합니다.

Ctrl 키를 누른 상태에서 마우스 왼쪽 버튼을 오른쪽에서 왼쪽으로 클릭 드래그하면 오른쪽 보기 화면과 같이 이 미지가 투명적용 됩니다. 이미지가 부분적으로 드러내서 디자인 효과를 낼 수 있습니다.

투명적용된 이미지를 선택해서 Ctrl + C , Ctrl + V 이미지개체를 하나 더 만들어 놓습니다.

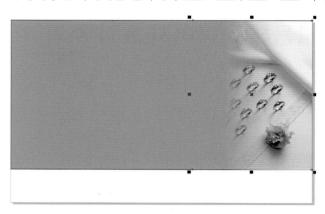

복제된 이미지 개체가 수평으로 반사 되었습니다.

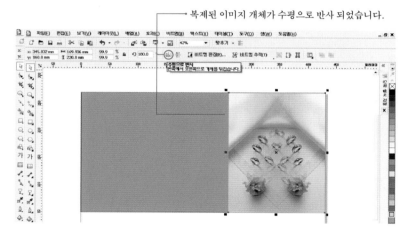

복제된 이미지를 선택한 상태에서 [등록 표시줄]에 [수평으로 반사]를 클릭하면 이미지 개체가 왼쪽에서 오른쪽으로 뒤집혀집니다.

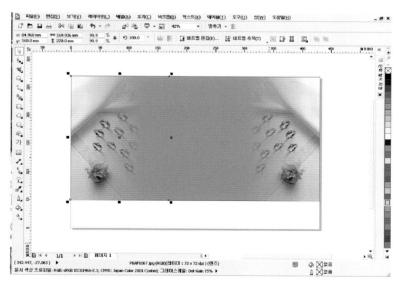

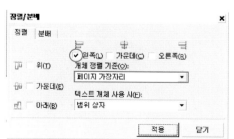

복제된 이미지 개체를 선택하고 앞장에서 페이지 가장자리 옮기기처럼 [정렬/분배]→체크박스[왼쪽] 페이지 가장자리를 설정하고 적용버튼을 누르면 아래와 같이 이미지 개체가 페이지 왼쪽으로 옮겨집니다.

Work **5** 문자열 배열하기

이제 카탈로그 표지, 뒷면에 들어가는 모든 이미지 작업을 끝냈습니다. 이제부터는 카탈로그에 들어가는 문자열을 편집하도록 하겠습니다. 문자열을 여러 가지 각도로 배열해서 카탈로그 디자인 작업을 하여 봅니다.

위의 보기와 같이 빨간색으로 표시된 부분에 문자열를 디자인해서 배열해 봅니다.

문자열 만들기 1

[도구 상자] → 가 [문자열 도구]를 선택합니다. 문자열 '미'를 치고 키보드 자판에 한자 키를 누르면 아래와 같이 한자 목록이 나옵니다. 여기서 1번을 선택합니다.

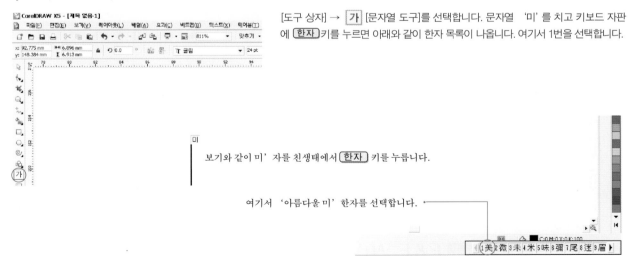

보기와 같이 미' 자를 친 생태에서 한자 키를 누릅니다.

여기서 '아름다울 미' 한자를 선택합니다.

美 1번을 선택하면 한자' 美' 자가 나옵니다.

 [윤명조 160] 28pt

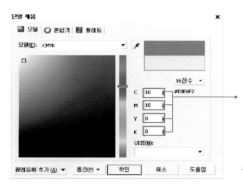

문자열 개체 색상 C:10 M:10 Y:0 K:0

'美' 문자열 개체 색상을 C:10 M:10 Y:0 K:0으로 만들어 줍니다.

문자열 만들기 2

AS ALEADER IN CREATING FLAVORS & FRAGRANCES

 AS ALEADER IN CREATING FLAVORS & FRAGRANCES

[HY 택고딕] 9pt

아래와 같은 경우 회사 상호에 포인트를 주기 위해 'MANFIT' 문자열을 굵고 큰서체로 살짝 바꾸어 줌으로써 문자열 디자인을 만들어 낼 수 있습니다.

MANFIT F&F WILL BE ALWAYS WITH YOUL-

 MANFIT F&F WILL BE ALWAYS WITH YOUL-

[HY 견고딕] 10.5pt [HY 택고딕] 9pt

MANFIT F&F WILL BE ALWAYS WITH YOUL-

 MANFIT F&F WILL BE ALWAYS WITH YOUL-

위의 문자열을 [HY 태고딕] 9pt으로 바꾸어 준 상태에서 'MANFIT' 문자열만 클릭드래그합니다.

MANFIT F&F WILL BE ALWAYS WITH YOUL-

'MANFIT' 위와 같이 셀렉트 된 상태에서 [HY 견고딕] 10.5pt로 바꾸어 줍니다.

MANFIT F&F WILL BE ALWAYS WITH YOUL-

AS ALEADER IN CREATING FLAVORS & FRAGRANCES
MANFIT F&F WILL BE ALWAYS WITH YOUL-

문자열 개체 색상 C:10 M:10 Y:0 K:0

'AS ALEADER IN CREATING FLAVORS & FRAGRANCES' 'MANFIT F&F WILL BE ALWAYS WITH YOUL-' 문자열 개체 색상을 C:10 M:10 Y:0 K:0으로 만들어 줍니다.

AS ALEADER IN CREATING FLAVORS & FRAGRANCES
MANFIT F&F WILL BE ALWAYS WITH YOUL-

| 문자열 만들기 3

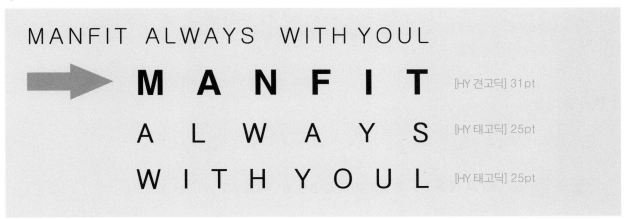

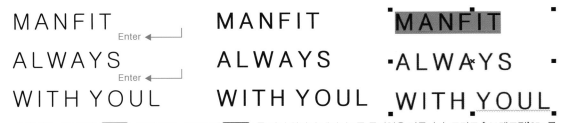

'MANFIT' 키보드에 Enter 'ALWAYS' 키보드에 Enter 를 쳐서 한칸씩 내려서 3줄 문자열을 만듭니다. 그리고 [HY 태고딕]25pt를 주고 다시 'MANFIT' 문자열에 셀렉트 지정을 해서 [HY 견고딕]31pt를 줍니다.

MANFIT

ALWAYS

WITH YOUL

3줄 문자열을 선택한 상태에서 [도구 상자]에 모양도구를 선택합니다. 옆에 보기와 같이 [모양 도구]를 이용해서 줄간격 문자간격을 벌려줍니다.

왼쪽 버튼을 클릭 드래그합니다.

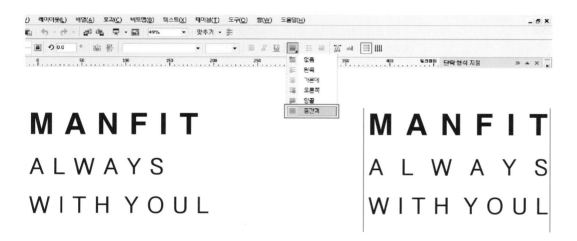

MANFIT

ALWAYS

WITH YOUL

MANFIT

ALWAYS

WITH YOUL

3줄 문자열을 선택한 상태에서 [등록 정보 표시줄]→[텍스트 정렬]→[등간격]을 선택하면 위 보기와 같이 양쪽 줄 맞춤이 됩니다.

┃ 문자열 만들기 4

MANFIT F&F WILL BE ALWAYS WITH YOUL CO., LTD.

➡ **MANFIT** F&F WILL BE ALWAYS WITH YOUL CO., LTD.

[HY 견고딕] 10.5pt　　　　　　　　　　　　　　　　　　　　[HY 택고딕] 8pt

MANFIT F&F WILL BE ALWAYS WITH YOUL CO., LTD.

위의 문자열을 [HY 태고딕] 8pt으로 바꾸어 준 상태에서 'MANFIT' 문자열만 클릭드래그합니다.

MANFIT F&F WILL BE ALWAYS WITH YOUL CO., LTD.

'MANFIT' 위와 같이 셀렉트 된 상태에서 [HY 견고딕] 10.5pt로 바꾸어 줍니다.

MANFIT F&F WILL BE ALWAYS WITH YOUL CO., LTD.

| 문자열 만들기 5

[소망 M] 8.5pt [소망 M] 18pt

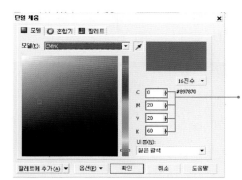

문자열 개체 색상 C:0 M:20 Y:20 K:60

주식
회사 **만피트금속** 문자열 개체 색상을 C:0 M:20
Y:20 K:60으로 만들어 줍니다.

| 문자열 만들기 6

서울특별시 영등포구 여의도동 984-236번지 TEL.02-958X-3254 FAX.02-957X-3644

서울특별시 영등포구 여의도동 984-236번지 TEL.02-958X-3254 FAX.02-957X-3644

[윤고딕 130] 10pt

서울특별시 영등포구 여의도동 984-236번지 TEL.02-958X-3254 FAX.02-957X-3644 ←

회사에 주소와 전화번호 문자열을 선택해서 약간 장체가 될 수 있도록 위 보기와 같이 왼쪽
으로 밀어서 서체를 변형시켜 줍니다.

서울특별시 영등포구 여의도동 984-236번지 TEL.02-958X-3254 FAX.02-957X-3644 ←

이제 만들어 놓은 문자열을 이미지를 편집했던 페이지에 알맞게 배열합니다.

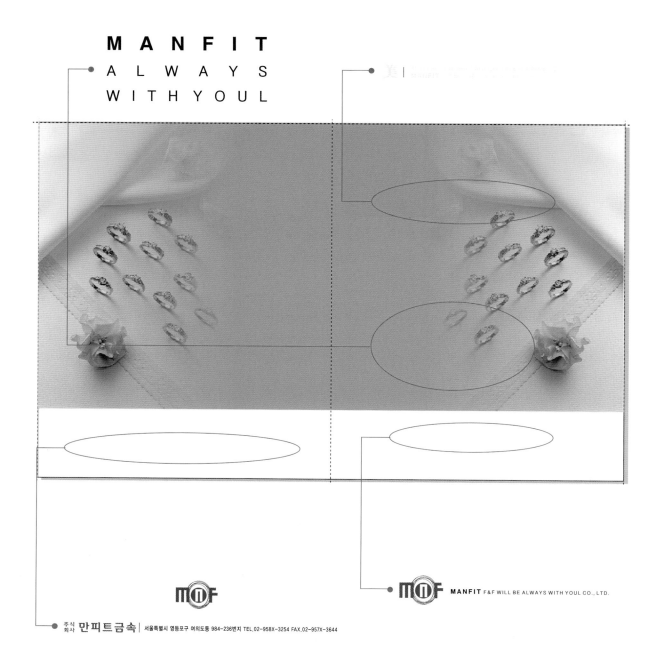

마지막으로 아래와 같이 문자열을 선택해서 그 위에 문자열을 하나더 복사해 넣습니다. 그리고 위에 문자열 개체를 흰색으로 채워 놓고 위치를 약간 옮깁니다. 그러면 이중 문자열로 보여져서 디자인이 한층 돋보입니다.

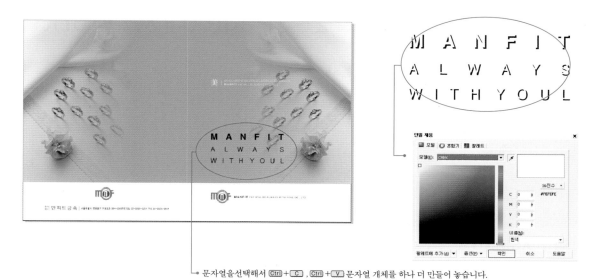

┗→ 문자열을 선택해서 Ctrl + C , Ctrl + V 문자열 개체를 하나 더 만들어 놓습니다.

복사한 위에 있는 문자열 개체를 흰색으로 채워 넣고 위치를 살짝 옮겨 놓습니다.

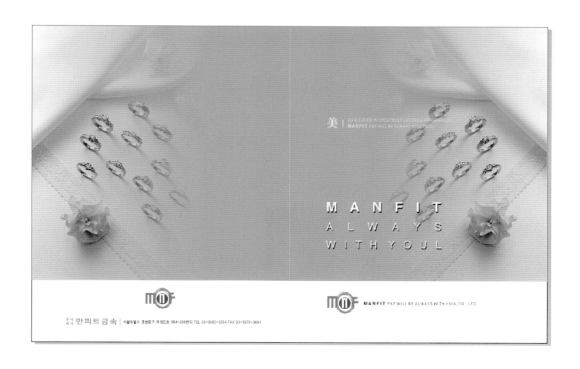

Part 5

CorelDRAW Image->Part5

catalogue 8page

2~3Page (내지) Work

2~3Page (내지)

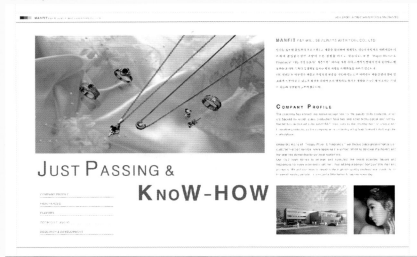

페이지 치수

너비 : 430mm

높이 : 270mm

[**Work Point**]

[Work 1] 레이아웃 만들기

[Work 2] 모양도구를 이용해서 이미지 잘라내기

[Work 3] 도안 텍스트를 만들어서 배열하기

[Work 4] 도안 텍스트를 만들어서 배열하기

[**Source image**]

PBAF1062.jpg

PBAF1156.jpg

PACC1214.jpg

(Work **1**

레이아웃 만들기

레이아웃은 카탈로그의 뼈대라고 말할 수 있습니다. 8페이지 이상 되는 카탈로그에 통일감을 줄수 있고 카탈로그의 기본적인 디자인 요소입니다. 이제부터 보다 더 세련된 느낌의 레이아웃 디자인을 만들어 봅니다.

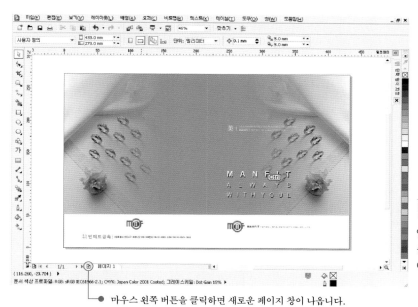

▶ ▶| 📄 페이지 1

옆에 보기와 같이 페이지창 하단에 +페이지를 클릭하면 현재 페이지 치수와 똑같은 페이지창이 나옵니다.

● 마우스 왼쪽 버튼을 클릭하면 새로운 페이지 창이 나옵니다.

페이지1의 치수 정보와 똑같은 ●──── 창이 만들어집니다.

다음 페이지를 편집디자인할 때 매번 치수를 변경할 필요 없이 +페이지를 한번 클릭함으로써 똑같은 정보에 페이지 치수창을 만들어 낼 수 있습니다.

외곽선을 그릴 때 가장 많이 쓰이는 [베지어 도구]입니다. 로고 도안이나 캐릭터를 만들 때 주로 쓰이는 도구입니다.

[도구 상자]→[그리고 도구]를 누르고 있으면 옆에 보기와 같이 그리기 창이 나오는데 여기서 [베지어 도구]를 선택합니다.

외곽선 두께가 0.2mm

[베지어 도구]를 선택해서 페이지창 Ctrl 키를 누른 상태에서 왼쪽에 한번 오른쪽에 한번 마우스 왼쪽버튼을 누르면 수평선상에 외곽선이 만들어집니다.

너비 사이즈 410mm 입력합니다

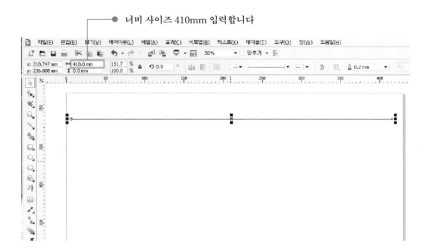

외곽선을 선택한 상태에서 [등록 정보 표시줄]에 [너비]410mm을 입력합니다.

● 페이지의 정 중앙에 옮겨 놓습니다.

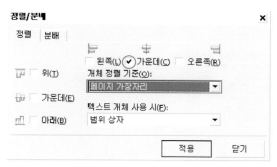

외곽선을 선택한 상태에서 [정렬/분배]에 가운데, 페이지 가장자리를 설정하고 적용시키면 외곽선이 페이지 정 중앙으로 옮겨집니다.

정 중앙으로 옮겨진 외곽선을 위에 보기와 같이 2개를 더 복사해서 적당한 위치에 배열합니다.

● 외곽선 두께가 0.2mm

<img_2> [베지어 도구]를 선택해서 페이지창 Ctrl 키를 누른 상태에서 위에 한번 아래에 한번 마우스 왼쪽버튼을 누르면 일직선상에 외곽선이 만들어집니다.

● 높이 사이즈 270mm 입력합니다

외곽선을 선택한 상태에서 [등록 정보 표시줄]에 [높이]270mm을 입력합니다.

● 페이지에 정 중앙에 옮겨 놓습니다.

외곽선을 선택한 상태에서 [정렬/분배]에 가운데, 페이지 가장자리를 설정하고 적용시키면 외곽선이 페이지 정 중앙으로 옮겨집니다.

개체와 개체끼리 [정렬/분배]를 합니다.
먼저 🔲[선택 도구]로 수직 외곽선을 선택하고 (Shift) 키를 누른 상태에서 수평 외관선을 선택합니다.
두 번째로 선택한 개체 기준으로 첫 번째 선택한 개체가 이동됩니다.

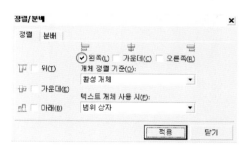

두 외곽선 개체가 선택된 상태에서 [메뉴 표시줄]→[정렬/분배]창을 불러옵니다. 그리고 수평 [왼쪽]을 체크하고 적용시키면 수직 외곽선이 왼쪽으로 옮겨집니다.

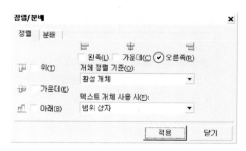

수직 외곽선을 하나 더 복사해서 같은 방법으로 [메뉴 표시줄]→[정렬/분배]에 수평 [오른쪽]을 체크하고 적용시키면 수직 외관선이 오른쪽으로 옮겨집니다.

레이아웃에 타이틀 문자열을 만듭니다. 레이아웃에 통일적으로 들어가는 문자열인 만큼 앞장에서 만들어 놓은 'MANFIT' 상호를 복사해서 가지고 옵니다.

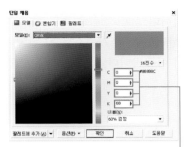

사각형 개체 색상 C:0 M:0 Y:60 K:60

레이아웃에 들어가 문자열 색상을 C:0 M:0 Y:0 K:60으로 만들어 줍니다.

[도구 상자]에 [사각형 도구]를 선택해서 직사각형 개체를 만듭니다. 그리고 사각형 개체를 선택한 상태에서 [메뉴 표시줄]→[배열]→[변형]→[위치]를 선택하면 아래와 같이 [개체 변형]창이 나옵니다.

[변형 위치]창에서 오른쪽 가운데를 체크하고 [복사본]2개를 설정한 후 [적용]버튼을 누르면 동일한 직사각형 개체가 오른쪽으로 복사됩니다.

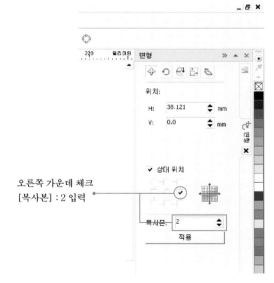

오른쪽 가운데 체크
[복사본] : 2 입력

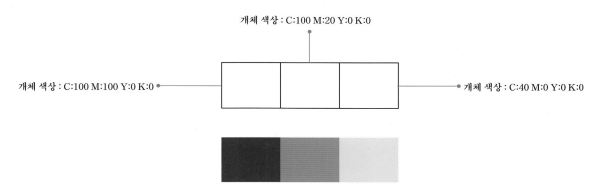

개체 색상 : C:100 M:20 Y:0 K:0

개체 색상 : C:100 M:100 Y:0 K:0

개체 색상 : C:40 M:0 Y:0 K:0

[도구 상자]에 ▨ [단일 채움]으로 미이 만들어진 직사각형 개체3개를 각각 다른 색상으로 채워 넣습니다.

지금까지 만들어 놓은 문자열 개체와 직사각형 개체를 위와 같이 사이즈를 조절해서 적당한 위치에 배열합니다.

(Work 2) 모양도구를 이용해서 이미지 잘라내기

이미지의 사이즈를 조절하고 부분적으로 삭제해서 원하는 이미지를 만들어 봅니다. 이미지를 부분적으로 삭제시킬 수 있는 [모양 도구]에 대해서 알아봅니다. 이미지를 불러왔을 때 기본적으로 생기는 4개의 노드를 적당하게 조절해서 이미지를 삭제시켜 봅니다.

[메뉴 표시줄]→[불러오기]를 클릭하면 이미지를 불러올 수 있는 창이 뜹니다.
여기에서 CD→IMAGE→Part5→PBAF1062.jpg, PBAF1156.jpg, PACC1214.jpg를 불러옵니다.

이미지를 부분적으로 자를 수 있는 [모양 도구]에 대해서 알아봅니다. 기본 이미지에는 모서리에 4개의 노드점이 형성되어 있는데 [모양 도구]로 노드점을 추가 또는 삭제시켜 이미지 형태를 변형시킬 수 있습니다. 이번 장에서는 이미지를 부분적으로 삭제시키는 방법에 대해서 알아봅니다.

[모양 도구]로 옆 보기와 같이 빨간 외곽선상 까지 이미지를 잘라 내어 봅니다.

[모양 도구]를 선택한 상태에서 아래쪽에 2개의 노드점을 마우스 포인트로 클릭 드래그해서 선택합니다.

선택된 2개의 노드점을 Ctrl 키를 누른 상태에서 윗쪽으로 올립니다.

위 보기와 같이 이미지를 필요없는 부분을 지우고 필요한 부분만 편집해서 만들어 냈습니다.

위와 같이 이미지 사이즈를 조절해서 레이아웃을 만들어 놓았던 페이지 위에 적
당한 위치에 배열합니다.

 Work **3**

도안 텍스트를 만들어서 배열하기

2~3페이지 레이아웃 작업과 이미지 작업을 끝냈습니다. 이제 디자인적인 도안 텍스트를 만들어서 이미지와 잘 어울리게 배열해 봅니다.

| 텍스트 만들기 1

JUST PASSING &

[HY 택고딕] 35pt [HY 택고딕] 35pt

 JUST PASSING &

[HY 택고딕] 24pt [HY 택고딕] 24pt

JUST PASSING &

JUST PASSING &

JUST PASSING &

'JUST PASSING &' 텍스트를 [HY태고딕]24pt로 바꾸어 준 상태에서 'J' 'P' 텍스트만 35pt로 바꾸어 줍니다.

JUST PASSING &

JUST PASSING &

문자열 색상 C:100 M:20 Y:0 K:20

단일 채움

■ 모델 ○ 혼합기 ▦ 팔레트

모델(E): CMYK

16진수 ▾

C 100 #007EBC
M 20
Y 0
K 20

이름(N):

팔레트에 추가(A) ▾ 옵션(P) ▾ 확인 취소 도움말

'JUST PASSING &' 텍스트를 ■[단일 채움]으로 개체색상을 C:100 M:20 Y:0 K:20으로 바꾸어 줍니다.

텍스트 만들기 2

KNOW-HOW

 [HY 견고딕] 60pt [HY 견고딕] 60pt

KNO**W-HOW**

[HY 견고딕] 42.5pt

KNOW-HOW

 KNO**W**-HOW

KNO**W-HOW**

KNO**W-HOW**

KNO**W-HOW**

'KNOW-HOW' 텍스트를 [HY견고딕]42.5pt로 바꾸어 준 상태에서 'K' 'W-HOW' 텍스트만 60pt로 바꾸어 줍니다.

문자열 색상 C:100 M:20 Y:0 K:20

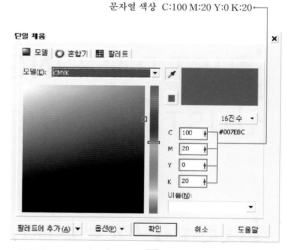

' KNOW-HOW' 텍스트를 ▮[단일 채움]으로 개체색상을 C:100 M:20 Y:0 K:20으로 바꾸어 줍니다.

텍스트 만들기 3

COMPANY PROFILE

 [HY 견고딕] 15pt [HY 견고딕] 15pt

COMPANY **P**ROFILE

[HY 견고딕] 10pt [HY 견고딕] 10pt

텍스트 만들기 4

COMPANY PROFILE FRAGRANCES FLAVORS TOBACCO FLAVORS RESEARCH & DEVELOPMENT

COMPANY PROFILE

FRAGRANCES

FLAVORS

TOBACCO FLAVORS

RESEARCH & DEVELOPMENT [HY 태고딕] 8pt

COMPANY PROFILE Enter ◄─┘
FRAGRANCES Enter ◄─┘
FLAVORS Enter ◄─┘
TOBACCO FLAVORS Enter ◄─┘
RESEARCH & DEVELOPMENT

키보드에 Enter 키를 쳐서 5열 텍스트를 만들
어 줍니다.

5열 텍스트를 선택한 상태에서 [메뉴 표시줄]→[텍스트]→[단락 형식 지정]을 선택하면 페이지 오른쪽에 [단락 형식 지정]창이 나옵니다.
여기에서 [줄]:350.0% [문자]:15.0% [단어]:95.0%를 입력하면 아래와 같이 5열 문자열 간격이 변경됩니다.

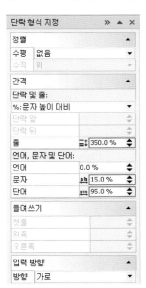

COMPANY PROFILE

FRAGRANCES

FLAVORS

TOBACCO FLAVORS

RESEARCH & DEVELOPMENT

문자열 색상 C:0 M:0 Y:0 K:60

COMPANY PROFILE

FRAGRANCES

FLAVORS

TOBACCO FLAVORS

RESEARCH & DEVELOPMENT

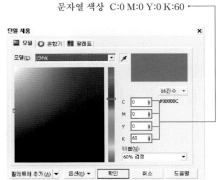

COMPANY PROFILE

FRAGRANCES

FLAVORS

TOBACCO FLAVORS

RESEARCH & DEVELOPMENT

텍스트를 ■ [단일 채움]으로 개체색상을 C:0 M:0 Y:0
K:60으로 바꾸어 줍니다.

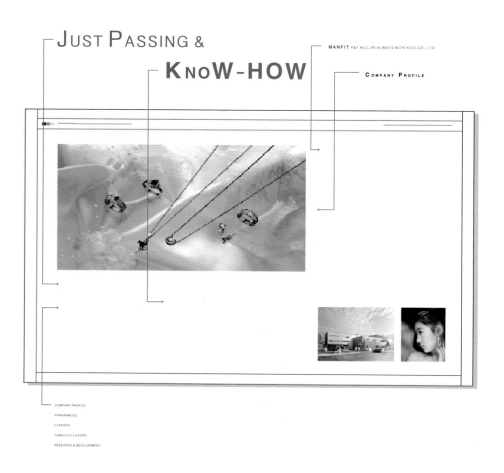

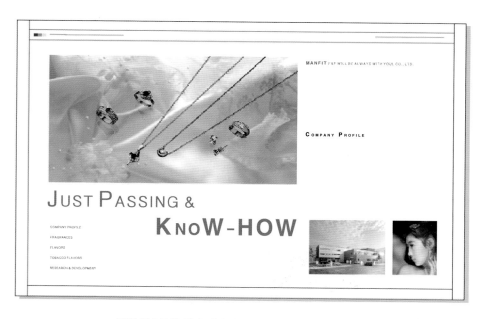

도안 텍스트를 위와 같이 이미지 사이즈를 조절해서 레이아웃을 만들어 놓았던
페이지 위에 배열합니다.

단락 텍스트를 만들어서 배열하기

이제 카탈로그에 본문 내용에 들어가는 [단락 텍스트]를 만들어 봅니다. 주로 회사 소개나 제품 설명을 [단락 텍스트]로 만들어 내는데 [텍스트 정렬]에 [양끝]을 설정해서 텍스트를 깔끔하게 만들어 봅니다.

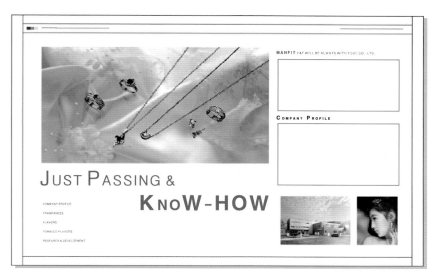

[도구 상자]에 [개] [텍스트 도구]를 사용해서옆 보기에 빨간 박스 안에 [단락 텍스트]를 만들어 봅니다.

[도구 상자]에 [개] [텍스트 도구]를 선택한 상태에서 옆 보기와 같이 대각선 아래 방향으로 마우스 왼쪽버튼을 클릭 드래그합니다.

이렇게 하면 사각 박스가 만들어지는데 [단락 텍스트]문자열을 만들 수 있는 공간이 만들어집니다.

사각 박스 안에 텍스트를 어느 정도 입력한 후 서체를 [HY 중명조]8pt로 바꾸어 줍니다.

사각 박스 안에 텍스트를 모두 입력한 후 [등록 정보 표시줄]→[텍스트 정렬]→[양끝]을 설정합니다.

[단락 텍스트] 양끝으로 정렬

[단락 텍스트]를 선택한 상태에서 [메뉴 표시줄]→[텍스트]→[단락 형식 지정]을 선택해서 왼쪽에 [단락 형식 지정]창을 불러옵니다.

여기에서 [단락 앞]:235.0%, [단락 뒤]:5.0%, [줄]:235.0%, [문자]:11.0%, [단어]:91.0%를 입력합니다.

[도구 상자]에 [가][텍스트 도구]를 선택한 상태에서 옆 보기와 같이 대각선 아래 방향으로 마우스 왼쪽버튼을 클릭 드래그 합니다.

사각 박스 안에 텍스트를 어느정도 입력한 후 영문 텍스트를 [HY 중고딕]8pt로 바꾸어 줍니다.

텍스트를 모두 입력한 후 [단락 텍스트]를 선택한 상태에서 [메뉴 표시줄]→[텍스트]→[단락 형식 지정]을 선택해서 왼쪽에 [단락 형식 지정]창을 불러옵니다.
여기에서 [단락 앞]:190.0%, [단락 뒤]:5.0%, [줄]:190.0%, [문자]:11.0%, [단어]:91.0%를 입력합니다.

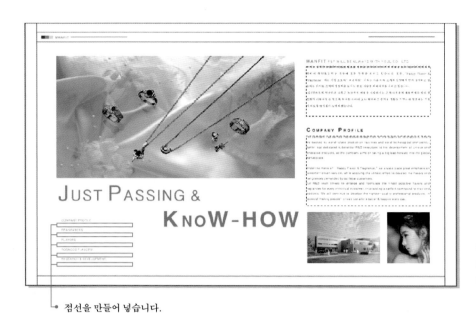

점선을 만들어 넣습니다.

마지막으로 옆 보기와 같이 영문 목차 아래 부분에 점선을 만들어 넣습니다.

[베지어 도구]로 선을 만들고 [등록 정보 표시줄]에 [선 유형]을 클릭하시면 점선 목록 창이 나옵니다. 여기서 원하는 점선을 선택합니다.

점선 5개를 만들어 영문 목록 아래 부분에 적당한 위치에 배열합니다.

Part 5

catalogue 12page)

4~5Page (내지) Work

4~5Page (내지)

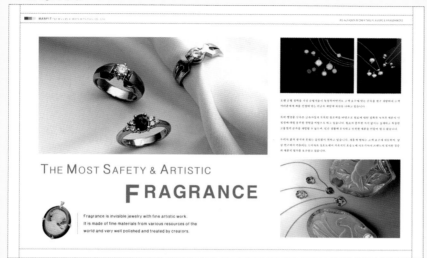

페이지 치수

너비 : 430mm
높이 : 270mm

[**Work Point**]

[Work 1] 레이아웃 만들기

[Work 2] 모양도구를 이용해서 이미지 잘라내기

[Work 3] 이미지 파워클립 적용하기

[Work 4] 도안 텍스트를 만들어서 배열하기

[Work 5] 단락 텍스트를 만들어서 배열하기

[**Source image**]

PBAF1033.jpg

PBAF1042.jpg

PBAF1035.jpg

PBAF1031.jpg

PBAF1025.jpg

<Work 1

레이아웃 만들기

2페이지에서 만들어 놓았던 레이아웃을 복사해서 새 페이지를 만들어 붙여 넣습니다. 전 장에서 배웠던 페이지 추가를 클릭해서 페이지에 치수 정보가 동일한 새 페이지를 만듭니다.

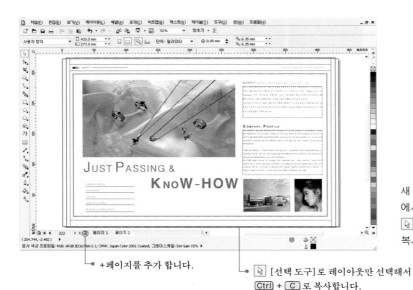

새 작업창을 만들기 위해 +페이지 추가를 하고 전장 에서 만들어 놓았던 레이아웃을 복사 합니다.
[선택 도구]로 레이아웃만을 선택해서 Ctrl + C 로 복사해 놓습니다.

+페이지를 추가 합니다.

[선택 도구]로 레이아웃만 선택해서 Ctrl + C 로 복사합니다.

+페이지로 추가된 페이지 창에 Ctrl + V 키로 레이아웃을 붙여 넣습니다.

모양도구를 이용해서 이미지 잘라내기

이미지의 사이즈를 조절하고 부분적으로 삭제해서 원하는 이미지를 만들어 봅니다. 이미지를 부분적으로 삭제시킬 수 있는 [모양 도구]에 대해서 알아봅니다. 이미지를 불러왔을 때 기본적으로 생기는 4개의 노드를 적당하게 조절해서 이미지를 삭제시켜 봅니다.

[메뉴 표시줄]→[불러오기]를 클릭하면 이미지를 불러올 수 있는 창이 뜹니다.
여기에서 CD→IMAGE→Part5→PBAF1033.jpg,
PBAF1042.jpg,
PBAF1035.jpg, PBAF1031.jpg, PBAF1025.jpg 를 불러옵니다.

이미지를 부분적으로 자를 수 있는 [모양 도구]에 대해서 알아봅니다. 기본 이미지에는 모서리에 4개의 노드점이 형성되어 있는데 [모양 도구]로 노드점을 추가 또는 삭제시켜 이미지 형태를 변형시킬 수 있습니다. 이번 장에서는 이미지를 부분적으로 삭제시키는 방법에 대해서 알아봅니다.

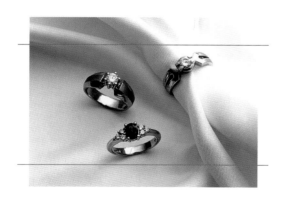

[모양 도구]로 옆 보기와 같이 빨간 외곽선상까지 이미지를 잘라 내어 봅니다.

[모양 도구]를 선택한 상태에서 윗쪽에 2개의 노드점을 마우스 포인트로 클릭 드래그해서 선택합니다.

선택된 2개의 노드점을 Ctrl 키를 누른 상태에서 아래쪽
으로 내립니다.

모양도구를 이용해서 이미지의 윗 부분을 편집했습니다. 이번에는 이미지의 아래쪽을 편집해서 이미지를 잘
라 봅니다.

[모양 도구]를 선택한 상태에서 아래쪽에 2개의 노
드점을 마우스 포인트로 클릭 드래그해서 선택합니다.

선택된 2개의 노드점을 Ctrl 키를 누른 상태에서 윗쪽으
로 올립니다.

[모양 도구]를 이용해서 이미지의 윗부분과 아래부분을 편집해 원하는
부분만을 만들어 냈습니다.

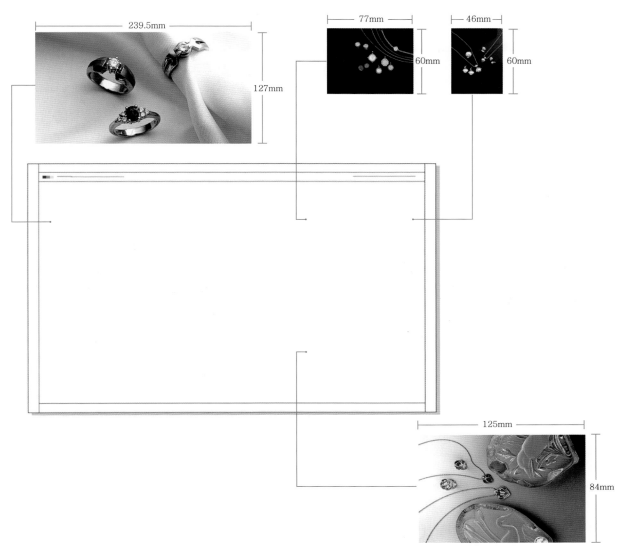

위와 같이 이미지 사이즈를 조절해서 레이아웃을 만들어 놓았던 페이지 위에 적
당한 위치에 배열합니다.

Work **3**

이미지 파워클립 적용하기

[메뉴 표시줄]→[효과]→[파워클립]은 이미지를 보다 더 효과적으로 편집해 낼 수 있는 기능입니다. 기본적으로 불러와지는 사각형 모양의 이미지를 다양한 형태로 만들어 봅니다.

이미지를 보다 더 효과적으로 편집하기 위해 편집할 이미지를 [도구 상자]→[특수 효과]→ [투명]을 적용시 킵니다.

이미지를 선택한 상태에서 [도구 상자]→[특수 효과]→ [투명]을 선택하면 아래와 같이 [등록 정보 표시줄]이 나타납니다. 여기에서 투명유형:단일, 투명작업형:보통, 투명시작:60으로 설정합니다.

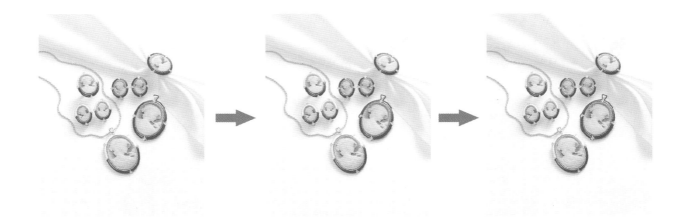

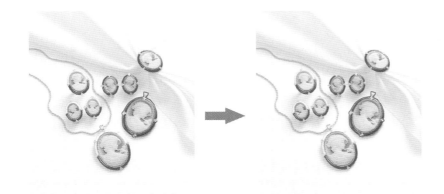

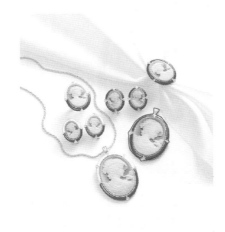

[베지어 도구]로 [파워 클립]을 적용시킬 부분을 그려 냅니다.

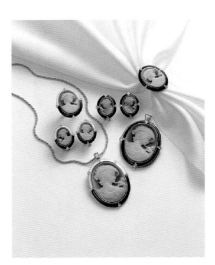

[베지어 도구]로 [파워 클립]을 적용시킬 부분을 그려 낸 후 다시 [등록 정보 표시줄]에 [단일]→[없음]을 적용시켜 [투명]을 적용시켰던 이미지를 투명 해제시켜 놓습니다.

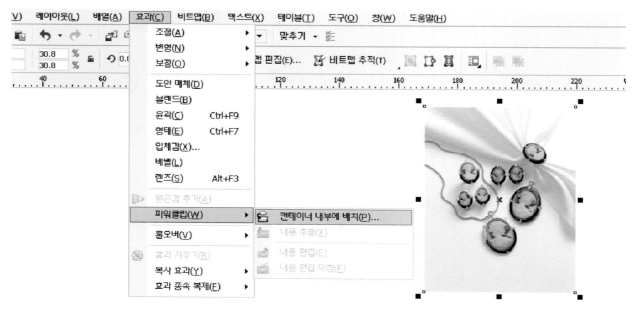

이미지를 선택한 상태에서 [메뉴 표시줄]→[파워 클립]→[컨테이너 내부에 배치]를 선택합니다.

[컨테이너 내부에 배치]를 선택하면 옆 보기와 같이 검정색 화살표가 나오는데 전 장에서 [베지어 도구]로 만들어 놓은 개체선 위에 검정색 화살표를 올려 놓고 마우스 왼쪽 버튼을 클릭합니다.

[베지어 도구]로 만들어 놓은 형태로 이미지가 만들어집니다.

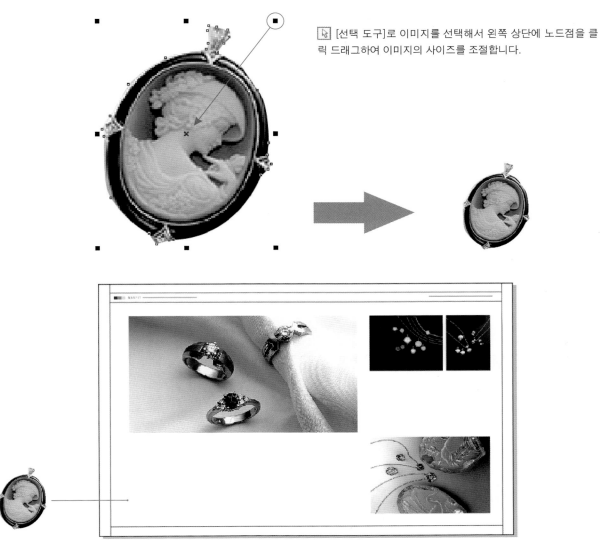

[선택 도구]로 이미지를 선택해서 왼쪽 상단에 노드점을 클릭 드래그하여 이미지의 사이즈를 조절합니다.

[파워 클립]적용된 이미지를 레이아웃 페이지 위에 적당한 위치에 배열합니다.

도안 텍스트를 만들어서 배열하기

4~5페이지 레이아웃 작업과 이미지 작업을 끝냈습니다. 이제 디자인적인 도안 텍스트를 만들어서 이미지와 잘 어울리게 배열해 봅니다.

텍스트 만들기 1

THE MOST SAFETY & ARTISTIC

[HY 태고딕] 38.5pt [HY 태고딕] 38.5pt [HY 태고딕] 38.5pt

THE MOST SAFETY & ARTISTIC

[HY 태고딕] 28pt [HY 태고딕] 28pt [HY 태고딕] 28pt

THE MOST SAFETY & ARTISTIC

'THE MOST SAFETY & ARTISTIC' 텍스트를 [HY태고딕]28pt로 바꾸어 준 상태에서 'T' 'M' 'S' 'A' 텍스트만 38.5pt로 바꾸어 줍니다.

THE MOST SAFETY & ARTISTIC

THE MOST SAFETY & ARTISTIC

문자열 색상 C:40 M:100 Y:0 K:0

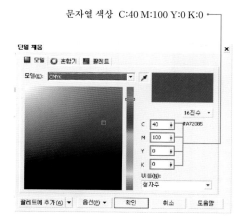

'THE MOST SAFETY & ARTISTIC' 텍스트를 [단일 채움]으로 개체색상을 C:40 M:100 Y:0 K:0으로 바꾸어 줍니다.

텍스트 만들기 2

FRAGRANCE FRAGRANCE

[HY 견고딕] 72pt [HY 견고딕] 50pt

FRAGRANCE

'FRAGRANCE' 텍스트를 [HY견고딕]50pt로 바꾸어 줍니다.

FRAGRANCE

'FRAGRANCE' 텍스트를 선택한 상태에서 [메뉴 표시줄]→[배열]→[도안 텍스트:분리]로 도안 텍스트를 분리시킵니다.

도안 텍스트 분리

FRAGRANCE

[선택 도구]로 이미지를 선택해서 왼쪽 하단에 노드점을 클릭 드래그하여 'F' 텍스트만 사이즈를 조절합니다.

FRAGRANCE

FRAGRANCE

'FRAGRANCE' 텍스트를 ▇[단일 채움]으로 개체색상을 C:40 M:100 Y:0 K:0으로 바꾸어 줍니다.

문자열 색상 C:40 M:100 Y:0 K:0

▌텍스트 만들기 2

Fragrance is invisible jewelry with fine artistic work.
It is made of fine materials from various resources of the
world and very well polished and treated by creators.

 Fragrance is invisible jewelry with fine artistic work.
It is made of fine materials from various resources of the
world and very well polished and treated by creators.
[HY 태고딕] 11pt

THE MOST SAFETY & ARTISTIC

FRAGRANCE

Fragrance is invisible jewelry with fine artistic work.
It is made of fine materials from various resources of the
world and very well polished and treated by creators.

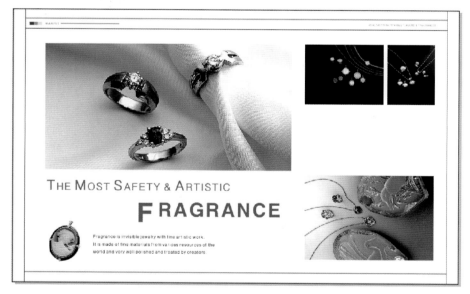

도안 텍스트를 위와 같이 이미지 사이즈를 조절해서 레이아웃을 만들어 놓았던
페이지 위에 배열합니다.

(Work **5**

단락 텍스트를 만들어서 배열하기

이제 카탈로그에 본문 내용에 들어가는 [단락 텍스트]를 만들어 봅니다. 주로 회사 소개나 제품 설명을 [단락 텍스트]로 만들어 내는데 [텍스트 정렬]에 [양끝]을 설정해서 텍스트를 깔끔하게 만들어 봅니다.

[도구 상자]에 [가][텍스트 도구]를 사용해서옆 보기에 빨간 박스 안에 [단락 텍스트]를 만들어 봅니다.

[도구 상자]에 [가] [텍스트 도구]를 선택한 상태에서 옆 보기와 같이 대각선 아래 방향으로 마우스 왼쪽버튼을 클릭 드래그 합니다.

이렇게 하면 사각 박스가 만들어지는데 [단락 텍스트]문자열을 만들 수 있는 공간이 만들어집니다.

사각 박스 안에 텍스트를 어느정도 입력한 후 서체를 [HY 중명조]8pt로 바꾸어 줍니다.

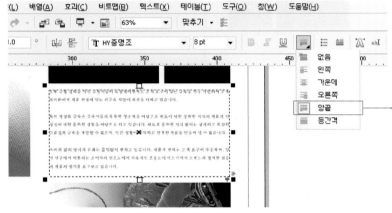
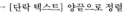

사각 박스 안에 텍스트를 모두 입력한 후 [등록 정보 표시줄]→[텍스트 정렬]→[양끝]을 설정합니다.

[단락 텍스트] 양끝으로 정렬

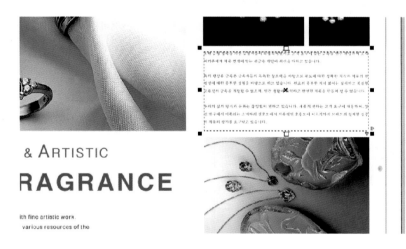

[단락 텍스트]를 선택한 상태에서 [메뉴 표시줄]→[텍스트]→[단락 형식 지정]을 선택해서 왼쪽에 [단락 형식 지정]창을 불러옵니다.
여기에서 [단락 앞]:235.0%, [단락 뒤]:5.0%, [줄]:235.0%, [문자]:11.0%, [단어]:91.0%를 입력합니다.

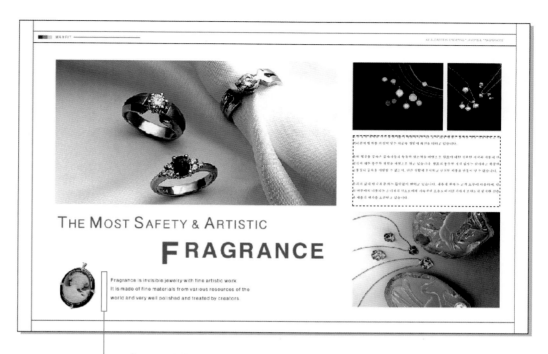

두께 0.2mm 색상 C:0 M:0 Y:0 K:70인
외곽선을 만들어 넣습니다.

마지막으로 옆 보기와 같이 영문 왼쪽 부분에 외곽선
을 만들어 넣습니다.

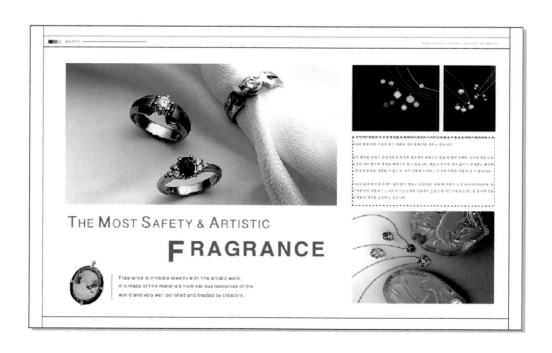

Part 5

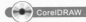

CorelDRAW Image->Part5

catalogue 8page

6~7Page (내지) Work

6~7Page (내지)

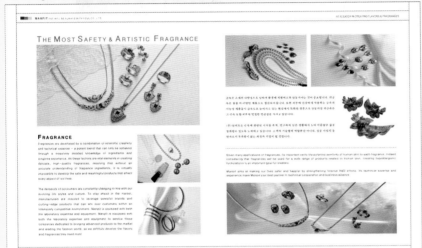

페이지 치수

너비 : 430mm
높이 : 270mm

[Work Point]

[Work 1] 레이아웃 만들기

[Work 2] 모양도구를 이용해서 이미지 잘라내기

[Work 3] 이미지 파워클립 적용하기

[Work 4] 도안 텍스트를 만들어서 배열하기

[Work 5] 단락 텍스트를 만들어서 배열하기

[Source image]

PBAF1028.jpg

PBAF1030.jpg

PBAF1044.jpg

PBAF1045.jpg

PBAF1056.jpg

PBAF1038.jpg

PBAF1066.jpg

레이아웃 만들기

2페이지에서 만들어 놓았던 레이아웃을 복사해서 새 페이지를 만들어 붙여 넣습니다. 전 장에서 배웠던 페이지 추가를 클릭해서 페이지에 치수 정보가 동일한 새 페이지를 만듭니다.

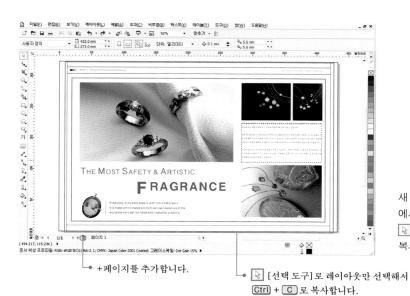

새 작업창을 만들기 위해 +페이지 추가를 하고 전장에서 만들어 놓았던 레이아웃을 복사합니다.
[선택 도구]로 레이아웃만을 선택해서 Ctrl + C 로 복사해 놓습니다.

→ +페이지를 추가합니다.

→ [선택 도구]로 레이아웃만 선택해서 Ctrl + C 로 복사합니다.

+페이지로 추가된 페이지 창에 Ctrl + V 키로 레이아웃을 붙여 넣습니다.

모양도구를 이용해서 이미지 잘라내기

이미지의 사이즈를 조절하고 부분적으로 삭제해서 원하는 이미지를 만들어 봅니다. 이미지를 부분적으로 삭제시킬 수 있는 [모양 도구]에 대해서 알아봅니다. 이미지를 불러왔을 때 기본적으로 생기는 4개의 노드를 적당하게 조절해서 이미지를 삭제시켜 봅니다.

[메뉴 표시줄]→[불러오기]를 클릭하면 이미지를 불러올 수 있는 창이 뜹니다.
여기에서 CD→IMAGE→Part5→PBAF1038.jpg,
PBAF1056.jpg, PBAF1030.jpg, PBAF1028.jpg,
PBAF1044.jpg, PBAF1066.jpg, PBAF1045.jpg를 불러옵니다.

이미지를 부분적으로 자를 수 있는 [모양 도구]에 대해서 알아봅니다. 기본 이미지에는 모서리에 4개의 노드점이 형성되어 있는데 [모양 도구]로 노드점을 추가 또는 삭제시켜 이미지 형태를 변형시킬 수 있습니다. 이번 장에서는 이미지를 부분적으로 삭제시키는 방법에 대해서 알아봅니다.

[모양 도구]로 옆 보기와 같이 빨간 외곽선상까지 이미지를 잘라 내어 봅니다.

[모양 도구]를 선택한 상태에서 아래쪽에 2개의 노드점을 마우스 포인트로 클릭 드래그해서 선택합니다.

선택된 2개의 노드점을 Ctrl 키를 누른 상태에서 윗쪽으로 올립니다.

🔧 [모양 도구]를 이용해서 이미지의 아래부분을 편집해 원하는 부분만을 만들어 냈습니다.

🔧 [모양 도구]로 옆 보기와 같이 빨간 외곽선상까지 이미지를 잘라 내어 봅니다.

🔧 [모양 도구]를 선택한 상태에서 아래쪽에 2개의 노드점을 마우스 포인트로 클릭 드래그해서 선택합니다.

선택된 2개의 노드점을 Ctrl키를 누른 상태에서 윗쪽으로 올립니다.

[모양 도구]를 이용해서 이미지의 아래부분을 편집해 원하는 부분만을 만들어 냈습니다.

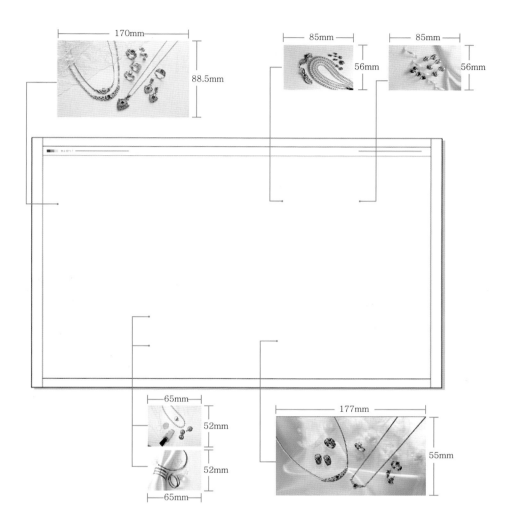

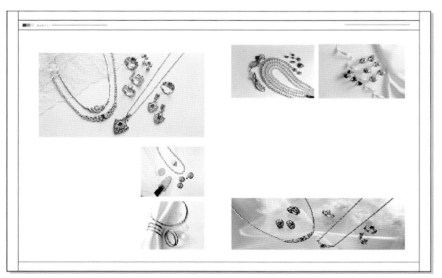

위와 같이 이미지 사이즈를 조절해서 레이아웃을 만들어 놓았던 페이지 위에 적당한 위치에 배열합니다.

(Work **3**

이미지 파워클립 적용하기

[메뉴 표시줄]→[효과]→[파워클립]은 이미지를 보다 더 효과적으로 편집해 낼 수 있는 기능입니다. 기본적으로 불러와지는 사각형 모양의 이미지를 다양한 형태로 만들어 봅니다.

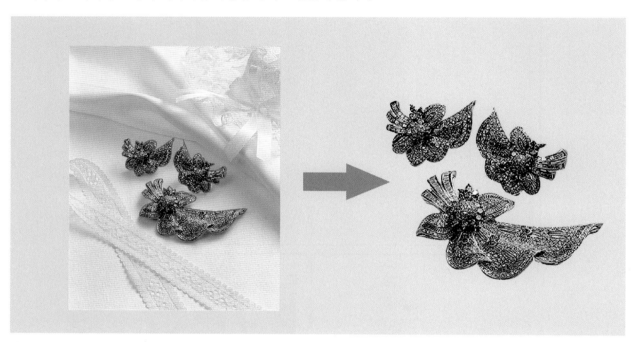

이미지를 보다 더 효과적으로 편집하기 위해 편집할 이미지를 [도구 상자]→[특수 효과]→ 🍸[투명]을 적용시킵니다.

이미지를 선택한 상태에서 [도구 상자]→[특수 효과]→🍸[투명]을 선택하면 아래와 같이 [등록 정보 표시줄]이 나타 납니다. 여기에서 투명유형:단일, 투명작업형:보통, 투명시작:60으로 설정합니다.

투명유형　　　투명작업형　　　투명시작
단일　　　　　　보통　　　　　　60

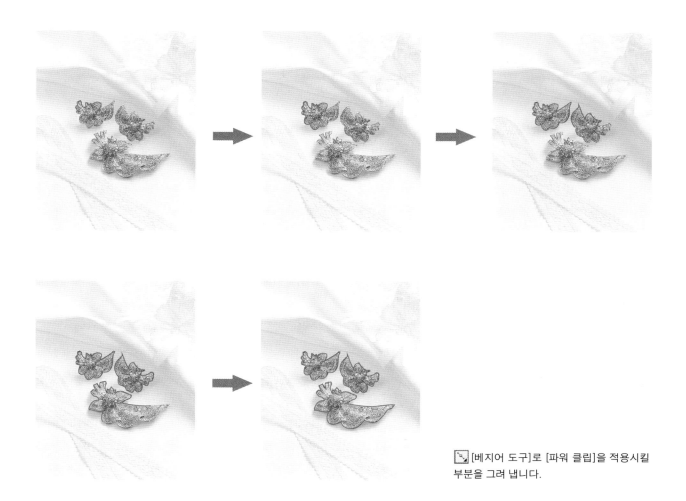

[베지어 도구]로 [파워 클립]을 적용시킬 부분을 그려 냅니다.

└ 3개의 개체를 결합시킵니다.

[베지어 도구]로 만들어낸 3개의 개체를 모두 선택한 상태에서 [등록 정보 표시줄]에 [결합]을 클릭해서 3개의 개체를 결합시켜 놓습니다.

[베지어 도구]로 [파워 클립]을 적용시킬 부분을 그려 낸 후 다시 [등록 정보 표시줄]에 [단일]→[없음]을 적용시켜 [투명]을 적용시켰던 이미지를 투명 해제시켜 놓습니다.

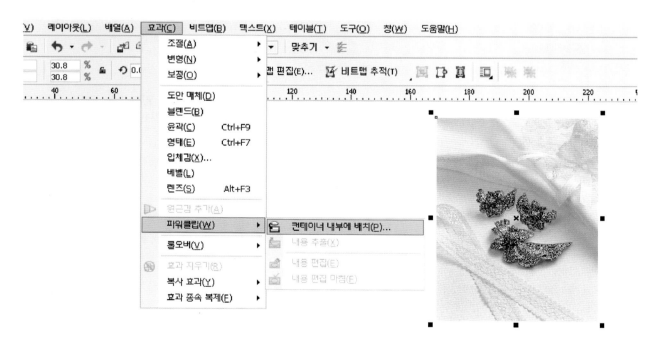

이미지를 선택한 상태에서 [메뉴 표시줄]→[파워 클립]→[컨테이너 내부에 배치]를 선택합니다.

[컨테이너 내부에 배치]를 선택하면 옆 보기와 같이 검정색 화살표가 나오는데 전 장에서 [베지어 도구]로 만들어 놓은 개체선 위에 검정색 화살표를 올려 놓고 마우스 왼쪽 버튼을 클릭합니다.

[베지어 도구]로 만들어 놓은 형태로 이미지가 만들어집니다.

→ [파워 클립]적용된 이미지에 그림자 효과를 줍니다.

[파워 클립]적용된 이미지를 선택한 상태에서 [도구 상자]→[특수 효과]→[그림자]를 선택합니다.

그림자 불투명도 : 60 그림자 흐릿하게 하기 : 5 검정색

이미지에 [그림자]를 적용시켜 놓은 상태에서 [등록 정보 표시줄]에
그림자 불투명도 : 60
그림자 흐릿하게 하기 : 5
그림자 색상 :검정색을 설정합니다.

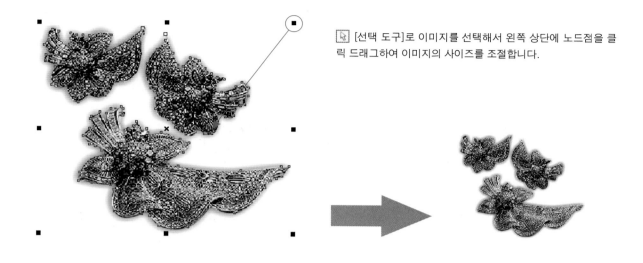

[선택 도구]로 이미지를 선택해서 왼쪽 상단에 노드점을 클릭 드래그하여 이미지의 사이즈를 조절합니다.

[파워 클립]적용된 이미지를 레이아웃 페이지 위에 적당한 위치에 배열합니다.

 도안 텍스트를 만들어서 배열하기

6~7페이지 레이아웃 작업과 이미지 작업을 끝냈습니다. 이제 디자인적인 도안 텍스트를 만들어서 이미지와 잘 어울리게 배열해 봅니다.

▌텍스트 만들기 1

THE MOST SAFETY & ARTISTIC FRAGRANCE

➡ [HY 태고딕] 23pt [HY 태고딕] 23pt [HY 태고딕] 23pt [HY 태고딕] 23pt

THE MOST SAFETY & ARTISTIC FRAGRANCE

[HY 태고딕] 17pt [HY 태고딕] 17pt [HY 태고딕] 17pt [HY 태고딕] 17pt

THE MOST SAFETY & ARTISTIC FRAGRANCE

'THE MOST SAFETY & ARTISTIC FRAGRANCE' 텍스트를 [HY태고딕]17pt로 바꾸어 준 상태에서 'T' 'M' 'S' 'A' 'F' 텍스트만 23pt로 바꾸어 줍니다.

THE MOST SAFETY & ARTISTIC FRAGRANCE

THE MOST SAFETY & ARTISTIC FRAGRANCE

⬇

THE MOST SAFETY & ARTISTIC FRAGRANCE

문자열 색상 C:40 M:100 Y:0 K:0

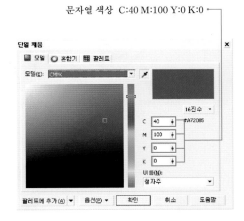

'THE MOST SAFETY & ARTISTIC FRAGRANCE' 텍스트를 ▉[단일 채움]으로 개체색상을 C:40 M:100 Y:0 K:0으로 바꾸어 줍니다.

▌텍스트 만들기 2

FRAGRANCE ➡ [HY 견고딕] 16pt
FRAGRANCE
[HY 견고딕] 11.5pt

FRAGRANCE
FRAGRANCE

' FRAGRANCE' 텍스트를 [HY견고딕]11.5pt로 바꾸어 준 상태에서 'F' 텍스트만 16pt로 바꾸어 줍니다.

THE MOST SAFETY & ARTISTIC FRAGRANCE

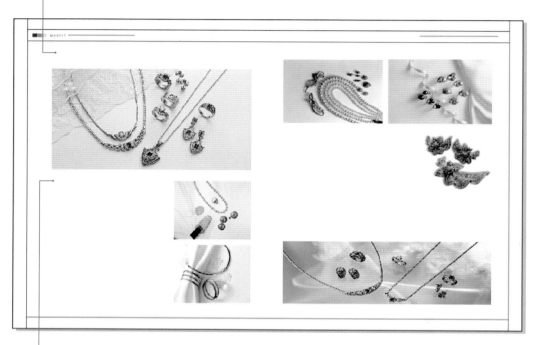

FRAGRANCE

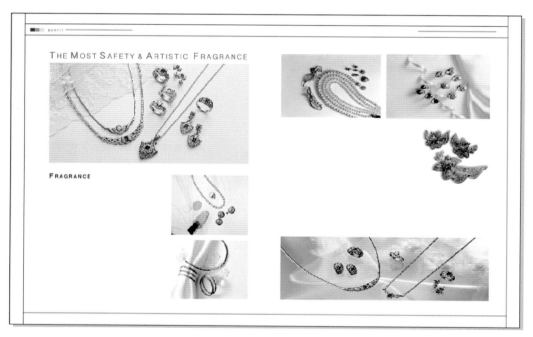

도안 텍스트를 위와 같이 이미지 사이즈를 조절해서 레이아웃을 만들어 놓았던
페이지 위에 배열합니다.

단락 텍스트를 만들어서 배열하기

이제 카탈로그에 본문 내용에 들어가는 [단락 텍스트]를 만들어 봅니다. 주로 회사 소개나 제품 설명을 [단락 텍스트]로 만들어 내는데 [텍스트 정렬]에 [양끝]을 설정해서 텍스트를 깔끔하게 만들어 봅니다.

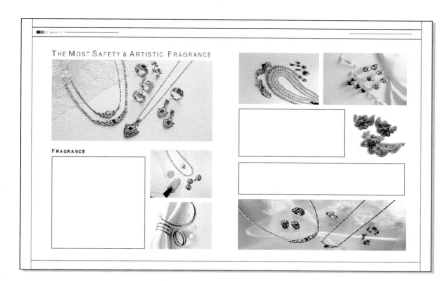

[도구 상자]에 [가] [텍스트 도구]를 사용해서 옆 보기에 빨간 박스 안에 [단락 텍스트]를 만들어 봅니다.

[도구 상자]에 [가] [텍스트 도구]를 선택한 상태에서 옆 보기와 같이 대각선 아래 방향으로 마우스 왼쪽버튼을 클릭 드래그합니다.

이렇게 하면 사각 박스가 만들어지는데 [단락 텍스트]문자열을 만들 수 있는 공간이 만들어집니다.

사각 박스 안에 텍스트를 어느정도 입력한 후 서체를 [HY 중고딕]8pt로 바꾸어 줍니다.

사각 박스 안에 텍스트를 모두 입력한 후 [등록 정
보 표시줄]→[텍스트 정렬]→[양끝]을 설정합니다.

[단락 텍스트] 양끝으로 정렬

텍스트를 모두 입력한 후 [단락 텍스트]를 선택한 상태에서 [메뉴 표시줄]→[텍스트]→[단락 형식 지정]을 선택해서 왼쪽에 [단락 형식 지
정]창을 불러옵니다.
여기에서 [단락 앞]:190.0%, [단락 뒤]:5.0%, [줄]:190.0%, [문자]:11.0%, [단어]:91.0%를 입력합니다.

[도구 상자]에 [가] [텍스트 도구]를 선택한 상태에서 옆 보기와 같이 대각선 아래 방향으로 마우스 왼쪽버튼을 클릭 드래그합니다.

이렇게 하면 사각 박스가 만들어지는데 [단락 텍스트]문자열을 만들 수 있는 공간이 만들어집니다.

사각 박스 안에 텍스트를 어느정도 입력한 후 서체를 [HY 중명조]8pt로 바꾸어 줍니다.

금속은 조재의 다양성으로 인하여 환경에 적합하도록 만들어지는 것이 중요합니다. 귀금속은 점점 더 다양한 제품으로 생산되어집니다. 또한 피부에 민감하게 작용하는 금속과 기능성 제품들이 급속도로 늘어가고 있는 현실에서 특화된 성분으로 만들어진 귀금속은 그 금속 또한 피부와 밀접한 연관성을 가지고 있습니다.

(주)만피트는 금속에 관련된 지식을 축적, 연구하여 인간 생활에서 보다 아름다운 삶을 영위할 수 있도록 노력하고 있습니다. 고객의 기술협력 역할뿐만 아니라, 성공 사업의 동반자로서 부족함이 없는 최선의 기업이 될 것입니다.

[단락 텍스트]를 선택한 상태에서 [메뉴 표시줄]→[텍스트]→[단락 형식 지정]을 선택해서 왼쪽에 [단락 형식 지정]창을 불러옵니다.
여기에서 [단락 앞]:235.0%, [단락 뒤]:5.0%, [줄]:235.0%, [문자]:11.0%, [단어]:91.0%를 입력합니다.

[도구 상자]에 [가] [텍스트 도구]를 선택한 상태에서 옆 보기와 같이 대각선 아래 방향으로 마우스 왼쪽버튼을 클릭 드래그합니다.

사각 박스 안에 텍스트를 입력한 후 서체를 [HY 중고딕]8pt로 바꾸어 줍니다.

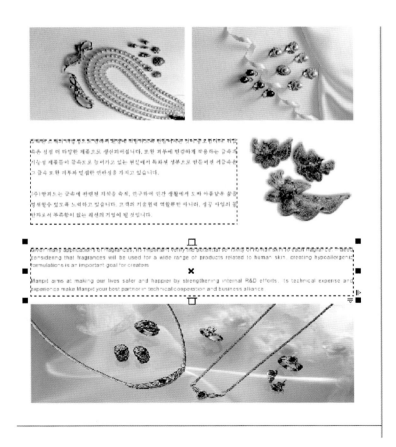

단락 형식 지정

정렬		
수평	양끝(F)	▼
수직	위	▼

간격		
단락 및 줄:		
%:문자 높이 대비		▼
단락 앞	190.0 %	⬍
단락 뒤	5.0 %	⬍
줄	190.0 %	⬍

언어, 문자 및 단어:		
언어	0.0 %	⬍
문자	11.0 %	⬍
단어	91.0 %	⬍

들여쓰기		
첫줄	0.0 mm	⬍
왼쪽	0.0 mm	⬍
오른쪽	0.0 mm	⬍

입력 방향		
방향	가로	▼

텍스트를 모두 입력한 후 [단락 텍스트]를 선택한 상태에서 [메뉴 표시줄]→[텍스트]→[단락 형식 지정]을 선택해서 왼쪽에 [단락 형식 지정]창을 불러옵니다.
여기에서 [단락 앞]:190.0%, [단락 뒤]:5.0%, [줄]:190.0%, [문자]:11.0%, [단어]:91.0%를 입력합니다.

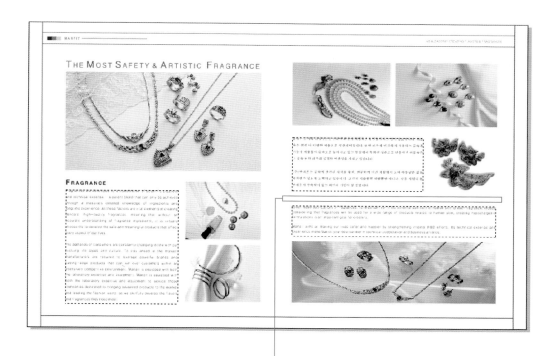

두께 0.2mm 색상 C:0 M:0 Y:0 K:70인
외곽선을 만들어 넣습니다.

마지막으로 옆 보기와 같이 영문 윗쪽에 점선 외곽선
을 만들어 넣습니다.

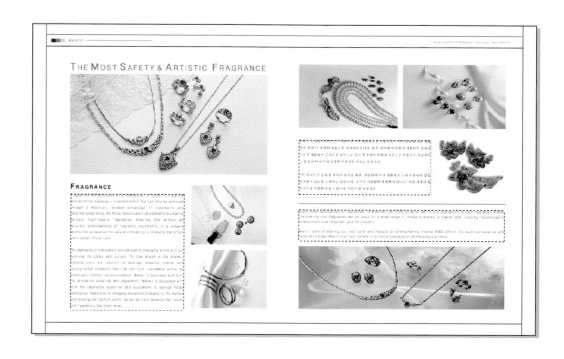

Corel PHOTO-PAINT

비트맵 이미지를 편집할 수 있는 Corel PHOTO-PAINT에 대해서 알아 봅니다. 이미지에 마스크를 지정해서 부분적으로 삭제할 수 있으며 복사 해서 또 다른 이미지에 붙여 넣어서 합성시킵니다. 이미지의 한 영역을 부 분적으로 지우거나 다른 영역에 색상을 가지고와서 원하는 부분을 종속 복제시킵니다. 그라이디언트 색상을 이용해 이미지에 효과를 줍니다.

메뉴창에 [이미지], [조절], [효과] 등을 이용해서 이미지 색상을 변경시 키고 밝기,강도, 대비를 조절합니다. 이미지를 비틀거나 3D효과를 줄 수도 있으며, 비오는 날씨나 눈오는 날씨로 효과를 줄 수 있습니다.

이렇게 Corel PHOTO-PAINT에는 이미지 방대한 영역으로 편집 가능하 게 만들어 줍니다. 이러한 기능들을 활용해서 특성에 맞게 이미지를 편집 해 봅니다.

CONTENTS

Corel PHOTO-PAINT

Work
1

마스크)

마스크에 활용성에 대해서 알아봅니다.

Corel PHOTO-PAINT에 마스크는 이미지에 편집 가능한 영역을 정의합니다. 이미지를 사각형, 원형 또는 자유형 영역을 만들어서 다른 이미지에 합성시키거나 색상조절 등과 같이 부분적으로 편집이 가능하게 만들어 줍니다.

CorelDRAW　Image->Paint->cp0001.jpg　cp0002.jpg

EX.1 마스크를 이용해서 이미지 합성해 보기

[사각형 마스크 도구]를 이용해서 두개의 이미지를 합성시켜 봅니다. 마스크로 이미지의 영역을 부분적으로 만들어 주고 다른 이미지에 붙여 넣습니다.

사각형 마스크 ●

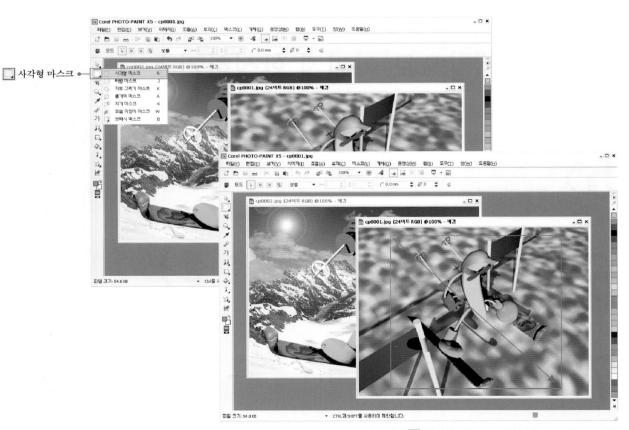

cp0001.jpg이미지 위에 [사각형 마스크 도구] 마우스 포인트로 사각형 영역을 만들어 줍니다.

Ctrl + C

Ctrl + V

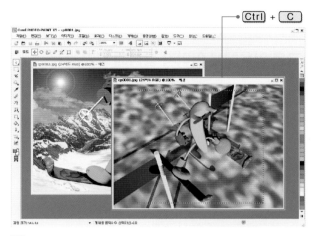

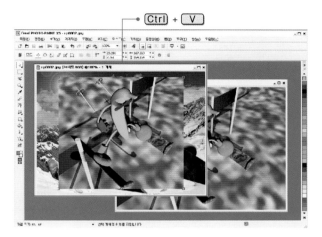

[사각형 마스크 도구]로 마스크를 만든 영역을 Ctrl + C 키로 복사합니다.

복사된 부분을 다시 cp0002.jpg 이미지 위에 붙여 넣습니다.

복제된 이미지의 오른쪽 하단에 노드점을 이동시켜서 이미지를 축소하거나 확대 시켜 위 보기와 같이 이미지를 조절해 줍니다.

CorelDRAW　Image->Paint->cp0003.jpg　cp0004.jpg

EX.2 마스크를 이용해서 이미지 합성해 보기

[타원 마스크 도구]를 이용해서 두 개의 이미지를 합성시켜 봅니다. 마스크로 이미지의 영역을 부분적으로 만들어 주고 다른 이미지에 붙여 넣습니다.

타원 마스크

cp0004.jpg이미지 위에 [타원 마스크 도구] 마우스 포인트로 타원 영역을 만들어 줍니다.

마스크 변형

타원 영역을 만들어 준후 [도구 상자]→ [마스크 변형]도구 를 선택합니다.

복제된 이미지의 오른쪽 하단에 노드점을 이동시켜서 이미지를 축소하거나 확대 시켜서 위 보기와 같이 이미지를 조절해 줍니다.

Ctrl + C

Ctrl + V

[타원 마스크 도구]로 마스크를 만든 영역을 Ctrl + C 키로 복 사합니다.

복사된 부분을 다시 cp0004.jpg 이미지 위에 붙여 넣습니다.

CorelDRAW Image->Paint->cp0005.jpg cp0006.jpg

EX.3 마스크를 이용해서 이미지 합성해 보기

[요술지팡이 마스크 도구]를 이용해서 두 개의 이미지를 합성시켜 봅니다. 마스크로 이미지의 영역을 부분적으로 만들어 주고 다른 이미지에 붙여 넣습니다.

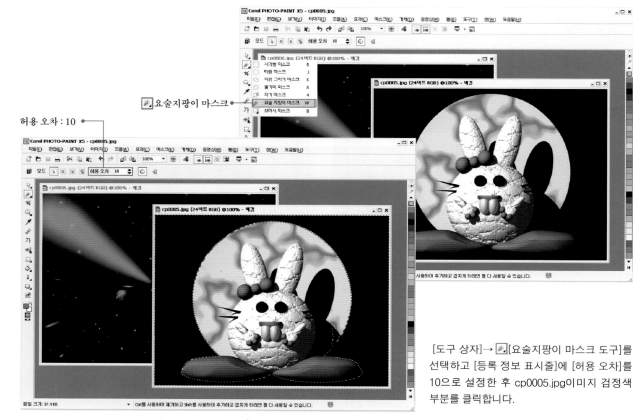

요술지팡이 마스크

허용 오차 : 10

[도구 상자]→[요술지팡이 마스크 도구]를 선택하고 [등록 정보 표시줄]에 [허용 오차]를 10으로 설정한 후 cp0005.jpg이미지 검정색 부분을 클릭합니다.

마스크 반전 클릭

[요술지팡이 마스크 도구]로 마스크시켜 놓은 영역을 [표준]에 [마스크 반전]를 클릭해서 마스크 영역을 반전시켜 놓습니다.

Ctrl + C

Ctrl + V

[요술지팡이 마스크 도구]로 마스크를 만든 영역을 Ctrl + C 키로 복사합니다.

복사된 부분을 다시 cp0006.jpg 이미지 위에 붙여 넣습니다.

복제된 이미지의 오른쪽 윗쪽과 아래쪽 노드점을 이동시켜서 이미지를 축소시켜
위 보기와 같이 이미지를 조절해 줍니다.

종속 복제 도구)

종속 복제 도구로 이미지를 부분적으로 지워서 자연스럽게 만듭니다.

[종속 복제 도구]는 이미지에 결점을 덮거나 복제해서 자연스럽게 어느 한 부분적을 삭제시킬 수 있는 도구입니다. 지우고 싶은 부분에 다른 곳에 영역을 복제해서 덮는 방식으로 자연스럽게 이미지를 보정할 수 있습니다.

CorelDRAW Image->Paint->cp0007.jpg

EX.4 종속 복제 도구로 이미지 지우기

[종속 복제 도구]로 이미지를 부분적으로 자연스럽게 지워 봅니다. 강물 이미지에 나와 있는 나뭇가지를 다른 부분을 복사해서 덮는 방식으로 보정합니다.

종속 복제 도구

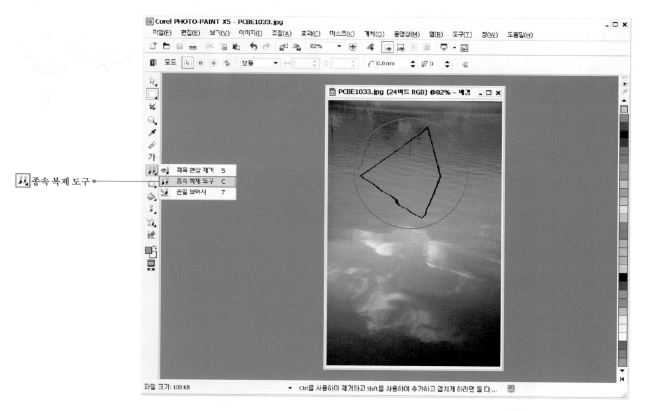

cp0007.jpg이미지를 불러온 상태에서 [도구 상자]→[종속 복제 도구]를 클릭합니다.

Corel PHOTO-PAINT

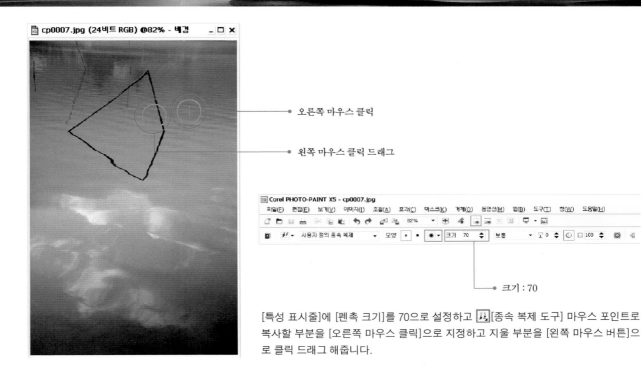

오른쪽 마우스 클릭

왼쪽 마우스 클릭 드래그

크기 : 70

[특성 표시줄]에 [펜촉 크기]를 70으로 설정하고 █[종속 복제 도구] 마우스 포인트로 복사할 부분을 [오른쪽 마우스 클릭]으로 지정하고 지울 부분을 [왼쪽 마우스 버튼]으로 클릭 드래그 해줍니다.

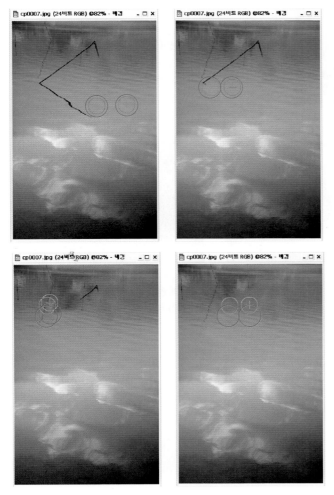

같은 방법으로 오른쪽 마우스 버튼과 왼쪽 마우스 버튼을 번갈아가면서 이미지에 지워야 할 부분을 삭제해 줍니다.

CorelDRAW Image−>Paint−>cp0008.jpg

EX.5 종속 복제 도구로 이미지 지우기

[종속 복제 도구]로 이미지를 부분적으로 자연럽게 지워 봅니다. 하늘과 겹쳐 있는 사람을 부분 복사해서 삭제해 봅니다.

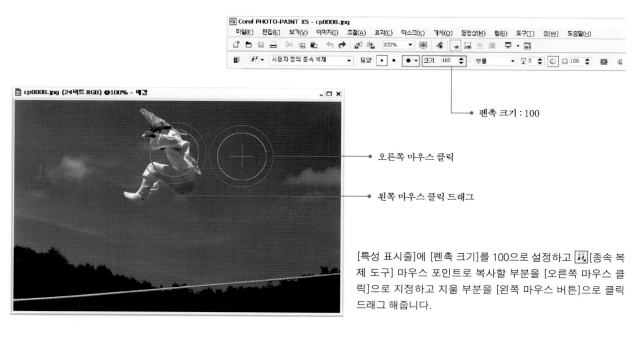

펜촉 크기 : 100

오른쪽 마우스 클릭

왼쪽 마우스 클릭 드래그

[특성 표시줄]에 [펜촉 크기]를 100으로 설정하고 [종속 복제 도구] 마우스 포인트로 복사할 부분을 [오른쪽 마우스 클릭]으로 지정하고 지울 부분을 [왼쪽 마우스 버튼]으로 클릭 드래그 해줍니다.

같은 방법으로 오른쪽 마우스 버튼과 왼쪽 마우스 버튼을 번갈아가면서 이미지에 지워야 할 부분을 삭제해 줍니다.

Corel PHOTO-PAINT

CorelDRAW Image->Paint->cp0009.jpg

EX.6 종속 복제 도구로 이미지 지우기

[종속 복제 도구]로 이미지를 부분적으로 자연럽게 지워 봅니다. 하늘과 겹쳐 있는 사람을 부분 복사해서 삭제해 봅니다.

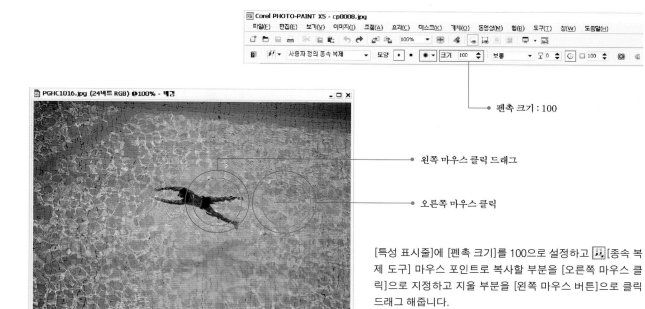

펜촉 크기 : 100

왼쪽 마우스 클릭 드래그

오른쪽 마우스 클릭

[특성 표시줄]에 [펜촉 크기]를 100으로 설정하고 [종속 복제 도구] 마우스 포인트로 복사할 부분을 [오른쪽 마우스 클릭]으로 지정하고 지울 부분을 [왼쪽 마우스 버튼]으로 클릭 드래그 해줍니다.

같은 방법으로 오른쪽 마우스 버튼과 왼쪽 마우스 버튼을 번갈아가면서 이미지에 지워야 할 부분을 삭제해 줍니다.

이미지에 색상 채우기)

도구 상자에 나와 있는 페인트 도구로 이미지에 색상을 채웁니다.

이미지 특정 부위에 붓으로 그림을 그리듯이 색상을 만들어서 채워 봅니다. 전면 색상을 바꿔 가면서 페인트칠 할 수도 있고 특정 이미지 영역에서 색상과 색조톤을 조절하는 기능도 활용해 봅니다.

CorelDRAW　　　　　Image->Paint->cp0010.jpg

EX.7 페인트 도구로 색상 채우기

[페인트 도구]로 전면 색상을 바꾸면서 페인트해 봅니다. 붓으로 그림을 그리듯이 여러 가지 색상을 변경해 가면서 도구의 기능을 활용해 봅니다.

페인트

더블 클릭시
나타나는 전면 색상창

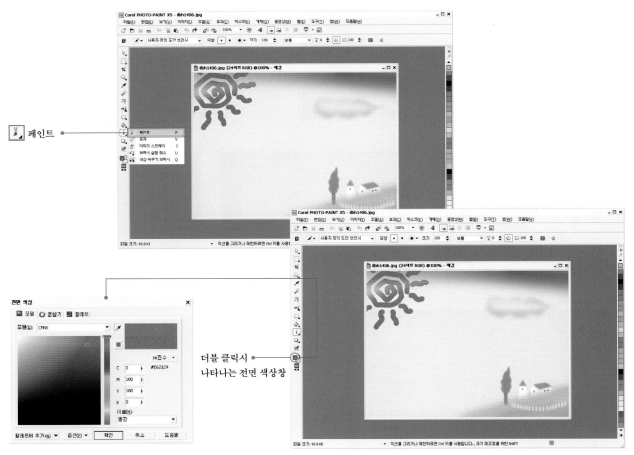

[도구 상자] → [페인트 도구]를 선택하고 [전면 색상]을 더블 클릭해서 전면 색상창을 불러옵니다.

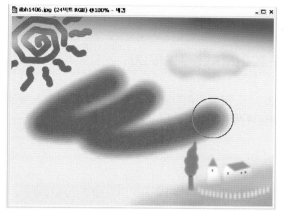

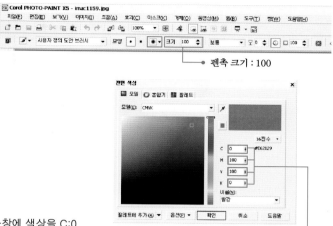

[등록 정보 표시줄]에 펜촉 크기:100으로 입력하고 페인트 도구창에 색상을 C:0 M:100 Y:100 K:0으로 채워서 이미지 위에 페인트칠 합니다.

전면 색상　C:0 M:100 Y:100 K:0

[등록 정보 표시줄]에 브러시 유형:철조망, 펜촉 크기:4로 입력하고 페인트 도구창에 색상을 C:100 M:100 Y:0 K:0으로 채워서 이미지 위에 페인트칠 합니다.

전면 색상　C:100 M:100 Y:0 K:0

[등록 정보 표시줄]에 브러시 유형:레이스, 펜촉 크기:4로 입력하고 페인트 도구창에 색상을 C:100 M:0 Y:100 K:0으로 채워서 이미지 위에 페인트칠 합니다.

전면 색상　C:100 M:0 Y:100 K:0

CorelDRAW Image->Paint->cp0011.jpg

EX.8 효과도구로 이미지 변형시키기

[도구 상자]→ [효과 도구]로 이미지의 형태를 변형시켜 봅니다. 특정 이미지 영역에서 색상과 색조톤을 조절합니다.

[효과도구]

cp0011.jpg이미지를 불러온 상태에서 [도구 상자]→ [효과 도구]를 선택합니다.

펜촉 크기 : 50

[효과 도구]를 선택한 상태에서 [등록 정보 표시줄]에 펜촉 크기:50으로 설정하고 위 보기와 같이 특정 부분을 문질러 줍니다.

Corel PHOTO-PAINT

EX.9 색상 바꾸기 브러시 도구로 색상 바꾸기

[색상 바꾸기 브러시 도구]로 이미지에 색상을 바꾸어 봅니다. [도구 상자]에 나와 있는 [전면 색상][배경 색상]을 조절해서 이미지에 나타나 있는 색상을 바꾸어 줍니다.

● 색상 스왑 클릭 : 전면 색상과 배경 색상을 전환시킵니다.

[도구 상자]→ [스포이드 도구]를 선택해서 전면 색상을 채워주고 다시 [도구 상자]에 [색상 전환]에 [색상 스왑]을 클릭합니다. 전면 색상과 배경 색상을 바꾸어서 [스포이드 도구]로 [전면 색상]을 채웁니다.

● 색상 바꾸기 브러시 도구

cp0012.jpg이미지를 불러온 상태에서 [도구 상자]→ [색상 바꾸기 브러시 도구]를 선택합니다.

옆 보기와 같이 [스포이드 도구]로 지정한 반대 색상을 문질러서 색상을 바꾸어 봅니다.

CorelDRAW Image->Paint->cp0013.jpg

EX.10 이미지 스프레이 도구로 이미지 효과 주기

[이미지 스프레이 도구]로 이미지 위에 클릭하거나 끌어 기본 설정 이미지를 스프레이 합니다.

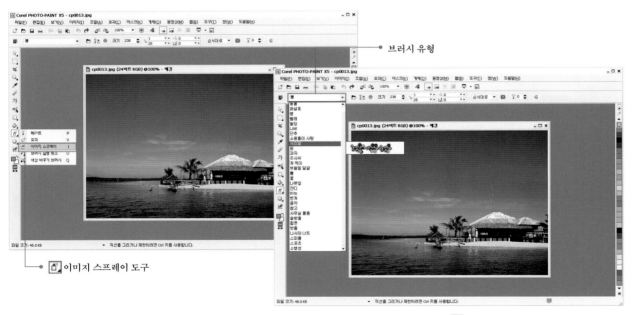

● 브러시 유형

● 이미지 스프레이 도구

cp0013.jpg이미지를 불러온 상태에서 [도구 상자]→[이미지 스프레이 도구]를 선택하면 [등록 정보 표시줄]에 스프레이 모양을 선택할 수 있는 브러시 유형이 나옵니다.

● 소행성

[이미지 스프레이 도구]를 선택한 상태에서 [등록 정보 표시줄]에 [브러시유형:소행성]으로 설정하고 위 보기와 같이 이미지 위에 스프레이 합니다.

● 시리얼

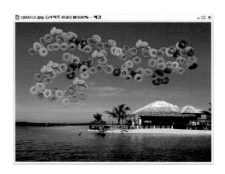

[이미지 스프레이 도구]를 선택한 상태에서 [등록 정보 표시줄]에 [브러시유형:시리얼]으로 설정하고 위 보기와 같이 이미지 위에 스프레이 합니다.

Corel PHOTO-PAINT

CorelDRAW Image->Paint->cp0014.jpg cp0015.jpg

EX.11 이미지 스프레이 도구로 이미지 효과 주기

[이미지 스프레이 도구]로 이미지 위에 클릭하거나 끌어 기본 설정 이미지를 스프레이 합니다.

브러시 유형 : 불

cp0014.jpg이미지를 불러온 상태에서 [등록 정보 표시줄]→[브러시 유형:불]로 설정하고 [도구 상자]→ [이미지 스프레이 도구]로 이미지 위에 스프레이 합니다.

브러시 유형 : 스파클

cp0015.jpg이미지를 불러온 상태에서 [등록 정보 표시줄]→[브러시 유형:스파클]로 설정하고 [도구 상자]→ [이미지 스프레이 도구]로 이미지 위에 스프레이 합니다.

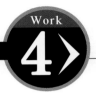

개체창으로 이미지 합성하기)

개체창으로 여러 개의 개체를 만들어서 이미지를 합성시킵니다.

[메뉴 표시줄]→[개체]→[개체]를 클릭해서 페이지 오른쪽에 개체창을 불러옵니다. 이미
지를 불러왔을 때 기본적으로 배경 개체가 만들어지는데 개체창 아래부분에 [새개체]를
클릭해서 개체를 추가시킬 수 있고 [삭제]를 클릭해서 개체를 삭제시킬 수도 있습니다.

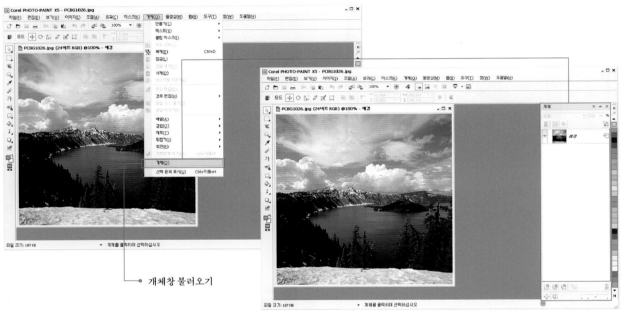

● 개체창 불러오기

이미지를 불러온 상태에서 [메뉴 표시줄]→[개체]→[개체]를 클릭해서 페이지 오
른쪽에 개체창을 불러옵니다.

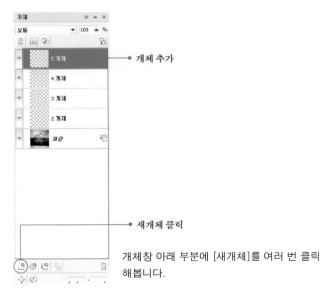

● 개체 추가

● 새개체 클릭

개체창 아래 부분에 [새개체]를 여러 번 클릭
해봅니다.

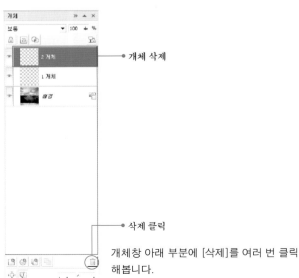

● 개체 삭제

● 삭제 클릭

개체창 아래 부분에 [삭제]를 여러 번 클릭
해봅니다.

CorelDRAW Image->Paint->cp0016.jpg

EX.12 채움도구로 이미지 합성시키기

[도구 상자]→ [채움 도구]를 활용해서 이미지와 합성시켜 봅니다. 그라이디언트 색상을 투명 적용시켜서 이미지와 조화를 이룰 수 있게 디자인해 봅니다.

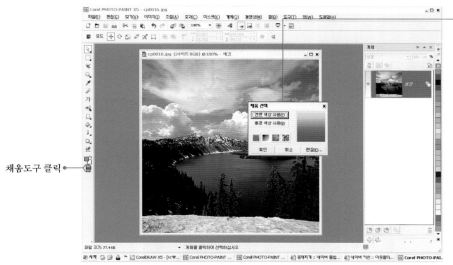

채움도구 클릭

[도구 상자]→ [채움 도구]를 더블클릭해서 [채움 선택]창을 불러옵니다. 그리고 [편집]버튼을 눌러서 [계조 채움]창을 불러옵니다.

유형 : 선형

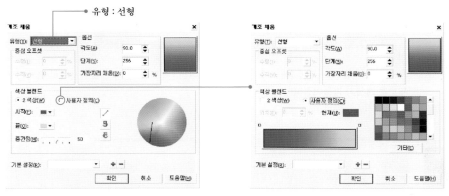

[계조 채움]창에서 유형:선형으로 설정하고 색상 블랜드:사용자 정의로 체크해 줍니다.

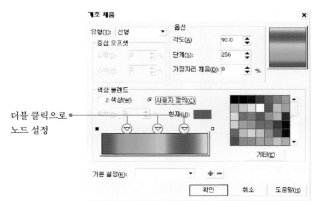

더블 클릭으로 노드 설정

[색상 블랜드]바에 마우스 포인트로 더블클릭하여 노드점을 3개 만들어 준후 원하는 색상을 지정해 줍니다. 그리고 [채움 선택]창에 [확인]버튼을 눌러 줍니다.

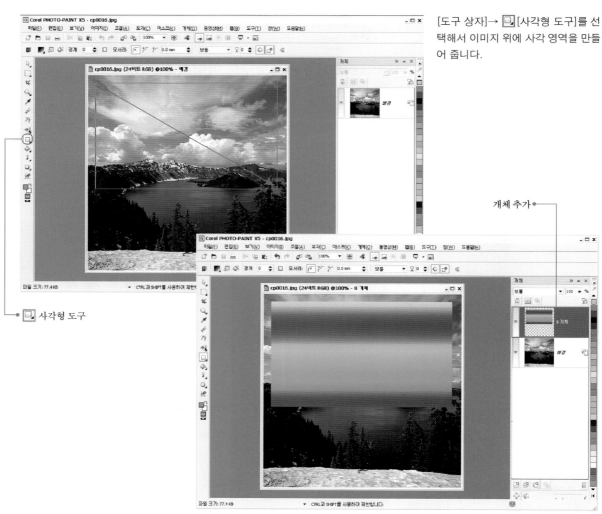

[도구 상자]→ [사각형 도구]를 선택해서 이미지 위에 사각 영역을 만들어 줍니다.

개체 추가 ●

[사각형 도구

사각 영역을 만들어 주면 [채움 도구]에서 만들어진 [계조 채움]이 만들어지면서 개체창에 새로운 개체가 만들어집니다.

[계조 채움]으로 만들어 놓은 개체를 [선택 도구]로 노드점을 이동시켜 배경이미지가 가릴 수 있게 사이즈를 조절해 줍니다.

불투명도 : 30

사이즈 조절된 개체를 개체창에 불투명도를 30으로 설정해 줍니다.

불투명도 : 60

사이즈 조절된 개체를 개체창에 불투명도를 60으로 설정해 줍니다.

불투명도 : 80

사이즈 조절된 개체를 개체창에 불투명도를 80으로 설정해 줍니다.

CorelDRAW　　　Image->Paint->cp0017.jpg cp0018.jpg

EX.13 개체 투명 도구로 이미지 합성하기

[개체 투명 도구]로 이미지를 부분적으로 투명 적용시켜서 이미지를 합성시켜 봅니다.

cp0017.jpg 이미지를 불러온 상태에서 그 위에 다시 cp0018.jpg이미지를 불러옵니다.

cp0018.jpg 이미지를 [선택 도구]로 노드점을 이동시켜 배경이미지가 가릴 수 있게 사이즈를 조절해 줍니다.

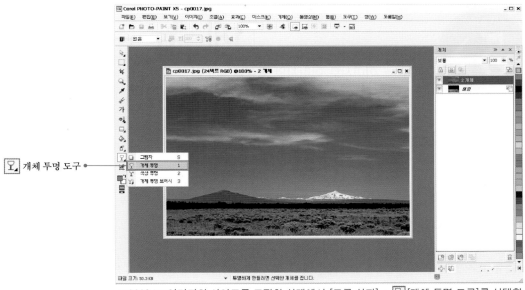

개체 투명 도구

cp0018.jpg이미지의 사이즈를 조절한 상태에서 [도구 상자]→ [개체 투명 도구]를 선택합
니다.

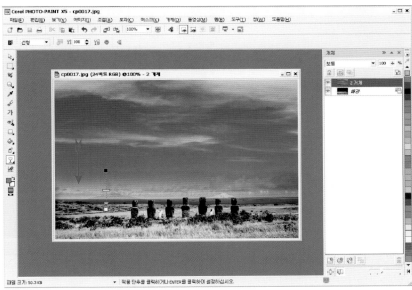

[개체 투명 도구] 마우스 포인트로 cp0018.jpg이미지에 위에서 아래쪽으로 클릭 드래그
해 줍니다.

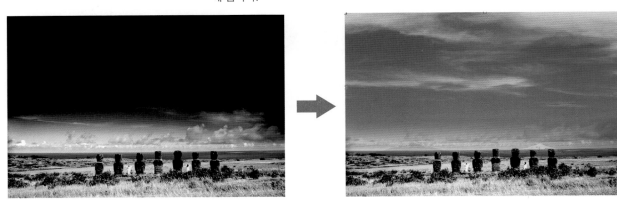

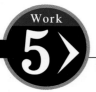

메 뉴 → 이미지)

메 뉴 → 이미지로 이미지의 속성을 바꾸어 줍니다.

[메뉴 표시줄]→[이미지]로 처음 이미지를 불러왔을 때 설정되어 있는데 정보를 여러 가지 속성으로 바꾸어 줍니다. CMYK모드를 RGB모드로 바꿀 수 있고 그레이스케일 모드로 바꿀 수도 있습니다. 이미지를 여러 각도로 회전하거나 반전시켜서 [메뉴 표시줄]→[이미지]를 활용해 봅니다.

STEP 그레이스케일로 변환(8비트)

[메뉴 표시줄]→[이미지]→[그레이스케일]로 CMYK이미지나 RGB이미지를 검정색에서 흰색으로 표현되는 그레이스케일 이미지로 변환시켜 봅니다. 그레이스케일 변환창으로 이미지에 색상에 따라 검정색 농도를 조절할수도 있습니다.

그레이스케일로 변환(8비트) ——

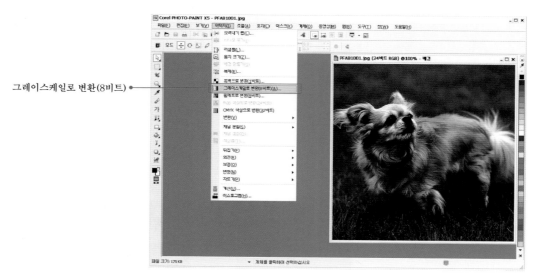

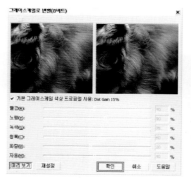

이미지를 불러온 상태에서 [메뉴 표시줄]→[이미지]→[그레이스케일로 변환]을 클릭하면 그레이스케일 변환창이 나오는데 여기에서 [확인]버튼을 눌러주면 이미지의 색상이 변환됩니다.

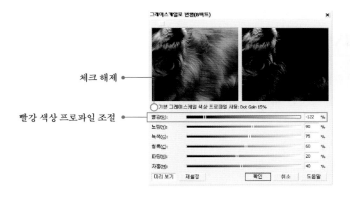

그레이스케일 변환창에 그레이스케일 색상 프로파일 설정을 해체하고 빨강 색상 프로파일을 조절해 주면 이미지에 빨강 색상이 더욱더 어두워집니다.

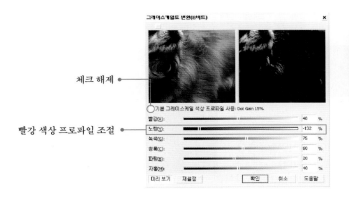

그레이스케일 변환창에 그레이스케일 색상 프로파일 설정을 해체하고 노랑 색상 프로파일을 조절해 주면 이미지에 노랑 색상이 더욱더 어두워집니다.

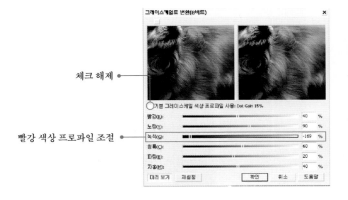

그레이스케일 변환창에 그레이스케일 색상 프로파일 설정을 해체하고 녹색 색상 프로파일을 조절해 주면 이미지에 녹색 색상이 더욱더 어두워집니다.

⬛ STEP RGB이미지를 CMYK이미지로 변환하기

[메뉴 표시줄]→[이미지]→[RGB 색상으로 변환] 또는 [CMYK 색상으로 변환]으로 이미지를 RGB나 CMYK색상 이미지로 변환시켜 봅니다. 처음 이미지가 만들어지는 속성을 임의적으로 변환시켜서 필요에 따라 변경시켜 사용해 봅니다.

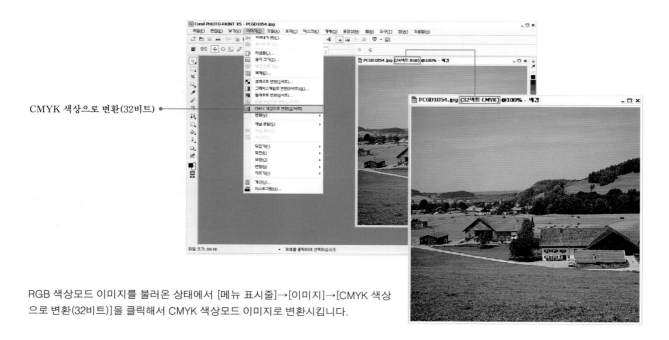

CMYK 색상으로 변환(32비트)

RGB 색상모드 이미지를 불러온 상태에서 [메뉴 표시줄]→[이미지]→[CMYK 색상으로 변환(32비트)]을 클릭해서 CMYK 색상모드 이미지로 변환시킵니다.

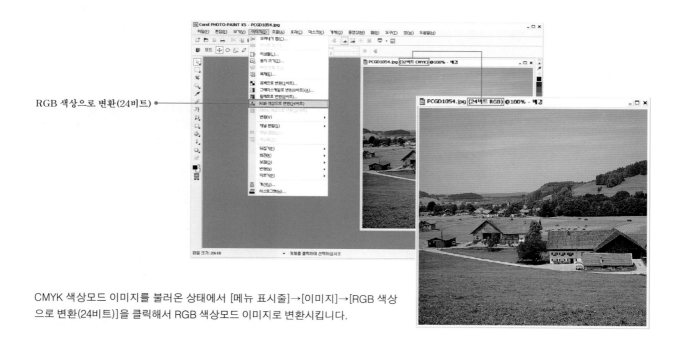

RGB 색상으로 변환(24비트)

CMYK 색상모드 이미지를 불러온 상태에서 [메뉴 표시줄]→[이미지]→[RGB 색상으로 변환(24비트)]을 클릭해서 RGB 색상모드 이미지로 변환시킵니다.

STEP 이미지를 수평 또는 수직으로 뒤집기

이미지를 [메뉴 표시줄]→[이미지]→[뒤집기]로 수평 또는 수직으로 뒤집어 봅니다. 이미지 편집을 할 때 방향을 바꾸어야 할 경우 편리하게 사용되는 기능입니다.

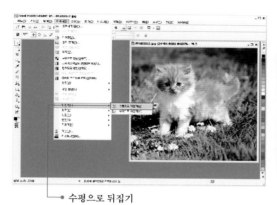

└ 수평으로 뒤집기

이미지를 불러온 상태에서 [메뉴 표시줄]→[이미지]→[뒤집기]→[수평으로 뒤집기]를 클릭해 봅니다.

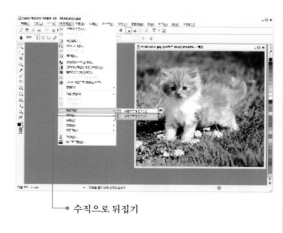

└ 수직으로 뒤집기

이미지를 불러온 상태에서 [메뉴 표시줄]→[이미지]→[뒤집기]→[수직으로 뒤집기]를 클릭해 봅니다.

STEP 이미지를 회전시키기

[메뉴 표시줄]→[이미지]→[회전]으로 이미지를 여러 각도로 회전시켜 봅니다. 90도 시계 방향, 90도 시계 반대 방향 또는 180도로 이미지를 회전시켜서 이미지를 편집할 때 용이하게 활용합니다.

● 90° 시계 방향

이미지를 불러온 상태에서 [메뉴 표시줄]→[이미지]→[회전]→[90도 시계 방향]을 클릭해 봅니다.

● 90° 시계 반대 방향

이미지를 불러온 상태에서 [메뉴 표시줄]→[이미지]→[회전]→[90도 시계 반대 방향]을 클릭해 봅니다.

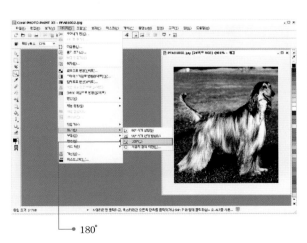

● 180°

이미지를 불러온 상태에서 [메뉴 표시줄]→[이미지]→[회전]→[180도 방향]을 클릭해 봅니다.

메뉴 → 조절)

메뉴 → 조절로 이미지의 색상을 조절하거나 바꾸어 줄 수 있습니다.

[메뉴 표시줄]→[조절]로 이미지의 색상을 조절해 봅니다. 어두운 이미지를 밝게 해 주거나 밝은 이미지를 어둡게 만듭니다. 이미지의 색상을 여러 가지 색상으로 바꾸어 줄 수도 있으며 단일 그라이디언트 색상으로도 만들 수 있습니다. 이미지를 조절해서 필요에 따라 여러 가지 형태로 활용해 봅니다.

STEP 이미지 조절 랩 사용하기

슬라이더를 사용하기 전에 자동 기능을 사용해 보십시오. "자동 조절" 단추를 사용하여 색상과 색조톤을 조절해 보십시오. 자동 대비 조절의 경우, 흰색 점 선택 도구를 사용하여 그림의 가장 밝은 부분을 클릭하거나 검정 점 선택 도구를 사용하여 그림의 가장 어두운 부분을 클릭하십시오. 언제든지 스냅샷을 만들 수 있으며 실행 취소할 수 있습니다.

이미지를 불러온 상태에서 [메뉴 표시줄]→[이미지]→[조절]→[이미지 조절 랩]을 클릭해 봅니다.

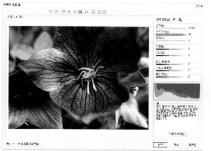

이미지 조절 랩창으로 이미지의 색상이나 채도, 명도를 바꾸어 줄 수 있고 밝게 또는 어둡게 만들어 줄 수도 있습니다.

STEP 이미지 곧게 펴기

이미지 회전 슬라이더를 왼쪽 또는 오른쪽으로 이동하여 이미지를 시계 반대 방향 또는 시계 방향으로 회전합니다. 최적으로 결과를 미리 보려면 먼저 격자선의 색상 및 간격을 조정해야 할 수 있습니다.

이미지 곧게 펴기

[메뉴 표시줄]→[조절]→[이미지 곧게 펴기]를 클릭해서 이미지 곧게 펴기창을 불러옵니다.

회전 : 15도

이미지 곧게 펴기창에서 [회전:15도]로 설정하고 [이미지 자르기]를 체크한 후 [확인]버튼을 누릅니다.

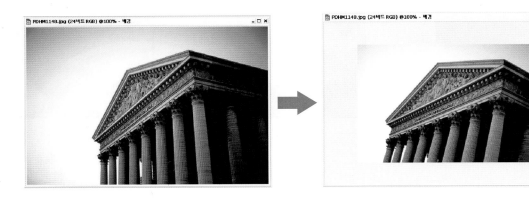

[메뉴 표시줄]→[조절]→[대비 증가]로 이미지의 색상을 조절합니다. 대비 증가창에 나와 있는 감마 조정을 조절해서 이미지를 밝게 또는 어둡게 만들어 봅니다.

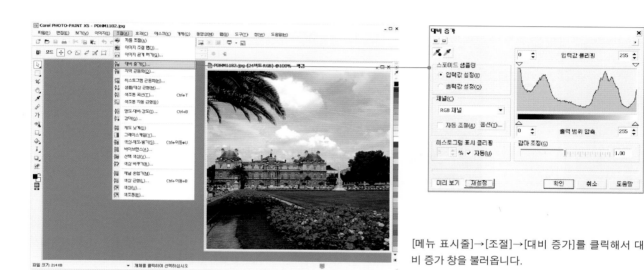

[메뉴 표시줄]→[조절]→[대비 증가]를 클릭해서 대비 증가 창을 불러옵니다.

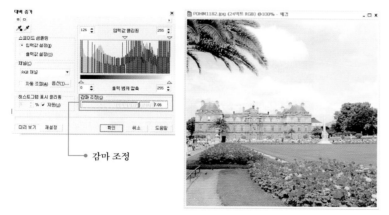

감마 조정

대비 증가 창에 [감마 조정]을 조절해서 이미지를 밝게 만들어 봅니다.

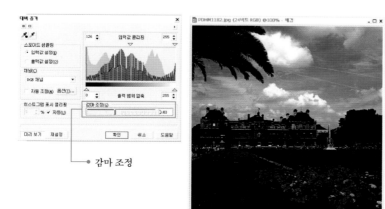

감마 조정

대비 증가 창에 [감마 조정]을 조절해서 이미지를 어둡게 만들어 봅니다.

지역 균등화

[메뉴 표시줄]→[조절]→[지역 균등화]로 이미지의 형태를 변경시킵니다. 지역 균등화 창에 나와 있는 너비, 높이를 입력해서 색상 강도를 조절해 이미지의 형태를 바꾸어 봅니다.

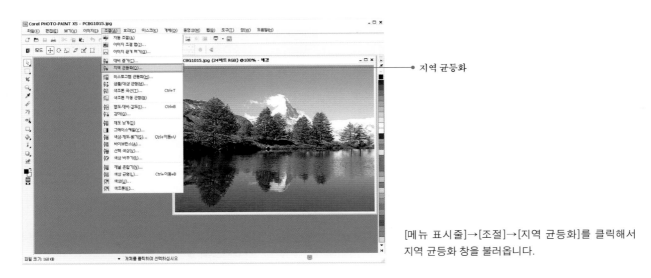

지역 균등화

[메뉴 표시줄]→[조절]→[지역 균등화]를 클릭해서
지역 균등화 창을 불러옵니다.

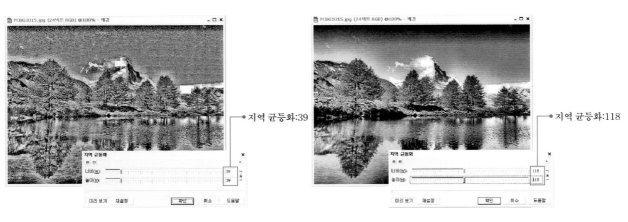

지역 균등화:39

지역 균등화:118

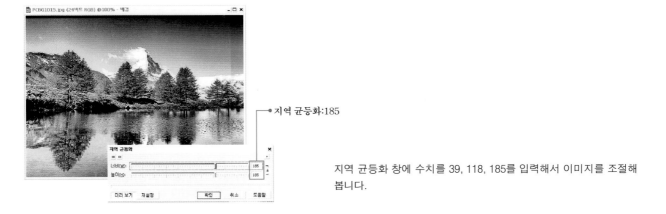

지역 균등화:185

지역 균등화 창에 수치를 39, 118, 185를 입력해서 이미지를 조절해
봅니다.

색조톤 곡선으로 이미지 색상 조절하기

[메뉴 표시줄]→[조절]→[색조톤 곡선]로 이미지의 색상을 조절합니다. 색조톤 곡선창에 외곽선을 조절해서 이미지를 밝게, 어둡게 또는 진하게 만들어 봅니다.

[메뉴 표시줄]→[조절]→[색조톤 곡선]을 클릭해서 색조톤 곡선 창을 불러옵니다.

색조톤 곡선 창에 나와 있는 외곽선을 윗쪽으로 이동시켜서 이미지를 밝게 만듭니다.

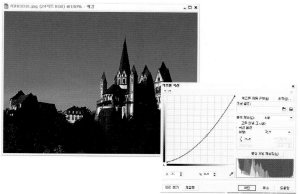

색조톤 곡선 창에 나와 있는 외곽선을 아래쪽으로 이동시켜서 이미지를 어둡게 만듭니다.

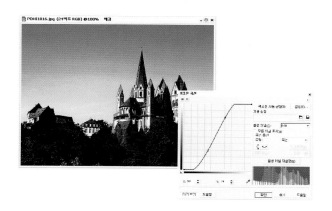

색조톤 곡선 창에 나와 있는 외곽선을 윗쪽, 아래쪽으로 이동시켜서 이미지를 진하게 만듭니다.

STEP 명도-대비-강도

[메뉴 표시줄]→[조절]→[명도-대비-강도]로 이미지의 색상 밝게 또는 어둡게 조절해 봅니다. 명도, 대비, 강도를 각각 조절해서 이미지의 밝기를 변경해 봅니다.

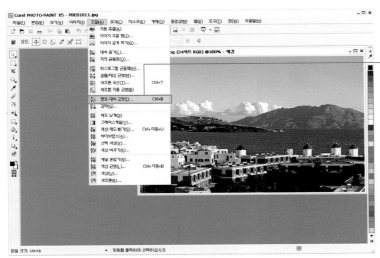

[메뉴 표시줄]→[조절]→[명도-대비-강도]를 클릭해서 명도-대비-강도 창을 불러옵니다.

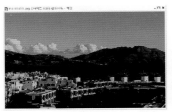

명도-대비-강도 창에 명도를 −24로 설정해서 이미지를 어둡게 만듭니다.

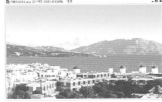

명도-대비-강도 창에 명도를 38로 설정해서 이미지를 밝게 만듭니다.

명도-대비-강도 창에 대비를 −37로 설정해서 이미지를 어둡게 만듭니다.

명도-대비-강도 창에 대비를 42로 설정해서 이미지를 밝게 만듭니다.

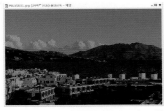

명도-대비-강도 창에 강도를 −45로 설정해서 이미지를 어둡게 만듭니다.

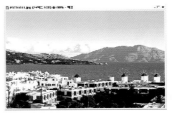

명도-대비-강도 창에 강도를 51로 설정해서 이미지를 밝게 만듭니다.

STEP 감마로 이미지의 선명도 조절하기

[메뉴 표시줄]→[조절]→[감마]로 이미지의 선명도를 조절해 봅니다. 처음 불러온 이미지의 선명도를 높여 주거나 낮추어 줘서 조절합니다.

[메뉴 표시줄]→[조절]→[감마]를 클릭해서 감마 창을 불러옵니다.

감마 창에서 감마값을 3.63으로 설정해서 이미지를 밝게 만들어 줍니다.

감마 창에서 감마값을 0.54로 설정해서 이미지를 어둡게 만들어 줍니다.

STEP 그레이스케일로 이미지 색상 바꾸어 주기

[메뉴 표시줄]→[조절]→[그레이스케일은]이미지의 색상을 단일 그레이스케일로 변경시켜 줍니다. 색상을 지정해서 채도를 높여 주거나 낮추어 주어서 빨강, 연두, 파랑 색상의 그레이스케일 이미지를 만들어 봅니다.

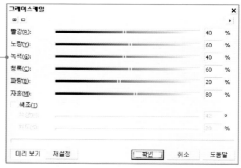

[메뉴 표시줄]→[조절]→[그레이스케일]를 클릭해서
그레이스케일 창을 불러옵니다.

색조 설정

그레이스케일 창을 불러왔을 때 이미지가 흑백으로 변경되지만 [색조]를 체크해
주면 색상별로 변경되는 그레이스케일 이미지로 변환시킬 수 있습니다.

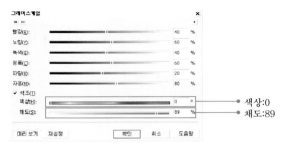

색상:0
채도:89

그레이스케일 창에 색상:0, 채도:89를 설정하고 확인 버튼을 누르면 이미지 색상이 빨강색 그레이스케일로 변환됩니다.

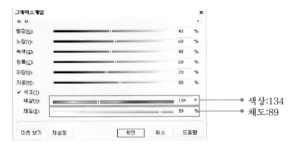

색상:134
채도:89

그레이스케일 창에 색상:134, 채도:89를 설정하고 확인 버튼을 누르면 이미지 색상이 연두색 그레이스케일로 변환됩니다.

색상:214
채도:89

그레이스케일 창에 색상:214, 채도:89를 설정하고 확인 버튼을 누르면 이미지 색상이 파랑색 그레이스케일로 변환됩니다.

색상:176
채도:89

그레이스케일 창에 색상:176, 채도:89를 설정하고 확인 버튼을 누르면 이미지 색상이 담청색 그레이스케일로 변환됩니다.

STEP 색상-채도-밝기로 이미지 색상 바꾸어 주기

[메뉴 표시줄]→[조절]→[색상-채도-밝기]로 이미지의 색상을 바꾸어 봅니다. 색상-채도-밝기 창에 색상을 지정해서 바꾸고 싶은 색상을 지정해 줍니다.

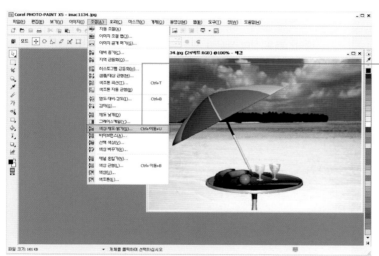

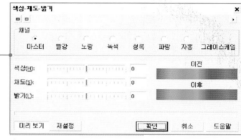

[메뉴 표시줄]→[조절]→[색상-채도-밝기]를 클릭해서 색상-채도-밝기 창을 불러옵니다.

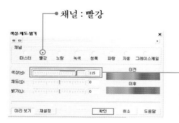

채널 : 빨강

색상:115

색상-채도-밝기 창에 채널:빨강, 색상:115를 설정해서 이미지에 빨강색을 바꾸어 줍니다.

채널 : 노랑

색상:137

색상-채도-밝기 창에 채널:노랑, 색상:137을 설정해서 이미지에 노랑색을 바꾸어 줍니다.

채널 : 파랑

색상:128

색상-채도-밝기 창에 채널:파랑, 색상:128을 설정해서 이미지에 파랑색을 바꾸어 줍니다.

채널 혼합기로 이미지 색상 빼주기

[메뉴 표시줄]→[조절]→[채널혼합기]로 이미지에 나와 있는 빨강, 녹색, 파랑색을 빼어 줍니다. 채널 혼합기 창에서 각각의 색상을 설정하고 확인 버튼을 누르면 지정된 색이 빠집니다.

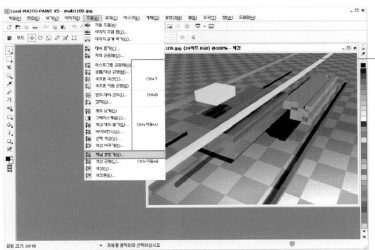

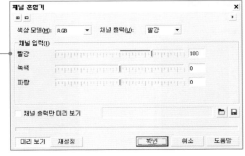

[메뉴 표시줄]→[조절]→[채널 혼합기]를 클릭해서
채널 혼합기 창을 불러옵니다.

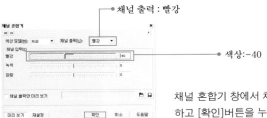

• 채널 출력 : 빨강

• 색상:-40

채널 혼합기 창에서 채널 출력:빨강, 색상:-40으로 설정
하고 [확인]버튼을 누르면 이미지에 빨강색이 빠집니다.

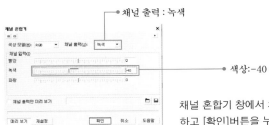

• 채널 출력 : 녹색

• 색상:-40

채널 혼합기 창에서 채널 출력:녹색, 색상:-40으로 설정
하고 [확인]버튼을 누르면 이미지에 녹색이 빠집니다.

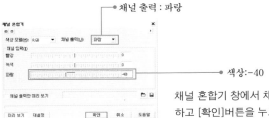

• 채널 출력 : 파랑

• 색상:-40

채널 혼합기 창에서 채널 출력:파랑, 색상:-40으로 설정
하고 [확인]버튼을 누르면 이미지에 파랑색이 빠집니다.

STEP 조절→색상으로 이미지 색상 바꾸어 주기

[메뉴 표시줄]→[조절]→[색상]으로 이미지의 색상을 바꾸어 봅니다. 색상 창에 이미지 아이콘을 여러 번 클릭해서 이미지의 색상을 조절합니다.

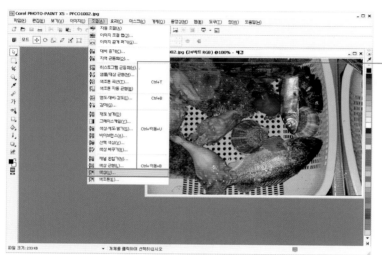
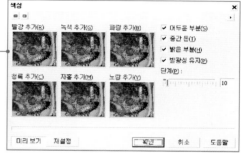

[메뉴 표시줄]→[조절]→[색상]를 클릭해서 색상 창을 불러옵니다.

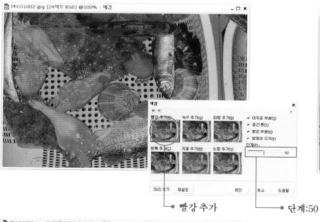

빨강 추가 단계:50

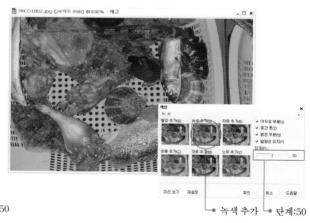

녹색 추가 단계:50

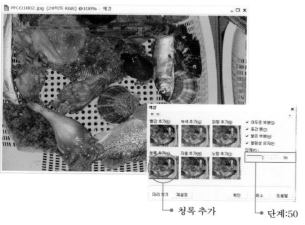

청록 추가 단계:50

색상 창에 나와 있는 [단계]를 50으로 설정하고 이미지 아이콘을 여러 번 클릭해서 이미지의 색상을 조절해 봅니다.

조절→색조톤으로 이미지 색상 조절 하기

[메뉴 표시줄]→[조절]→[색조톤]으로 이미지에 채도와 대비를 조절합니다. 색조톤 창에 나오는 이미지 아이콘을 클릭해서 이미지의 색상을 조절합니다.

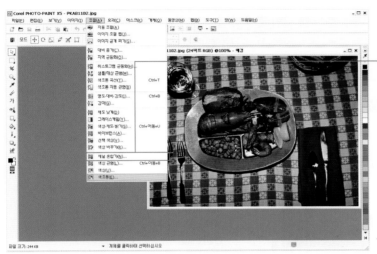

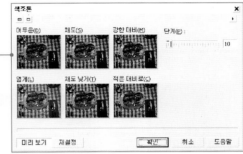

[메뉴 표시줄]→[조절]→[색조톤]을 클릭해서 색조톤 창을 불러옵니다.

└ 어두운 └ 단계:50

└ 채도 └ 단계:50

└ 채도 낮게 └ 단계:50

색조톤 창에 나와 있는 [단계]를 50으로 설정하고 이미지 아이콘을 여러 번 클릭해서 이미지의 색상을 조절해 봅니다.

Work 7 〉 메 뉴 → 효 과)

메 뉴 → 효과로 이미지의 형태를 바꾸어 줍니다.

[메뉴 표시줄]→[효과]에는 이미지의 형태를 여러 가지로 바꿀수 있는 기능들이 있습니다. [메뉴 표시줄]→[효과]를 선택했을 때 나타나는 메뉴 창에 메뉴들을 선택해서 각각의 효과을 수행할 수 있는 기능에 대해 알아봅니다.

[메뉴 표시줄]→[효과]를 선택하면 이미지에 효과를 줄 수 있는 메뉴창이 나옵니다.

STEP 효과 → 3D효과

[메뉴 표시줄]→[조절]→[채널혼합기]로 이미지에 나와 있는 빨강, 녹색, 파랑색을 빼어 줍니다. 채널 혼합기 창에서 각각의 색상을 설정하고 확인 버튼을 누르면 지정된 색이 빠집니다.

[메뉴 표시줄]→[효과]→[3D효과]를 선택해서 3D효과 메뉴 창을 불러옵니다.

■ 3D효과 → 3D회전

[메뉴 표시줄]→[효과]→[3D효과]→[3D회전]으로 이미지를 회전시킵니다. 3D 회전 창에서 왼쪽 회전 아이콘을 클릭 드래그하는 방식으로 왼쪽, 오른쪽, 위, 아래 방향으로 움직여 주면 이미지가 그 방향에 맞추어서 회전 됩니다.

[메뉴 표시줄]→[효과]→[3D 회전]를 클릭해서 3D 회전 창을 불러옵니다.

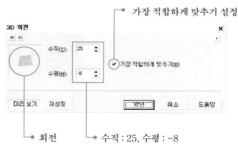

3D 회전 창에서 수직:25, 수평:-8로 설정하고 [가장 적학하게 맞추기]를 설정해서 [확인]버튼을 누르면 이미지가 회전됩니다.

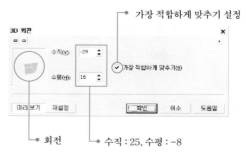

3D 회전 창에서 수직:-29, 수평:16로 설정하고 [가장 적학하게 맞추기]를 설정해서 [확인]버튼을 누르면 이미지가 회전됩니다.

3D효과 → 베벨 효과

[메뉴 표시줄]→[효과]→[3D효과]→[베벨 효과]로 이미지에 3D 효과를 주어 봅니다. 이미지에 마스크 영역을
만들어서 그 영역에 베벨 효과를 적용시킬 수 있습니다.

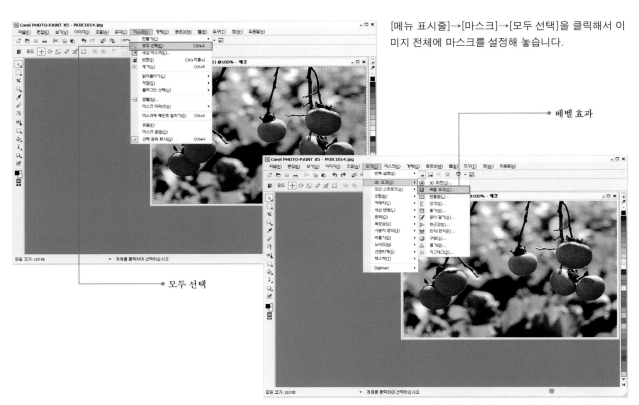

[메뉴 표시줄]→[마스크]→[모두 선택]을 클릭해서 이
미지 전체에 마스크를 설정해 놓습니다.

● 베벨 효과

● 모두 선택

마스크를 설정한 상태에서 [메뉴 표시줄]→[효과]→[3D 효과]→[베벨 효과]를 클릭
해서 베벨 효과 창을 불러옵니다.

너비:30, 높이:200, 부드럽게:25 설정

베벨 효과 창에 너비:30, 높이:200, 부드럽게:25를 설
정하고 [확인]버튼을 누르면 이미지에 베벨 효과가 적
용됩니다.

3D효과 → 원통형

[메뉴 표시줄]→[효과]→[3D효과]→[원통형]으로 이미지의 형태를 변경시킵니다. 원통형 창에 나와 있는 원통형 모드 가로, 세로를 설정하고 비율에 수치를 입력해서 이미지의 모양을 압축시키거나 늘려 줍니다.

[메뉴 표시줄]→[효과]→[원통형]을 클릭해서 원통형 창을 불러옵니다.

원통형 모드 : 가로

비율 : -80

원통형 창에서 원통형 모드:가로, 비율:-80을 설정하고 [확인]버튼을 누릅니다.

원통형 모드 : 가로

비율 : 80

원통형 창에서 원통형 모드:가로, 비율:80을 설정하고 [확인]버튼을 누릅니다.

원통형 모드 : 세로

비율 : -80

원통형 창에서 원통형 모드:세로, 비율:-80을 설정하고 [확인]버튼을 누릅니다.

원통형 모드 : 세로

비율 : 80

원통형 창에서 원통형 모드:세로, 비율:80을 설정하고 [확인]버튼을 누릅니다.

3D효과 → 양 각

[메뉴 표시줄]→[효과]→[3D효과]→[양각]로 이미지의 형태를 변경시킵니다. 원래 색상으로 양각 형태로 만들
수도 있고, 양각 색상을 따로 지정해서 이미지의 색상을 변경시킬 수 있습니다.

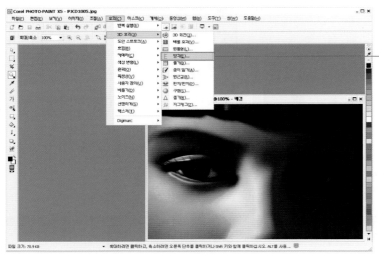

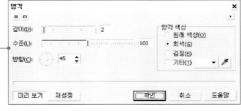

[메뉴 표시줄]→[효과]→[양각]을 클릭해서 양각 창
을 불러옵니다.

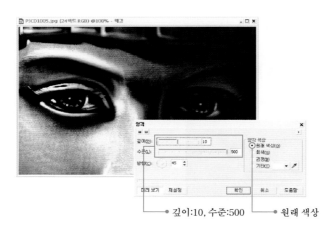

깊이:10, 수준:500 —— 원래 색상

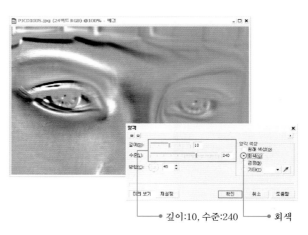

깊이:10, 수준:240 —— 회색

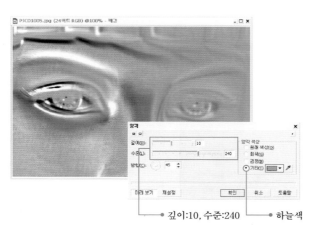

깊이:10, 수준:240 —— 하늘색

양각 창에 깊이, 수준을 각각 다르게 입력해 보고 양각 색상을 지정
해서 [확인]버튼을 누릅니다.

Corel PHOTO-PAINT

▪ 3D효과 → 종이말기

[메뉴 표시줄]→[효과]→[3D효과]→[종이말기]으로 이미지를 가로 또는 세로 방향으로 말아 봅니다. 종이 말기 창으로 이미지에 말린 부분을 투명 또는 불투명으로도 만들 수 있고 색상을 지정해서 만들 수도 있습니다.

[메뉴 표시줄]→[효과]→[종이말기]을 클릭해서 종이말기 창을 불러옵니다.

종이말기 창에서 방향:세로, 용지:투명으로 설정하고 너비:80, 높이:70으로 입력한 후 [확인]버튼을 누릅니다.

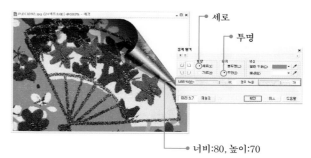

종이말기 창에서 방향:세로, 용지:투명으로 설정하고 너비:80, 높이:70으로 입력한 후 [확인]버튼을 누릅니다.

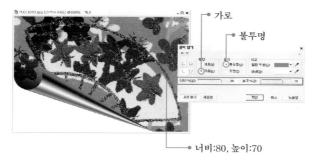

종이말기 창에서 방향:가로, 용지:불투명으로 설정하고 너비:80, 높이:70으로 입력한 후 [확인]버튼을 누릅니다.

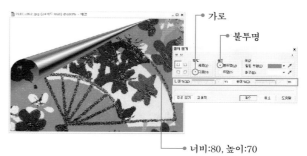

종이말기 창에서 방향:가로, 용지:불투명으로 설정하고 너비:80, 높이:70으로 입력한 후 [확인]버튼을 누릅니다.

3D효과 → 핀치/펀치

[메뉴 표시줄]→[효과]→[3D효과]→[핀치/펀치]로 이미지의 효과를 주어 봅니다. 이미지의 한 부분에 효과를 주어 형태를 압축시키거나 늘려주는 기능입니다.

[메뉴 표시줄]→[효과]→[핀치/펀치]을 클릭해서 핀치/펀치 창을 불러 옵니다.

핀치/펀치:100

핀치/펀치 창에서 핀치/펀치 수치를 100으로 입력하고 [확인]버튼을 누르면 이미지의 정중앙에 효과가 적용됩니다.

핀치/펀치:-100

핀치/펀치 창에서 핀치/펀치 수치를 −100으로 입력하고 [확인]버튼을 누르면 이미지의 정중앙에 효과가 적용됩니다.

핀치/펀치 : 위치

핀치/펀치:100

핀치/펀치 창에서 핀치/펀치:위치를 이미지에 설정하고 수치를 100으로 입력해서 [확인]버튼을 누릅니다. 핀치/펀치:위치를 설정한 곳에 효과가 적용됩니다.

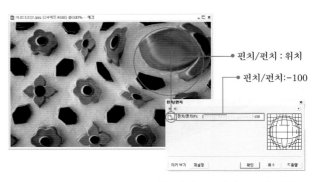

핀치/펀치 : 위치

핀치/펀치:-100

핀치/펀치 창에서 핀치/펀치:위치를 이미지에 설정하고 수치를 −100으로 입력해서 [확인]버튼을 누릅니다. 핀치/펀치:위치를 설정한 곳에 효과가 적용됩니다.

Corel PHOTO-PAINT

3D효과 → 구형

[메뉴 표시줄]→[효과]→[3D효과]→[구형]으로 이미지의 효과를 주어 봅니다. 이미지의 한 부분에 효과를 주어 형태를 구형으로 압축시키거나 늘려주는 기능입니다.

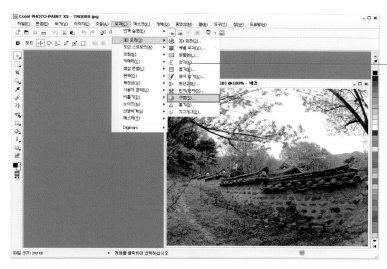

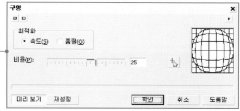

[메뉴 표시줄]→[효과]→[구형]을 클릭해서 구형 창을 불러옵니다.

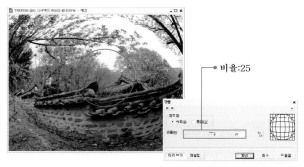

구형 창에서 비율:25으로 입력하고 [확인]버튼을 누르면 이미지의 정 중앙에 효과가 적용됩니다.

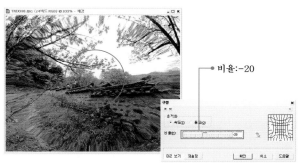

구형 창에서 비율:-20으로 입력하고 [확인]버튼을 누르면 이미지의 정 중앙에 효과가 적용됩니다.

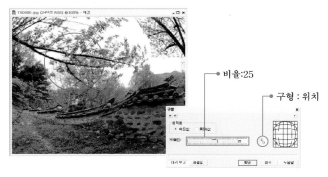

구형 창에서 비율:25으로 입력하고 구형:위치를 이미지에 적용시켜서 [확인]버튼을 누릅니다. 구형:위치를 설정한 곳에 효과가 적용됩니다.

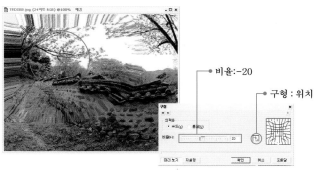

구형 창에서 비율:-20으로 입력하고 구형:위치를 이미지에 적용시켜서 [확인]버튼을 누릅니다. 구형:위치를 설정한 곳에 효과가 적용됩니다.

3D효과 → 돌기

[메뉴 표시줄]→[효과]→[3D효과]→[돌기]로 이미지에 부분적으로 효과를 주어 봅니다. 이미지에 마스크 영역을 만들어서 그 영역에 돌기 효과를 적용시킵니다.

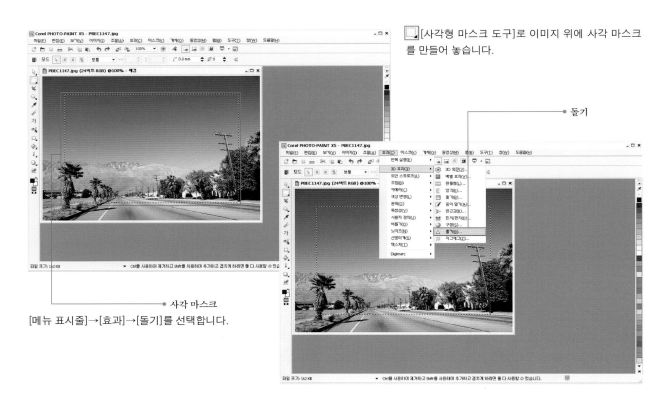

[사각형 마스크 도구]로 이미지 위에 사각 마스크를 만들어 놓습니다.

● 돌기

● 사각 마스크

[메뉴 표시줄]→[효과]→[돌기]를 선택합니다.

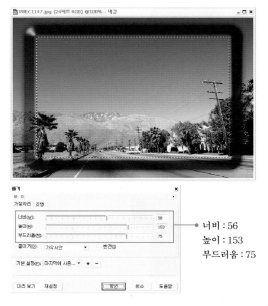

너비 : 56
높이 : 153
부드러움 : 75

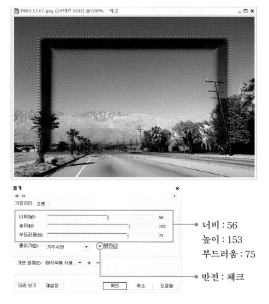

너비 : 56
높이 : 153
부드러움 : 75

● 반전 : 체크

돌기 창에서 너비:56, 높이:153, 부드러움:75를 설정하고 [확인]버튼을 누르면 마스크를 지정한 영역에 돌기 효과가 적용됩니다. 다시 돌기 창에서 반전:체크를 하면 마스크 안쪽으로 돌기 효과가 적용됩니다.

3D효과 → 지그재그

[메뉴 표시줄]→[효과]→[3D효과]→[지그재그]으로 이미지의 물결 효과를 주어 봅니다. 지그재그 위치로 이미지에 위치를 지정해서 물결 효과를 줄 수 있습니다.

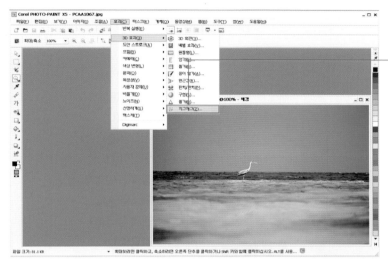

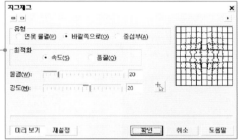

[메뉴 표시줄]→[효과]→[지그재그]을 클릭해서 지그재그 창을 불러옵니다.

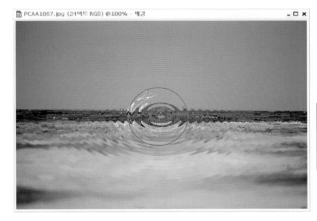

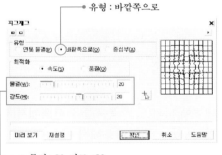

유형 : 바깥쪽으로

물결 : 20, 강도 : 20

지그재그 창에서 유형:바깥쪽으로 설정하고 물결:20, 강도:20을 입력한 후 [확인]버튼을 누릅니다.

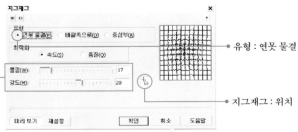

유형 : 연못 물결

지그재그 : 위치

물결 : 17, 강도 : 20

지그재그 창에서 유형:연못 물결로 설정하고 물결:17, 강도:20을 입력한 후 지그재그:위치를 이미지에 적용시켜서 [확인]버튼을 누르면 이미지 효과의 위치가 변경됩니다.

STEP 효 과 → 도안 스트로크

[메뉴 표시줄]→[효과]→[도안 스트로크]로 이미지의 형태 변경시켜 봅니다. 도안 스트로크 메뉴 창에 나오는 목록들을 활용해서 이미지를 필요에 따라 변경시켜 봅니다.

[메뉴 표시줄]→[효과]→[도안 스트로크]을 선택해서 도안 스트로크 메뉴창을 불러옵니다.

[도안 스트로크] 메뉴에 나와 있는 목록들을 선택해서 각각의 기능을 수행할 수 있는 메뉴 창을 불러옵니다. 이미지의 형태를 변경할 수 있는 창을 이용해서 이미지에 효과를 주어 봅니다.

■ 도안 스트로크 → 목탄

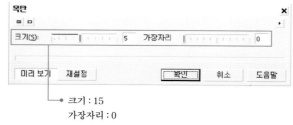

크기 : 15
가장자리 : 0

[도안 스트로크]→[목탄]을 클릭해서 목탄 창을 불러옵니다. 크기:5, 가장자리:0을 설정해서 [확인]버튼을 누릅니다.

▓ 도안 스트로크 → 콩트 크레용

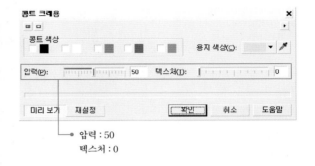

압력 : 50
텍스처 : 0

[도안 스트로크]→[콩트 크레용]을 클릭해서 콩트 크레용 창을 불러옵니다. 압력:50, 텍스처:0을 설정해서 [확인]버튼을 누릅니다.

▓ 도안 스트로크 → 크레용

크기 : 12
외곽선 : 25

[도안 스트로크]→[크레용]을 클릭해서 크레용 창을 불러옵니다. 크기:12, 외곽선:25를 설정해서 [확인]버튼을 누릅니다.

▓ 도안 스트로크 → 입체파

크기 : 10
명도 : 50

[도안 스트로크]→[입체파]를 클릭해서 입체파 창을 불러옵니다. 크기:12, 명도:50을 설정해서 [확인]버튼을 누릅니다.

🔳 도안 스트로크 → 두드림

임의화 : 1
크기 : 5

[도안 스트로크]→[두드림]을 클릭해서 두드림 창을 불러옵니다.
임의화:1, 크기:5를 설정해서 [확인]버튼을 누릅니다.

🔳 도안 스트로크 → 인상파

스트로크 : 33
채색 : 5
명도 : 50

[도안 스트로크]→[인상파]를 클릭해서 인상파 창을 불러옵니다.
스트로크:33, 채색:5, 명도:50을 설정해서 [확인]버튼을 누릅니
다.

🔳 도안 스트로크 → 팔레트 나이프

날 크기 : 30
부드러운 가장자리 : 0

[도안 스트로크]→[팔레트 나이프]를 클릭해서 팔레트 나이프 창
을 불러옵니다. 날크기:30, 부드러운 가장자리:0을 설정해서 [확
인]버튼을 누릅니다.

Corel PHOTO-PAINT

■ 도안 스트로크 → 파스텔

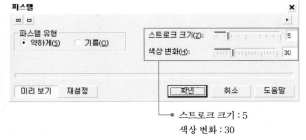

스트로크 크기 : 5
색상 변화 : 30

[도안 스트로크]→[파스텔]을 클릭해서 파스텔 창을 불러옵니다.
스트로크 크기:5, 색상 변화:30을 설정해서 [확인]버튼을 누릅니다.

■ 도안 스트로크 → 펜과 잉크

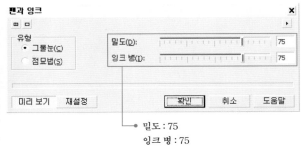

밀도 : 75
잉크 병 : 75

[도안 스트로크]→[펜과 잉크]를 클릭해서 펜과 잉크 창을 불러옵니다. 밀도:75, 잉크병:75을 설정해서 [확인]버튼을 누릅니다.

■ 도안 스트로크 → 점묘화

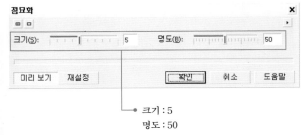

크기 : 5
명도 : 50

[도안 스트로크]→[점묘화]를 클릭해서 점묘화 창을 불러옵니다.
크기:5, 명도:50을 설정해서 [확인]버튼을 누릅니다.

도안 스트로크 → 스크래퍼보드

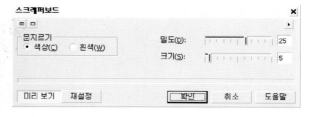

[도안 스트로크]→[스크래퍼보드]를 클릭해서 스크래퍼보드 창을 불러옵니다. 밀도:25, 크기:5를 설정해서 [확인]버튼을 누릅니다.

도안 스트로크 → 스케치 패드

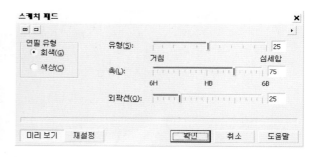

[도안 스트로크]→[스케치 패드]를 클릭해서 스케치 패드 창을 불러옵니다. 유형:25, 촉:75, 외곽선:25을 설정해서 [확인]버튼을 누릅니다.

도안 스트로크 → 수채화

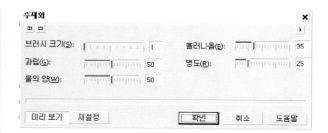

[도안 스트로크]→[수채화]를 클릭해서 수채화 창을 불러옵니다. 브러시 크기:1, 과립:50, 물의 양:50, 흘러나옴:35, 명도:25를 설정해서 [확인]버튼을 누릅니다.

▌ 도안 스트로크 → 워터마커

[도안 스트로크]→[워터마커]를 클릭해서 워터마커 창을 불러옵니다. 크기:1, 색상 변화:25를 설정해서 [확인]버튼을 누릅니다.

▌ 도안 스트로크 → 물결무늬 종이

[도안 스트로크]→[물결무늬 종이]를 클릭해서 물결무늬 종이 창을 불러옵니다. 브러시 압력:10을 설정해서 [확인]버튼을 누릅니다.

^{STEP} 효과 → 흐림

[메뉴 표시줄]→[효과]→[흐림]로 이미지를 여러 방식으로 흐리게 만들어 봅니다. 흐림 메뉴 창에 나오는 목록들을 활용해서 이미지를 필요에 따라 변경시켜 봅니다.

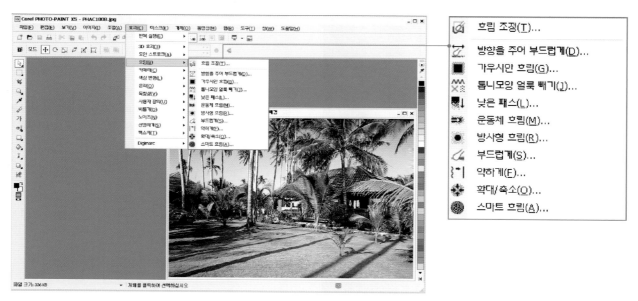

[메뉴 표시줄]→[효과]→[흐림]을 선택해서 흐림 메뉴창을 불러옵니다.

흐림 → 흐림 조정

[흐림]→[흐림 조정]을 클릭해서 흐림 조정 창을 불러옵니다. 흐림 조정 창에 나와 있는 [단계]의 수치를 조정하고 이미지 아이콘을 클릭해서 이미지를 흐리게 만듭니다.

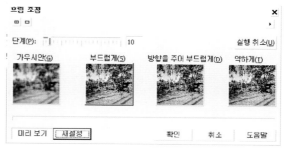

[흐림]→[흐림 조정]을 클릭해서 흐림 조정 창을 불러옵니다. [단계]의 수치를 입력하고 이미지 아이콘을 여러 번 클릭합니다.

▶ 흐림 → 방향을 주어 부드럽게

[흐림]→[방향을 주어 부드럽게]를 클릭해서 방향을 주어 부드럽게 창을 불러옵니다. 비율:100을 설정해서 [확인]버튼을 누릅니다.

▶ 흐림 → 가우시안 흐림

[흐림]→[가우시안 흐림]을 클릭해서 방향을 주어 가우시안 흐림 창을 불러옵니다. 반지름:3.0픽셀을 설정해서 [확인]버튼을 누릅니다.

▶ 흐림 → 톱니모양 얼룩 빼기

[흐림]→[톱니모양 얼룩 빼기]를 클릭해서 톱니모양 얼룩 빼기 창을 불러옵니다. 너비:3, 높이:3을 설정해서 [확인]버튼을 누릅니다.

흐림 → 낮은 패스

[흐림]→[낮은 패스]를 클릭해서 낮은 패스 창을 불러옵니다. 비율:100, 반지름:5를 설정해서 [확인]버튼을 누릅니다.

흐림 → 운동체 흐림

[흐림]→[운동체 흐림]을 클릭해서 운동체 흐림 창을 불러옵니다. 거리:40픽셀을 설정해서 [확인]버튼을 누릅니다.

흐림 → 방사형 흐림

[흐림]→[방사형 흐림]을 클릭해서 방사형 흐림 창을 불러옵니다. 양:10을 설정해서 [확인]버튼을 누릅니다.

흐림 → 약하게

[흐림]→[약하게]를 클릭해서 약하게 창을 불러옵니다. 비율:80을 설정해서 [확인]버튼을 누릅니다.

흐림 → 확대/축소

[흐림]→[확대/축소]를 클릭해서 확대/축소 창을 불러옵니다. 양:30을 설정해서 [확인]버튼을 누릅니다.

흐림 → 스마트 흐림

[흐림]→[스마트 흐림]을 클릭해서 스마트 흐림 창을 불러옵니다. 양:80을 설정해서 [확인]버튼을 누릅니다.

STEP 효과 → 카메라

[메뉴 표시줄]→[효과]→[카메라]로 이미지에 효과를 넣어 봅니다. 이미지에 사진 필터를 주어 색상을 바꾸어 보고 조명을 주어 빛을 넣어 준 효과를 줄 수도 있습니다.

확산(D)...
사진 필터(T)...
렌즈 플레어(F)...
조명 효과(L)...
스폿 필터(P)...

[메뉴 표시줄]→[효과]→[카메라]를 클릭해서 카메라 메뉴 창을 불러옵니다.

카메라 → 사진 필터

[메뉴 표시줄]→[효과]→[카메라]→[사진 필터]로 이미지에 색상을 변경시켜 봅니다. 사진 필터 창으로 색상을 바꾸어서 적용시키면 이미지의 색상이 바뀌어집니다.

[메뉴 표시줄]→[효과]→[카메라]→[사진 필터]를 클릭해서 사진 필터 창을 불러옵니다.

사진 필터 창에 색상을 클릭해서 색상 선택 창에 R:255 G:0 B:0으로 바꾸어 준 후 [확인]버튼을 누릅니다.

사진 필터 창에 색상을 클릭해서 색상 선택 창에 R:26 G:255 B:0으로 바꾸어 준 후 [확인]버튼을 누릅니다.

사진 필터 창에 색상을 클릭해서 색상 선택 창에 R:34 G:0 B:255으로 바꾸어 준 후 [확인]버튼을 누릅니다.

사진 필터 창에 색상을 클릭해서 색상 선택 창에 R:255 G:251 B:0으로 바꾸어 준 후 [확인]버튼을 누릅니다.

📑 카메라 → 렌즈 플레어

[메뉴 표시줄]→[효과]→[카메라]→[렌즈 플레어]로 이미지에 빛 효과를 주어 봅니다. 렌즈 플레어 창으로 빛의
크기와 밝기를 조절해서 이미지에 빛을 넣어 봅니다.

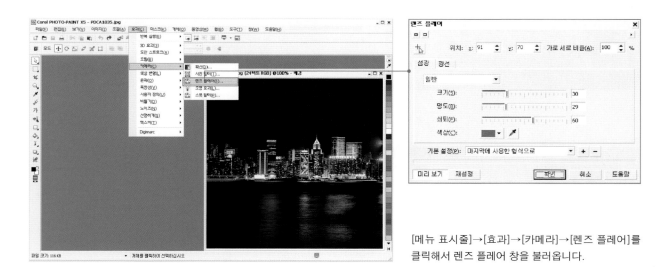

[메뉴 표시줄]→[효과]→[카메라]→[렌즈 플레어]를
클릭해서 렌즈 플레어 창을 불러옵니다.

렌즈 플레어 창에서 🔃 [위치 도구]로 빛에 위치를 바꾸어 봅니다. 빛이 발산되는 색상이나 크기를 조절해서 이
미지의 형태를 변경시켜 봅니다.

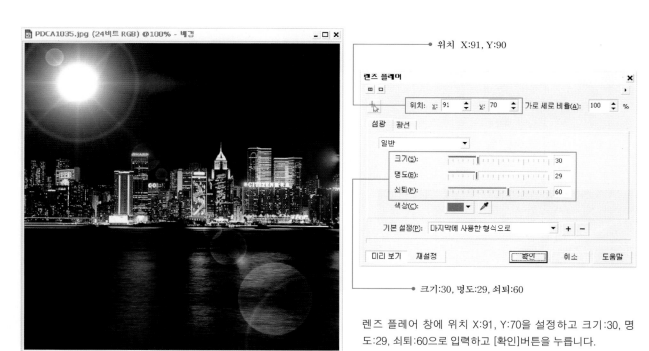

위치 X:91, Y:90

크기:30, 명도:29, 쇠퇴:60

렌즈 플레어 창에 위치 X:91, Y:70을 설정하고 크기:30, 명
도:29, 쇠퇴:60으로 입력하고 [확인]버튼을 누릅니다.

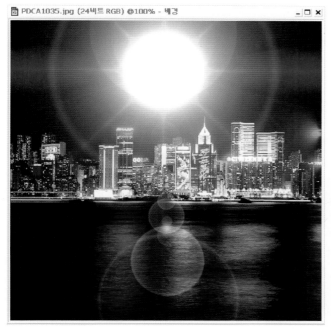

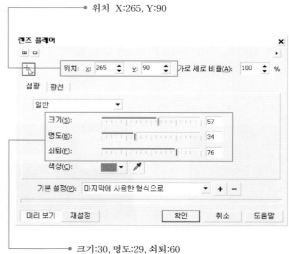

위치 X:265, Y:90

크기:30, 명도:29, 쇠퇴:60

렌즈 플레어 창에 위치 X:265, Y:90을 설정하고 크기:57, 명도:34, 쇠퇴:76으로 입력하고 [확인]버튼을 누릅니다.

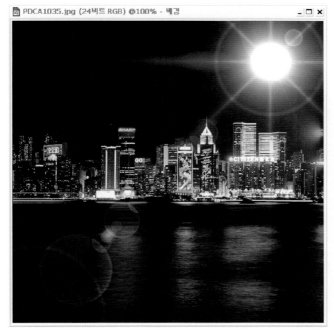

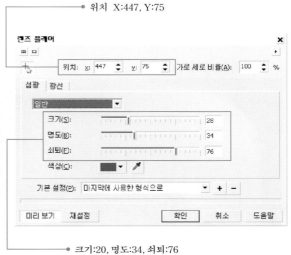

위치 X:447, Y:75

크기:20, 명도:34, 쇠퇴:76

렌즈 플레어 창에 위치 X:447, Y:75을 설정하고 크기:28, 명도:34, 쇠퇴:76으로 입력하고 [확인]버튼을 누릅니다.

카메라 → 조명 효과

[메뉴 표시줄]→[효과]→[카메라]→[조명 효과]로 이미지에 빛 효과를 주어 봅니다. 렌즈 플레어 창으로 빛의 크기와 밝기를 조절해서 이미지에 빛을 넣어 봅니다.

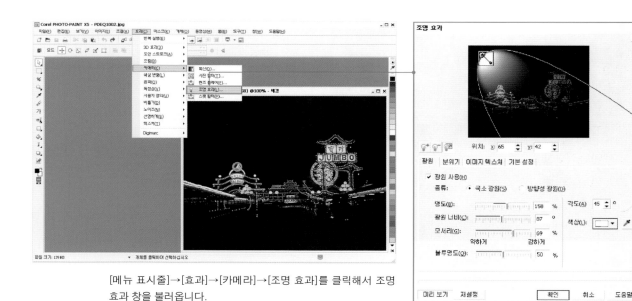

[메뉴 표시줄]→[효과]→[카메라]→[조명 효과]를 클릭해서 조명 효과 창을 불러옵니다.

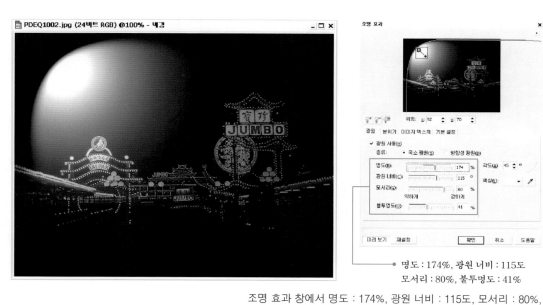

● 명도 : 174%, 광원 너비 : 115도
모서리 : 80%, 불투명도 : 41%

조명 효과 창에서 명도 : 174%, 광원 너비 : 115도, 모서리 : 80%, 불투명도 : 41%를 설정하고 [확인]버튼을 누릅니다.

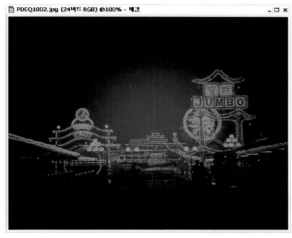

조명 효과 창에서 명도 : 174%, 광원 너비 : 115도, 모서리 : 80%, 불투명도 : 41%를 설정합니다. 그리고 [기본 설정]에 [자홍 백열등]을 선택하고 [확인]버튼을 누릅니다.

조명 효과 창에서 명도 : 174%, 광원 너비 : 115도, 모서리 : 80%, 불투명도 : 41%를 설정합니다. 그리고 [기본 설정]에 [RGB 조명]을 선택하고 [확인]버튼을 누릅니다.

조명 효과 창에서 명도 : 174%, 광원 너비 : 115도, 모서리 : 80%, 불투명도 : 41%를 설정합니다. 그리고 [기본 설정]에 [조명 대섯개 아래로 흰색]을 선택하고 [확인]버튼을 누릅니다.

STEP 효과 → 독창성

[메뉴 표시줄]→[효과]→[독창성]으로 이미지에 효과를 넣어 봅니다. 이미지에 형태를 크리스털, 모자이크, 스테인드 글라스 같은 모양으로 바꾸어 줄 수 있고 비가 오는 날씨나 안개가 끼어 있는 분위기로 만들 수 있습니다.

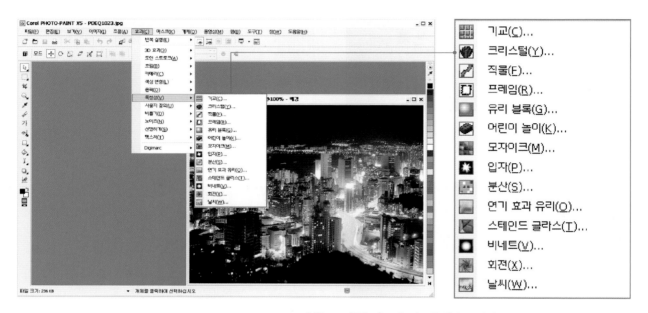

[메뉴 표시줄]→[효과]→[독창성]을 클릭해서 독창성 메뉴 창을 불러옵니다.

독창성 → 기교

[메뉴 표시줄]→[효과]→[독창성]→[기교]로 이미지에 형태를 변경시켜 봅니다. 기교 창에 나와 있는 유형으로 퍼즐, 기어, 대리석, 사탕 모양의 패턴 이미지를 만듭니다.

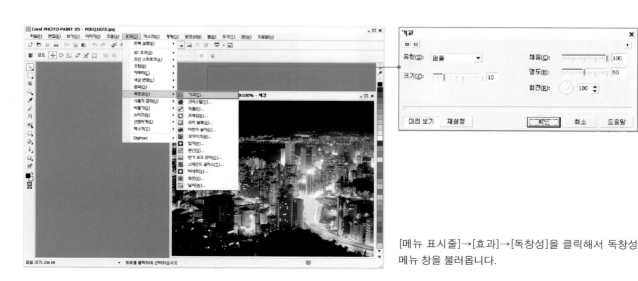

[메뉴 표시줄]→[효과]→[독창성]을 클릭해서 독창성 메뉴 창을 불러옵니다.

기교 창에서 유형:퍼즐, 크기:10, 채움:100, 명도:50으로 설정하고 [확인]버튼을 누릅니다.

기교 창에서 유형:기어, 크기:25, 채움:100, 명도:50으로 설정하고 [확인]버튼을 누릅니다.

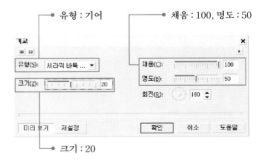

기교 창에서 유형:세라믹 바둑 무늬, 크기:20, 채움:100, 명도:50으로 설정하고 [확인]버튼을 누릅니다.

◤▪ 독창성 → 크리스털

[메뉴 표시줄]→[효과]→[독창성]→[크리스털]으로 이미지를 크리스털 모양으로 바꾸어 봅니다. 크리스털 창으로 패턴 크기를 조절해서 이미지의 형태를 바꾸어 줍니다.

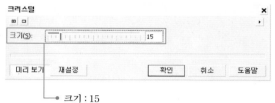

● 크기 : 15

[독창성]→[크리스털]을 클릭해서 크리스털 창을 불러옵니다. 크리스털 창에서 크기:15를 설정하고 [확인]버튼을 누릅니다.

◤▪ 독창성 → 직물

[메뉴 표시줄]→[효과]→[독창성]→[직물]로 이미지에 여러 가지 패턴 효과를 만들어 냅니다. 직물 창에 나와 있는 유형으로 바늘끝, 리본, 얇은 천 콜라주, 실 모양의 패턴 이미지를 만듭니다.

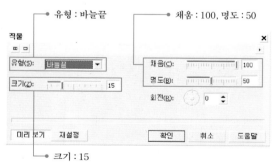

유형 : 바늘끝 ●　　　　　● 채움 : 100, 명도 : 50

● 크기 : 15

직물 창에서 유형:바늘끝, 크기:15, 채움:100, 명도:50으로 설정하고 [확인]버튼을 누릅니다.

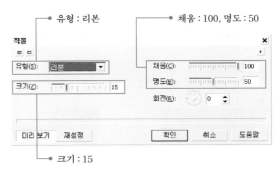

기교 창에서 유형:리본, 크기:15, 채움:100, 명도:50으로 설정하고 [확인]버튼을 누릅니다.

기교 창에서 유형:얇은 천 콜라주, 크기:15, 채움:100, 명도:50으로 설정하고 [확인]버튼을 누릅니다.

기교 창에서 유형:실, 크기:15, 채움:100, 명도:50으로 설정하고 [확인]버튼을 누릅니다.

■ 독창성 → 프레임

[메뉴 표시줄]→[효과]→[독창성]→[프레임]으로 이미지의 외곽 부분에 프레임을 만들어 봅니다. 프레임 창에 나와 있는 [수정]을 선택해서 프레임의 색상을 변경시켜서 이미지를 변경시킵니다.

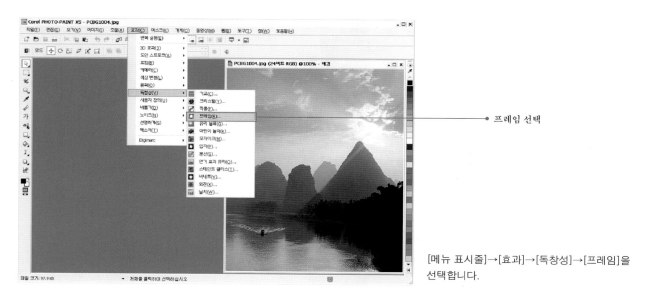

● 프레임 선택

[메뉴 표시줄]→[효과]→[독창성]→[프레임]을 선택합니다.

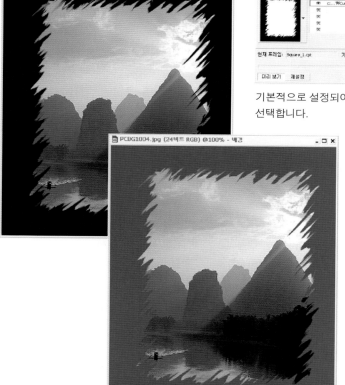

● 수정 선택

기본적으로 설정되어 있는 프레임을 설정하고 프레임 창에 [수정]을 선택합니다.

● 색상 변경

[프레임]→[수정]창에서 색상을 클릭하여 외곽 프레임을 여러 가지 색상으로 수정할 수 있습니다.

🔳 독창성 → 유리 블록

[메뉴 표시줄]→[효과]→[독창성]→[유리 블록]으로 이미지를 유리 블록 형태로 만듭니다. 유리 블록 창에서
[블록 높이]로 블록 사이즈를 조절해 봅니다.

● 블록 높이 : 35

유리 블록 창에 블록 높이:35로 설정하고 [확인]버
튼을 누릅니다.

● 블록 높이 : 90

유리 블록 창에 블록 높이:90으로 설정하고 [확
인]버튼을 누릅니다.

🔳 독창성 → 모자이크

[메뉴 표시줄]→[효과]→[독창성]→[모자이크]로 이미지를 모자이크 형태로 만듭니다. 모자이크 창에 나와 있는
[비네트]를 설정해 주면 이미지의 외곽 부분을 부분적으로 지워 주면서 색상을 채워 줄 수 있습니다.

크기 : 10

비네트 설정

모자이크 창에서 크기:10으로 입력하고 [비
네트]를 설정한 후 [확인]버튼을 누릅니다.

■ 독창성 → 입자

[메뉴 표시줄]→[효과]→[독창성]→[입자]로 이미지의 입자들을 만들어 냅니다. 입자 창에 나와 있는 별 모양이나 비눗방울을 설정해서 크기, 밀도, 투명도를 설정해서 입자를 조절해 봅니다.

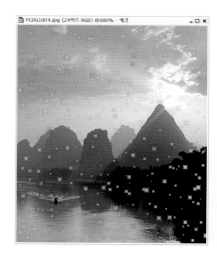

● 유형 : 별
● 크기 : 15, 밀도 : 2, 채색 : 80, 투명 : 0

입자 창에서 유형:별로 설정하고 크기:15, 밀도:2, 채색:80, 투명:0으로 입력하고 [확인]버튼을 누릅니다.

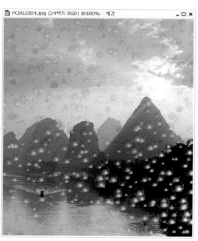

입자 창에서 유형:비눗방울로 설정하고 크기:30, 밀도:3, 채색:90, 투명:0으로 입력하고 [확인]버튼을 누릅니다.

■ 독창성 → 분산

[메뉴 표시줄]→[효과]→[독창성]→[분산]으로 이미지를 분산시켜 봅니다. 분산 창에 나와 있는 수평, 수직으로 이미지의 분산 강도를 조절해 봅니다.

● 수평 : 20, 수직 : 20

분산 창에 수평:20, 수직:20을 설정해서 [확인]버튼을 누릅니다.

● 수평 : 20, 수직 : 20

분산 창에 수평:70, 수직:70를 설정해서 [확인]버튼을 누릅니다.

Corel PHOTO-PAINT

독창성 → 스테인드 글라스

[메뉴 표시줄]→[효과]→[독창성]→[스테인드 글라스]로 이미지의 형태를 변경시킵니다. 스테인드 글라스창에
크기와 조명 강도로 결합되는 이미지 사이즈를 조절하고 [3D밝기]를 체크해서 입체감을 주어 봅니다.

● 크기 : 79, 조명 강도 : 6

스테인드 글라스 창으로 크기:79, 조명 강도:6을
설정해서 [확인]버튼을 누릅니다.

● 크기 : 79, 조명 강도 : 6

3D 밝기 ●

스테인드 글라스 창에 크기:36, 조명 강
도:3을 설정해고 [3D밝기]를 체크한 후 [확
인]버튼을 누릅니다.

독창성 → 비네트

[메뉴 표시줄]→[효과]→[독창성]→[비네트]로 이미지의 외곽 부분를 흐리게 만들어 봅니다. [색상]으로 외곽부
분에 색상을 변경시켜 주고 [모양]으로 타원, 원, 사각형, 정사각형으로 만들어 줄 수 있습니다.

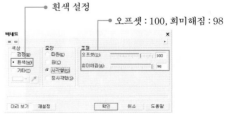

● 검정 설정

● 오프셋 : 100, 희미해짐 : 98

비네트 창에 오프셋:100, 희미해짐:98을 설정하고
[색상]을 검정으로 설정한 후[확인]버튼을 누릅니다.

● 흰색 설정

● 오프셋 : 100, 희미해짐 : 98

비네트 창에 오프셋:100, 희미해짐:98을 설정하
고 [색상]을 흰색으로 설정한 후[확인]버튼을 누
릅니다.

독창성 → 회전

[메뉴 표시줄]→[효과]→[독창성]→[회전]으로 이미지를 회전시켜 봅니다. 회전 창에 유형을 설정하고 회전각도
와 크기를 조절해서 이미지의 형태를 변경시킵니다.

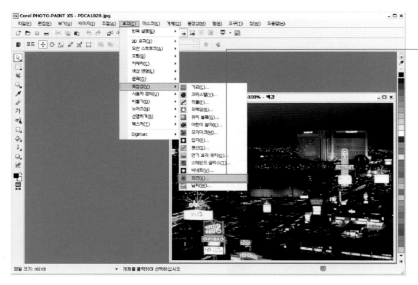

[메뉴 표시줄]→[효과]→[독창성]→[회전]을
선택해서 회전 창을 불러옵니다.

● 유형 : 브러시
크기 : 1

회전 창에서 유형:브러시, 크기:1을 설정하고
[확인]버튼을 누릅니다.

● 유형 : 굵게
크기 : 30

회전 창에서 유형:굵게, 크기:30을 설정하고
[확인]버튼을 누릅니다.

● 유형 : 레이어
크기 : 30

회전 창에서 유형:레이어, 크기:30을 설정하
고 [확인]버튼을 누릅니다.

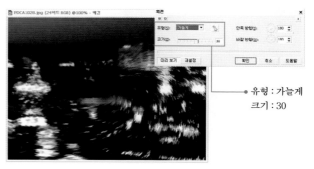

● 유형 : 가늘게
크기 : 30

회전 창에서 유형:가늘게, 크기:30을 설정하
고 [확인]버튼을 누릅니다.

Corel PHOTO-PAINT

독창성 → 날씨

[메뉴 표시줄]→[효과]→[독창성]→[날씨]로 이미지를 눈, 비, 안개를 넣어 봅니다. 날씨 창에 일기 예보로 이미지를 비오는 날씨, 눈오는 날씨로 변경시킵니다.

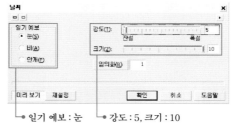

└● 일기 예보 : 눈 └● 강도 : 5, 크기 : 10

날씨 창에서 일기 예보:눈으로 설정하고 강도:5, 크기:10을 입력한 후 [확인]버튼을 누릅니다.

└● 일기 예보 : 비 └● 강도 : 15, 크기 : 10

날씨 창에서 일기 예보:비로 설정하고 강도:15, 크기:10을 입력한 후 [확인]버튼을 누릅니다.

└● 일기 예보 : 비 └● 강도 : 15, 크기 : 10

날씨 창에서 일기 예보:안개로 설정하고 강도:5, 크기:10을 입력한 후 [확인]버튼을 누릅니다.

효과 → 비틀기

[메뉴 표시줄]→[효과]→[비틀기]로 이미지에 효과를 주어 봅니다. 이미지에 형태를 크리스털, 모자이크, 스테인드 글라스 같은 모양으로 바꾸어 줄 수 있고 비가 오는 날씨나 안개가 끼어 있는 분위기로 만들 수 있습니다.

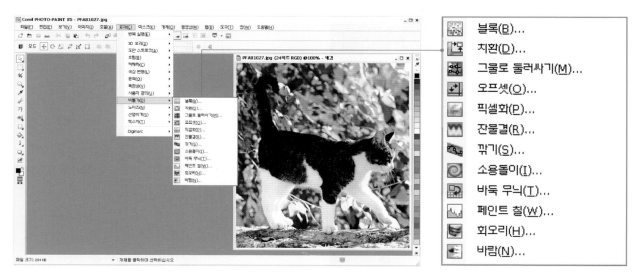

[메뉴 표시줄]→[효과]→[비틀기]를 클릭해서 비틀기 메뉴 창을 불러옵니다.

비틀기 → 블록

[메뉴 표시줄]→[효과]→[비틀기]→[블록]으로 이미지에 형태를 변경시킵니다. [지정되지 않은 영역]에 색상을 설정하면 부분적으로 이미지에 블록 모양의 색상을 넣을 수 있습니다.

[메뉴 표시줄]→[효과]→[비틀기]→[블록]을 클릭해서 블록 창을 불러옵니다. 블록 창에서 [지정되지 않은 영역]:검정으로 설정하고 블록 높이:10, 최대 오프셋:50으로 입력한 후 [확인]버튼을 누릅니다.

비틀기 → 치완

[메뉴 표시줄]→[효과]→[비틀기]→[치완]으로 이미지에 형태를 변경시킵니다. [배율 모드]에 바둑 무늬, 맞게 늘이기를 설정해서 이미지의 모양을 바꾸어 줍니다.

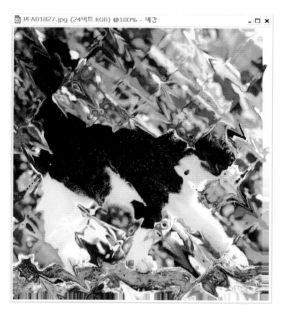

배율 수평 : 40, 수직 : 40

배율 모드 : 맞게 늘이기

[메뉴 표시줄]→[효과]→[비틀기]→[치완]을 클릭해서 치완 창을 불러옵니다. 치완 창에서 [배율 모드]:맞게 늘이기를 설정하고 [배율]수평:40, 수직:40을 입력한 후 [확인]버튼을 누릅니다.

비틀기 → 그물로 둘러싸기

[메뉴 표시줄]→[효과]→[비틀기]→[그물로 둘러싸기]로 이미지에 형태를 변경시킵니다. 그물로 둘러 싸기 창에서 격자선을 설정하고 격자선의 노드점을 이동시켜서 이미지의 모양을 바꾸어 줍니다.

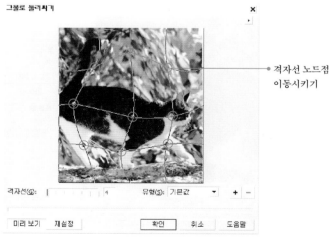

격자선 노드점 이동시키기

[메뉴 표시줄]→[효과]→[비틀기]→[그물로 둘러싸기]를 클릭해서 그물로 둘러싸기 창을 불러옵니다. 격자선:4를 설정한 후 격자선 노드점을 이동시켜 [확인]버튼을 누릅니다.

■ 비틀기 → 잔물결

[메뉴 표시줄]→[효과]→[비틀기]→[잔물결]로 이미지를 비틀어 봅니다. [기본 파장]에 간격과 진폭으로 이미지
의 비트는 강도를 조절합니다.

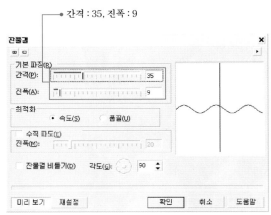

[메뉴 표시줄]→[효과]→[비틀기]→[잔물결]을 클릭해서 잔물결 창을 불러
옵니다. 잔물결 창에서 [기본 파장] 간격:35, 진폭:9를 설정하고 [확인]버튼
을 누릅니다.

■ 비틀기 → 깎기

[메뉴 표시줄]→[효과]→[비틀기]→[깎기]로 이미지를 곡선의 형태로 만들어 봅니다. 깎기 창에 나와 있는 외곽
선을 조절해서 이미지를 곡선 또는 자유형으로 만듭니다.

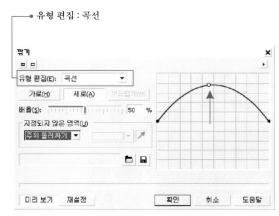

[메뉴 표시줄]→[효과]→[비틀기]→[깎기]를 클릭해서 깎기 창을 불러옵
니다. 유형 편집:곡선으로 설정하고 오른쪽에 외곽선을 조절해서 [확인]버
튼을 누릅니다.

ꗐ 비틀기 → 소용돌이

[메뉴 표시줄]→[효과]→[비틀기]→[소용돌이]로 이미지를 소용돌이 형태를 변경시킵니다. 소용돌이 창에 회전 수, 추가 각도를 조절해서 이미지를 비틀어 봅니다.

방향 : 시계 방향

회전수 : 0, 추가 각도 : 104

[메뉴 표시줄]→[효과]→[비틀기]→[소용돌이]를 클릭해서 소용돌이 창을 불러옵니다. 시계 방향을 설정하고 회전수:0, 추가 각도:104를 입력해서 [확인]버튼을 누릅니다.

ꗐ 비틀기 → 페인트 칠

[메뉴 표시줄]→[효과]→[비틀기]→[페인트 칠]로 이미지를 페인트 칠한 모양으로 바꾸어 봅니다. 페인트 칠 창에 젖음, 백분율를 조절해서 이미지를 변경시켜 봅니다.

젖음 : 45, 백분율 : 100

[메뉴 표시줄]→[효과]→[비틀기]→[페인트 칠]을 클릭해서 페인트칠 창을 불러옵니다. 젖음:45, 백분율:100을 설정한 후 [확인]버튼을 누릅니다.

▪ 비틀기 → 픽셀화

[메뉴 표시줄]→[효과]→[비틀기]→[픽셀화]로 이미지를 픽셀화시켜 봅니다. [픽셀화 모드]를 설정하고 조절에 너비, 높이를 입력해서 픽셀 크기를 조절합니다.

● 픽셀화 모드 : 정사각형

● 너비 : 10, 높이 : 10, 불투명도 : 100

[메뉴 표시줄]→[효과]→[비틀기]→[픽셀화]를 클릭해서 픽셀화 창을 불러옵니다. 픽셀화 창에서 [픽셀화 모드]를 정사각형으로 설정하고 [조절]에 너비:10, 높이:10, 불투명도:100을 입력한 후 [확인]버튼을 누릅니다.

▪ 비틀기 → 바둑 무늬

[메뉴 표시줄]→[효과]→[비틀기]→[바둑 무늬]로 이미지를 바둑판 모양으로 만들어 봅니다. 바둑 무늬 창에 수평, 수직을 설정해서 패턴수를 늘려 줄 수도 있습니다.

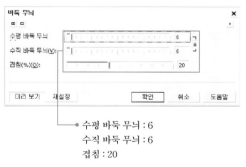

● 수평 바둑 무늬 : 6
　수직 바둑 무늬 : 6
　겹침 : 20

[메뉴 표시줄]→[효과]→[비틀기]→[바둑 무늬]를 클릭해서 바둑 무늬 창을 불러옵니다. 수평 바둑 무늬:6, 수직 바둑 무늬:6, 겹침:20을 설정하고 [확인]버튼을 누릅니다.

비틀기 → 회오리

[메뉴 표시줄]→[효과]→[비틀기]→[회오리]로 이미지를 부분적으로 회오리 형태를 만듭니다. 회오리 창에 간격이나 번짐 길이를 설정해서 이미지의 모양을 바꾸어 봅니다.

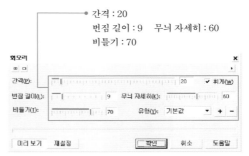

[메뉴 표시줄]→[효과]→[비틀기]→[회오리]를 클릭해서 회오리 창을 불러 옵니다. 간격:20, 번짐 길이:9, 무늬 자세히:60, 비틀기:70을 설정하고 [확인]버튼을 누릅니다.

비틀기 → 바람

[메뉴 표시줄]→[효과]→[비틀기]→[바람]으로 이미지를 바람이 스쳐간 형태로 만들어 봅니다. 바람 창에 각도를 조정해서 바람이 부는 각도를 조절할 수 있습니다.

[메뉴 표시줄]→[효과]→[비틀기]→[바람]을 클릭해서 바람 창을 불러옵니다. 강도:75, 불투명도:100, 각도:180을 설정한 후 [확인]버튼을 누릅니다.

STEP 효 과 → 텍스쳐

[메뉴 표시줄]→[효과]→[텍스쳐]로 이미지에 효과를 줍니다. 2D이미지에 질감을 주어 마치 3D이미지와 같이 효과를 낼 수 있습니다.

[메뉴 표시줄]→[효과]→[텍스쳐]을 선택해서 텍스쳐 메뉴창을 불러옵니다.

[텍스쳐] 메뉴에 나와 있는 목록들을 선택해서 각각의 형태대로 이미지에 효과를 줍니다. 벽돌담, 비눗방울, 코끼리 피부, 플라스틱, 자갈 등과 같이 이미지에 원하는 효과를 만들어 봅니다.

■ 텍스쳐 → 벽돌담

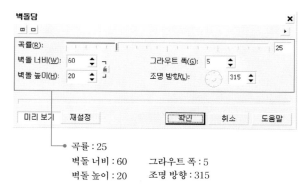

곡률 : 25
벽돌 너비 : 60 그라우트 폭 : 5
벽돌 높이 : 20 조명 방향 : 315

[텍스쳐]→[벽돌담]을 클릭해서 벽돌담 창을 불러옵니다. 곡률:25, 벽돌 너비:60, 벽돌 높이:20을 설정해서 [확인]버튼을 누릅니다.

▪ 텍스쳐 → 비눗방울

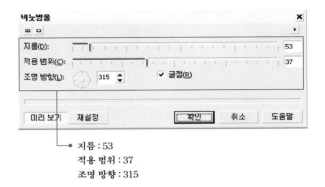

지름 : 53
적용 범위 : 37
조명 방향 : 315

[텍스쳐]→[비눗방울]을 클릭해서 비눗방울 창을 불러옵니다. 지름:53, 적용 범위:37을 설정해서 [확인]버튼을 누릅니다.

▪ 텍스쳐 → 켄버스

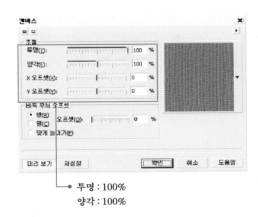

투명 : 100%
양각 : 100%

[텍스쳐]→[캔버스]를 클릭해서 캔버스 창을 불러옵니다. 투명:100%, 양각:100%를 설정해서 [확인]버튼을 누릅니다.

▪ 도안 스트로크 → 조약돌

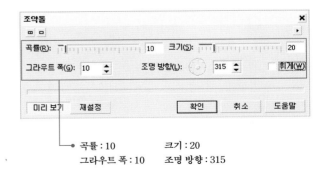

곡률 : 10 크기 : 20
그라우트 폭 : 10 조명 방향 : 315

[텍스쳐]→[조약돌]을 클릭해서 조약돌 창을 불러옵니다. 곡률:10, 크기:20을 설정해서 [확인]버튼을 누릅니다.

■ 텍스쳐 → 코끼리 피부

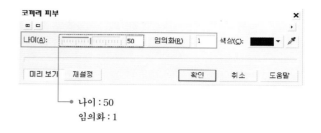

나이 : 50
임의화 : 1

[텍스쳐]→[코끼리 피부]를 클릭해서 코끼리 피부 창을 불러옵니다. 나이:50, 임의화:1을 설정해서 [확인]버튼을 누릅니다.

■ 텍스쳐 → 에칭

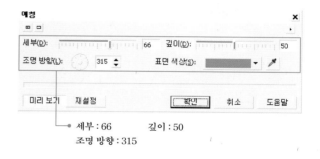

세부 : 66 깊이 : 50
조명 방향 : 315

[텍스쳐]→[에칭]을 클릭해서 에칭 창을 불러옵니다. 세부:66, 깊이:50, 조경 방향:315를 설정해서 [확인]버튼을 누릅니다.

■ 도안 스트로크 → 플라스틱

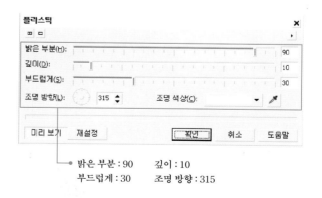

밝은 부분 : 90 깊이 : 10
부드럽게 : 30 조명 방향 : 315

[텍스쳐]→[플라스틱]을 클릭해서 플라스틱 창을 불러옵니다. 밝은 부분:90, 깊이:10, 부드럽게:30을 설정해서 [확인]버튼을 누릅니다.

텍스쳐 → 석고 벽

세부 : 50
명도 : 50 임의화 : 1

[텍스쳐]→[석고 벽]을 클릭해서 석고 벽 창을 불러옵니다. 세부:50, 명도:50을 설정해서 [확인]버튼을 누릅니다.

텍스쳐 → 자갈

곡률 : 100 세부 : 100
조명 방향 : 315

[텍스쳐]→[자갈]을 클릭해서 자갈 창을 불러옵니다. 곡률:100, 세부:100, 조명 방향:315를 설정해서 [확인]버튼을 누릅니다.

도안 스트로크 → 언더페인팅

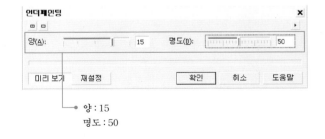

양 : 15
명도 : 50

[텍스쳐]→[언더페인팅]을 클릭해서 언더페인팅 창을 불러옵니다. 양:15, 명도:50을 설정해서 [확인]버튼을 누릅니다.

코렐드로로 CATALOGUE 만들기

초판 1쇄 인쇄 | 2010년 11월 10일
초판 1쇄 발행 | 2010년 11월 15일

기획/편집 | 허용회
　　 편집 | 양소현
펴　 낸　 이 | 이방원
펴　 낸　 곳 | 세창미디어
　　　　　 출판신고 | 1998년 1월 12일 제300-1998-3호
　　　　　 주　　　소 | 120-050 서울시 서대문구 냉천동 182
　　　　　　　　　　　　　 (냉천빌딩 4층)
　　　　　 전　　　화 | 723-8660　 팩　　　스 | 720-4579
　　　　　 이　 메　 일 | sc1992@empal.com
　　　　　 홈페이지 | http://www.scpc.co.kr

ISBN | 978-89-5586-117-4　 93560